U0017917

地 景 藝 術
Art in the Land

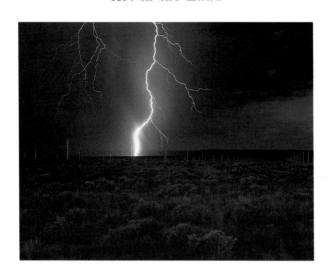

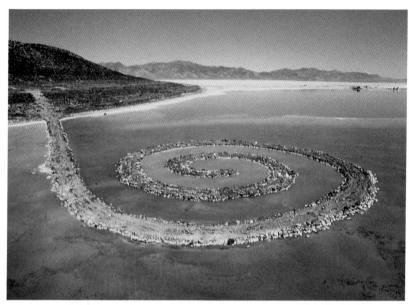

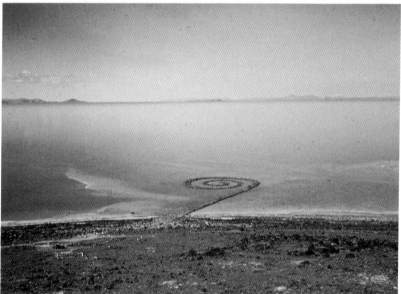

1 史密斯遜,《螺旋形防波堤》(局部),1970

2　史密斯遜，《局部被埋的木造柴房》，1970

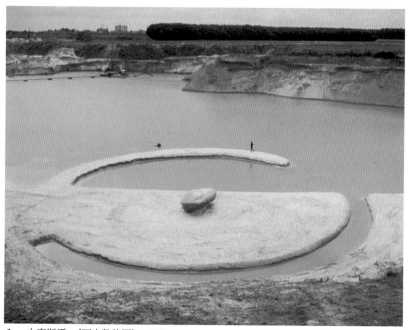

3　史密斯遜,《不完整的圓》, 1971

4　史密斯遜,《流行塔》, 1971

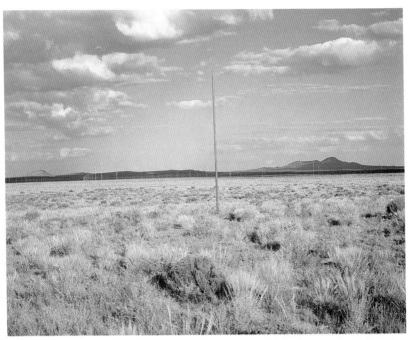

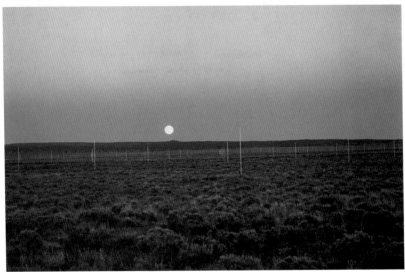

5　德‧馬利亞,《閃電平原》, 1977

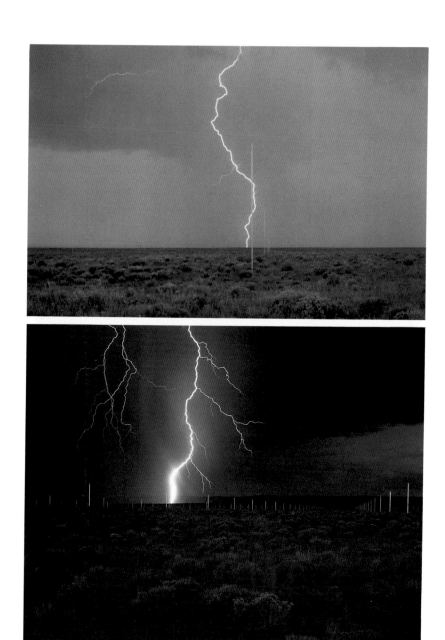

德‧馬利亞，《閃電平原》，1977

6　德·馬利亞，《紐約大地之屋》，1977

7　荷特，《交叉星座》，1979-81

8　荷特,《年輪》(局部),入口處, 1980-81

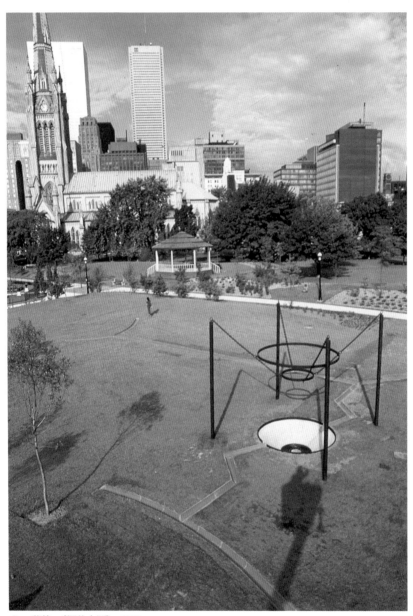

9 荷特,《攔截水潭》, 1982

10　荷特,《水作品》(局部)，當水流入時水流壓力指示器旋轉的景致 ， 1983-84

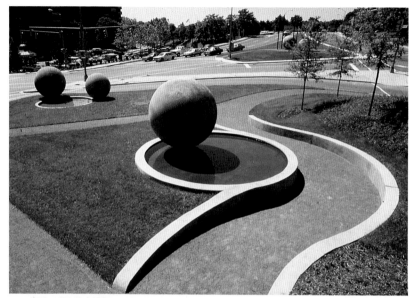

11 荷特,《黑星公園》, 1979-84

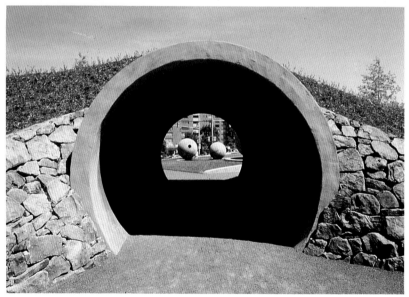

《黑星公園》(局部), 從長隧道 (10′×25′) 穿視, 花崗岩球體 8 英呎、6½英呎

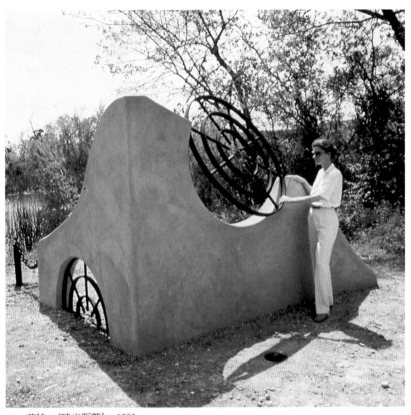

12　荷特，《時光距離》，1981

荷特，《時光距離》（局部：輪子），1981

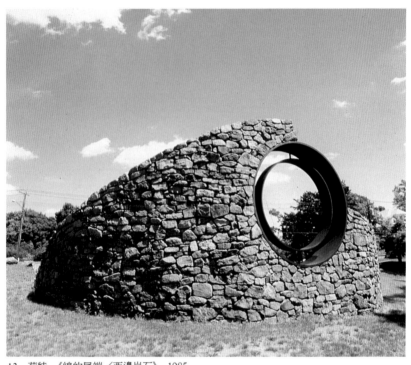

13　荷特，《線的尾端／西邊岩石》，1985

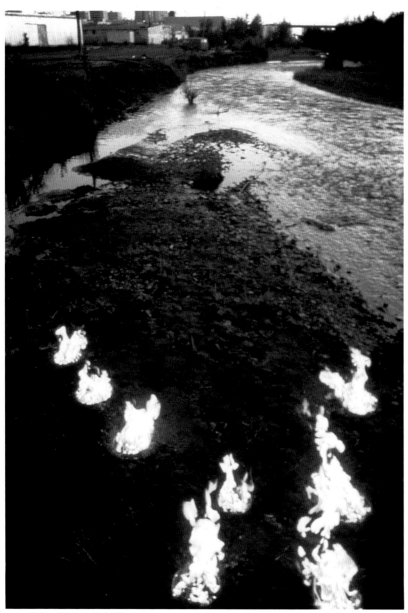

14　荷特，《羊溪上的小島》，1986

15　哈克，《冰棒》，1966

16　哈克，《實現漫無目的在天空飛系統提議案》，1965-68

17　艾庫克，《采勒田莊》，1985

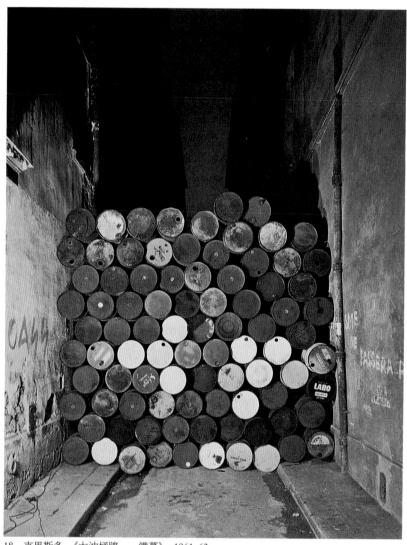

18　克里斯多，《大油桶牆——鐵幕》，1961-62

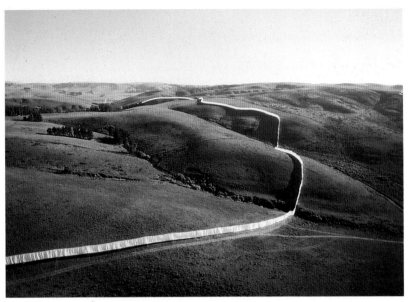

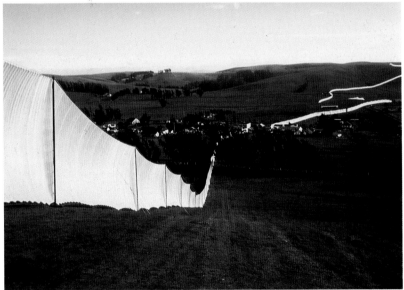

19　克里斯多,《飛籬》,1972-76

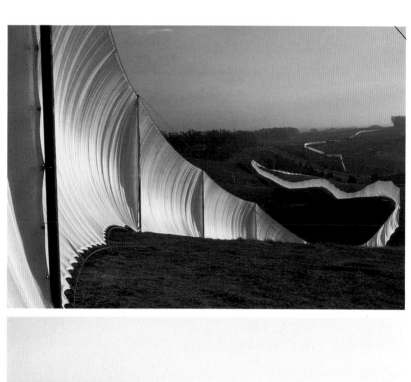

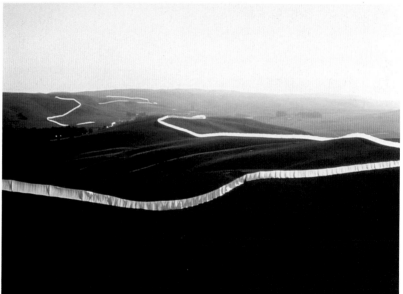

20 克里斯多與珍妮—克勞德,《飛籬》, 1972-76

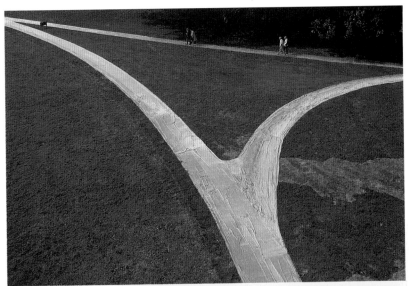

21 克里斯多,《綑包步道》, 1977-78

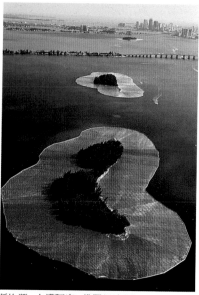

22　克里斯多與珍妮—克勞德，《綑包島嶼，比斯坎灣，大邁阿密，佛羅里達州》，1980-83

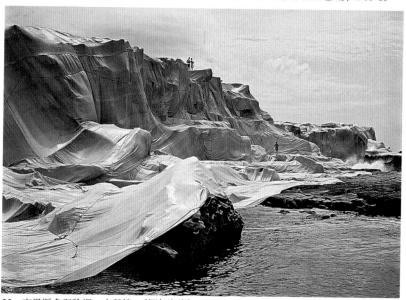

23　克里斯多與珍妮—克勞德，《綑包海岸》，1969

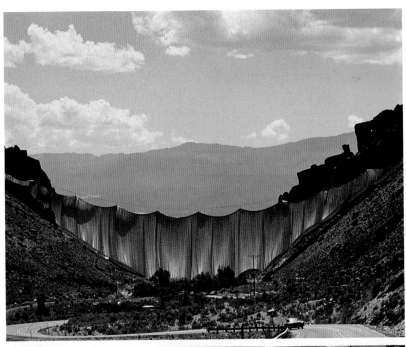

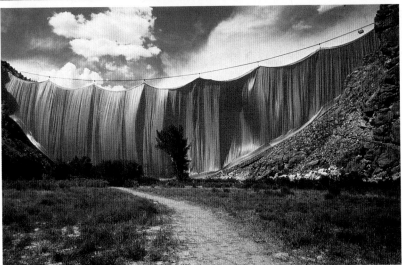

24 克里斯多與珍妮—克勞德，《山谷垂簾》，1970-72

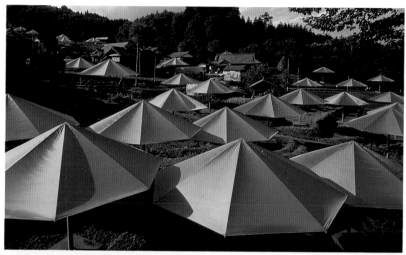

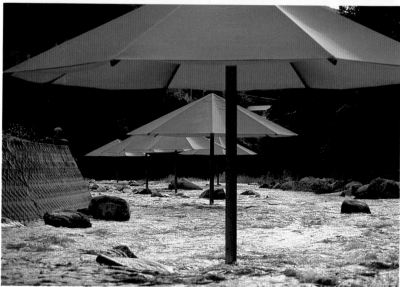

25　克里斯多與珍妮—克勞德，《傘，日本—美國》，1984-91
　　位置：日本茨城

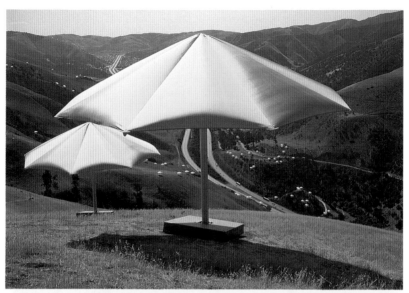

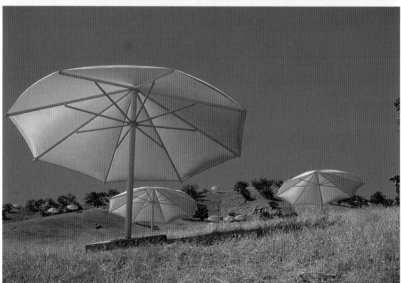

《傘，日本—美國》，位置：美國加州

26　海倫與牛頓‧哈利生，《哈特利的礁湖》，1974

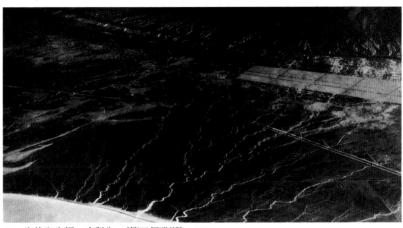

27　海倫與牛頓‧哈利生，《第四個礁湖》，1974

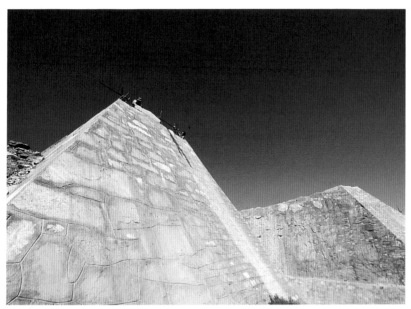

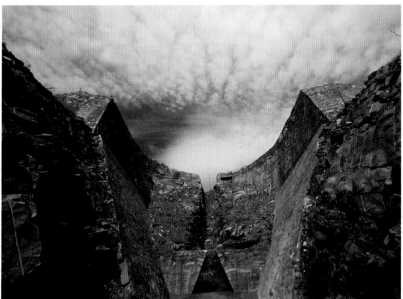

28　羅斯,《星軸建造》, 1988

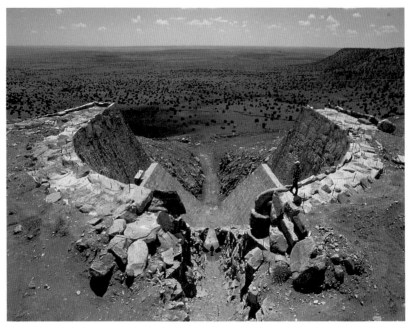

29　羅斯,《星軸建造》, 1990

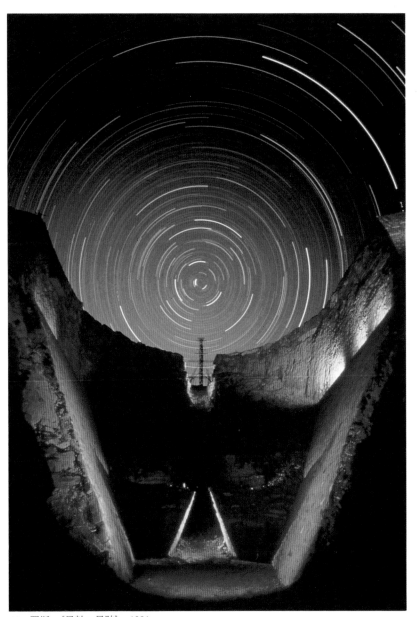

30 羅斯，《星軸：星跡》，1991

31　羅斯，《星星隧道內》，1977

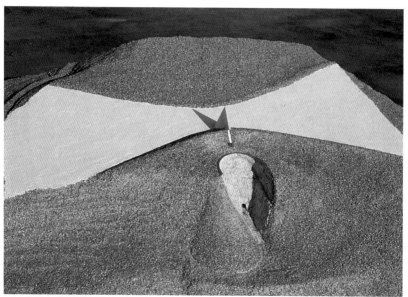

32 羅斯,《星軸模型》, 1977

33 羅斯,《太陽燃燒年》, 1992-93

34 羅斯,《光的紋路／色的輻射線》(局部), 1985

羅斯，《光的紋路／色的輻射線》（局部），1985

羅斯，《光的紋路／色的輻射線》（局部），1985

羅斯，《光的紋路／色的輻射線》（局部），1985

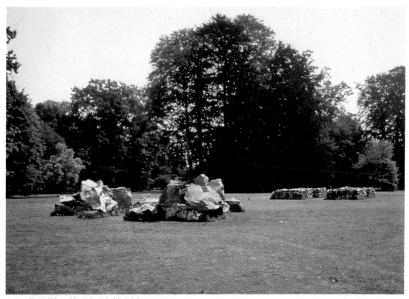

35　莫里斯，《無題（文件六）》，1977

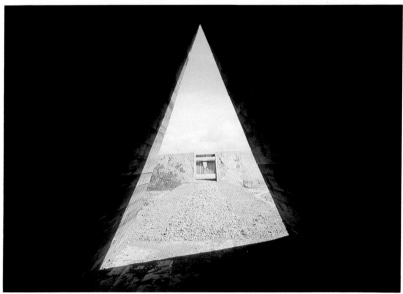

36　莫里斯，《觀察台》，1970-77

37　莫里斯，《大激流計畫案》，1974

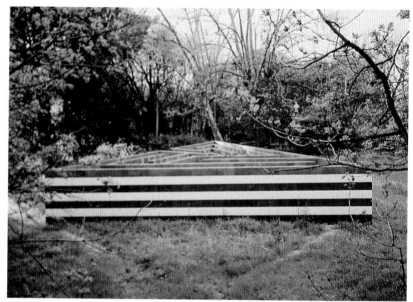

38　莫里斯，《迷宮》，1985

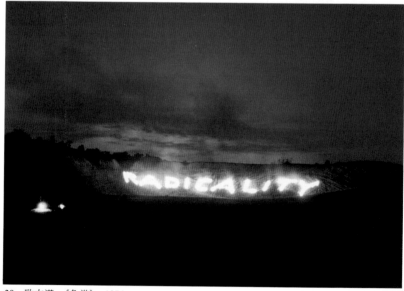

39　歐本漢，《急進》，1974

40 歐本漢,《被烙印的山》, 1969

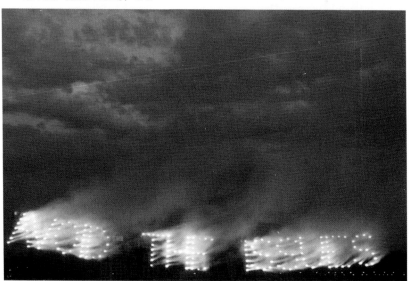

41 歐本漢,《避免爭端》, 1974

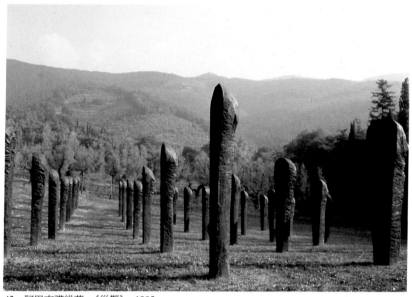

42 阿巴克諾維茲,《災難》, 1985

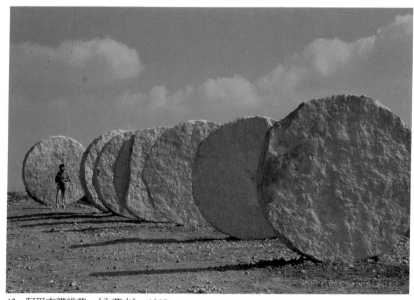

43 阿巴克諾維茲,《內蓋夫》, 1987

44　席拉,《迷宮》

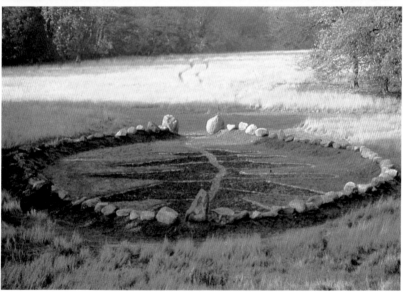

45 森菲斯特,《橡樹葉在石船裏》, 1993

46 森菲斯特，《時代風景》，1965 迄今

47 森菲斯特，《紐約市時代風景》，1965-78

48 　森菲斯特，《時光圖騰—地質歷史》（局部），1985

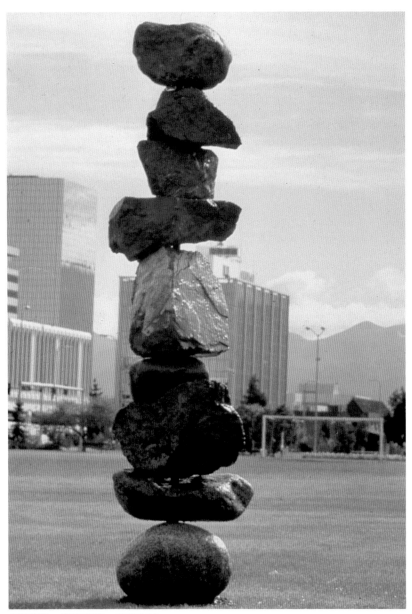

森菲斯特，《時光圖騰—地質歷史》，1985

49 森菲斯特，《水牛城岩石紀念碑》，1965-78

50　森菲斯特，《岩石紀念碑拱門》，1991

51　森菲斯特，《日昇紀念碑》，1972-79

52　森菲斯特，《生長的守護者》，1991-92

53　森菲斯特，《青銅森林入口：位置的自然歷史》

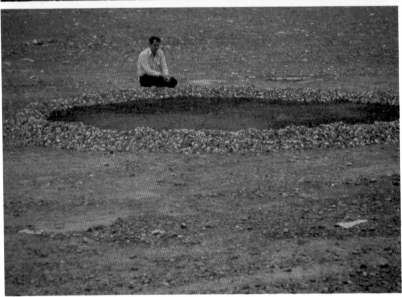

54　森菲斯特，《處女土之池》，1971

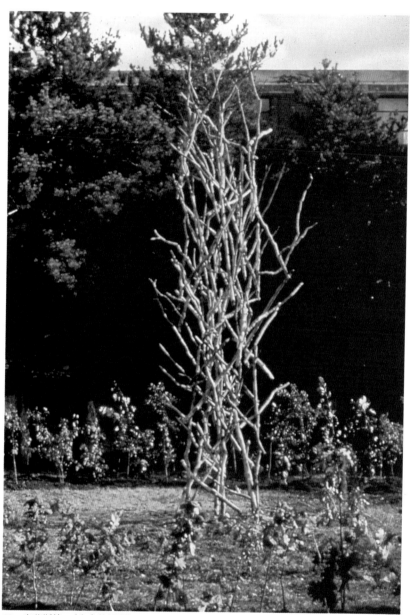

55　森菲斯特，《生命的循環》，1985

森菲斯特，《生命的循環》，1985

56 　森菲斯特，《泥土製圖》，1979

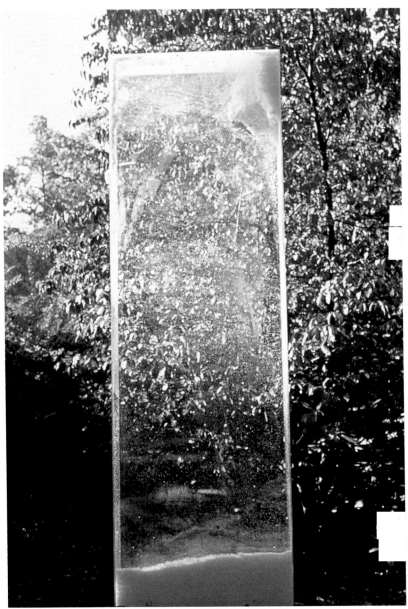

57　森菲斯特，《結晶體紀念碑》，1969

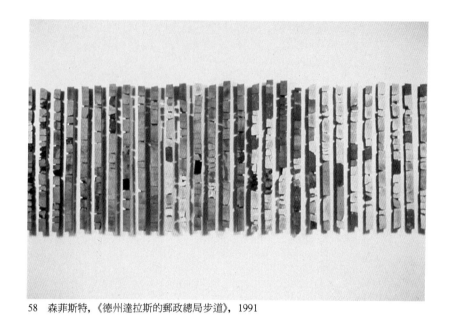

58　森菲斯特，《德州達拉斯的郵政總局步道》，1991

59　森菲斯特,《時光軌道》, 1986-89

森菲斯特，《時光軌道》，1986-89

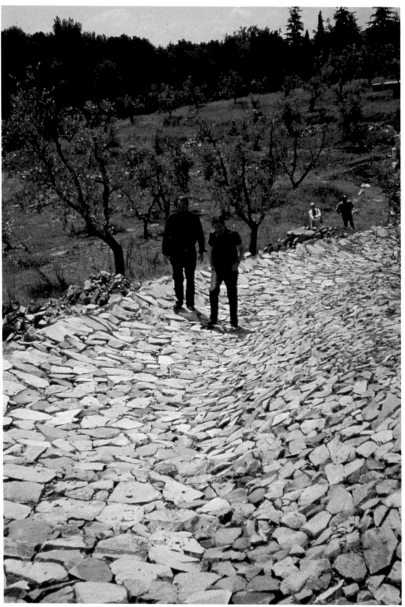

森菲斯特，《時光軌道》，1986-89

60　森菲斯特，《東北部的時光膠囊》，1979

61　森菲斯特，《活森林與青銅柱》，1992

62　森菲斯特，《德國科隆大地紀念碑》，1984

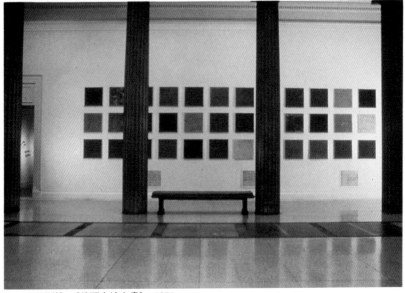

63　森菲斯特，《美國大地之畫》，1971

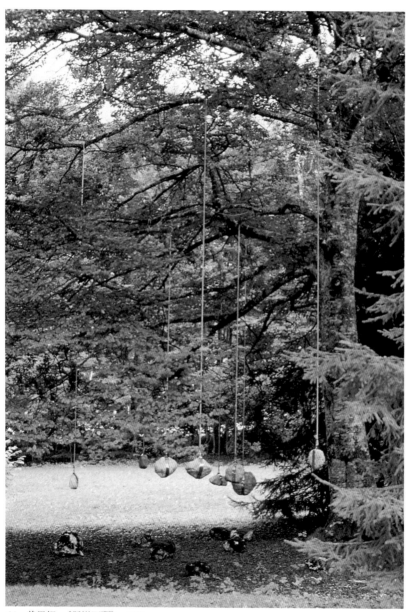

64　普里根，《懸掛石頭》，1984

普里根，《懸掛石頭》，1984

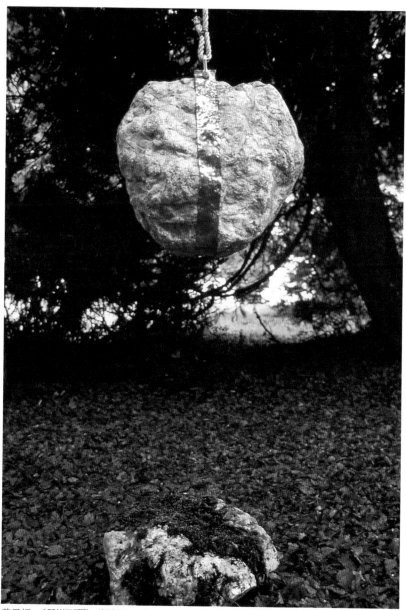

普里根,《懸掛石頭》(局部),1984

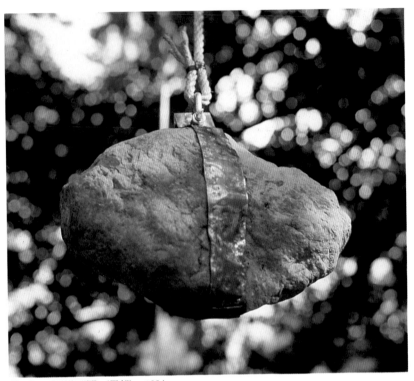

普里根，《懸掛石頭》（局部），1984

藝　術　館

遠流出版公司　　　　　　　　吳瑪悧／主編

Art in the Land: A *Critical Anthology of Environmental Art*
Copyright © Alan Sonfist
Chinese edition © 1996 by Yuan-Liou Publishing Co., Ltd.
All rights reserved

藝術館　6

地景藝術

編者／Alan Sonfist

譯者／李美蓉

主編／吳瑪悧

內頁・封面完稿／林遠賢

責任編輯／曾淑正

發行人／王榮文
出版／遠流出版事業股份有限公司
台北市汀州路三段184號7樓之5
郵撥／0189456-1
電話／(02)3651212
傳眞／(02)3657979

著作權顧問／蕭雄淋律師
法律顧問／王秀哲律師・董安丹律師

排版／天翼電腦排版印刷股份有限公司
電話／(02)7054251
製版／一展有限公司
電話／(02)2409074
印刷／永楓彩色印刷有限公司
電話／(02)2498720
裝訂／晨捷印製股份有限公司
電話／(02)2405505

1996年11月1日　新版一刷
行政院新聞局局版台業字第1295號

售價450元
缺頁或破損的書請寄回更換
版權所有・翻印必究
Printed in Taiwan
ISBN 957-32-3071-2

地景藝術

ALAN SONFIST 編 ◇ 李美蓉／譯

ART IN THE LAND

R　1　0　0　6

地　景　藝　術

Art　in　the　Land

◇**目錄**◇

譯序

當人類步入工業時代，脫離了土地的經濟制約以後，人與自然的關係也產生了巨大的變化。人類從尊崇自然、順應自然、與自然一起成長的心理，轉換成畢卡索所言的：自然是被掠奪的。人類告訴自己，人定勝天，我們要征服自然。在這種意識催化下，自然被無限制地開發，直至滿目瘡痍，人類才猛然覺悟到地球就是人類生命的共同體，人就是宇宙大生命中的生命。

二十世紀的六〇年代，人類再度省思人與自然的關係。這種心理歷程不但開始反映在人類的日常生活，也反映在藝術形式。因此，「地球日」被訂定，「地球是活的」之觀點被提出，而在藝術方面就表現在地景藝術與生態藝術的形成。

早期的地景藝術以美國為大本營。而美國之所以是地景藝術的主要發源地，可歸因於美國擁有廣闊

的國土以及充滿實驗性的環境。整體而言，地景藝術是浪漫主義對自然的態度之延伸，所以浪漫主義曾盛行的德國與英國，當然也有獨具民族特性的地景藝術。雖然藝評家將直接在大地創作的藝術統稱爲地景藝術，但它的表現形式、創作方法，仍因藝術家的理念不同而有不同的類型。到了七〇年代，更因生態學受到重視，而衍生出生態藝術。

由於譯者本身對地景藝術與生態藝術特別偏好，收集了不少相關評論與書籍，並發現由地景藝術家兼生態藝術家亞倫・森菲斯特所主編的英文版《地景藝術》一書，是較適合國內讀者需求的著作之一。它初版於一九八三年，而今，森菲斯特又再詳加彙整，割捨原書的一篇內文，另增三篇文稿，以補充介紹德國、義大利的地景藝術以及已成世界潮流的生態藝術，並決定由遠流出版公司先發行中文版。相信此書的出版，對於深愛將藝術與自然結合的藝術工作者將有相當啓示。同樣的，這對重視生態環境的讀者，亦必有所鼓舞。

讀者在閱讀時，將會發現此書各篇文稿都各有其風格，且分析評論同一藝術家作品的切入點也不同，這主要是因爲本書乃彙集了二十三位藝評家的論文而成。但就因爲是由許多不同的藝評家來評論，才能讓我們可以從各種不同的見解來了解藝術家的創作理念，而不至於被限制在某一特定觀點。

最後，深深地期盼此書的出版，會激起國人對宇宙大生命的關懷，並重新評估藝術與環境的關係。

李美蓉於台北

一九九六年十月

序言

本書的內容以討論地景藝術的理念爲主，尤其文中所涉及的十八位藝術家們，他們的作品已聯結成一股潮流。就如〈環境藝術家：來源與方向〉一文中指出，這些藝術家們幾乎沒有一位在開始從事藝術創作時，就投身於此類型的藝術；而只是將生活的某段時期，獻身於環境藝術而已。但是，在那段時期裏，他們所創作的作品，都涵括於本書中。

本書所選輯的論文，在討論地景藝術的一個重要論點的同時，也提出每一位藝術家作品的好觀點。例如泰勒（Joshua C. Taylor）和羅森布朗（Robert Rosenblum）的論文是談十九世紀與二十世紀的風景畫家；特洛布（Charles Traub）則談攝影與自然；馬丹諾（Michael McDonough）討論環境藝術中的某些建築觀點；歐賓（Michael Auping）

的論文則指出，在政治上，地景藝術已經是不利的，但亦是有價值的；迪奇 (Jeffrey Deitch) 討論財力支援與建構一件環境藝術的經濟學；費利德曼 (Kenneth S. Friedman) 的主題是，在藝術家作品的主要觀點裏，他們的用語是如何的不同；羅森塔 (Mark Rosenthal) 和貝克 (Elizabeth C. Baker) 全面地涉及不同創作羣的藝術家之作品；史威柏 (Cindy Schwab) 和衛斯勒 (Jeffrey Wechsler) 則撰寫有關環境藝術之較特殊性展覽的內容；柏恩哈姆 (Jack Burnham)、勞倫斯‧艾洛威 (Lawrence Alloway)、卡本特 (Jonathan Carpenter)、雷斯塔尼 (Pierre Restany)、庫斯比特 (Donald B. Kuspit)、雪佛 (Diana Shaffer)、格魯于克 (Grace Glueck)、霍爾 (Carol Hall)、羅森堡 (Harold Rosenberg) 討論的是一位特殊的藝術家如何藉他（或她）的作品來對環境有所反應。另外，還有蓋爾柏德 (Gail Enid Gelburd)、弗崗 (Vittorio Fagone)、霍伯 (Robert Hobbs) 的論述。

我特別要感謝布朗 (Elizabeth Brown) 女士、唐雷恩 (Gerald Donlan) 先生、達勒姆 (Ashley Durham) 先生、芬恩 (Ann Fin) 女士、哈德遜 (Robert Hudson) 先生、約尼斯 (Alice Jones) 女士、堪姆柏利斯 (Ari Kamboris) 先生、舒約斯勒爾 (Nancy Schuessler) 女士、魏斯 (Holiday Weiss) 先生、伍德沃德 (Holly Woodward) 先生，他們非常勝任地協調許多最後的設計圖觀點，包括審查年代、附註，並對文章加以修潤，重寫某些部分以使本論文集成一致性的出版物。

同時，我要向尼爾森 (Cyril Nelson) 先生和麥考勞恩 (Julie McGown) 女士致十二萬分的感激，如果沒有他們，這本書一定沒有辦法付梓。

緒論

近二十年來，全世界已逐漸普遍關懷自然的一切。而在二十世紀晚期的今日，社會更已面臨必須決定它的生活方式的重要關頭。藝術本身時常反映出對社會的質疑，它一方面也扮演著積極的角色，去尋找那些問題的答案。在美國的觀點，認為自然應強烈地表露它自己，美國的藝術家們，也藉著他們的作品來提出這項答案。

最近十年，出現了一羣藝術家，他們的作品就在陳述人類與自然之間的關係。這些藝術家們有的利用自然的材質，如泥土、岩石、樹，來創造作品，且時常在戶外自然的地點，建造他們的作品。雖然，這些藝術作品都涉及自然，但藝術家的創作方法、風格和意圖却非常廣泛。在這廣泛的創作範圍裏，我們真的可以說他們是非凡的一羣，在藝術的領域裏佔著重要的地位。

在紀念碑性、移動大地的理念範圍，其結果之一就是使創作的方式有可能利用工業工具，如：推土機、傾曳卡車……等重型機械來從事創作。這些藝術家創作的作品，引起了「廣大開放空間」、「美國無限的領土」、「它的掠取傳說」等諸思想。被建造的藝術品是在談論它們自己，而不是它們所佔有的大地。另一種結果是，有些藝術家們追求與環境共同合作的相當新的理念。他們將此視爲必要的理念，因爲環境被破壞之威脅已出現了；他們非常感性地對作品放置地點有所回應，且盡可能地幾乎不改變自然本身的面貌。這羣藝術家，對鼓舞人們去意識自然與地球的問題，特別感興趣。

藝術家們對地球的意識也漸遍及全世界，不過以此理念爲重點的藝術活動中心，還是在美國。地景藝術，是美國的潮流，在美國這充滿實驗性的環境裏，已使這革新的藝術，在短短幾年之內發展到極點。此外，尚有一非常重要的特點，即美國仍然擁有能讓藝術家使用的廣闊土地；在美國意識的鍛冶裏，土地是主要的元素。人們來到美國的主要動機，也是爲了它的土地。它擁有此土地有多久，它的文化傾向就會持續擴延多久。

一八二〇年代是美國藝術家們吸引美國民眾注意自然環境的第一波運動時期。哈德遜河派（Hudson River School）就地理學的正確性而言，並不適用於一羣藝術家；但因爲它聚集了一羣相同觀點與相似創作技巧的畫家們，故以此命名。湯瑪斯・寇爾（Thomas Cole）是這一學派的創建者，也是視「廣闊的領土」是美國景觀的最大特色之諸畫家之一❶。一八〇〇年代許多畫家、作家及後來的哲學家們預見了保護自然環境的需要。他們的作品背後就有一重要的動機引證，反映出藝術家們了解美國風景將會如何快速地改變。不過大多數的作品，

只是旅行的一時興起之作，較少是要爲大眾保留景象而繪。

　　大約歷經了一個半世紀，一九六〇年代的藝術家們，開始以哈德遜河派畫家的同樣動機，來製作他們的作品。本書中將這些藝術家們的作品聚集在一起，適當地或不適當地都命名爲「大地藝術」（earth art）或「環境藝術」（environmental art）和「地景藝術」（land art）。其理由是這些不同的藝術家們，他們都已集中公眾的意識於藝術對自然的利用，和自然本身。在所有這類藝術家對自然所做的偶然暗示之後，所隱藏的更多動機則留給讀者去整理、體會。二十世紀末的現在來問：「藝術家們，將引導我們的社會走向什麼方向呢？」這個問題也許是相當重要的。

❶引述自諾瓦克（Barbara Novak），《十九世紀的美國繪畫：寫實主義，理想主義和美國經驗》（New York：Harper & Row, 1979），頁71。

1 斯「土」斯「景」

已過世的史密斯索連（Smith-
sonian）博物館、美國藝術國家美術
館的創始人與館長泰勒（Joshua
C. Taylor），寫了一篇有關近一百
五十年到二百年間，美國藝術家與
美國風景改變的關係的論述。

他藉寇爾、杜南、比爾史泰德、
因尼斯、萊得以及更當代的藝術家
歐凱菲、史脆德、韋斯頓、阿佛利
和森菲斯特的作品，來解釋這種關
係的改變，可歸溯到美國風景藝術
的開始。就某種意義而言，什麼是
一度被藉風景畫來表現的，於今却
以環境藝術的形式出現？藝術家
的情緒在他這個時代已如何改變？
為何風景仍是佔優勢的主題呢？
……在美國國內一般的藝術，已經
從希望控制自然到保護它等廣泛
的論點來與自然景觀接近。

泰勒

過去，藝術家比較少探討風景以作為他們作品有意義的主題。故除了做為人類活動背景外，開始時，風景在繪畫的重要性是少之又少，簡直可說是為記錄其特殊地點而做。因為藝術被認為是由天才藉非凡的活力幫助，所形成的人類知性反射；它似乎是人們所看到的單純再現而已。但在十七世紀的開始和近二個世紀以來，美國藝術家開始注意他們那廣闊、吸引人的國土後，藝術家對待藝術與自然的態度就相當可觀地改變了。

　　對美國自然環境的鑑定，首先應該是從生產的觀點來看。例如：大地中的一小塊地如何有利於農業、墾殖、船運，或一般而言的繁榮。當然，也得注意到那令人喜悅的展望與自然珍品，不過最引人注目的還是它那廣闊的土地本身。十八世紀中期，優雅的英國人開始談論自然，認為是人類心靈的慰藉或激勵的元素；瀑布如何隱喻崇高的情操；一個人在誘人、無次序的原野中，如何快樂地忘我；在井然有序、平和的風景中又如何能變得平靜與充滿自信。從自然形式、自然環境諸多誘因的力量，我們可以斷言，自然是可影響人類特質與思脈的。

　　這些理念在美國流行以後，使得美國開始對它本身有新的意識。因而鄉村的地產，就被種植成讓其驕傲的擁有者能享有柔美的寧靜，或如身歷畫境般地興奮，將花園弄得有若情緒的良師和心靈的補充。大家尋找生動的景觀，甚至，尋找可以使虔誠的觀察者達到崇高意識、震撼人心的自然現象。而擁有這些特點的地方是那似雷霆萬鈞的尼加拉瀑布，它從十九世紀開始就幾乎被美國的每位畫家畫過，即使對風

景畫無多大興趣的畫家也畫它。

紐約畫家湯瑪斯‧寇爾是第一位將美國景觀的戲劇性，以另一種觀點來探討它的曠野的人。他被那因暴風雨襲擊而變得參差不齊的樹，以及因太陽和飛雲而產生的光影變化所動；並發覺到沿著哈德遜河，可以尋找到了解神的法規與人類脆弱的命運等，震撼人心所需的各種元素。美國那豐富且未被掠奪的自然，仍然在訴說著上帝的眞理。經由其變化多端、戲劇性的形體，人類可以避開那微不足道的煩惱，而進入道的世界。美國，那天然的自然可以激勵人的精神，達到道德的水平；而此是具有人為障礙的歐洲自然環境中所無法做到的。當寇爾到歐洲習畫時，美國的自然詩人布爾亞特（William Cullen Bryant）就警告他，不要被外國天空那種更柔美的景觀所吸引。

受到寇爾影響的美國畫家們，無法了解寇爾以強烈的方式，將自然的精神性戲劇化的理由。當然，他們也不想以說教的方法，將暴風雨描繪成地獄的景象。他們承認神是自然萬物的主宰，只是以更溫和的角度來看神的面貌。

到了一八四〇年代，自然不再是一個威脅，而是一個希望。杜南（Asher Brown Durand）在其偉大的畫作《紐約‧多佛大平原》（*Dover Plains, New York, 1848*），就以兩種狀況來顯示自然的豐富。牛羣在以寧靜湖水灌漑的草原上，尋覓糧草；羊兒在繁茂的樹叢下放牧，而背景是正在收割的麥田。同時，一羣年輕小伙子，攀登過平靜的巨礫，在蔓藤裏拾取肥碩的漿果。巨礫的更上方，有位女孩撫額遠望壯麗無垠的風景；和煦的太陽在藍靄裏，在連綿的山丘中，展開誘人的空間，給我們精神的饗宴。一切再也沒有比這自然的、可食的生產，更重要、更滋養。

杜南和他的朋友們，非常了解這些精神價值。他們所描述的風景，不是以一種構成和技巧的語言來談論，而是以道德的價值。無論如何，對他們而言，細膩、熟練的表現方式是非常重要的。如果自然是神的手給我們的啓示，那麼，是那些人以他們的偏好來改變它呢？視覺的真相成爲道德的規範，從其嚴謹的外表脫軌是褻瀆神祇。藝術家所要扮演的角色，不是吹擂他的情感與創造行爲，是要引起人們注意自然的真相。在這樣的自然裏，不是藝術家感動了觀賞者，而是自然本身。換句話說，藝術就是如何將自然與它全然地融合一起才是成功，這也是愛默生（Ralph Waldo Emerson）經常指出的，要更了解自然本身對抗的方法。他在〈自然〉（Nature）一文中寫道：

> 　　在森林裏，我們回到了理性與自信的情境。於其中，我可以感覺到生命裏，沒有任何東西可以擊倒我──沒有恥辱，沒有災難（使我擁有雙眼）──生命也不是自然可以補償的。站在光禿的大地上，我的頭沐浴在微風中，並且上昇到一無界限的空間，所有的自負都消失了。我變成透明的眼球，我是「無」，我看到所有；宇宙萬物之潮流通過我；我是神的一部分。

　　因此，藝術家應拿著速寫簿到鄉間遊覽，在美國的森林裏、羣山中、平野裏研究藝術，而不是到歐洲畫廊看名家之作來研究藝術。當然，一個人也不必非以藝術家的態度來和自然親近；人們到山上去避暑和到岩岸海邊遊樂，可以在自然的魅力中贏得一切。當生活變得愈都市化，有益健康的活動變得愈重要，這些活動包括收集風景畫。每張繪畫都是自然的精華經驗，是道德提醒者的另一種形式的忙碌、有

益的生活。

山與海邊，是兩個正好相反却都吸引人的地方：高地和高聳樹林的壯麗，或險惡、却又給人無限安慰的、永遠精力充沛的海。狂暴的海潮攻擊著岩石，無論在成羣的小島、新罕普郡（New Hampshire）、在瑪洛海德（Marblehead）、麻薩諸塞（Massachusetts），似乎都能將心靈其他的聯想滌淨，吸取追求自然眞理者的全部注意力。海邊的象徵，有若精神的興奮劑，它是從早到晚持續不停地形成的。已經過世的名畫家荷馬（Winslow Homer）的壯麗海景，哈山姆（Childe Hassam）的陽光泛漾的海浪都是個中代表。在美國，海邊被當爲藝術幻象是比山要來得多的。

在十九世紀中期，雖然許多藝術家以一種不同於梭羅（Henry David Thoreau）的態度來看自然，甚至以一種更謙虛的觀點與自然接觸。但事實上，可悲的事實是一個人一旦從阿爾卑斯山到萊因河旅行一趟，就會被自然完全鎭壓。早期對尼加拉瀑布的迷戀，如今已稍微薄弱。然而奇妙的事發生了，藝術家隨著測量員到西部遠征探險後，開始帶回黃石公園、岩石山、約瑟默第谷，那令人興奮的映象，再也沒有如此壯麗之景。一八五九年，比爾史泰德（Albert Bierstadt）第一次到西部旅行，將他對羣山的驚訝與尊崇，都表現在巨幅的畫布上——那巨大山脈的頂峰，如鏡般的湖水，若隱若現、虹色般的靄，充滿了神祕的面紗，讓人對山之後充滿了好奇。而邱吉（Frederic Edwin Church）對南美洲那廣闊的空間，雪積山頭之畫，則紛雜中充滿異國情調與迷人之處。比爾史泰德的誇大經驗是美國的一部分。事實上，他們很快地對西部有一種無限擴大，新的發現與豐富的內容，向西部激烈進行發展的新美國夢。比爾史泰德畫中對廣闊壯麗西部的讚美，

有兩個重要因素：神祕的理想論和對物質事實的注意，這兩種特質分享了進軍西部的精神，開始了一種新風景畫。它是什麼樣子呢？它是巨大的，不但在規模方面，即使在概念裏都有一種龐大感。眼睛無法同時掠得整個畫面的一切，必須來回於巨作之前才能看到全景，它讓人有若倘佯於畫景中，爲看得更多而滿足。莫芮（Thomas Moran）觀察西部，有若遠征探險者，到黃石公園再下至科羅拉多後，畫出斑駁之作《黃石公園的大峽谷》（The Grand Canyon of the Yellowstone, 1893-1901）。有若老鷹俯視，觀賞者可以集中注意力在孤立的最高點及其金光閃爍的四周環境。陽光掃過整幅畫面，不是不動狀的，而是讓燃燒耀眼的火就在雲層中，或在奇異腐蝕的峽谷壁上。這是神的家鄉，有人喜歡說：「是一種有力的、未經鑿煉的意象，在挑戰中，確定人的重要性。」

美國人開始將他們自己與難以處理的西部融爲一體，思索它的差異性，並要求羣景若爲風景畫對象，則必須要具有美國特色的象徵與品味。惠特曼（Walt Whitman）那充滿歡騰的詩集就與史詩相稱，而不是愛默生的沉思哲學。

同樣在這段時期，一種不同的風景詩集也發展出與對西部的開闊發出驚歎動詞的相反方式。因尼斯（George Inness）不再像比爾史泰德一樣，對未開化森林裏的道德細節感到興趣，他把高舉的頂點拋棄；風景對他而言，只是感情的道路。他希望畫出東部的風景作爲他心靈的明鏡，並不是摹仿風景再繪風景。漸漸的，他的繪畫創作變成是一種情感的召喚，而不再注意特殊的時、空架構。起初，其作品是拒絕被視爲道德的懷疑；它們幾乎不去判斷上帝傑作的細節，或忽略美國的發展。而到了一八七〇年到一八八〇年代，人們開始對那感人的輓

1
2

歌，縈縈於懷的作用力感到興趣了。相悖於發展中的影響力，在自然的面貌下，他個人的夢確定了不同的觀點。深植腦際的感覺是因感性的暗示而取得，而不是以一種宗教的、藝術的、或讓人能了解的術語描述的報告。因尼斯將他對自然的反應視成宗教，它不是寇爾或杜南的方式，而是自然與其內在精神的交流；這精神完美地激起所有的人與自然交流的動機。繪畫是藝術家的創作，是藝術家受到自然激起情感的創作；它不是一種景象，而是心靈的風景。

因尼斯的繪畫，懷昔的氣氛反映出他喜歡的法國畫家盧梭（Théodore Rousseau）和米勒（Jean François Millet）的特色。他們是創新、初始並不引人注意的畫家，選擇在巴黎之外位處偏僻地點的巴比松（Barbizon），過著農村式生活。這原始森林，未開墾的地方，給卑下、依土地而生的農夫奮鬥的證明。農夫未曾放棄祖先的傳統，並且完美地融合入頗具年代的風景中。但對美國畫家而言，之所以被此景象所迷，是因為傳統農夫生活的異國情調。他們傾向於接受這種風景，將之視為純維吉爾式（Virgilian）的田園詩，而沒有任何社會問題的高調；農夫成為詩人的象徵，如同因尼斯的畫一樣，農夫有可能就出現在紐澤西的風景中。

美國十九世紀的後四分之一世紀，有相當多的人將風景畫視為視覺詩歌，與因尼斯相似的布雷克洛克（Ralph Blakelock）的夜景，是基於他的觀察，而其繪畫是以明亮的色彩完成的；造形接著造形，色彩接著色彩，有若愛倫坡（Edgar Allan Poe）的集合詩般，直到畫布本身引起一種他與自然結合的情感為止。看完已逝的因尼斯或布雷克洛克之畫後，就會感受到繪畫是與外在已知的環境有關，因為每個人看到的四周環境不同，就會有一種反應心靈的新內容出現。

萊得（Albert Pinkham Ryder）的風景畫是最具有力量的視覺詩，無論畫農舍或海中搖晃的船，他都賦予每個物體、每個形狀神祕的氣氛。他的形式簡單，因為每一個都是經過多年一層一層地畫上去，直到每一條線、每一個形體都帶有神祕訊息為止。萊得也寫詩集，但不管他引用的媒材是文字或繪彩，他的繪畫目標都是開放心靈去擴張他的思想與情感，因而他的風景意象只是一個起點而已，探索風景是要探討人類內在的生命。

　　在美國，與風景結合的感情是強烈的，就因如此強烈，使得美國畫家深深地被來自巴黎印象派畫家那光譜色彩的新視界所吸引。他們接受此種表現方式，而少探納莫內（Claude Monet）或畢沙羅（Camille Pissarro）的客觀描繪。瓦特曼（John Twachtman）沉思在秋天或冬天的憂鬱的美，或漫長夏日午後引人幸福的回憶。威爾（Julian Alden Weir）喜歡陽光西落，灑在他康乃狄克農場高地的牧草，十分適合人去饒恕或沉思；甚至哈山姆更是將風景看成心境而不是視象。至此，美國人不願放棄辛苦贏得的視覺詩權力；在美國，客觀的視象是個別的，是長久建立的傳統。風景不屬於神，也不屬於國家，而是屬於看它的藝術家。

　　即使是擁抱著來自巴黎藝術那令人興奮的觀點的美國藝術家，到了二十世紀初，也回過頭來再思索美國風景的新面貌。馬林（John Marin）沉迷於讓立體派和未來派繪畫具有內在動力的交錯時、空。他在緬因州海岸發覺到充滿力量的新視象。歐凱菲（Georgia O'Keeffe）一九二〇年代在新墨西哥，發現到更能動人地表現她高雅精緻的品味、褪色形式、及空曠景色。韋斯頓（Edward Weston）、史脆德（Paul Strand）和其他的人，也證明了攝影的敏感，利用沙丘和天空來測試攝影的形

與色調的無限精緻。美國的藝術，是在美國風景畫中成長，且風景也從未遠離藝術家的意識，當然於此並未考慮美感的趨向。

　　一九三〇年代，經濟蕭條的美國又試著重建方向，眼光一度轉回到大地，藝術家再發覺到從緬因州到加州的鄉間。他們可能再描繪豐饒的中西部草原，如伍德 (Grant Wood) 和卡利 (John Steuart Curry)就是此類畫家；也可能畫新英格蘭滿地冰雪的鄉間，個人喜歡的小城，或鬼魅的森林。他們發現且經由對地方的新情感而提供大眾，美好的、穩定感的美國風景。

　　近幾年來，藝術家就像他們的先人一樣，喜歡保有自己的內在企圖，去發現接觸四周環境的中庸之道。環境中，每個角落變化不斷的複雜性，尚未被人們控制，它保有恢復活力的新奇，到甚至更疲倦的眼神。阿佛利 (Milton Avery) 喜歡夏天那永遠耀眼的色彩，及未架構的形式；卡納斯 (Karl Knaths) 從未想改變那迷惑人的空間與光。藝術家已利用他的感性來看自然景色，以作為人對四周環境反應的調整與修飾。

　　在一個熱中於定義與範圍的社會，巨大的自然給予藝術家精神性的挑戰。地景藝術家創造巨大的形式，使成為自然的一部分，打斷它的空間，建立一個觀念可以超越形式的藝術；大地本身成為藝術家富於想像力的推測。另一方面，像亞倫・森菲斯特 (Alan Sonfist) 的《及時與紙會合的葉子》(*The Leaf Met the Paper in Time*, 1971) 就以回到特殊的自然本身最小的細部，來反應其宇宙的意識。

　　在美國，風景已意味著自由與擴張；或是有用的、學術的、能集中注意力的藝術。但一旦藝術家擁有其環境，美國自然的施捨就絕不會遠離其藝術表現的趨勢與題材。

2 環境藝術家：來源與方向

霍爾

從事環境藝術運動的藝術家，他們的藝術創作開始形式是什麼？他們如何開始創作生涯？做的是什麼樣的作品？本文由報章雜誌自由評論家霍爾（Carol Hall）撰寫，他指出，這些來自不同創作態度的藝術家，暫時性地投入環境藝術創作的運動，並且以一種平常的表現方式，讓人去發現它的存在。

環境藝術開始於一九六〇年代早期，在支持者與藝術家的努力，到了六〇年代晚期就成為一種運動潮流。相對於簡單化的標題，它成長且發展成多方向的藝術創作；至今，環境藝術仍然不斷地產生。本文所選出來討論的藝術家，大多數是此運動的主要人物；其中，只有一些是一開始藝術創作就以環境藝術為主，而大多數的人，還是原先為畫家、雕塑家、攝影家或作家。

　　於此，我們將這幾年投注於環境藝術範圍的創作者，依其開始的年代，按順序介紹。一九五〇年代中期，畫家羅伯特・莫里斯（Robert Morris）把畫布舖在地板，將自己懸掛在鷹架上，以抹刀、手，將商業色彩濃厚的顏色抹在畫布上。一九五〇年代晚期，也是畫家的羅伯特・史密斯遜（Robert Smithson），在一九五九年，回顧其早期的作品，描述為：「有若以垂直棒作的繪畫拼貼；於其中，是被關在籠中的、非凡的、多眼的恐龍和肉食者。在超現實主義與原始藝術產生的這些妖怪，由狂亂的行動繪畫把它真實化了。」❶父親是考古學家的麥可・海扎（Michael Heizer），直到一九六四年時，他還是一個表現主義的人物畫家。揚・迪貝茲（Jan Dibbets）也一直畫到一九六七年，才轉變為攝影藝術。迪貝茲的繪畫，是以簡單的幾何形體來影響我們透視錯覺的極限主義作品。

　　從邏輯上而言，本文選所討論的環境藝術家，大多數可說是從雕塑家出發。由於許多藝術家以為環境藝術就是雕塑作品中含有自然張力的作品，因而其中某些藝術家一直在巧妙地處理他的客體，但最後，

他們的作品也只能簡單地稱爲雕塑，無法稱爲環境藝術。牛頓‧哈利生（Newton Harrison）在一九五〇年代以雕塑起家，但到了一九六〇年代却變爲畫家。在一九六一年時，他作了一件作品《集合系列》（The Gather Series），就是利用沙混合顏料後再塑成平面的繪畫作品。一九六二年，克里斯多（Christo）堆積一些上油彩的油桶於科隆的港口，瓦特‧德‧馬利亞（Walter De Maria）將木心板再架構成箱子與幾何形體。約翰‧卡吉（John Cage）的雕像（Statue）將八個長的暗榫，組合成類似鳥籠的計畫。而《指示牌》（Pointer Board, 1961）是一件有洞的木心板，其中有一指示物以指出它們的作品。一九六三年，馬克‧波義耳（Mark Boyle）建構的集合藝術，其中之一就是由沾有油彩污點的調色板、油壺、及筆拼合而成的作品。

❶〈評論與預見：本月的新人〉（Reviews and Previews: New Names This Month），《藝術新聞》（ARTnews）58, no. 6（1959年10月），頁18。

其他尚有在一九六〇年代中、晚期，以雕塑起家被環境藝術所吸引的人。如瑪麗‧密斯（Mary Miss）的早期雕塑，就是她探討材料物理性的作品。一九六六年查理‧羅斯（Charles Ross）的第一次展覽，作品包括《三稜鏡第五號》（Prism No.5），就是將五邊形玻璃纖維柱充滿了水後，放在另一個清澈的柱子上。《圓柱第四號》（Column No.4）則是由薄的玻璃纖維片組成，多變化的色彩，堆成像彩虹般的圓柱。麥可‧辛格爾（Michael Singer）最早期的雕塑作品，是由銅及機械處理過的木材完成。在一九七一年，他開始以被風吹倒的樹幹，在戶外創作多件組合的作品，稱之爲「位置平衡」（Situation Balances）；這些作品的位置，都是由辛格爾選擇、製造其間的關係。

其他的藝術家，他們在從事環境藝術創作前，所引用創作的媒材

與大型構成作品更無密切關係。南施·荷特（Nancy Holt）在開始她構成作品創作前，是個攝影師兼錄影藝術家。在一九六〇年代早期，荷特就從事攝影藝術；到一九六〇年代中期，則對紐約市生活百態頗有興趣。愛麗絲·艾庫克（Alice Aycock）在一九七一年，熱中於攝取自然界中它本身方向與界限間的抽象事物。漢斯·哈克（Hans Haacke）在一九六二年首展中，展出的是石版與浮雕版畫。他的石版畫作品，就是在散漫的方形構成或隨意的形體之白色底下，佈上成羣的淺黃色點，使其成羣集合地分佈在畫面上。這些浮雕版畫有若無色的、凹雕的點集合。

彼德·胡欽生（Peter Hutchinson）從英國來到美國的大學，原先是想學習做個植物遺傳學家，後來卻改變主意，改修藝術。在一九六四年，他展出的作品是一些由木條組成的小方格，格子上面糊上一些文學作品，並局部上色。胡欽生這個貪心的作家，所從事的藝術創作，主題是多樣性的。一九六八年，他甚至集結對藝術與自然的興趣，想在海洋底下種植野生草、夾竹桃、與蘑菇，此理念爲他後來的作品開出先導。

很明顯地，可看出環境藝術家，是從不同的媒材及知識範疇下，從相異的開端中，來從事地景藝術；並將其早期的觀點帶到與自然有關的作品中。每個人的作品與理念都有相當的發展與變化，雖然在後來觀點有所分歧，然而他們已曾在某些觀點上交叉成共同的範圍。

愛麗絲·艾庫克

愛麗絲·艾庫克在一九七一年時，仍從事各種不同取材的攝影藝

術。「自然」時常出現在她的創作主題，材料並扮演作品中最大的要點；如一九七一年的《取火鏡》(*Sun Glass*) 是置於平野中的暫時性作品，由七列鏡子組成，每一列都擺成不同的角度，來採取並反射從天空投下的光道，

任其自然地硬化、龜裂、扭曲，而建立起它自己的組織及有機形體②。在一九七二年，她開始著手戶外創作，建造作品《迷宮》(圖1)，此作位於賓州的新金斯頓 (New Kingston) 之吉布尼農場 (Gibney Farm)，它是一個以同心圓構成，上覆有草皮的迷宮。與這件作品創作的同時，她的另一件作品《樓梯》(*Stairs*) 也於畫廊裏展出。

艾庫克的作品屬於物理的變化，但却常與自然過程或系統有關，也與人類的意識及對作品的反應有關③。她在一九七五年繼續做的作品是《地下井和隧道的簡單網狀物》(圖3)，至此時，已可看出她對再創一特殊環境的嗜好。此作品由六座七呎深的井組合，在地底下由隧道串聯；觀賞者必須屈身下樓梯進入井內，再爬過高二十五呎的隧道，才能了解作品。很明顯地可看出其創作根源與兒時對閣樓及天花板的恐懼感有關，她的主要興趣在於了解參與者對這小空間的反應。一九七六年，她又參加一個叫作「迷宮」(Labyrinths) 的團體展。一九七七年的作品《一個複雜的開始階段》(*The Beginnings of a Complex*, 1977)，則是一具有建築外表的木造架構，內無一物，只在作品的正面之後有些階梯。

一九七七年，她同時又作了《真實與錯誤的設計》(*The True and False Project*)。這是一件素描與結構物組合的作品，素描是過去五種建築計畫綜合的小世界，這五種建築是：早期基督教地下墓窖，巨大的

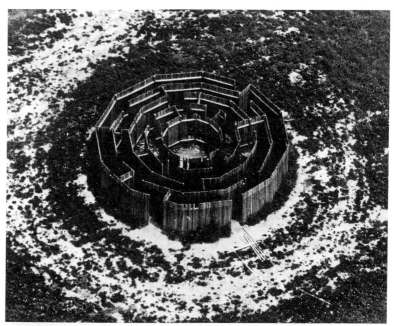

1　艾庫克，《迷宮》，1972

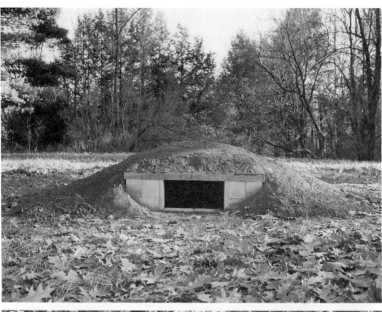

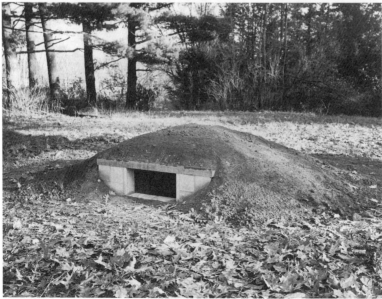

2 艾庫克，《威廉學院計畫案》，1974

英國望遠鏡，畢拉內及 (Piranesi) 的木雕，波希 (Bosch) 畫中的建築，蘇俄構成主義的舞台。這個結構物，事實上是個大白色箱子，有樓梯倚著，而階梯就嵌入箱子。那是一些爬行的空間，樓梯的橫木就在木箱頂會合，且階梯的寬度也如螺旋形上昇地減少。此外，在一九七八年的《一個城鎮的研究》(Studies for a Town)，是她對日耳曼中世紀風格研究後，引發出單純化的建築作品。

愛麗絲・艾庫克對環境一直非常有興趣，尤其是，環境對人的影響問題。過去十年裏，她一直探索她的情感所涉及的自然環境，心理環境和建築環境。

馬克・波義耳

馬克・波義耳在一九六〇年代早期，以集合藝術引起人的注意。如一九六四年的《集合第三號》(Assemblage No.3) 是由玻璃眼睛、眼鏡、老師傅的再製品、蠟製眼鏡、和鼻子……等，拼貼集合的雕塑。一九六六年，他又開始偶發藝術的創作，內容大多涉及「表象」或「事件」；有一件是波義耳在一場表演藝術演出後，當人們以為已經結束時，他邀請觀眾到後台；不久幕幃又升起了，讓人看到他們在道具間觸摸著劇裝，使觀眾變成了演員。沒有任何說明，不過，波義耳後來解釋說：由其中，觀眾可以感覺到有些事情被期待。他的事件、集合藝術，加上正在寫的詩集，在他的創作中，都使用廣博的象徵主義與最大的隨機性。一九六七年，波義耳與他的妻子瓊，共同展出《為肉體的液體與功能的聲光表演》(Son et Lumière for Bodily Fluids and Functions)。波義耳描述它是「一個在舞台上，我們將自己可利用的液

體，壓榨出的事件；並且伴隨著我們身體擴大的聲音，將之投射在我們自己及銀幕上。」❹液體被放置在幻燈片上準備投影，麥克風播出由身體發出的不同雜音。一九六九年，他所展出的作品是在他的皮膚隨意描出方形，作出的電子顯微攝影組合。

❹〈英國藝術家在巴黎Jeunes 雙年展：藝術家的論述〉，《國際工作室》(Studio International) 176, no. 892（1967 年 9月），頁 92-93。

在一九六八年到一九六九年這段時期，波義耳武斷地要求選擇人們參加做藝術作品的過程，他讓人們在他的工作室裏蒙蔽著眼睛，對著世界地圖每人射出一箭。他以這種方式選出一千個任意的點，並計畫未來到那些地方去，從一九七〇年他已經盡可能地到過許多地方。一旦，這些位置中有一被他選定，就同時將其拍攝並且鑄成四方形，其表面如人行道、街道邊角、鐵路隧道內迴避孔等，都有差異。而若選擇的地點是在城外，則翻鑄其石塊、土壤、沙等等。在一九七二年他展出「融解系列」(Thaw Series)，以玻璃纖維塑造方形的、融解的雪。同一年的「岩石系列」(Rock Series)，是由翻鑄不同地方的石塊來構成。直到一九七八年他在環繞地球並將其作成文件引證後，又在倫敦展出他的多變化翻鑄作品。

克里斯多

以引人爭論的包綑作品聞名於世的克里斯多，在一九三五年出生於保加利亞。他的作品不但引起眾人注意，並且成功地讓人意識到什麼是地景藝術。由於他的作品常引發爭論，因而他也時常是頭條新聞人物，查理·麥可奎德爾 (Charles McCorquodale) 曾說：「克里斯多

3 艾庫克，《地下井和隧道的簡單網狀物》，1975

4 波義耳，《粉碎混凝土研究——破碎者天井系列》，1976-77

確實是一位與公眾關係頗密切的藝術家，他天生就懂得如何引起公眾正、負面觀點的反應，而若不是放在頭條新聞上，就是放在離頭條新聞不遠的下方。」❺在一九五八年，他開始包綑桌子、椅子、腳踏車、及一些東西，甚至他的繪畫作品。他以帆布或塑膠布為包裹材料，當然還以細繩、麻繩、或繩索來綑綁。一九五八年於巴黎作的《目錄》(Inventory)就是以未經修改、上色的物體，加以綑紮而組成。在一九五八年到一九六五年，他意味深長地引用等身大的包綑物體，如包綑人體。他的包綑作品本身就具有神祕感，並且讓人產生一種圍堵、隱藏、拘禁、插入、模稜兩可、曖昧的意象。包綑的美感之所以產生，不但來自包紮本身，而且也來自纖維拉扯之間產生的張力。在一九五九年，他將桌子的桌面局部包綑起來使其特性含糊。勞倫斯·艾洛威稱之為：「一種幾何表面的探討，於此，包綑物整體、局部、或核心都變得含糊，但又不破壞其圍堵的印象。」❻

一九六三年，在米蘭阿波里內爾畫廊 (Apollinaire Gallery)，克里斯多展出的作品，是一些廣告宣傳用包裝標籤之拼貼，在本質上微帶諷刺；並證明他以現有的工業材料及浪費不用之物，來從事藝術創作的技巧，而此對克里斯多的作品有著重大的關係。同樣的，一九六二年的《大油桶牆──鐵幕》(彩圖18)就是以鐵製油桶將巴黎的維斯康堤街 (Rue Visconti) 堵成一牆面。至此，我們可以看出克里斯多很少使用已具有藝術功能的材料來創作；也就是說，他寧可應用非藝術材料，或經由他的介入才使材料變得具有藝術性的材料。

❺參可奎德兩，〈倫敦〉，《國際藝術》(Art International) 22, no. 1 (1978年1月)，頁83。

❻勞倫斯·艾洛威，〈克里斯多〉，《國際工作室》181, no. 931 (1971年3月)，頁97。

一九六四年，他在紐約從事創作的風格是製作一些假櫥窗，櫥窗內部懸掛窗簾、布、或褐色紙。觀看者觀看櫥窗內部時，就有一種模糊的感覺；有若櫥窗設計家在改變設計時，故意以東西遮掩一樣，而這些櫥窗大都與眞正櫥窗一樣大。最早期的一件是暗示美國的本土設計，它被完全地封密；門、窗不是被關閉，就是完全封鎖成無任何作用力。一九六四年在李歐・卡斯帖利畫廊（Leo Castelli Gallery）展出的作品，是一拉下窗簾的櫥窗，內有燈光、且門上綁著一個空調機。而到了一九六五～六六年，所作的櫥窗，更無色彩、更嚴謹、且令人有種是屬於中世紀的感覺，而非十九世紀的工匠之作，此中世紀的形式就成爲其創作的根源❼。一九六一年，克里斯多開始將主題放在交通工具上，以一九六一年的綑包雷諾汽車，一九六二年的嬰兒車、摩托車，一九六三年的福斯金龜車（Volkswagen）最有名。

在克里斯多的包綑作品中，同樣也具有某種程度的「似是而非」的特性。一九六八年的《綑包女孩》（*Wrapped Girl*）是一張素描，它是精緻、感性地將女孩以半透明的材料綑綁起來的素描，其綑綁的方式有若過去所用的手法。不過，一九六七年的《包綑女孩》（*Packed Girl*）則是將女孩綑綁成若屍衣或木乃伊的素描。此二件素描都同時詳盡地說明了，克里斯多第一件於一九六二年在巴黎，一九六三年在倫敦及一九六七年在明尼亞波利（Minneapolis），以及其他城市的一些綑包女孩作品的理念。克里斯多眞實地、暫時地綑包女孩，是回顧古代祕魯爲他們的死者所做美好的、優雅的包裹❽。事實上，它已暗示包綑的理念是，它本身是保存、掩蓋、保護物體的方法，而此與埃及人經由包綑的方法來保存死者的身軀是一樣的。經由包綑物體，克里斯多把世上許多日常用品抽取出來，成爲藝術作品。雖然物體或建築並未轉

換或受影響，且包綑又是一機械式而非風格的設計，我們必須認定不是綑包，而是藝術家對從現成物到被選取提昇藝術水平關聯，給予現有客體或建築等，所做的一種介入和轉換❾。

他也綑包許多的建築，而且大都是美術館。在一九六八年，以二萬七千平方呎的聚乙烯布包紮伯恩（Berne）美術館，這是克里斯多的第一件綑包建築物。同一年，他又提出綑包紐約現代美術館的計畫，但這引人爭論的計畫提出時，就為當地的消防警察局和保險公司所阻擋；美術館就提出取代同一計畫的展出，內容是一張二十立方呎的包綑物體的集錦照片，九張素描及六個模型。而一九六九年的《裏外綑包》（Wrap in Wrap Out），是將芝加哥當代美術館包綑起來，美術館外面的三邊以深褐色塗有焦油的防水帆布綑包，美術館的指標及三十六呎高的松樹，皆以半透明的聚乙烯布包綑，而地下層畫廊（大約二千五百平方呎）地板，則以使用過的畫家用遮布鋪滿。該美術館館長就這件作品說：「當克里斯多在美術館地下樓畫廊，以沾有污點、灰褐色嗶嘰布製畫家用遮蓋布鋪滿地上時，他似乎已經期待觀眾的美好反應。牆上及天花板那空無一物、白得刺眼的畫面，使地面上的綑包顯得強烈而具有生命力。它一定已迷惑了觀眾，並將他們的身軀引入來經驗此作，這個畫廊整天就有一大堆的人坐著、蹲伏著、或躺在那兒沉思。」❿

❼甘柏（Lawrence Campbell），〈評論與預見〉，《藝術新聞》63, no. 4（1964 年夏季），頁 15。

❽馬維爾（Robert Melville），〈畫廊：星星與珍珠〉（Gallery: Stars and Parcels），《建築雜誌》（The Architectural Review）150, no. 893（1971 年 7 月），頁 57。

❾梵·得·馬克（Jan Van der Marck），〈為何包綑美術館?〉，Artscanada 26, no. 136/137（1969 年 10 月），頁 34-35。

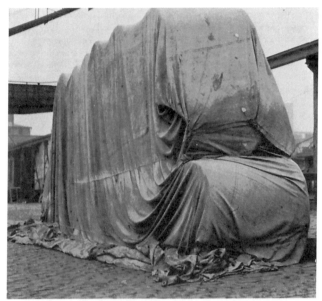

5　克里斯多，《碼頭旁綑包》，1961

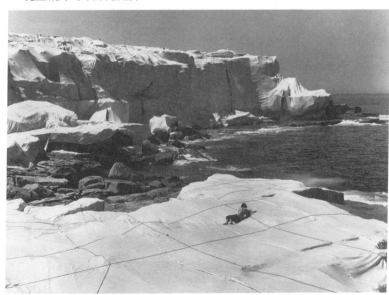

6　克里斯多，《綑包海岸—小海灣——百萬平方呎》，1969

一九六九年的《綑包海岸》（圖6），一九七一～七二年的《山谷垂簾》（圖7），一九七六年的《飛籬》（彩圖19），可說是克里斯多最具有野心、最公眾性、最為今日人所知的作品。在《綑包海岸》該作，是以一兆平方呎的聚乙烯布和三十七哩的繩索來綑包澳洲雪梨的小海灣，在高八十呎的峭壁連續綑包長達一哩。此被描述為「自然雕塑」，砂的顏色及質感奇妙地擴散，風的吹動使布膨脹並產生漣漪，經由此動感，該作讓人產生一種原始生活的聯想❶。而《山谷垂簾》是以重達八千磅、高彩度的橘色尼龍布，垂掛於相距一千二百五十呎的來福峽谷（Rifle Gap）（位於科羅拉多，丹佛〔Denver〕西部二百哩的峽谷）的二個斜坡間。《飛籬》它展現在北加州，長達二十四又二分之一哩。此作有人因聯想而稱之為中國萬里長城，高十八呎，由白色尼龍布掛在鋼柱上，每隔六十二呎插一支鋼柱，如此延伸二十四又二分之一哩，隨著時間的改變，白色的尼龍布也變換著顏色；從黃昏時的金粉紅到夜晚的藍白色。它有若一非常反傳統的視覺戲劇，而其動源就來自風及光的變動，有時硬得像骨頭，拉伸且多刺式地像蝙蝠展翼，有時又顯得渾鈍、怠惰、軟弱，它像生命一樣地活在世上❷。上述三件作品都是暫時性的展出，展完後，場地即刻被恢復原狀。

❶同❾，頁35。

❶亞倫‧馬卡洛夫（Alan McCullogh），〈來自澳洲的信〉，《國際藝術》14（1970年1月），頁71。

❶寇腓特（Beth Coffelt），〈飛籬：風和光的戲劇〉（Running Fence: A Drama in Wind and Light），《藝術新聞》75, no. 9（1976年10月），頁85。

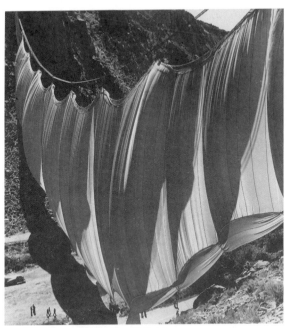

7 克里斯多，《山谷垂簾》，1971-72

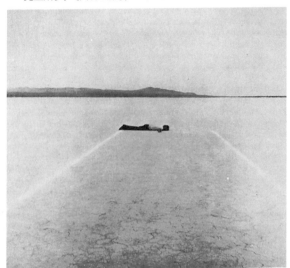

8 德·馬利亞，《一哩長素描》（局部），1968

德·馬利亞

德·馬利亞第一次展覽是在一九六一年，報載上描述他是以木心板為材料來製造箱子，並成奇數地組合幾何形體。直至一九六三年他仍製作此類作品，隨後是一些新的木心板製作品。有一次展覽中，他提出如約翰·卡吉所做，由八個暗榫做成的鳥籠之「雕像」作品。《球箱》(*Ball Boxes*) 是一長的垂直面，深四吋，並有二個小窗構造，讓一個木製的球丟入上頂的窗，延著Z字形的坡道滾到下面的窗。同一展覽中，另一件作品是《指示牌》，它是有二十五個洞的木心板，於中伴隨著一指示物。強斯頓 (Jill Johnston) 提及此物說：「德·馬利亞的作品是單純、簡化到有如一個人的搬家報訊。」 **⓭**

德·馬利亞在一九六五年又辦了一項主題為「圓柱、拱門、金框、銀框，看不見的素描，她美麗的唇」(The Columns, The Arch, The Gold Frame and The Silver Frame, The Invisible Drawings, Her Beautiful Lips) 之展覽。圓柱、拱門是將木心板未經修飾地加以切割，豎立在畫廊的入口，有若宮殿。主室則容納一些在銀框、金框內幾乎看不見的鉛筆素描。此外，只有女經營者穿梭客戶間交談，讓一種愉快曖昧的氣氛充滿其中 **⓮**。直至一九六六年他的作品才有些改變，如作品《厄爾》(*Elle*) (古尺度)，是讓一鋼球搖晃地掉入於L型的手套內。另一件是一張椅子棲息在黑色鋁製的金字塔上，邀請參觀者上去坐，但由於太狹窄以至於無法爬上去。「階梯─金字塔其磚造的廟塔式建築令人想

⓭ 強斯頓，〈評論與預見：本月的新人〉，《藝術新聞》61, no. 10（1963 年 2 月），頁 19。

⓮ 湯瑪斯·紐曼（Thomas Neumann），〈評論與預見〉，《藝術新聞》63, no. 10（1965 年 2 月），頁 16。

到巴比倫，而當鋼及鋁使人聯想及紐約時，這新巴比倫是一挫折和幻影的城市。」⓯

他以金屬製作作品的風格延伸到一九六八年，該年他展出一平坦、無光澤的不銹鋼製�484字形，在其下靠近中心處，是一圓形物體的物品。他也作了一些鋼釘製的格子形作品，稱之爲《釘床》（Spike Beds）。《一哩長素描》（圖8）也出現在同一年，是由二條粉筆畫的平行線，中間距離十二呎；延伸達一哩，此作是在摩赫（Mohave）沙漠展出。

一九六九年，當在偏僻地方製造具有紀念碑效果的地景藝術達到巔峰期時，德‧馬利亞到內華達州，距拉斯維加北邊九十五哩的沙漠峽谷做《拉斯維加》（圖9），作品有若在廣闊平坦的峽谷地上的延伸線。此作由二條一哩長的線組成，每條線都以推土機鑿入地下八呎深，而形成二條直角交會狹道。一九七四年德‧馬利亞又設立了一實驗區，

9　德‧馬利亞，《拉斯維加》，1969

稱爲「閃電平原」，後來在一九七七年於新墨
西哥州做永久性裝置。而原型較小的《閃電
平原》(彩圖5)，是以十八呎高的尖頂不銹鋼
棒，置於相距二百呎的方形內。圖片展出中，
可看到鋼棒在此有若平原的照明棒，而且在
雷雨時尙會發出電光。

一九七七年在代爾 (Dia) 藝術基金會贊
助下，德‧馬利亞又展出《紐約大地之屋》
(彩圖6)，此作與一九六八年的《慕尼黑大
地之屋》(Munich Earth Room)相似。他收集好幾噸的泥土，把它們置
放、堆積在紐約的畫廊內，展覽室的入口以玻璃板堵住，於此，德‧
馬利亞成功地將地景藝術帶離大地進入室內。「畢竟經過諸多的奮戰，
藝術已轉變至去創造它自己的地方感覺，去澄清一個空間、去構造一
座大廈，去偶然發現。德‧馬利亞的《紐約大地之屋》是一種情感崩
潰的經驗，力氣的解脫……。」❻《破碎公里》(Broken Kilometer) 完
成於一九七八年，細長的黃銅棒佈滿了畫廊的地板，將這些黃銅棒集
結起來有一公里長，此作亦由代爾藝術基金會贊助。

德‧馬利亞的作品總是與當代藝術同步，所以有時一條單一化的
線看來就難以捉摸；從頭到尾，都可看出他將觀念性的作品著重在材
料的主要特性。在廣泛的創作領域中，有一些屬於戶外作品裏自然與
大地是作品絕對必要的部分。他的作品顯露出其對空間觀念的興趣，
是來自對大地的喜好。

❺卡拉斯 (Nicolas Calas)，
〈評論：在畫廊〉，《藝
術》(Arts) 41, no. 3
(1966 年 12 月－1967
年 1 月)，頁 70。

❻塔芮恩斯基 (Valentin
Tatransky)，〈評論〉，
《藝術》52, no.4 (1977
年 12 月)，頁 16。

揚‧迪貝茲

　　揚‧迪貝茲直到一九六七年時仍是個畫家，當時他已開始將極限的意象由畫布轉換到真實的物體上。有一段時間他堆積一些未上色、拉直的畫布，甚至將草皮切成方塊堆積成相似的排列。一九六七年後，他改從事攝影藝術；利用不常有的相機角度，及各種不同程度變化的光線，做出他注意的對象的感覺。他已經「涉及到如何將他所看到，轉變為我們對物象改變的關係，和我們使用相機如何設計出含有它們本身規則感的作品。」❶

　　一九六八～一九六九年，迪貝茲為人所知的作品有《透視修正》(*Perspective Corrections*)系列，這些作品大都是在戶外所作。然而他僅是將自然當作背景而已。《透視修正》是對正常、幻想的透視的對抗，和反轉幻想透視的正常狀況❶。迪貝茲有時會放置繩子在地上使其成為直角形，然後再調整相機角度攝取出像方形的畫面，使其有若文藝復興透視的反轉。同樣的方式，一九六九年他作了一件作品《森林裏的追蹤將一列樹的外形塗白》(*A Trace in the Woods in the Form of a Line of Trees Painted White*)，此作在反駁我們過去接納的透視觀念。一列列樹的底部都漆成白色，漸漸地增寬白色環帶，當觀賞者往下看時，就發現已有一水平線形成。即使，觀賞者很明顯地移去對線的注目，水平線的作用仍然存在。

　　一九六九年，迪貝茲有一陣子利用地圖、文句、照片組合作品；如《五個島之旅》(*Five Islands Trip*)、《三條線》(*Tree Lines*)、《阿費斯路易特迪耶克研究——十公里》(*Study for Afsluitdijk——10km*)，它

們都是一種觀念性的存在。一九六九～一九七一年，他作了三件室內攝影作品，《影子》(Shadows)與《快門速度》(Shutterspeed)包括在攝影上許多同樣的假象效果與光和時間的交互作用；《牆上的數字》(Numbers on the Wall)是一空無一物的畫廊照片組合，以此形成整個展覽室的縮形，這風格延伸到一九七一年的「活動畫景」。

　　例如《荷蘭山脈的活動畫景》(Panoramas of Dutch Mountains)，就是將相機置於三角架上水平地轉動，每三十度取一鏡頭，如此連續攝取畫面後組成的作品。此十二張照片描述一延著三角架而成的完整圓形，在連續放置十二張照片時，將其尾端均銜接成一完美的活動畫景。在感覺上，是一張三百六十度長、三十度高組成的照片……正常的活動畫景，旋轉的軸是垂直的，平面上照相機是水平地旋轉；而迪貝茲的活動畫景，軸和平面的旋轉是非垂直和非水平地傾斜。取代每張照片從頂端到底部的等距離和保持水平的水平線的，是成對角線地跨過一些方形的照片，並且只有在非水平的天空或地面下，才從這些描述中一起消失❶❾。荷蘭山脈是由有角度的相機鏡頭拍攝的，既不移去任何污點也不改變真實的風景來創造地景藝術，是迪貝茲的理念。

　　一九七四年的《結構研究》(Structure Study)是一連續的花、草、灌木照片。在焦點、透視及光線上巧妙地改變一張張的照片。一九七七年他的《水架構：莫內的夢之研究》(Water Structure: Study for Monet's Dream)，同樣地是攝取一些透視略為改變的照片，構圖引人聯

❶❼道格拉斯·克瑞姆(Douglas Crimp)，〈評論與預見〉，《藝術新聞》72, no. 4(1973 年 4 月)，頁 82。

❶❽布魯斯·波依西(Bruce Boice)，〈揚·迪貝茲：攝影與被拍攝〉，《藝術論壇》11, no. 8(1973 年 4 月)，頁 45。

❶❾同❶❽，頁 47。

想到較能被控制的馬克‧托比(Mark Tobey)或傑克森‧帕洛克(Jackson Pollock)**⑳**的抽象表現主義畫，雖然他過去利用戶外背景來創作作品，但他的攝影主題已開始轉變爲現成品和室內的景觀。

迪貝茲的作品與彼德‧胡欽生相似的作品，是一九七〇年的《馬蹄形作品》(*Horseshoe Piece*)，這是他的作品中與自然最無關的一件。迪貝茲的作品已少有環境或風景的概念。《反射研究》(*Reflection Study*, 1975)是一些樹的照片組合，有點像墨跡的測驗。基本理念出現後，他就能巧妙地運用它，使得他的作品不似胡欽生或是海扎的攝影，作品就是它們本身，而不是任何其他作品的文件。

海倫和牛頓‧哈利生

哈利生於一九五〇年代從事雕塑創作，六〇年代改爲繪畫，直到六〇年代晚期開始對技術性的藝術有興趣。此時期的作品合併引用前述三種範疇的藝術觀念，使其發展成改變時間的觀念。從一九六三年的畫展，亦看出其觀念略有改變，風格是延續雕塑家對材料的敬意，在他當時的作品是以巨大的帆布，自由地掛在畫架上，懸掛於二個鎮石間的帆布會隨作用力而改變，經由使用相當新的空間概念，原初的反應是火車的燈光……圖騰的安排……哈利生也希望藉著調整被固定的形體，它們的間距……等來控制時間**㉑**。

一九六〇年代晚期，他已開始從事科技藝術，並且經由它來探討對自然環境的興趣。他曾經做了一系列的「白熱光放電管」(glow discharge tubes)，於此，他建議利用它於高處創造不同的大氣作用，不過這個計畫的最後階段並未由哈利生完成。他的科技藝術很快地改變，

10　迪貝茲，《荷蘭山—海II》，1971

11　迪貝茲，《邀請卡片片 3》，1973

並進而成爲地景藝術。一九七一年，他展出的作品《空氣、大地、水的界面》（Air, Earth, Water Interface），種籽就種在畫廊裏一個八呎乘六呎的箱子裏，在展覽中可看到它們成長的過程並構成一地景藝術。同一年他做的一件作品《鹽水蝦田》（Brine Shrimp Farm），是在畫廊設置鹽水蝦槽。「哈利生相信這有影響力的儀式，是源自對支持我們生活的體系之敬意。」❷

一九七一年，他又作了一件引人爭議的作品《可攜帶的魚塘》（圖12），此作是由鋼槽組成，裏面包容許多鯰魚，並明示出牠們的生命循環的每一過程。當宣佈即將公開屠宰槽裏的魚時，就引起了一陣騷擾，只好保存下來以讓所有人觀賞；然而騷擾並未因此而減少，哈利生又同意私底下殺了這些魚。

一九七二年海倫・哈利生（Helen Harrison）開始與其丈夫牛頓・哈利生合作。第一件共同作品是《礁湖循環》（The Lagoon Cycle），但此作之後，所有的計畫都被認爲是由哈利生所作，而她是成員之一。《礁湖循環》是一巨大的研究計畫，他們收集並對鋸齒礁湖寄居蟹作實驗，此包括將寄居蟹從斯里蘭卡的礁湖自然居住環境中，遷移到位於聖地牙哥加州大學校園裏的哈利生培赫（Pepper）峽谷研究室裏。水槽系統被設計得盡可能與礁湖的作用相同，包括泥漿吸管、紅樹林水筆仔種籽、泥床、頭骨等都從斯里蘭卡搬來。當哈利生注意到寄居蟹有點沮喪時，就引用新鮮的水，並從水管輸入人造季風，他說：「我們驚訝的是什麼事使得寄居蟹沮喪，並有點感覺到有些原本存有的東西令牠們懷念著❷，而這某種東西就是季風。」哈利生將此事件記載於《蟹之書》（The Book of the Crab）中，該書說道：「我們發覺過去沒有研究員成功地將它們配對，但當我們重複地送入季風後，就發現到這重

複的作用可助於它們的配對。」❷

　　一九七四年，他們申請到海洋資源機構的海洋補助金，以便研究礁湖寄居蟹的生殖循環，並發展出價格低、技術性單純的養殖漁業系統。他們希望這個系統可以發展成商業上能生存的系統。於此提案，哈利生寫道：「科學家們對我們有些驚訝，且被藝術家的異國公益逗笑，但是我們得到了補助款。」❷這海洋補助研究於一九七四年公佈。

　　一九七七年，哈利生開始以地圖作為表現的主要部分。作品《在此慾望被發覺是無止盡的》(*Wherein the Appetite Is Discovered to Be Endless*) 是以巨幅的牆上地圖展出，依據它們豐裕、變化不同的海床，及在國與國之間它們應如何被分配來展現海洋的劃分建議，地圖上顏色的交互作用引起了相當大的注意。「藝術藏在它本身之後，但不缺乏」❷，在此時期做的其他地圖作品都與人類的生態、政治、某些特殊位置或地區有關，如《薩克拉曼多沉思》(*Sacramento Meditation*)，《在北美大湖上的沉思》(*Meditation on the Great Lakes of North America*)，《霍爾頓廣場再發展》(*Horton Plaza Redevelopment*)，而《地理聖像：紐約是世界的中心》(*Geo Icon: New York as the Center of the World*)，更提出向我們將城市視為世界中心的觀點質疑。

　　一九八〇年春天,哈利生又再度將活生生的東西帶入畫廊內展出,

❷ 休茲·亞當斯 (Hugh Adams)，〈揚·迪貝茲和理查·隆〉，《國際工作室》193, no. 985.（1977年1-2月），頁68。

❷ 沙爾列斯 (Ti-Grace Sharpless)，〈評論與預見〉，《藝術新聞》61, no. 9(1963年1月)，頁15。

❷ 傑克·柏恩哈姆，〈當代的儀式：尋找後—歷史的術語意義〉(Contemporary Ritual: A Search for Meaning in Post-Historical Terms)，《藝術》47, no. 5（1973年3月），頁40。

❷ 海倫·哈利生和牛頓·哈利生，《對白，講述，研究》(*Dialogue Discou-*

12　海倫和牛頓‧哈利生，《可攜帶的魚塘》，1971

13　海倫和牛頓‧哈利生，《可攜帶的農田：生存片斷 No.6》，1972

如《礁湖循環》，寄居蟹就在畫廊內的水槽裏生活著並被展出，而支配著牠們生活圈的一切就在畫廊裏公開。哈利生夫婦尤其想要將實利主義再經高度琢磨後介紹入藝術中，在此過程，他們希望爲流行犬儒主義的藝術世界提出對策，而此是何，就是以過去曾有的，將藝術變成無聲的教育系統❷。

麥可・海扎

海扎原是一位畫家，而後開始以沙漠雕塑爲創作特徵，至今已超過十年。他將工作地點從工作室搬到沙漠中，以大地本身爲創作媒材的首要之事，就是創作作品不公開。使作品因爲地點的關係，而保有不可親近感的優點，這種改變使得時常出現的評論，及作品照片的發佈成爲唯一有關訊息的來源。

海扎於一九六八年作了無數的作品，引起了評論界的注意。於內華達州黑岩沙漠所作的《驅散》（圖14）是把五個直角的溝渠，不規則地鑿入沙土中。此作與當年其他作品不同的是，《驅散》是有意成爲永久性的作品，因而溝渠四邊均截入鋼板；而一九六八年的其他作品，並無意強調留傳後代而是任其消失。《腳踢的姿勢》（Foot Kicked Gesture）是12×15呎的十字架，海扎將其踢入土地中。《大地切割／環狀素描》（Ground Incision／Loop Drawing）是一系列八組循環軌道，由汽車輪胎壓入土壤。海扎也受委託在內華達州馬薩克湖（Massacre Lake）

rse Research）（聖塔・巴巴拉〔Santa Barbara〕，加州：聖塔・巴巴拉美術館，1972），頁 H-13。

❷同❷，頁 H-20。

❷同❷，頁 H-21。

❷李文（Kim Levin），〈海倫和牛頓・哈利生：藝術新天地〉，《藝術》52, no. 6（1978 年 2 月），頁 127。

❷柏恩哈姆，〈當代的儀式〉，頁 41。

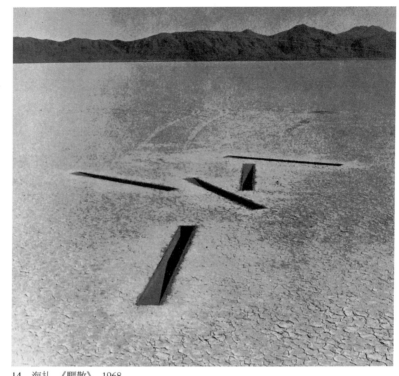

14 海扎，《驅散》，1968

挖一條一百二十呎的溝渠，這個溝渠稱為《被孤立的量塊／曲折的》
（*Isolated Mass／Circumflex*, 1968），是一環孔狀，孤立在大地之中的作
品，它無意永久性存在，而是期望它一直變化甚至消失。它的風化分
解過程都被完整地拍攝下來❷。當有人問及海扎的溝渠或鑿洞之作時，
他就回答：「我利用凹洞、體積、量塊、空間來傳達我對所有物理性物
體的擔憂，例如，我發掘一十八呎方塊的花崗岩漂石，那是一個量塊，
它是一個現有的雕塑作品，但身為藝術家的我，它並不足以傳達我的
理念，因而我弄亂它；如果你是個自然主義者，你會說我已褻瀆了它。
此外，你一定會說我是以我個人的態度來反應……」❷

有位評論家批判海扎，已進入原始的荒野，去留下他的人生紀念碑❸⓿。

一九六九年的《五個圓錐形移置》（圖15），是一個非常表現主義式設計的五個形體，移置了總重一百五十到二百噸的泥土來完成。同年的另一件巨型作品是《雙負空間》（圖16），這是一巨大的組合（1100×42×30呎），唯有坐在直昇機上，高空俯視才能看到全景，畫面望去，都是二個面對的崖岸，這作品本身包容了海扎從懸崖邊挖取出的二十四萬噸泥土。一九七〇年的一件「無題」作品是海扎和一羣人合作共同挖掘一道溝渠，進入山裏並貫穿它。藉著地點的不可親近性之優點，常去畫廊的觀眾幾乎沒有機會看到原作，而海扎於畫廊展出的作品也都是原作的照片，因此，有位評論家針對這點說道：

> 這是美國神祕的大地，西部發表的大冒險。我們隨著藝術拓荒者呈現他在荒蕪無人，只有大自然的孤立台地上端，指導挖掘一深切而入的溝渠的幻燈片及照片，而進入作品的內在。這溝渠是那麼美好地貫穿一座小山的頂端到底部，有若古代的廢墟；例如馬雅或甚至美錫尼文明之廢墟，並且給予你一種渴望的真正孤獨感。城市的居民，看到這由一弱小的人對自然巨大的玷辱時，毫無疑問地會屏息。但這對人是有好處的，當然……事實上，你也可以成爲這樣的人，如果

❷⓼ 參可‧海扎，〈參可‧海扎的藝術〉，《藝術論壇》8, no. 4（1969年12月），頁32。

❷⓽ 〈與海扎、歐本漢、史密斯遜辯論〉，*Avalanche*, no. 1（1970年秋季），頁70。

❸⓿ 亞敍頓（Dore Ashton），〈紐約評論〉，《國際工作室》179, no. 920（1970年3月），頁119。

15 海扎，《五個圓錐形移置》，1969

你有錢，因爲山是論畝買的……。

❸❶

❸❶同❸❶。

❸❷〈與海扎、歐本漢‧史
　　密斯遜辯論〉，頁 62。

❸❸同❷❾，頁 70。

一九七二～七六年，他做了另一件豎立起的永久性作品《複合一／城市》（圖17），是在沙漠中——24×110×140呎的幻象。大量的泥土、混凝土、鋼架等完成之作，在某一距離上望去，是一實心的直角，而混凝磚塊物外緣附有鋼帶；從邊處望去，鋼帶就有若片斷，並被置於好幾碼外；但從正面看則又成爲連續的線。

他大多數的沙漠之作，都在畫廊裏再現過。即使他的作品是不可親近的，他的作品照片也能適切地於畫廊展出。他主張某些事會有一段時間是反畫廊的態度，他說：「朝向大地發展的一個觀點(地景藝術)是，作品設法規避畫廊並佔上風，而藝術家也沒有商業利益的觀念。」**❸❷**

一九七四年，他又再度開始創作，而這些作品都是可以於畫廊展出的。《窗》（Windows）就在該年創作，由七片（6×7呎）的窗玻璃片組成，上面有蝕刻符號。

其他在一九七六年出現的作品,如《毗鄰、對抗、在其上》(Adjacent, Against, Upon, 1976)，是一幾何形的花崗岩和混凝土形體，毗連、對抗、並且互在其上的作品。一九七七年的《東印度》（East India），藝術家切砍出四個不同形的木材，成不同尺寸的圓。這些圓又被分成許多部分，並排列成一種形狀，圍繞在一個完整的大圓四周。東印度是一精密切割、修飾、刨光的木材組合。在海扎原始的情感中，他是與嚴謹形式、焊接、有形物體、材料的表現、完整的雕塑對抗**❸❸**。而今

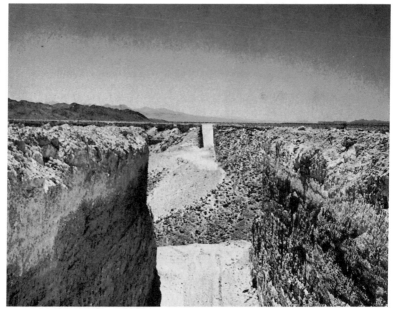

16　海扎，《雙負空間》（局部），1969-71

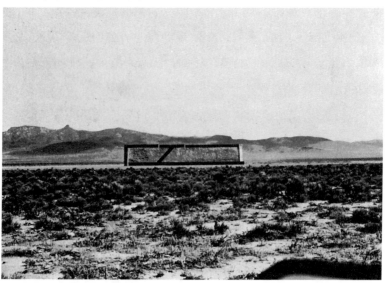

17　海扎，《複合一／城市》，1972-76

他的《東印度》之作，可說是觀念的一大改變，從海扎所有涉及大地的作品，海扎的興趣似乎集中在原始具有的形體，而給予簡單的形式與態勢的紀念碑式作品。

南施·荷特

一九六〇年代的荷特，從事攝影藝術的工作，而七〇年代的早期走向錄影藝術，直至一九七二年她才開始涉及自然環境，強調對自然環境的觀點。在此時期，開始從事她的「探測器」(locators)，將片狀的管子置於特殊地點，並固定在一視野狹小的位置，有些像透鏡。

於一九七二年在羅德島海邊建構《穿過一座沙丘的景觀》(圖18)，此作是將一單純化的混凝土水管，埋入沙丘，視點就集中在被限定的沙、水、天空、太陽的光景。一九七三年她於畫廊展出作品《陽光和聚光燈的探測器》(*Locator with Sunlight and Spotlight*)，這室內作品包括二個橢圓形的光，一個是光點，另一個是橢圓形的陽光，各置在分開的牆面上，介於二道光間有一T形的水管豎立著，從任一端均可看到一個橢圓形。

同年，荷特開始創作最引人注意的一件戶外作品，就是在大鹽湖沙漠成X形置放四個大的混凝土管，這些水管被置放成夏、冬至日出、日落的至點標記，且水管大到足以讓人穿過。四個水管上端各鑿洞顯示一個星座的排列位置(山羊座、天龍座、天鴿座或英仙座)，並讓光射入管裏。由於荷特對天文學的興趣，使其在一九七四年又做了另一件作品，就是在紐約路易斯坦 (Lewiston) 藝術公園的《九頭海蛇怪的頭》(圖19)，六個直徑不超過四呎的小水管插入土地中，直至與地面

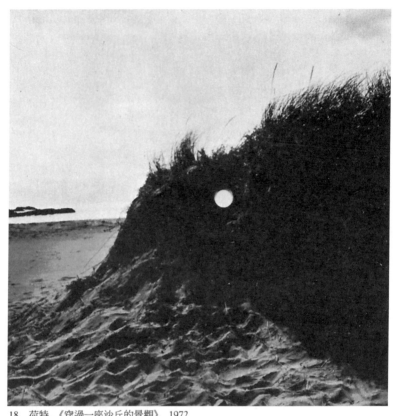

18　荷特，《穿過一座沙丘的景觀》，1972

一樣平置，內裝滿水，反射池就設在緊鄰的絕壁處，做成一如九頭海蛇怪的頭之星座。

　　一九七五年在藝術公園的另一件戶外作品，不直接在大自然環境中運作，是拍攝十六釐米的彩色影片。她拍攝尼加拉瀑布的一切，就如她所描述：

　　　　……我記錄下尼加拉水的閃爍、晨曦微光、閃亮、滔滔

流水、漣漪、泡沫、落水、水波、轟隆水聲、水花、濺水、漲潮、滴流、波浪、漩渦、反射、流轉、低鳴、振盪、狂流、吞沒、噴湧、細水、傾洩、下墜、水氣、霧、細流、水淵、水珠……**❸❹**。

荷特的作品就是一直不斷地處理對自然的感知。

彼德・胡欽生

原本想當植物遺傳學家的彼德・胡欽生，一直保留他對植物遺傳學的興趣，將文化巧妙地運用到自然中。

在一九六八年完成的《大峽谷計畫》（Grand Canyon Project），是將裝滿物體的玻璃瓶放在大峽谷風景之前，來描述他認為有機體與無機體是交織的理念，他將有機體文化填塞於試管後置於不毛之地，無機體的文化置於人多之地，或是將它們交替組合。

時間的觀念，一直是他作品與思想的一部分，他視時間為文化的一部分，並用來敘述其作品。「作品的本質可說是涉及現在，無時間性的現在……」**❸❺**，一九六九年在托巴哥（Tobago）島的《被穿線的葫蘆》（圖20)說明了改變的必然性；此作品是分解五個葫蘆果以十二呎的線穿過至尾端繫緊於水中，當葫蘆開始浮起，在水中形成一個弧時，胡欽生就將此拍攝下。此作更深入的觀點，是當葫蘆慢慢吸滿水後，

❸❹因德曼（Sharon Edelman）編輯，《藝術公園：視覺藝術的研究》（Artpark: The Program in Visual Arts）（水牛城大學出版，1976年），頁79。

❸❺胡欽生，〈地球在大變動中〉（Earth in Upheaval），《藝術》43, no. 2（1968年11月），頁19。

19 荷特，《九頭海蛇怪的頭》，1974

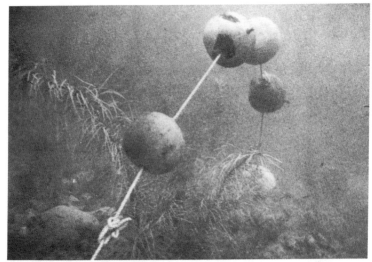

20 胡欽生，《被穿線的葫蘆》，1969

也就慢慢地垂墜到海底的結構性分解**❸❻**。

一九六九年的《海岸線》(*Beach Line*)是一條二百呎的波狀線，撒佈在潮汐線，當潮汐覆蓋並填築了它時**❸❼**，就被拍攝下，並於上敍述了標題、文本。《海岸線》此作只持續二十四小時。另一件是以十二個重一百五十磅的沙袋築成海底峽谷，他對此作品的解說是，「我對水流動的動勢作一改變，使魚必須游過水的表面。」**❸❽**

他的作品文件照片，在作品中扮演的角色愈來愈重要，說及《被穿線的葫蘆》，他說：「這件作品所呈現的，對我而言是利用……大的彩色照片作為作品的紀錄與證據，是相當完美的，回顧過去，我發覺它是一件非常重要的攝影。」**❸❾**

一九七〇年，胡欽生到墨西哥完成《帕雷科坦火山計畫案》(圖21)，是在火山口邊緣的斷層，沿著斷層放置一長達一百碼的麵包線；這麵包足以區示大氣的一切，此可由其拍攝的大氣之照看出。這個計畫一共進行了六天，麵包開始發黴、顏色由白轉成桔色。這件作品對他而言是非常重要，它是一物理的／精神的突破。在此他作了一些冒險的（物理性的和美學的）、困難的、費力的——此作之中無一樣是簡易的**❹❶**。

胡欽生展現墨西哥火山口的《蘋果三角形》(*Apple Triangle*, 1970)，是他在一九六八年曾拜訪過的地方。此作是把六呎高的黃色野蘋果樹組成的三角形，設在黑色熔岩的塵土中，《蘋果三角形》一方面是自發

❸❻ 威廉·強生 (William Johnson)，〈水肺雕塑〉(Scuba Sculpture)，《藝術新聞》68, no. 7 (1969 年 11 月)，頁 53。

❸❼ 胡欽生，《彼德·胡欽生選集，1968-1977》(紐約：約翰·吉普生畫廊出版，1977 年)，前言。

❸❽ 同❸❼。

❸❾ 同❸❼。

❹❶ 同❸❼。

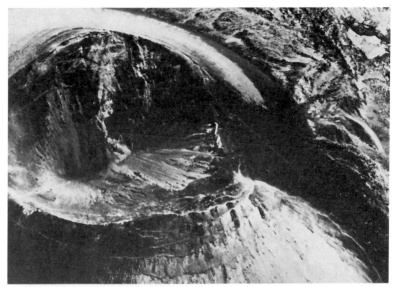

21　胡欽生，《帕雷科坦火山計畫案》，1970

22　胡欽生，《抛繩索》，1972

性、抒情的且又能快速完成和多彩的。「整體比較上，它是較容易做的一件，我有好幾年沒有展出它，也許我覺得它沒有含蓋足夠的『恐懼』。」❹

❹同❸。

❹同❸。

❹同❸。

一九七〇年的《馬蹄形作品》是純攝影作品，是把單一的幾列花拍了照片後，再集中排成一若馬蹄形的蒙太奇照片。《馬蹄形作品》對他而言，也是相當重要的一件，從利用照片當為報告的媒材，到不受限於原本的組合來應用，也就是說，在拍下後，可以用照片來處理原本之物❹。

胡欽生與其助手在一九七〇年於科羅拉多搭了六天的便車旅行，沿途拍了許多照片，他們將這次旅行稱為「翻尋」（Foraging），將之做得如同「有計畫的藝術作品」，並使這令人精疲力竭的旅行置入藝術潮流的脈絡裏❹，《拋繩索》（圖22）是較不費力的作品：胡欽生沿著拋出的繩索形體，種植一列的風信子。

文字和圖片形成脈絡，貫穿了胡欽生的作品。對他而言，自然是必須征服或壓制的東西，或是他的作品的畫布；而文字和圖片是作品固有的部分。一九七三年作的一些作品，都集中在照片或主題上，有時是二者兼具。《白色的巫毒教術士》（White Voodoo）被做得像聖經文句，並隨附一些銅板黏於紙上，而文字是說明他如何發覺這些銅板。《二個星期二》（Two Tuesdays）是他於二十一歲時環繞世界的行蹤，他以照片和球體的呈現作為再創的行為。這個計畫的題目，是來自他經過國際換日線時，一個星期有二個星期二。《信件結尾》（The End of Letters）是他創作和毀棄所有信的攝影紀錄，《馴服》（Breaking In）是一些加標題的照片組合，說的是他的公寓遭小偷那天之情況，胡欽生

23　胡欽生，《翻尋標題》，1971

24　胡欽生，《分解雲》，1970

說此作：「標題不是照片的描述，照片也不是標題的圖解。」

每一元素都附加訊息，並且快速地改變照片或標題所可能單獨給予的理念❹。

❹胡欽生，《彼德‧胡欽生選集，1968-1977》（紐約：約翰‧吉普生畫廊出版，1977年），前言。

《字母系列》（*Alphabet Series*, 1974）使胡欽生脫離自然的環境，專心於單獨使用更多照片或文字的作品。此作涉及有關每個字母的文字和圖片，每一個字都以字首與其相同的材料製作。一九七五年的《無政府主義者的故事》（*The Anarchist's Story*），是他的興趣的延伸，由黑白照片、彩色照片、聖經文句、混合媒材的字母集合來說這無政府主義者的故事。《神看到我是狗》（*God Saw I Was Dog*, 1967）利用照片和palindrome（一組的字可由前或由後讀起）的題目來做視覺上的雙關語。《人類的處境》（*Man's Condition*, 1977），由十三組照片，每組照片附有單字來描述此作，而且這十三個字剛好成爲一首詩。

胡欽生近作裏的文字及照片所涉及的問題，是更特殊地引進人類面對生存其間的文化問題。而早期的作品中，「自然」則扮演著主要的角色。它引證自然環境與人類文化不易共存之事。

理查‧隆

一九六九年理查‧隆（Richard Long）舉辦一項展出，就是以如鉛筆長的松針，一根根地緊接地排成平行線跨過整個畫廊，這些線狹窄、細微地後退到畫廊的盡頭，使觀眾對展覽室的長度感到迷惑。

同年，他又辦了項回顧展，於此他以地景藝術家的理念展出照片

文件，這些照片，包括他從一九六三年開始拍攝的戶外作品和記錄下的每一計畫的文件，如草皮撤除，於大地上所作的幾何切割，沿著英國鄉間和不知名的地方，騎腳踏車輾過而成的可移動的雕塑。有一件作品是在一草原上前後走了好幾趟，由腳印所造成的小徑；另一件是在牧草地上剪去所有花的上端，形成一巨大的X形。

　　……在這些實驗行為成為環球性之前的好幾年，隆已開始作他的自然符號，如朝右走，沿途拾起被剪修的雛菊，或是在達特木爾（Dartmoor）選定一個定點，沿著此點在七天內走了好幾百哩。此外又有衝浪運動，將海藻收拾成螺旋形；將河床的小石再重排。此從自然中收取東西的行程並不多，有若沿著傳統標準的雕塑，畫出一道圓。隆在自然的表面進

25　理查‧隆，《里程碑：二百二十九塊石頭放在二百二十九哩的路程》（局部），1978

行創作，而在那期間，他的切痕、
紋路、槌凹處等計畫也都完成。❹

此類作品有二件，一九六七年的《英格
蘭》（*England*）和一九六八年的《十一月一日
走的十哩路》（*A Ten—Mile Walk Done on
November 1*）。《英格蘭》此作是在公園的戶外
作品，隆於公園內建造一大的、直立、無底
座的矩形；於矩形前，某段距離外的地上置
了一個圓。觀眾在此風景區內走動時，就會看到這兩個形體的關係在
改變，而在某一個位置上望去，圓形有若是從矩形抽取出。《十一月一
日走的十哩路》是一藝術家描繪、記錄他在地圖上尋找路線的軌跡。

一九七〇年的展覽則包括隆本人的腳印痕跡，螺旋形地繞滿畫廊，
有若在英格蘭，無人了解其源始和爲何目標所作的英國最大的人工山
丘「賽柏利山丘（Silbury Hill）計畫案」。此類作品於一九七二年分別
於二個展覽展出，作品非常相似，第一次展出時藝評家金斯利（April
Kingsley）說：「在一小的畫廊的地上，有七個同心的長方形紅色淤泥，
產生一相當直接……對四周的建築的空間……有若他的變化多的 X
型、螺旋形、和矩形等；有若已進入此風景區內好幾年，此似乎暗示
隆想抗拒畢卡索的格言；即對抗畢卡索所說的『藝術就是自然沒有
的』；而結合藝術與自然成非常類似巨石羣的建築，不過他的作品是缺
乏永久性的。」❹另一個展覽是在畫廊裏，擺設了許多同心圓的石塊圈。

一九七四年展出的《滾動的石頭：旅行中休息的地方》（*A Rolling
Stone: Resting Places Along a Journey*），是由十張照片組成，每張照片都

❹ 威廉·腓佛（William
Feaver）〈倫敦的信：夏
季〉，《國際藝術》16, no.
9（1972 年 11 月），頁
38。

❹ 金斯利，〈評論與預見〉，
《藝術新聞》71, no. 3
（1972 年 5 月），頁 52。

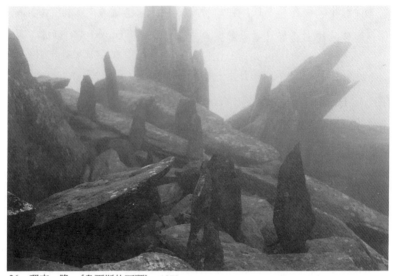

26 理查·隆,《韋爾斯的石頭》，1979

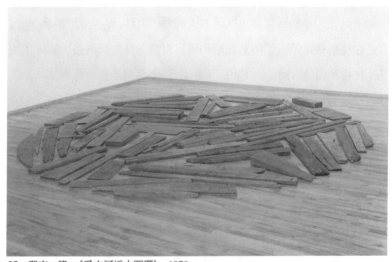

27 理查·隆,《愛文河浮木圓環》，1978

是石頭的形體，石頭不是放在斜坡就是在兩
山間山谷平地，且攝取下的石塊堆都是不規
則形的。石塊豎立得有若「不連續的路標」，
最後的照片是成圓形堆放在斜坡的石塊圈；
這圓形的特點，是造成一種閉合的形體，暗

❹寇西，〈英國地景藝術的
空間和時間〉，《國際工
作室》193, no. 986(1977
年3-4月)，頁128。

示完滿。一九七七年，藝評家安德魯・寇西（Andrew Causey）所寫的
有關地景藝術和理查・隆時，說：「地景藝術具有某種不同形式，而它
與從自然的連續性裏，毫無失落地在人類原始反應的價值過程中抽取、
擠壓出藝術家經驗，進一步的與抽象概念有關。一件地景藝術作品有
可能在自然界中作幾何形安排，且大多容易移動，或很快地自然消失，
或被設計成由風自然漸進地填滿，由雨或潮汐所沖走，或在自然的成
長、毀滅過程中結束。隆在平原收集雛菊交織成形的作品……替代的
方式是在一平地上間隔地做系列照片記錄，在地圖上，概略地以線條
做圖表，或由類似物呈現，手杖的刻痕來代表旅行的公里數及逝去多
少日子，或每天漫步後就在一長繩索上打個結，最後步驟就是，很典
型的，以照片展於畫廊……」❹

　　一九七八年，隆做了更多的漫步並記錄下照片。一九八〇年早期，
理查・隆展出二件他「走」的記錄作品，僅只是將走的過程中之觀察
的主要部分記錄成一張紙而已，其主題和描述是記錄什麼時候、什麼
地方發生，那一天漫步的情景。一九七九年，在墨西哥所作的是五又
二分之一天裏，從特拉奇丘克（Tlachichuca）走了一萬八千八百八十
五呎的路並又折回，而其過程的記錄，是「雪……溫暖的黃紅色砂礫
……雪……石……岩石……塵土……松針……塵灰……沙岩。」而在達
特木爾所作的《在達特木爾走的兩條十二哩直的路徑》（*Two Straight*

Twelve—Mile Walks on Dortmoor），被描述是「平行……分開$\frac{1}{2}$哩……向外再走回」。

瑪麗・密斯

一九六七年，密斯在戶外建造了一個V字形、無底座、13×5呎的銀幕，這錯綜複雜的銀幕，暫時性地堵住四周的視野，密斯希望藉此引起觀眾的喜愛。密斯的作品，時常針對加強或測試觀眾的知覺力；有段時期她都利用自然環境作爲其創作計畫的地點。

一九六八年後，她在室內建了無數的籬笆，它們是重複地、阻擋了觀眾的途徑，並且迫使她的觀眾涉入空間感受❽。她的方法是創造一些小徑，然後阻擋它成一涉及感知的方法。如一九六九年的《在平原的對抗》（*Vs in a Field*），這是一系列的二又二分之一呎的木製V形物體，間隔分開，長達七十五呎。一九七三年於大地所作的雕塑，是在曼哈頓區每隔五十呎置一厚的木製牆，連續一列地放置五片。每道牆都挖一個洞，從邊緣看五個洞都集中成一起，但從上到下看就又產生變化。

一九七四年的《下沉水池》（圖28）是一似牆狀的金屬圓柱，建造在雜草叢生的小徑，所有的藝術家的作品多少會涉及人類學的觀念，而密斯也不例外，只是密斯作品的內容比其他的人，具有更多的心理學的問題。在《下沉水池》更進一步地指出她對扮演保護區或避難所的空間之興趣，因而才有一戶外的多件組合作品展，它是一圓形的坑，深八呎、直徑一百四十呎；坑是由鋼板和碎石所構成，鋼板是由三個同心的帶狀物立於土地，以保有三個砂礫做的同心圓；最小的是八呎

深的坑，此與最大同心圓的邊緣相連，形成
一完整的方形，再將四個長的凹槽陷入土地
中。密斯描述她的作品說：「站在作品的中間；
除了天空以外，每件東西都會被切去。慢慢
地站起，你通過了地層記號、鋼帶，有若從
地層冒起，有若從彈坑中站起。好像在地層
上有四個V形刻痕，經由瞄準這長的凹槽，
外在的景觀就首先呈現在其周緣，若連續地
從中心垂直地慢慢站起，這圓形的坑與交叉
的手臂就成爲目標，成爲自然中的記號。」❹

❹歐諾雷托（Ronald J. Onorato），〈幻想的空間：瑪麗・密斯的藝術〉，《藝術論壇》17, no. 4（1978 年 12 月），頁 28。
❹因德曼，《藝術公園》，頁 160。
❺歐諾雷托，〈幻想的空間〉，頁 160。

　　密斯的許多作品中，想要表達的有兩件事，就是「對空間的認知，
與被記得的想像之觀念」❺。一九七八年的《周圍／展示館／誘捕餌》
（Perimeters／Pavilions／Decoys）包括三項元素，五呎高的半圓形土製
堤防，各種不同尺寸的木材與銀幕做成的塔，及鑽入土壤中的方形洞
和圓坑；坑的邊緣也形成一突出的邊，坑的架構以木桁來形成與支撐。
塔，有東方式的外形，而下面開放的結構樣式又像普埃布羅族（Pueblo）
的住宅。

　　像其他刊於本文集中的藝術家一樣，密斯對空間認知與環境有極
大的興趣。她的作品也是選擇自然的地點、材料來表達理念所需要的
部分，但不是全爲地景藝術的理念而作。

羅伯特・莫里斯

　　莫里斯的作品早在一九五〇年代就引人注目，他的作品形體有相

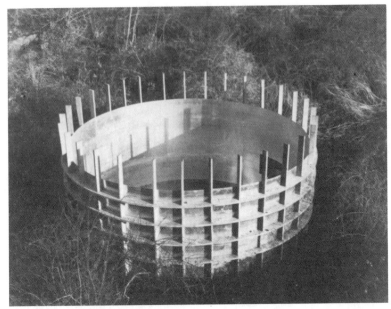

28　密斯，《下沉水池》，1974

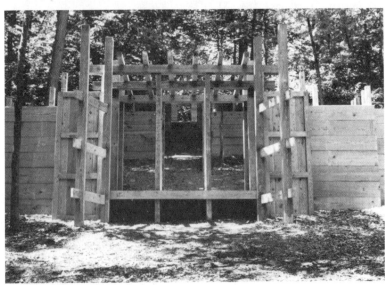

29　密斯，《演出的門》，1979

當大的變化。一九六一年，他以鉛來翻鑄自己身軀、拱門、圓柱、箱子。一九六三年的《連禱》（*Litanies*）是由許多鑰匙和鑰匙圈組合的浮雕，上面尚有公證文，是抽取了所有的美學特性而成的作品。一九六三年的《噴泉》（*Fountain*）則是將一個空桶子以掛鉤懸掛，內有水流的紀錄。一九六○年代中期，他的作品常出現石板、大磚塊，於展出期間一再重新安排其形體。在一九六七年，羅伯特·莫里斯不只有一個展，而是同時有許多的展。他的大約十六個基本單位的不同組合變化，則依您什麼時候到畫廊看他的展而定**⑤**。

直到一九六七年，莫里斯才真正介入與大地有關的環境藝術，那年他開始做的第一件地景藝術是蒸氣作品，可說是「氣體藝術」。

有一件戶外無題的作品，就是在大地劃定一方形地域後，連續地冒出雲氣。

《蒸氣作品》（圖30）於一九六七年也在室內展出過，它是讓室內充滿蒸氣。莫里斯認為蒸氣也是材料，它可以引用為雕塑的內在領域，有若它的外在與空間的關係。同一年他又做了一件由二百六十四條毛氈堆積成的作品。隨之而來的是，一九六八年以一百片金屬、廢鐵佈滿畫廊的地板。同年，他又作了毛氈繪畫，此是由八條正方形的大毛氈，一條接一條地固定在牆上，水平線地一列列地切入毛氈，因此方形的毛氈中心就優雅地成帶狀垂落。

一九六九年，莫里斯展出三件大且不同的作品，其中之一就是將十個桁排成格狀的素描。另一作是由金屬片及金屬條、橡膠、毛氈撒播在畫廊的角落，材料的顏色有桔色、黃褐色、灰色、褐色，經由小

⑤巴頓（Scott Burton），〈評論與預見〉，《藝術新聞》66, no. 22（1967年4月），頁14。

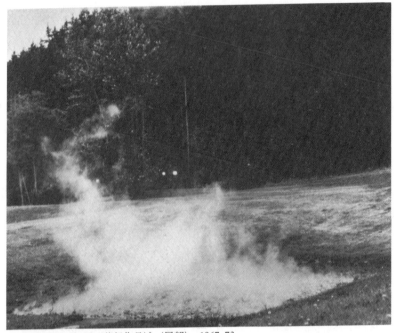

30　莫里斯，《無題（蒸氣作品）》（局部），1967-73

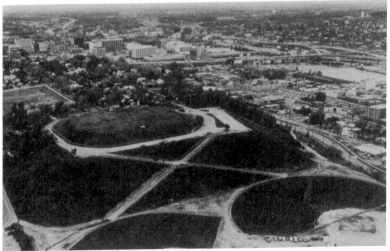

　31　莫里斯，《大激流計畫案》，1974

塊狀的地板就統合了。第三件是一從地板到牆上，直到高過我們頭上的桁的作品，每天都給予改變；作品包括有斑痕的黏土塊，撒佈在牆上的黏土漿，滴落或擠流的汽車潤滑油，小捆的廢鐵絲，鋤頭，鏟，掃帚及各種可替換的材料❷。

❷布魯內利（Al Brune-lle），〈評論與預見〉，《藝術新聞》68, no. 2（1969年4月），頁20。

❸亞斂頓，〈紐約評論〉，《國際工作室》179, no. 920（1970年3月），頁119。

　　一九七〇年，莫里斯的創作作品，有室內的也有戶外的，有一件室內作品是「架起一旋轉式照相機來拍攝照片，及它們在鏡中的反射影，然後設定一放映機投射這些照片，以及這些照片懸掛於牆上，曾產生的鏡中幻像所形成的影片。」❸

　　一九七〇年，他的戶外作品，在特性上是不相似的，其中之一是爲了在美國西岸展出而提的藝術與科技計畫，但無法實行也未曾眞正架構成。這個計畫提出在人稀的一平方哩地方，設立爲擴大生態觀察區；氣候改變，植物種類，它們成長過程都列爲觀察的一部分。根據觀察的紀錄指出，有一些高量的暖氣兼冷氣的組合機械（此通常用在大氣層的支持系統）一定被裝置與操作於此戶外的方哩之內。有些放在大地之上，有些就以玻璃纖維塊覆蓋，置於地下；塑膠的破裂片，在樹林裏被掩藏的水管……等等；提供了藝術與科技交互影響的層面。一九七〇年的另一件戶外作品，是在老舊的高速公路橋面上，堆積大量木材。

　　一九七二年的《聽》（Hearing），由超過一般大小的大黃銅製椅子、鉛製床、鋁製桌子組成。床與椅子就由六個濕電池儲存在乾電池裏連接起來，並發出信號來警告觀眾不要觸摸這些傢俱。一九七四年，他

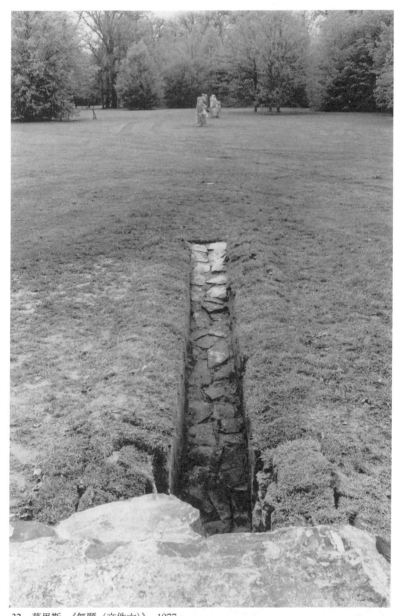

　32　莫里斯，《無題（文件六）》，1977

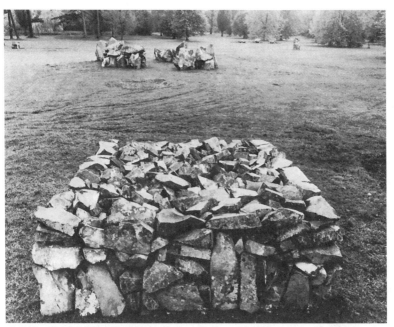

莫里斯，《無題（文件六）》，1977

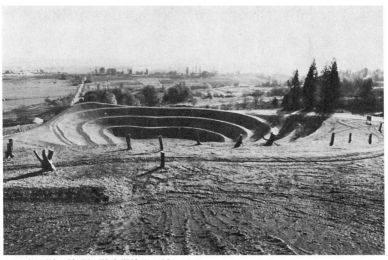

33　莫里斯，《無題（強生煤坑＃30)》，1979

參加一個團體展，參展作品是素描，他將字當作視覺構成的一部分，莫里斯在三個長方形裏書寫，內容是：當眼睛閉起，估量時間逝去六十秒，用雙手去弄污紙張上端的長方形線；眼睛睜開，六十秒過了，而圖像也被覆蓋了。張開眼，在六十秒內，讓雙眼企圖去回憶並再創在紙張中間的長方形形體。在紙張的下端，並睜開眼以雙手在六十秒內作一長方形，而且必須很有技巧地將其與上端的二個長方形一致配合。

一九七六年，莫里斯的素描作品《迷宮》（彩圖38），一位觀賞者描述，它讓人第一眼看到，就會有種不可否認的深刻印象❺。於其他的兩項展中，莫里斯將石板從天花板懸掛下來，要觀眾站在作品前，以便有一種平坦似隧道的視野，有位藝評家提及此作說：「對於這件作品，我們可以討論其優點是：我不需要去發覺此作品是豐富的、自立的……精心設計的技術過程。重量、高雅的材料都被引用來裝飾這件作品，任其擺置在空間來減少三度空間性，並以鏡子來增加其中一些奇異的元素。」❺❺

一九七七年，他做了更多的毛氈作品。

於本文集中，所提及的藝術家，他們創作的原始動機大多是被時間理念、儀式、關注大地之心所引發；相反的，羅伯特・莫里斯的作品是多且變化的，同時亦觸及許多當代意義的藝術重要觀念。

丹尼斯・歐本漢

丹尼斯・歐本漢（Dennis Oppenheim）在創作生涯的早期就轉入地景藝術領域。一九六〇年代晚期，他也介入研究在藝術家羣體中，

畫廊體系及整個藝術家—畫廊—藝術的束縛循環。一九六七年，他展出作品《畫廊空間的觀賞系統》（*Viewing System for Gellery Space*），即在一畫廊模型裏，豎立起像露天看台式的椅子；此作之目的，在於令觀賞者能同時看到藝術作品與其他的觀賞者。

　　歐本漢是一位多產且興趣廣泛的藝術家，他可以同時以許多不同的觀點來創作許多作品，因而，在一九六八年他作了許多作品，如《畫廊解體》（*Gallery Decomposition*），將畫廊所有的材料集合再分成層狀，且這些有若土墩的層列形體就像金字塔，這樣的堆放，是依建築整體完成方式的百分比來做。《時光線》（*Time Line*）是一九六八年的另一件作品，將一長達二哩的物體犁入聖約翰河（介於肯特貨站〔Fort Kent〕、曼恩〔Maine〕、克萊爾〔Clair〕、新布倫瑞克〔New Brunswick〕之間）的積雪，象徵爲國際換日線。同樣的，《時區的移動變化》（*Migratory Alteration of Time Zones*）中有三張美國地圖，標示依照夏日／冬日候鳥移居的情況而使山區、中央地區、及東部等時區的改變。一九六八年的諸多作品，其中一件被藝評家說：「丹尼斯·歐本漢展出了雕塑模型的規模、形體，如何利用溝渠、水管、暗渠、水、幫浦系統、植物性機能等，介入地球廣大地區的表面。」❺❻一九六八年，他亦作了一件位於賓州，面積300×900呎的麥田收割俯視景。

　　一九六九年是相當忙且多樣的一年。《撤除移植：紐約證券交易》（*Removal Transplant: New York Stock Exchange*）是將證券交易所一天

❺❹歐諾雷托，〈現代迷宮〉，《國際藝術》20, nos. 4 -5(1976 年 4-5 月)，頁 22。

❺❺卡特·瑞克利夫，〈評論：紐約〉，《藝術論壇》15, no. 2 （1976 年 10 月），頁 65。

❺❻布魯内利，〈評論與預見〉，《藝術新聞》67, no. 4(1968 年夏季)，頁 17。

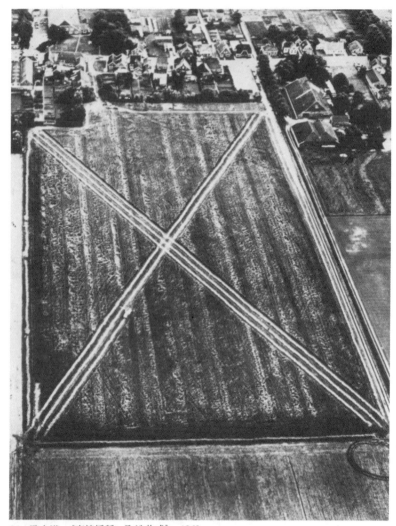

34 歐本漢，《直接播種—取消收成》，1969

內，地上的垃圾、膠帶等收集起來，移到曼哈頓一座建築的樓頂，堆放在那裏。此作之目的，是想藉該場所的垃圾來暗示對該地方的感受。《時間谷》（*Time Pocket*）則涉及一九六八年的日期欄的理念，此作是放在康乃狄克的一正在解凍的湖上，他以鏈鋸切入湖中，造成長達二哩、寬八呎的刈幅。《被烙印的山》（彩圖40）就是以熱焦油潑成一直徑三十五呎的圓圈，中間有個X形的烙印。他企圖引人聯想在牛身上烙印與在牛的放牧區地上烙印是一樣的。《傷寒症》（*Typhoid*）是在加州埋了一個15×15呎刈幅的草。一九六六年，他在荷蘭做「遷移」和「移植」之作，它是森林層；有若作品《直接播種—取消收成》（圖34）；X形的形體延伸長達八百二十五呎地，犁入422×709呎的穀田。歐本漢提及此作說：「種植和栽培我的材料，有若在開採一個人的顏料。我可以說，這舞台的發展到最後是可隨心所欲的，而這件作品的材料被種植、栽培的唯一目的，是為了保留生產適應的系統。」[57]他在南法做的《過程反轉》（*Reverse Processing*），是鈣礦最後生產階段（白色鋅粉）以前的形體被回轉到原始開採的地點。

　　他於一九六九年也到托巴哥旅行，並作了一些作品，其中《陷阱》（*Trap Piece*）是一邊尾端以叉枝支撐的木製箱，箱子就立在海岸水邊，讓其搖搖欲墜，並由高漲的潮水帶走。《毛氈》（*Blanket Piece*）更是任由海水來決定，涵蓋其藝術生命。一條毛氈就放在水中，當它漂流到海底時，其中的空間改變就被拍攝下。這些及其他在托巴哥的照片就成為藝術作品本身。歐本漢甚至到水底種植穀類，作品被稱為《穀田移植》（*Cornfield Transplant*）。而《腕》（*Wrist*）就是將畦鑿入海岸線，

[57]傑克·柏恩哈姆，〈丹尼斯·歐本漢：觸媒 1967-1970〉，*Artscanada* 27, no. 4（1970 年 8 月），頁 29-36。

當他發現礦脈就出現在他捉緊拳頭的手臂後，便摹製下記號。當拳頭放鬆，礦脈就不見，有若漲潮時鑿礦脈。《航線二十運送》(*Route 20 Transfer*)，歐本漢以汽船於水上潑汽油，象徵交通事故的可怕，他點燃汽油並拍攝下燃火的情景。

　　一九七○年，歐本漢的作品開始轉換方向，作品都以八釐米的影帶記錄下來，整個創作內容與早期之作都有所改變。《擺動的手》(*Rocked Hand*) 就是一隻手慢慢地拿起石塊覆蓋另一隻手，並將之壓入土中，手慢慢地分開而成為其岩石周圍物的一部分，看不到他的手。《胃的X光畫》(*Stills from Stomach X Ray*) 是長三十分鐘的影片，歐本漢以他的手壓著肋骨腔，移動著他的腹部。「腹部成為探討的表面」，給予一種輕鬆被釋放地感覺『它變成什麼樣』。❺❽他的手壓入，企圖「進入」胸腔。《在肚臍中間的岩石》(*Rocks in Navel*) 是拍攝岩石從歐本漢腹部激烈的抽搐而從肚臍中滾出的影片。《撤回》(*Backtrack*) 是拍錄歐本漢自己把掘過沙質岩岸後，面朝下，以其身體去拓印姿勢的影帶。一九七○年他做了《削尖的釘子》(*Nail Sharpening*)，此作將傳統砂磨的行為，增加了一種自我削減的方式❺❾。《薑餅人》(*Gingerbread Man*) 是一列被藝術家吃的薑餅人，餅乾沒有吞嚥地快速推入嘴裏又很快地從嘴裏冒出，有時會不小心吞下，經過胃、腸而排泄出來，這件作品是拍一些糞便弄污的幻燈片再轉製的錄影帶❻⓿。

　　一九七○年後，他的作品開始遠離地景藝術，但一九七四年又回到自然環境做作品。《一致性擴張》(圖35) 就是以熱焦油在藝術公園裏噴了兩個拇指印。他也作了許多火燒符號的作品，當作品同時燃起時，就拼出許多的句子，其所引用的字母均有四呎高，他描述的理念有：「免於爭論」(*Avoid the Issues*)，「急進」(*Radicality*)，「美好的

理念」(Pretty Ideas)，「不注意較差於注意」(Mindless Less Mind)。

丹尼斯‧歐本漢的作品一直在改變，並且不斷地觸及一九七〇年代藝術世界中心之其他不同理念。有關歐本漢的地景藝術作品研究，以評論家克瑞利（Jonathan Crary）所描述的最好，他說：「那是一過度的狂熱在支持歐本漢的願望，是對每一件有形資產的堅持，對所有假定的系統與材料的實習，無論是總體的或細微的，制度的或結構的，都是朝向他的調停和修飾理念。」❻

麥可‧辛格爾

麥可‧辛格爾的作品是相當新進，並不具有本文集所曾討論的，許多老練藝術家作品裏，常引用來自六〇年代剩餘品。一開始，他的作品就反應出他的兩個主要理念；即「對自然的崇敬和對瞬間的熱忱」❷。一九七一～一九七三年所做的戶外作品《位置平衡》（Situation Balances），是表明自然位置的特性。而且直到一九七七年，他的作品都未曾出現在畫廊中。

一九七〇年代早期，他的作品是以沼澤草、竹子、蘆葦、類似格子式架構等來建構作品。在其鬆弛的建構雕塑裏所具有的線性特質，使其有若在大氣中的線性素描。一九七三年的一件作品，就像蘆葦般

❺ 丹尼斯‧歐本漢，〈交互作用：形體—活力—主體〉，《藝術》46, no. 5（1972 年 3 月），頁 37。

❺ 同❺。

❻ 同❺。

❻ 克瑞利，〈丹尼斯‧歐本漢的狂喜作用〉(Dennis Oppenheim's Delirious Operations)，《藝術論壇》17, no. 3（1978 年 11 月），頁 37。

❻ 塞腓爾德 （Margaret Sheffield），〈自然的架構物：麥可‧辛格爾的雕塑與素描〉(Natural Structures: Michael Singer's Sculptures and Drawings)，《藝術論壇》17, no. 6（1979 年 2 月），頁 49。

綴綴地分佈在面積約一百畝的土地。一九七五年，他在開放的沼澤地，以一組組的竹子和蘆葦覆蓋了七百呎。這早期的戶外作品是易壞的，也就是以改變來改變環境。「辛格爾故意使藝術作品與其四周環境的界限變得模糊，他的藝術作用的理念是原始精神的。」❻❸

他的《位置平衡》和一九七五年的《荷花池儀式系列》(*Lily Pond Ritual Series*)是非永久性作品，指出自然的纖弱和可改變性。利用木材做成格子式架構，跨過水面產生似鏡子幻象的投射。「他所引用的媒介物使其達到，作用的可能是在原始的地方，更進一步地，這些橡木條涉及到這……包圍作品和池塘風景化的山丘和牧草地。」❻❹無論如何，自然是不能親近的。直到一九七七年，辛格爾在偏遠地區創作是為了大多數眾所周知的觀點。嚴格地說，他創作的地點都在中部、戶外未曾遭受破壞的地區，以免畫廊的觀眾、顧客成羣的來看其作品，而使

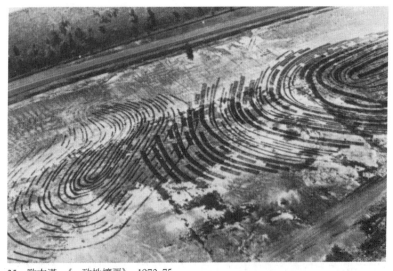

35　歐本漢，《一致性擴張》，1970-75

「自然」遭受毀壞。

一九七七年，他的兩件室內作品是他先前作品的出發；而兩年前的戶外雕塑則被描述為「彎曲的地平線之複雜網」。有位評論家注意到這與一九七七年作品之差異，說到：「新的室內作品是一種理性的改變，是藝術家已經介紹縱向結合元素的圖騰特質。」**❻❺**

一九七五年，辛格爾在畫廊展出新作；即以炭筆、粉筆、拼貼方式處理的素描；這些素描有同樣的刮痕，線條有若其雕塑處理的方式，只是它們是無重量的，更自由的架構，線和污斑時常自由地在紙上浮動。從辛格爾不同媒材的雕塑、素描反應出他的「改變」的中心主題，和涵蓋於自然的運轉。

羅伯特・史密斯遜

自然環境的巨大，及它原始事物中永恆不變的提示，毫無疑問地吸引著羅伯特・史密斯遜，這與他的作品具有表現主義畫家的特質是一致的。直至一九六二年，他脫離了一九五九年的超現實繪畫與拼貼方式，開始描繪與意識流幻象有關的單一線素描。外表鬆弛的風格之建立，使其自然而然地走向戶外進行他的地景作品。一九六二年，他也繪一些在紙上或大畫布上的油畫，製造幻象將之比擬成「從空中觀看的現代犁地技術，或威尼斯運河系統填塞到五十九街、地下鐵車站和交叉地區。」**❻❻**

❻❸ 同**❻❷**。

❻❹ 卡特・瑞克利夫，〈評論〉，《藝術論壇》18, no. 2（1979 年 10 月），頁 49。

❻❺ 塞腓爾德，〈自然的架構物〉，頁 49。

❻❻ 彼德生（Valerie Peterson），〈評論與預見〉，《藝術新聞》61, no. 2（1962 年 4 月），頁 58。

一九六四年，他在紐約菲齊學院美術館（Finch College Museum）展的作品《對立的窩》（*Enantiomorphic Chambers*），是以鏡子做成的結構物，並同時展出素描。根據藝評家的評論，其為「介於看和知的界溝」❻。同年，史密斯遜寫了一篇文章〈半無限和變小的空間〉，文中他引用喬治‧卡伯勒（George Kubler）之語，來幫忙他解釋時間的理念：「事實上……當沒有事發生時，是內在延續性的中止，它是事件間的無限」，接著在同樣的主題，他寫到：「時間大多數的理念（包括發展、演變、前衛等）都是生物學的名稱，類似關係是有機生物和科技間抽取出的……神經系統是被擴大及電子學，肌肉系統被擴大及機械論……解剖學的隱喻和生物科學在某些最抽象的藝術家，是屬徘徊在腦海之事。」❻

一九六六年的《跳水台》（*Plunge*）是一成線狀分立的長方形，全部漆黑，並且一個個減少其尺寸，置在畫廊的地上。每個模型是由四個方形組成，堆積成有若空箱子。史密斯遜在展覽中一共移動了四次位置，以對時間做一陳述。一九六八年的《迴轉穩定器》（*Gyrostasis*）是一直立三角形的螺旋形，由環動儀來引發的靈感，物理學部門是涉及旋轉身體保持平衡的意向。七十三吋高，上色的鋼製雕塑，有若蠍豎起的卷曲尾巴。

一九六八年，史密斯遜也開始做他的「非位置」。展出的方式就是泥土和岩石堆放在箱內；同時在作品展出位置的牆上，也以地圖或空中拍攝照片附於其上，以標示泥土或岩石採得的特殊位置。他描述它們為「一個大分裂的片斷」。一九六八年間的「非位置」是《位置非確定──非位置》（*Site Uncertain—Nonsite*），它是七個內填滿煤的V字形鋼製箱子，成一線且逐漸減小尺寸排列的作品。

另一件在紐澤西法蘭克林的「非位置」，是將泥土和岩石放於箱內，並展出其採得的地點之地圖和照片。

整個史密斯遜作品的中心，就是一致性的觀念，混沌的自然傾向。「一種既是創造也是破壞的自然之概念，是描述史密斯遜作品最好的感受。史密斯遜將他對自然破壞的潛力之感受，應用至藝術中。」[69]一九六九年，他提出作品《泥濘滑行》（Mudslide）就在該年於羅馬附近，以一卡車的瀝青潑在採石場邊的作品。一九七○年的《德州氾濫》（Texas Overflow），是一包含自然材料、黑色瀝青、硫磺以使其具有一致性的力量；黃色的硫磺，由於熱的瀝青從中潑下而形成一圓圈，並讓瀝青從中滲出。

《螺旋形防波堤》（彩圖1）是史密斯遜作品中最為人所知的一件，就在一九七○年四月於大鹽湖東北角海岸所做。整件作品的形體似蛇般地爬入因海藻而促成帶有紅色調的湖水中，其何以選擇此地點來創作，是基於該地點的孤立與被廢棄的景色所引發的創作理念。像個大螺旋形的防波堤，長一千五百呎，寬約十五呎。由六千六百五十噸的黑色玄武岩、石灰岩、和泥土所組成。一九七一年的另外兩件作品，是《不完整的圓》（彩圖3）和《螺旋形山丘》（圖36）；《不完整的圓》可說是從一個大湖邊，延伸成幾乎完全圓形的土地，直徑約一百四十呎，圓的內部一

[67]波希納爾（Mel Bochner），〈過程的藝術——架構〉（Art in Progress -Structures），《藝術》40, no. 9（1966 年 9-10 月），頁 39。

[68]史密斯遜，〈半限定和空間的減少〉（Quasi-infinities and the Waning of Space），《藝術雜誌》（Arts Magazine）41,（1964 年 11 月），頁 8 -9。

[69]畢爾斯列（John Beardsley），《探討大地：當代地景計畫案》（Probing the Earth: Comtemporary Land Projects）（華盛頓：史密斯索連協會印製，1977 年），頁 83。

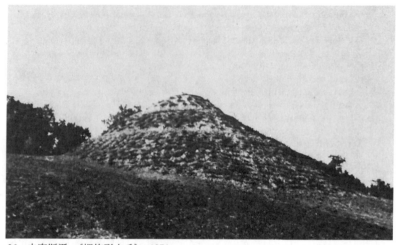

36　史密斯遜，《螺旋形山丘》，1971

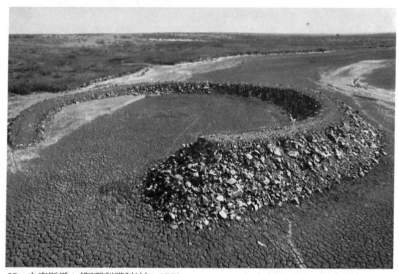

37　史密斯遜，《阿瑪利諾斜坡》，1973

半被移走，留下的半圓，中間尚有一顆巨大的漂石。《螺旋形山丘》是一圓錐形山丘，以泥土完成，再切入白砂小徑，小徑螺旋而上至山丘頂點，此山丘底部直徑七十五呎，由山頂可俯視《不完整的圓》。

一九七一年，羅伯特·史密斯遜開始注意到工業問題，尤其是與環境有關的採礦公司，他將利用採礦公司荒廢地區來建造作品的計畫及速寫向科羅拉多一家採礦公司提出，對方表示相當濃厚的興趣；於是，「渣滓」計畫就是將採礦時，從岩石中採走礦沙後留下的渣滓等廢物，做許多件地景藝術，其中的形體都有若台地。史密斯遜的思想就是對大地再進一步的利用，避免不必要的浪費。

《阿瑪利諾斜坡》（圖37）長達三百九十六呎，此作於一九七三年在德州的阿瑪利諾進行，是一慢慢昇起的防坡堤，以紅色的頁岩和泥土為材料，形成一直徑一百五十呎的開放的圓。創作中，史密斯遜在直昇機上觀看作品進行，不幸飛機墜毀而人亡。最後，該作由其妻南施·荷特和朋友們一起完成。

羅伯特·史密斯遜的作品，介於以移動大地中大量泥土來創作和企圖述說自然環境與其作品之相關性的地景藝術家間。他也搬動泥土，但却不做紀念碑式的建造，且時常讓作品藉凹痕來使它能一個銜接著一個，他喜歡強調他的一致性觀念，並且依每件作品的效力，來適當地述說自然。

亞倫·森菲斯特

亞倫·森菲斯特與其他從事地景藝術創作的藝術家有顯然的差異，他並不是從其他藝術的興趣轉變成對自然的喜好，而是一開始就從事

直接且唯一與自然有關的創作。他在紐約布朗克斯 (Bronx) 的天然毒
胡蘿蔔林做作品，他將其童年與該森林之關係的象徵注入作品中。一
九六五年，他第一次開始一系列森林改造的作品，移植了一小部分布
朗克斯的森林到伊利諾，再經由無知者來破壞它。他也做《元素選擇》
（圖38），此作是森菲斯特小心翼翼地踏過一自然的地區，選擇與該區
一致的元素，來集中觀賞者的意識，將一些小枝、樹葉、石頭、種子
留在生帆布(未經處理的帆布)，再置於該地區內，回到環境中分化與

38　森菲斯特，《元素選擇》，1965-

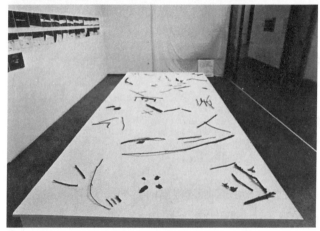

呈現；而有一些則帶到室內，使其因爲空間的關係而重建；一些被選取的元素則置於容器內，形成《基因銀行》（Gene Banks）以爲下一代來再建構。

一九六九年，他置了一堆屬於紐約市本土種類的種籽於中央公園，讓風將之吹散於這公園與城市設計的環境。該年，他開始與大都會美術館館長湯姆‧荷恩（Tom Hoving）磋商另外一項森林的移植計畫《時代風景》（Time Landscape），作爲該館的一部分。該館的位置是此計畫作品的一部分，其餘則依歷史資料，在紐約市再創自然位置。

一九七〇年的地球日，他在公園裏將塑膠花與眞的花種植一起，來測試觀眾的判斷力。同年，他在畫廊展出追憶他的過去的聲模❼⓪，也展示一整系列早期作品，使這些作品集體建立了他的主題。它就如森菲斯特於展覽會中所說：「我要使宇宙中看不見的現象，被看到。」❼①

《微生物包圍》（Microorganism Enclosure）是一水平式雕塑，微生物羣體之生與死的樣本，可從上向下看到。《水蚤》（Daphnia）是由系列清晰的包圍物組成的雕塑，它的顏色就由居住其內、活的小有機物的起伏與下降數量而決定。一九六六～七二年，森菲斯特也展出一些大雕塑，《結晶體紀念碑》（圖39）指出結晶體成長的變化循環。有一位藝評家說道：「森菲斯特專注於容器化的縮小系統，以便在它們和我們思及地球上較大的生態系統之間，劃出類似點。」❼②

❼⓪勞倫斯‧艾洛威，《亞倫‧森菲斯特自傳介紹》（Introduction to Autobiography of Alan Sonfist）（伊薩卡，紐約：康乃爾大學，強生美術館〔Herbert F. Johnson Museum of Art〕，1975年），頁3。

❼①格魯于克，〈自然的男孩〉（Nature's Boy），《紐約時報》，1970年11月15日。

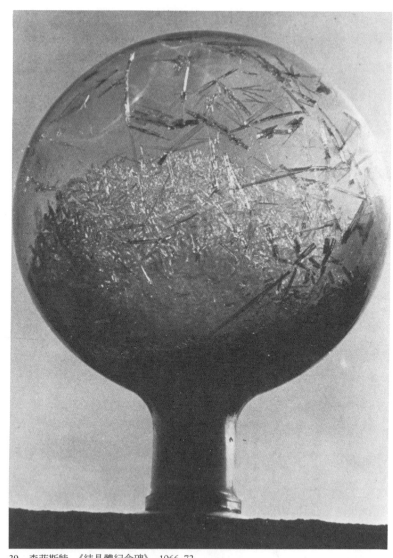

39 森菲斯特，《結晶體紀念碑》，1966-72

一九七一年，森菲斯特在波士頓美術館爲「元素：泥土、空氣、火、水」（The Elements：Earth Air Fire Water）展覽裝置了結晶體紀念碑，做爲該館的一道牆。他也在倫敦的當代藝術學院（Institute of Contemporary Art）辦了一項展覽，該院長說：「他的作品是在冥想的藝術傳統裏」，他將森菲斯特的藝術，比喻爲「約翰·但恩（John Donne）和其他十七世紀的詩人，以他們時常引用的典故，在小宇宙和大宇宙間起共鳴。」❼❸

一九七二年，森菲斯特展出《大地紀念碑》（*Earth Monument*），將一個地區的歷史，視覺性地在岩石中寫出；即在俄亥俄州的阿克隆藝術學院（Akron Art Institute）展出長三十呎的地球核心物，呈現出在這城市底下的土地顏色和質感。他也做了一些雕塑，將山丘旁被侵蝕而成的凹痕翻鑄成形。同時，一九七二年，這具有生機社會的時代，他做了另一件移植地景藝術。《大蟻：模式與架構》（*Army Ants: Patterns and Structures*）涉及一羣體的大蟻暫時性的再選定位置。這些大蟻是社會的秩序，或城市環境大宇宙內的小宇宙。畫廊觀眾的移動反映了在地景藝術裏大蟻的移動。那年，森菲斯特拜訪了由早期美國藝術家所畫的地區，做了「元素選擇」──《與亞契·杜南同夢》（*Dreams with Asher B. Durand*）。

森菲斯特爲了他那令人沉思的理念，常和科學家們一起工作，去創造實驗的說明。一九七三年，他爲麻薩諸塞劍橋市再建造沼澤；與一羣麻省理工學院和哈佛的研究者，一起研究將土產的動物和植物帶

❼❷ 辛蒂·尼瑟（Cindy Nemser），〈煉丹術士和現象學家〉（The Alchemist and the Phenomenologist），《藝術在美國》（*Art in America*）59（1971 年 3 月），頁 100-103。

❼❸ 班索爾（Jonathan Benthall），《亞倫·森菲斯特》（倫敦當代藝術館，1971 年），頁 10。

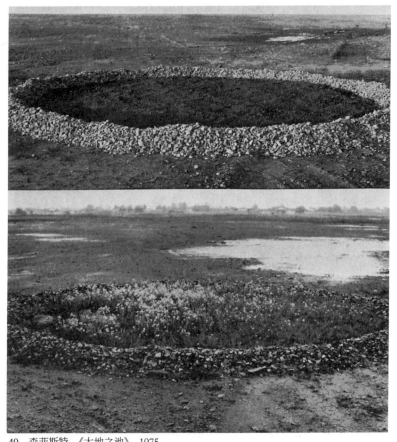

40　森菲斯特，《大地之池》，1975

回，以更新動物和鳥類生命的可能性。他將研究結果所做的作品，於「視覺研究推廣中心」（Center for Advanced Visual Studies）展出。

　　一九七五年，在請教地質學家和生態學家後，他草擬了一項計畫案，改變廢物垃圾場成為當地土產樹和草的天然森林。他那利用詩意暗喩的之典型表現就是《大地之池》（圖40），以岩石圈圍未開墾的土壤，經由風和動物，帶來的種籽在這裏形成一座森林。

一九七七年，在波士頓美術館辦了一次個展，爲此展他創造了一高達二十呎的公眾藝術，題名爲《樹葉之塔》（Tower of Leaves），此作是利用該區掉下的樹葉來完成的。該年，他開始爲紐約市的計畫案之一，再建造布朗克斯的毒胡蘿蔔森林。此計畫案，自一九六九年就開始尋找了許多不同的地區(除了大都會美術館外)，並取得必須的法律許可和成立所需要的基金。一九七八年，此計畫案經於紐約市公眾事務局稱爲《時代風景》，在佔地九千平方呎的地區再建造了一有若先移民時期的森林。森菲斯特種植了牧草和小橡樹的森林，綜合了他的許多《元素選擇》作品之一些部分來構成該計畫案。同年，他也在羅德島的金斯坦（Kingston）創造了《太陽紀念碑》（Sun Monument），此是依據這一年裏，每個月的太陽位置而建造彎成角度的一些山丘。

森菲斯特利用自然材料爲媒材的作品是卓越的。他所做的藝術作品，揭露了經由再建造自然元素和它們隱藏詩意的架構。

喬治・塔克拉斯

在一位藝術家的作品裏，如果一定要尋找他的主題，那麼喬治・塔克拉斯（George Trakas）的激發衝力，一定是他那人類的身體如何影響人類對世界看法的理念。對他而言，重要的不是身體本身、它的功能和壞的功能，不是它的地方、它的位置、甚至它的高度、重量，以及被認爲的它的直接環境。塔克拉斯像其他地景藝術家一樣之可以被稱爲地景藝術家，是戶外已經成爲他一次再一次地調整理念的唯一地方。

一九七〇年完成《↑↓》後，於一九七一年建了一個架構，有位

藝評家描述他如下：

> 像禮拜堂的架構，是由金屬桁和粗略的木造橫樑所構成，牆壁是一般易碎的窗玻璃片。這些透明的、閃亮的元素是那麼穩固地，有若正支持它邊緣巨重的金屬桁和似電話杆的柱身，多少有些是因為地心引力的拉力，而堅固地固定在地上，而那些節與放置，時常讓人聯想起屋簷的設計。因此支撐物是在錯誤的地方，取代成為地面的支撐。這些支撐物可以視為像棚子架構的脊柱。什麼是不可預期的測試呢？是架構完整性的元素伴隨著明確的易碎性。❼❹

一九七二年的《通道》（Passage）是在畫廊內建造一精確的橋。觀賞者被鼓勵走過此橋，以期更完整地經驗到他們穿過環境的訊息。一九七五年，塔克拉斯到戶外建造作品《聯合車站》（Union Station），這是由二座橋組成的作品，一座是木造的，一座是鋼製的，它們從地面昇起延伸入沼澤平原。這兩座橋，看起來像被豎高的火車鐵軌，如果塔克拉斯沒有撥開它們，沿著一條而行，必定會使它們變成交叉點。藝評家羅伯塔·史密斯（Roberta Smith）描述它有若意外的情況❼❺，木造的橋被分裂，鋼製的橋向後彎到它自己之上。

一九七六年，塔克拉斯在紐約的路易斯坦參加了一項團體展，於此他建造了《岩石河流聯合》（圖41），這是一座鋼製的橋，向下建造達峭壁的一邊，使觀賞者可以看到岩石的形體和混凝土、鋼、木梯，像小瀑布般直下到尼加拉河。

一九七七年他回到室內創作，首先，於費城藝術學院的畫廊建造作品《圓柱狀的小路》（Columnar Pass）。這個建造物是由十字形交叉的

鋼與木材穿織而成的小路——在畫廊的中央插了一圓柱；作品低放置在地上，以暗示它本身就是給予觀賞者的一條小徑。一九七七年晚期，他也在戶外建了一道橋。

在堤防上出現了長達一百六十呎的橋，成角度地跨過舊明尼亞波利軍械庫未加掩飾的基地，橋的尾端是一棵古代的榆樹樹樁。整座橋成拱形狀，跨過軍械庫的一端是鋼製框架物，暗示那只是一造形簡單的房屋。觀看者，必須沿著這座橋走進風景中，才能真正體驗到作品。**❼❻**

❼❹羅伯特・平克斯—維帖 (Robert Pincus-Witten)，〈評論〉，《藝術論壇》13，(1975 年夏季)，頁 67。

❼❺羅伯塔・史密斯，〈評論〉，《藝術論壇》14(1975 年 12 月)，頁 69。

❼❻威廉・海吉曼 (William Hegeman)，〈走穿過的雕塑〉(Sculpture to Walk Through)，《藝術新聞》77, no. 1 (1978 年 1 月)，頁 115。

塔克拉斯的作品都涉及到環境，把環境視為經驗，視為理念，而不是把環境當做自然的一部分。如許多其他被提及在戶外建造架構的藝術家一樣，他的客體看來似乎是為了讓觀看者去經驗這環境，但並不是必須如此去觀賞，而是他要作品看來如此。

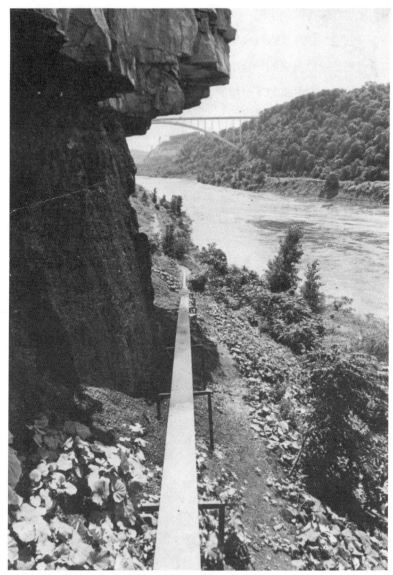

41　塔克拉斯，《岩石河流聯合》（局部），1976

3 地景藝術的態度：從競爭到崇拜

羅森塔

　　柏克萊大學美術館典藏組長羅森塔（Mark Rosenthal），曾經將藝術家總集起來，分成五種對環境不同態度之主要類型，有些藝術家採取攻擊自然的態度，幾乎不接觸自然並能輕易地創作。地景藝術是採取激烈的方式，來說明人類存在於大地，使人具有深刻的印象嗎？或藝術家能夠熟練地改變自然，接納自然，創造自然本身陳述的藝術呢？羅森塔的論文是討論藝術家的作品，但特別地將史密斯遜和森菲斯特二人如何於環境中創造藝術，以及創造出什麼樣的作品做一比較。

自然的存在就是要被掠奪！ ❶

<p style="text-align: right">——畢卡索</p>

　　畢卡索的宣言，代表二十世紀早期不斷地以攻擊、竄改、或巧妙地運用自然，做為藝術主題、表現力量的藝術家們，那誇張形式的創作態度。相反的，地景藝術家是以一種多情的態度來擁抱自然，並反映出在藝術創作的原始激動力量下，重新賦予的信心。在同一世紀裏，自然可以激發出兩種正好相反的反應，顯示出作為藝術家野心的測驗場所，它是具有肯定的地位。地景藝術對自然的態度有多樣性的領域，雖然在某種限度裏，這些態度是重複的，但其最重要的特徵還是探討問題的出現。本論文的主題，是在探討與比較這些藝術家的態度，而不是概述或提及每一位地景藝術家的創作面貌；也不是對直至今日這些傾向，建立明確的歷史；更無意發掘所有的先例和重要的類別。

「在大地裏的態勢」

　　瓦特・德・馬利亞、麥可・海扎、丹尼斯・歐本漢、和羅伯特・史密斯遜等，都是典型的地景藝術家。也就是說，地景藝術這個術語原本就適用於這些特殊的藝術家。因而稱呼這四位創作者為地景藝術家，事實上是有非常合理、精確的特色。當藝術家們正興起反畫廊制度熱潮時，這一羣人的藝術創作是寓喻性地涉及大地那肯定的、羅曼

蒂克的價值。德‧馬利亞、海扎、歐本漢、史密斯遜以其創作，在大地留下誇大的符號。他們的作品大都源自極限主義，也許可以說，在風格形式是有抽象表現主義的傾向出現。德‧馬利亞的《拉斯維加》，海扎的《雙負空間》，歐本漢的《被烙印的山》，史密斯遜的《螺旋形防波堤》，利用的是幾何的、硬邊的、極限主義風格，但同時也涉及抽象表現主義的明確特性。如果抽象表現主義的畫幅是國內最大的作品，那麼德‧馬利亞、海扎、歐本漢和史密斯遜，是更進一步地將他們的作品的規模，變成一個從空中可以看得更清晰、更可拍攝的作品。

　　這些作品的規模，使得他們必須在特殊的地點創作。雖然這些人的作品與丹‧佛雷文（Dan Flavin）、卡爾‧安德烈（Carl Andre）的作品一樣，與其地點、空間有不可分離的密切關係，它們都是一般的或觀念的事物。也就是說，德‧馬利亞由二條線形成一個Ｔ字形的不連續構成，海扎的否定的無限，歐本漢在一圓形內的Ｘ字，史密斯遜那可能於任何無數的地點看到的螺旋形，這些形體與空間建立起銜接的關係❷，如同無意中產生的美感現象；就好像灌木或防波堤一樣，無意中產生的視覺現象❸。這些藝術家對大地的態度，多少還帶有畢卡索所謂對自然掠奪的衝動；爲了視覺陳述的刻入目的，大地被以推土機推平和被貫穿。史密斯遜說：「一巨大的構成物，就其本身已有一種原始的壯麗美。」他

❶ 安德烈‧馬爾洛克斯（André Malraux），《畢卡索的面具》，茱尼‧查爾諾德（June Guicharnaud）和傑克斯‧查爾諾德（Jacques Guicharnaud）合譯（New York：Holt, Rinehart & Winston, 1976），頁55。

❷〈約翰‧畢爾斯列討論地景作品的方法〉，摘自《探討大地：當代地景計畫案》（華盛頓：史密斯索連協會印製，1977年），頁9。

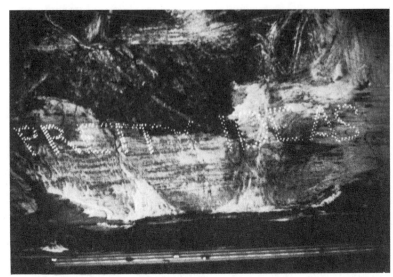

42　歐本漢，《美好理念》，1974

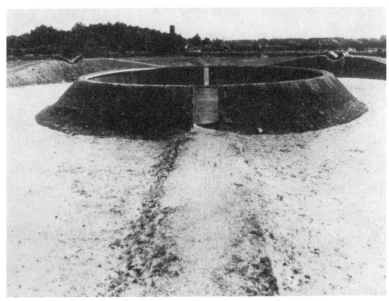

43　莫里斯，《觀察台》，1971

並視地殼的分裂是一種強迫性、不得不發生的事❹。最後，史密斯遜的原則就是對藝術的興趣。「……沒有需要再提及自然的任何事，我只是全心投注於藝術創作而已。」❺當德·馬利亞、海扎、歐本漢和史密斯遜以某些超越的感覺來面對自然，他們的作品並未涉及、顯露其對自然的情緒。甚至可以說，他們是利用現代世界的語言來接觸自然。

在大地中的展開

麥可·海扎的《複合一／城市》，羅伯特·莫里斯的《觀察台》（圖43、44），羅伯特·史密斯遜的《不完整的圓》、《螺旋形山丘》，這些作品主要前提的伸展，被描述為在大地的態勢。它們仍保有一種野心、大規模的形體、幾何式的組成結構，且由於作品尺寸的關係，也都能與它們特殊的地點達到臻善的結合。這些半建築式的結構，可以和古代及部落的紀念碑相比；都在尋找被自然諸神保護的渴望，表達其信仰以及視覺上的調和。儘管，當代藝術家們對這些情緒的傳達是一種模稜兩可的態度，但他們的作品裏，都具有戲劇性形式語言、因襲的外表、早期典型的神祕感等。

這種類型作品相當多，如愛麗絲·艾庫克的《有窄梯可爬的圓形建築物》（圖45），理查·佛列施諾爾（Richard Fleishner）的《無題》（*Untitled*, 1976）（藝術公園），瑪麗·密斯的《下沉水池》，都很有力

❸ 特萊布（Marcel Trieb），〈大地的踪跡：形式主義者的風景〉（Traces upon the Land: The Formalistic Landscape），《建築協會季刊》（*Architectural Association Quarterly*）（英國），no. 4（1979），頁28-29。

❹ 羅伯特·史密斯遜，《羅伯特·史密斯遜文稿》，南施·荷特編輯（New York:New York University Press, 1979），頁83。

❺ 同❹，頁174。

44　莫里斯，《觀察台》，1971-77

45　艾庫克，《有窄梯可爬的圓形建築物》，1976

地暗示內在空間的存在。無論作品是如何進
行，這個暗示是非常適用於「在大地的態勢」
裏那大膽、不妥協的特質；取代單純地觀看
人類行為的猶疑、徘徊，並使觀賞者被誘去
接觸、去探討，一個被架構明顯化、但又隱

❻ Het Observatorium van
Robert Morris in Ooste-
lijk Flevoland（阿姆斯
特丹市立美術館，1977
年），前言。

藏不為所見的空間。假設這個空間是存在的，那麼這個提出暗示、讓
人去發掘的空間，從它的設置到某種擴大延伸，都是孤立於作品結構
之外。因為空間與其四周環境有相當的分別。更甚者，可謂一旦你置
身於作品內，你就會被隔絕，或是也許就與其鄰毗的大地間產生某種
被保護感。

艾庫克、佛列施諾爾、密斯他們的許多作品，都呈現出與水平的
地面成垂直的斷面圖。（在許多例子中，垂直面都被翻轉於大地內。）
這種垂直性，產生一種在視覺上獨立於它們的環境效果。一般而言，
這些作品都具有相當規模、能製造空間形體的特色，將它置於能產生
銜接內容的大地中。特別是莫里斯的《觀察台》，可說是一介於雕塑與
建築之作❻。

在大地中的謙遜態勢

理查‧隆和麥可‧辛格爾都是以一種非常優美、謙虛的態度來接
觸大地。隆常以樹枝、石頭來創造一種小的幾何形或鬆散的幾何形圖
樣。在這觀點上，他是結合了上述兩種類型的藝術理念。似乎都是企
圖將人類創造的幾何形，與自然的雜亂組合並置；不過，隆的創作行
為可說是最為優雅的一位。同樣的，辛格爾綑束蘆葦、樹枝、竹莖，

46 艾庫克，《「工業革命前夕——從事假奇蹟生產的城市」計劃案》，1978

47 艾庫克，《在有月臺的高蹺上的木造小屋》，1976

並且將它們置於沼澤區。他的創作行為是那麼的輕微，與理查‧隆非常相似，常讓人難以辨認其為藝術作品或自然物。

他們與史密斯遜正好相反；對大地都採取讓步的方式，將作品視為次於大地之作。他們的作品，應屬於對位置的儀式性反應，這些作品與位置錯綜複雜地交互作用。從那廣佈的水平姿態，可看出是對大地順從和補充。這種將會被忘却、抹去的靜默態勢，是藝術家於自然中從事創作的謙遜胸懷大志之一部分。

為自身存在的自然

一九六〇年代，有許多藝術家開始展示他那不經其手、或不拘泥地發掘自然的過程。德‧馬利亞的「大地之屋」（1968）和史密斯遜的「非位置」（1968），都是以原始的、未修飾的方式，將自然界中發現的事物置於畫廊中展出的主要紀念碑。其他包括漢斯‧哈克的《放生十隻龜》（*Ten Turtles Set Free*,1970），牛頓和海倫‧哈利生的《慢速成長和一個死的百合細胞》（*Slow Growth and Death of a Lily Cell*, 1967），尼爾‧金尼（Neil Jenney）以樹枝完成的雕塑（1968），莫里斯的樅樹樹苗的溫室（1969）和歐本漢的栽培與收割計畫（1969）。以上所有的作品，都是在強調真實存在的時間裏自然過程的發生，幾乎排除了藝術的意識。事實上，在一件藝術作品中由自然其構成的美感特性，取代了藝術家的創作，這種效果在許多創作作品中是一種死的象徵（memento Mori），是讓觀賞者置身於出生、成長、再孕育、毀壞之中。這些主題可以很容易地轉譯成人類本身相似的作用，與較早我們討論的作品觀點剛好相反。它消除藝術家的英雄主義，甚至也去除了謙遜

的獨立，給自然一種絕對的優先權。

理想化的大地

　　漢米其・福爾敦（Hamish Fulton）和亞倫・森菲斯特為了表達對自然的尊敬，創作時也排除了藝術家的態勢。福爾敦環遊世界的鄉村，在漫長的遊途中拍攝下一切後，再展出該攝影作品。在毫無個人情感表達的影響下，描述他走過的地方。雖然被引來與理查・隆的作品相提並論，但是福爾敦不直接碰及大地，只有照片的邊緣明示出他曾出現在這些景色中。森菲斯特則以其多樣性的創作聞名，包括樹做成的摹榻、和以樹葉基因構成為主的說教式呈現物等。

　　森菲斯特的主要作品是《時代風景》（圖49），此作就在紐約市西百老匯的一個地段上，種植一些在先哥倫布時代，紐約市曾經存在的森林地帶中可發現的樹和灌木叢。像以前的諸作品一樣，《時代風景》是一種原物的呈現自然，作品的基本內容不經修飾。事實上，這自然的部分是被一籬笆所包圍、所束縛，而其地點離蘇荷區中心點有好幾百呎，它反映出史密斯遜那頗具影響力的「非位置」觀念，其中原始的自然之所以被包容，是因為呈現出藝術之內容，能與自然銜接。佛蘭克・吉萊特（Frank Gillette）的作品《阿南薩斯》（*Aransas*, 1979）也可以提出就本範圍來討論，該作是八個頻道的錄影裝置藝術，同時播映，沒有同等關係，而其內容就是記錄德州阿南薩斯河口保護區的自然事件。

　　福爾敦、吉萊特、和森菲斯特並不泛論大地或空間。無論在任何地方，該地的特色和外觀才是最重要的部分；即使不是全部，也決定

48　理查・隆，《在安地斯山脈的圓》，1972

49　森菲斯特，《時代風景》，1978

了大部分的美感條件。他們對自然的尊重是一種將形式意識一致性地減少，強調自然的效果和地點位置的優勢，有若印象派畫家的工作一般。更甚的是，像史密斯遜選擇被廢棄地區來創作，他們時常將人們不曾到達或忽視的地方，變成如畫般的景色。這裏所討論的各種不同的態度可以將之總結比喻為原型的地景藝術，史密斯遜的《螺旋形防波堤》可謂是再次的修正原型，森菲斯特的《時代風景》則是純原型的。就地景藝術家的特色而言，毫無疑問的，史密斯遜與森菲斯特的作品中，證明了他們引用的元素都具有共同意識與特性，都具有近代獨特經歷的生態學見解。史密斯遜尋找一個可以再淨化、再利用的風景地點；來揭開一連串已使得他們陷入無望中的人為組織❼；而森菲斯特則要使一些自然和歷史恢復活力。在不同的程度下，強調大地羅曼蒂克的外觀是一種特殊地區的意識，是一個將自然價值與過程置於重要地位的意識。

就某些部分而言，《螺旋形防波堤》是涉及一致性的作品，闡釋再生與毀壞的力量；《時代風景》的外觀可以觀察到樹的成長，是連續事件，他們要求時間為其重要階段。最後，也許可以嚴格地說，史密斯遜和森菲斯特基本的創作理念是與自然逐漸的交互作用。在藝術作品裏強調交互作用和突出性，是一般地景藝術的摘要，也是比是否以大地為媒材或作品，是否呈現在大地上，來得重要。不管我們如何比較史密斯遜和森菲斯特的作品，《時代風景》與《螺旋形防波堤》根本上就是二件不同的作品。

在《螺旋形防波堤》裏，史密斯遜引用的是「螺旋形」象徵符號，一個特殊的、可重複的符號，藉此創造與地方的對白。雖然《螺旋形防波堤》十分明顯地可知，它的場所是不可移動的，然而它是藝術家

語言元素和位置間的重歸舊好。相反的，森菲斯特是無情地陳述那曾經存在的自然。《時代風景》即使在記憶上它是真實的存在；而在外觀上，還是完全特殊的位置。也許有人會問，在《時代風景》裏那一部分是藝術呢？也就是問，在這表面上毫無形式的環境，那裏是形式的構成？與此恰好相反的是，史密斯遜的《螺旋形防波堤》是創造一種力量，是創造形式的幾何構成。他的螺旋形是很清晰的增添物，是人為的形體，是人類於該位置創造出的符號。他保存了藝術的重要性，也可說是自我的重要性。而森菲斯特是將自己和藝術都捲入該位置裏，這並不意味森菲斯特的作品是消極的、和無刺激性的，而應該說他的作品是，被放棄者與時尚價值間的對白，是對大地的意識與先前城市景觀間的對白。

　　史密斯遜以推進、巧妙運作大地來形成他的符號，森菲斯特是栽培一座花園。史密斯遜以他的工具來呈現英雄式、獨特的、面對自然的藝術；森菲斯特是象徵化的自然生態學的服務者。史密斯遜抨擊那些尋找一座「絕對的花園」者，他認為他們從人類尚未完全毀壞的地方，愚魯地尋找答覆❽。而此對史密斯遜而言，是「枯燥無味的伊甸園」❾，至少，在其最尖銳的時刻裏，大地只不過是他的藝術媒材。但對森菲斯特而言，大地是神聖不可侵犯的，他略述史密斯遜嘲笑的態度，並認為在曼哈頓所作的作品，是渴望在墮落之前，這些花園可以存在。

　　當史密斯遜對聖經花園的否認，引起人家注目的同時，他對墮落之後也有一段幾乎如聖經陳述的揭示。他說教式地描述一致性，不過是狂熱地著重在分離與毀滅的重要性。在切割他的線後，他談及在太

❼《史密斯遜》，頁 111。

❽同❼，頁 191。

❾同❼，頁 85。

陽腥紅色的反射下，變得被吞沒了：「我的眼睛被太陽光照射得像燃燒的穴一樣，劇烈地攪動那血般火焰的眼球。一切都被包容在火焰般的色球，我想到傑克森·帕洛克的《熱力中的眼睛》（*Eyes in the Heat*）。」❿這樣的比較，史密斯遜給予他在大地的行動，某種程度的生命力提昇／生命力耗盡的力量，有若帕洛克與畫布神祕地搏鬥。

史密斯遜很明顯地積極介入他的創作主題，他的快樂是存在於地殼的破裂，與畢卡索那強烈的快樂是征服自然，具有同樣的性質。在某種評論裏，史密斯遜如被控訴掠奪自然是無需感到驚訝的⓫。他甚至寫道：「自然是無道德的。」⓬無論如何，他站在保護自己免於被控告是掠奪者的立場，因此甚至說：「性並不全然是一系列的侵略。」經過對自然的討論，他相信他正在維護自然的本身⓭。如果說畢卡索相信掠奪自然的存在，那麼史密斯遜是相信以物理地、表面地，非羅曼蒂克地與自然溝通的存在。

而森菲斯特將性的暗喻，更進一步地呈現在其攝影作品《我自己綑綁樹》（*Myself Wrapping the Tree*, 1972），表達由於與自然的接觸，讓他感到十分狂喜。雖然他也偏愛物理的，但如假想森菲斯特也像史密斯遜一樣認為自然是無道德的，將是錯誤且不可能存在的。因為《時代風景》一作，理念與史密斯遜恰好相反；它使我們想起被困擾的城市居民道德，和他們已經離開的正直立場。森菲斯特為更進一步地追尋性的暗喻，將自然置於性愛前的根基上，也就是性愛前奏曲。

許多地景藝術家已表達這種強烈的慾望，來維護他們自身的本質，且以面對自然做為達到目的的方法。在某些作品中，尤其是德國浪漫的樂觀主義者的作品，就類似自然本身的行為。不過這種英雄式的態度已經開始崩潰，而以一種更謙遜的態度互相支持地存在。取代暗示

競爭性之後的是，更實驗性的地景藝術家，他們以幾乎不接觸大地，來製造他的敬意。在一種對科技的信任，和以空無對待自然間的差異之藝術潮流就形成了；前者統合其在大地的努力尋找與自然平等的地位；後者完全順從其創作的地點，製造儀式的反應。這樣的比較就印證了渥林格（Wilhelm Worringer）所提出的，文化間的對立性，將滿足人類自身與人類智力、以及對自然未知能力的恐懼……等❹。

❿同❼，頁 113。

⓫同❼，頁 112-3。

⓬同❼，頁 154。

⓭同❼，頁 123-4。

❹渥林格,《抽象與感情的移入》(Abstraction and Empathy)，麥克‧布勒克 (Michael Bullock) 譯 (New York: International Universities Press, 1953)。

4 大地的藝術品

為什麼海扎、史密斯遜、和德·馬利亞遠離城市、畫廊、公衆的注目，而選擇偏僻的地區建立起他們的作品呢？這樣的藝術和成爲它的一部分的風景有何關係？《藝術在美國》（*Art in America*）雜誌編輯伊利沙白·貝克（Elizabeth C. Baker）於〈大地的藝術品〉一文中，討論這些作品。也許可以闡釋一些聯想方式，應該說是他們選擇在偏遠的地區旅行所克服的困難。貝克同時也提出她個人對這些藝術作品，在其創作地點所造成的生態學影響之觀點；並討論這樣的藝術形式和我們每日的生活有何關係。

貝克

從一九六○年代晚期，藝術家就已在大地創作藝術。有些作品只是朝生暮死，瞬間存在而已；有些則是永久性（或企圖能永久地）存在。有些被建立在城市或半城市中；有些被建立在殘存的工業廢棄區，在私人的土地上，或在許多不同形的尋常鄉間。有些作品被記錄成文件檔案，而這些文件式的殘餘物就是作品。藝術家如麥可‧海扎、羅伯特‧史密斯遜、瓦特‧德‧馬利亞在西部尋找偏僻的地點，讓創作理念孤獨地在空曠的土地上伸展。他們的作品通常都出現在無人煙、不毛的半沙漠地區。不過，在那廣闊地區所做的少數幾件規模相當龐大的作品，已使得這些作品間形成了一特殊範圍。就創作媒材而言，這確實是地景藝術中最典型的一種，因爲他們具有一種完整清晰性的影響力，不受任何意外的環境因素所混淆。在作品建立的地區，所有戶外大地的每一片斷，地點的每一部分都被結合成作品的內容。而此，就是藝術家們與每日生活、事件、及其他人爲形式交互作用的方法，在這樣的聯結關係中，申述他們的藝術方式。爲了沙漠的每一部分都是迷人的理由，使得他們在沙漠上並不做任何處理，寧願以一種和自然非常清晰的對立性，來呈現他們的藝術。

　　這些作品的完成都非常緩慢，如：尋找一塊適當的、可利用的土地已是非常複雜的事，尚得籌募基金、運輸工具和材料。然而，在這些不利的狀況下，他們仍繼續工作。從一九六七年海扎就開始在沙漠不同的地區，創作一些大小不同的作品。其中最聞名且最大的作品就是《雙負空間》，此作在內華達歐柏坦鎮（Overton）附近的台地邊緣，

鑿了二道相當深且巨大的溝痕。同樣的，德‧馬利亞也在歐柏坦附近作了《拉斯維加》；這是在廣闊平坦的山谷底所創造的巨型線性作品。而史密斯遜在大鹽湖所作的《螺旋形防波堤》可說是最爲人所知的地景藝術(該作的影片已經相當廣泛地傳播各地)。雖然《螺旋形防波堤》此作因地平線的改變，現在已經暫時性地被淹沒了。史密斯遜最後爲了在德州作一較小的大地螺旋形之作——《阿瑪利諾斜坡》，於空中勘測時，飛機爆炸不幸身亡，由其妻子南施‧荷特繼續完成此遺作。他留下了許多作品計畫案，也許有一天會被實現。他的作品中最吸引人的要點是，其內容常涉及人爲的廢棄地。此外，詹姆斯‧塔芮爾(James Turrell) 和南施‧荷特等也都有一些在西部執行的企劃案。

現在由海扎和德‧馬利亞在不同的狀況下，完成的兩件新作品，可以附加補充說明他們是被作到什麼範圍：海扎剛完成的《複合一／城市》，像金字塔的雕塑，是具體化羣像的開始。而德‧馬利亞正在計畫中、即將在美國西南部執行的《閃電平原》，它是在一平方哩廣闊的方格形裏置放鋼棒。海扎這件新作的每一重要元素都非常完整，因此我將討論它的每一細節。

上述藝術家的作品，都是處於獨特的狀態，並不容易讓人親眼看到；大多數人須要經由二手的資料，如照片、明信片、報章雜誌文章、圖表、影片、錄影帶等等來了解、認識他們。嚴格地說，這類作品的開始部分來自於，渴望在藝術世界的畫廊、美術館組織之外尋找藝術創作的方法。最後爲了宣揚，就得相當依賴系統的機械主義等。不過，這裏要附帶提及一件事，如果脫離這些系統，可以證明實際上是不可能的事(如果地景藝術家從未停止創作畫廊藝術或於美術館展出)，這歷史性的轉變，將引導他們到沙漠地區，創造一些與過去他們多少曾

涉及的幾何極限主義模式新關聯的作品。且此運動至少達到改變風格的意義。在室內，極限主義與建築的對白是必然的行為，有時候就直接結合建築。它可能會，也可能不會引起一股強烈的建築特性；不過在任何情況下，都被包容它的真實建築空間，逐漸地、心理地抑制著。在戶外，以其本身對大規模和真實空間的傾向，極限主義偶然的、自由的、有機的、自然形體的對照，它是人為的，也就是藝術的本質。由於這理性的、專制的、人為常則的符號，介入自然中，這些形式就呈現出增加回響的好理念。

這類作品與它所處的大地間，常有一種曖昧的關係存在。當這一成不變、戲劇性的地點選定的時候，它們可以明確地說，毫無涉及任何如畫般風景之問題；更甚的，可說僅源自其本身具有的架構、材料、規模大小的雕塑情感之自我反射。當然，同時首要的是，它們與四周空間的關係，不過此四周空間根本與特殊景觀無任何牽連。如果以羅曼蒂克的、風景般地視野來看它們，那是一種錯誤的開始。事實上，這三位藝術家也無任何傾向，去選取傳統式的風景地區；它們的空間雖然相當廣大，却非常中立性，並無特徵性。

儘管如此，這大地在明顯的、巧妙的方式進行下，作品形式的共同特性就變成是強烈的反主題。由此可知，選取地點是頗具決定性之事。特殊的作品就會有特殊的要求，如意義適當的空間，是否具有特殊的自然地形、適當的傾斜度、適當密度與硬度的岩石……等等都是必須考慮的條件。在最巧妙的狀況下，作品就概念化地影響大地；位置就變成如同作品本身一樣生動的地方；他們變成具體的、可視為同一的、特殊的地方。未經刻劃的大地，即使它本身有多美麗，也毫無顯著不同處；有些事情是必須個人經驗過才知道的。如果景色只是不

存在的實體，也就是說，假若是一全然精神的結構，那麼在其他的事物間，這些地景藝術是再呈現一個特殊地方的方法。此特殊地方的外貌，就成為作品內容的一部分，不論是照片或真實物；也不論藝術家是全心地、或部分地、或一點也無意地，去設計讓它成為作品的一部分。

藝術家毫無疑問地會帶有某種程度的浪漫主義，來考慮創作的地點、空間、孤寂、元素、困難工作，和某種先天就具有的危險性。戲劇性的地點與極端的風土、熱、冷、暴風雨、強烈的光線，和氣候變化等是不可分開的。所以我們一定可略為察覺到某種暗示，雄偉的美國景觀獨特地具有緩和一個人面對危險的情緒，並帶來快感特性。但什麼才真正被包括在內呢？那是更特殊的。如特殊地方產生特殊感覺形式，這些感覺形式扮演著決定作品特性的角色。這些作品不只是與其位置不可分離，且它們的每一部分也不是真的可以下定義的。

一九七二年海扎開始進行《複合一》，首先在一寬闊、開放、相當偏僻的沙漠高台地上，此即興式的露營地／建造物在水平線上由諸山圍繞成一圓圈，由於山與山之間的距離太遠以至於互不遮掩。現在，除了一條泥路外，它的房屋、遮棚、卡車和雕塑是人類唯一佔有的符號。它擁有或可說控制了視野可及的土地，避免讓外來的視象介入。此作，至今做了將近一年，幾乎已快完成，只剩下最後一些混凝土面需處理而已。

《複合一》是由泥土做成、似金字塔的長形結構物，它有一個長方形的底座，長的一邊向後傾斜至尾端形成梯形。它的形體多少與《雙負空間》有關聯，都是長的幾何形、長條地切割過大地，只是《複合一》是在大地上建造作品，不是切入地層。也許可以說《複合一》是

把《雙負空間》變為正的（positive）。

不過，二者之間尚有許多部分是非常不同的；如《複合一》這土墩是在其長的西面，由一組垂直式與水平式的混凝土柱框架成。這件作品，一般情況下是憑經驗的，不是科學地處理成朝陽向東；它面對太陽長年高照的中間點，因此接受了相當大的光源。光與影是此作的重要元素，作品表面最重要的就屬它的背面，不管現在和未來都將保留那未完成似的面貌。

從半哩或更遠的距離處看作品，它有若一直立起來的長方形平面，四周由混凝土帶框住。但你若走近一瞧，這長方形的框，就因視距離的拉近而逐漸分離；光線開始在水平片斷與垂直部分二者之間，和柱狀部分與主要的土墩之間滑蹓。在某段距離下，出現的連續帶狀，像是從土墩和其他的每一架構上，以厚質的要素固定在不同、和驚人差異的位置。近看，它的真實位置，與所有元素之間的相關尺寸就一目了然。

《複合一》此作本身就具有三種不同的呈現狀況：從遠距離看，十分似畫，是一大且明顯的二度空間長方形，它的框形強化了該圖的形式與比例。從中距離來看，它是一個實體，是由不同的框、或圓柱的要素形成建築般的形體，像橫樑、像牆，像其他的結構物。近看，這些部分彼此間像雕塑般地互相作用，給予觀賞者以欣賞一般雕塑的方式來接納它。作品規模雖相當龐大，但並無意將其架構成紀念碑形式，也沒有被計畫成一種壓迫性的作品。在這巨大、綿亙的台地上，它以一種謙遜的態度出現；它的外形規模的真實特性，在於它對人類充分的了解，使它像下西部地區的任一中等規模的建築。再從此作品的向陽觀點來論：它意味著在人的視平線就可看到它，如果一個人能

站在任何距離看它，它也不會干擾到其後面的一列山。它是非常水平式的架構，而在其一系列更陳述性的影響下，就美好地包容在擁抱它的大地懷抱裏。

由某些要素可以澄清它的一些疑惑：這土墩高二十呎，長一百四十呎。正面這部分向後成四十五度傾斜；背面的梯形，底為六十呎；每根柱寬都是三又二分之一呎，大都是三又二分之一呎厚，不過有一些更厚。包括這些柱子，作品整體高度是二十四呎。所有的柱子，除非你正面對它時，長方形的右邊柱子會向後傾斜外；否則全與地面成垂直狀，也就是長方形右邊的柱子，是伴隨著土墩的正面，隨其角度向後傾。（這也是它為何時常能捕捉不同的光源。）兩個混凝土的懸桁：一個成T字形，離其三十呎的地方懸掛著且尚有一個三十呎長的閂；另一個是傾倒的L形柱子，高二十四呎，向外張之部分長四十呎，非常靠邊地立著。（T形部分形成的陰影通常是對角線的陰影。）隨著太陽的運轉，陰影就移動著跨過作品的表面。所以觀看者必須整天面對著作品，才能看到它的全景。此外，尚有一件要知道的現象是，陰影的位置也將隨著一年四季的變化而改變。

海扎解釋這作品的創作源，那一般形體式土墩是來自埃及的石室墳墓，框的架構元素來自奇琴伊察（Chichén Itzá）馬雅古城遺址（今在墨西哥尤卡坦州中部）；以蛇形波帶圍繞四周的球場，同時，以突出的石頭圈圍的球場，或其他馬雅族的石製懸掛物所形成的耙形影子等，也有影響創作的理念。他喜歡將參考文獻與自己的作品，和過去連結起來。特別地針對埃及石室墳墓的形體而言，這樣的連結，很明顯地可看出是有確實的根據。海扎非常精通考古人類學，熟諳各種不同的古代和原始文化的紀念碑文。但這並不意味，他開始解釋其作品奇異

的特殊性，和以其他的方式來特殊化它，而不再以最普遍性的方式來處理創作的過程。作品的參考文獻，也許局部來自古代，但其大部分還是與當代的一切更有密切性。海扎的繪畫作品，與此作有相當的交互影響。他的繪畫內容常見到用帶子綑綁幾何形體，此外，不是被一些切片所阻斷，就是其中一部分被自由地彎曲。

繪畫中這些帶子的顏色，又常與其戶外作品的帶狀陰影相似❶。在《複合一》一作中，那複雜的空間關係，如在空間裏每一部分的統合—分解—再統合，繪畫、雕塑、建築的大膽結合等，都反映出藝術家充滿了自信地、巧妙運用他所知道的當代藝術。

此外，也有許多其他間接的引喻：現代工業的回聲就如原始的、考古學的產生的因素一樣多。此作非常像成比例的「指示牌」（有時，海扎稱其爲指示標誌），就如它像美國大幅繪畫的格式。突出的和懸掛的元素就是它們本身，有點像牌誌、燈的設備，或快遞符號。（相當有趣的是，海扎稱它們爲薑餅。）這個形式也許又可暗示爲汽車旅館、或小型的工廠、或是一個古墓。

經由知覺和理論性的二種分析,這作品最獨特和原創性的地方是,在形式與面貌間徹底地分裂；就整個架構而言，儘管它有強烈的三度空間性，卻仍然涉及外觀的複雜性。此使人想到精巧的、顯著的、古典的門廊，只顧及它前面的觀眾；又有若古老的西部城鎮裏，外觀華麗虛飾的建築；而非常似內華達型的作品，又使人想起拉斯維加和鬼城。

《複合一》的正面，可視爲凸顯的、精細如畫般地影響風景的一部分。它不但是作品外表的再呈現，或與這特殊地方的區別；也是一個冷漠、設計的、如畫般的實體，企圖使之具體化，並做成某種由側

面掃視大地的活動畫景，框住了作品的框。

海扎又計畫在相當的距離，也許半哩外，建造面對此作品的第二件作品。（眼前作品的全名是《複合一／城市》，暗示將有更多的作品會出現。）此時也許你會產生一個疑惑，就是在兩件作品面對面抗爭下，如何使它們如同《複合一》與其四周空間之間調和呢？是否在那裏將會出現一超規模的公用地，或廣場的可能性？

描述一件地景藝術太多，則會流溢幾分感情。親睹作品的經驗是最複雜的一種，因為你會毫無困難地看到作品的每一細節、異國情調的地方、及其生活方式諸事都可以變得極端有趣。在西部，你可以學習當地的經濟學、土地買賣，看到廣大的政府保留地、原子能測試站、蛇、卡車和沙漠氣候。但是在作短期的參觀時，這些外在因素就變得壓倒作品的一切；因而在某種觀點下，藝術經驗是必須與一般的生活經驗分開的；其方法之一，是將這些作品互相作一比較，以便取得作品裏個人風格之清晰概念。海扎、史密斯遜、德・馬利亞，都不僅只做一件地景藝術作品。我們可以從他們的作品形式、大地、與空間的利用，甚至從他們常利用的景觀類型，去著手了解他們所發展成的一致性風格與態度。以德・馬利亞的兩件作品《拉斯維加》、《閃電平原》和海扎的作品相比，是有助於我們對地景藝術更進一步了解。從某一觀點來看，德・馬利亞的這兩件作品，它佈滿在好幾哩平方的土地，由於是在平坦的大地上，因而形成具有隱晦、模糊的傾向。它不像海扎的巨大移置，是一件幾乎不干擾大地表面的創作。成直角形、等距離的兩邊，向內成直角內縮式連續性、劃一地插置不銹鋼棒，其間隔

❶希芮勒（Hayden Herrera），〈麥可・海扎的畫〉，《藝術在美國》62，no. 6（1974 年 11 月 - 12 月），頁 92-94。

有若大地的狹道，寬若挖土機的槳葉大約八呎，深僅有幾吋而已。經過六年，只有受到輕微的侵蝕，切痕就像剛被繪上之符號。

《拉斯維加》是一件需要觀賞者走進其區域內欣賞的作品，平坦的地面上（從天空可以看得很清楚）長滿高可及膝的灌木，除非你就踏在它的土地上，否則，它那比所有水沖蝕的軌跡或洞狹小的溝道，根本看不到。整件作品的重點，該是對地平面的感覺。它讓觀眾進入其中行走四哩，給予觀眾一種置身特殊地方的經驗；四周漫佈的恐懼，強化自我的直覺，似乎超越樸素的視覺感。它的形體變成永久的記憶，有若精神的視覺形式，在事物進行的過程中，專注地走過它。

《閃電平原》是一個在進行中的作品；它是在一英畝土地上的小測試區，等距離地插置十八呎高，頂端削尖的不銹鋼棒，共插三十五枝；使該地分割成許多7×5呎的格子。在離亞利桑納州佛格史達夫（Flagstaff）約五十哩的測試區，一平方哩共插了六百四十枝不銹鋼棒（取代了三十五根），它將成為特異、又被侵蝕的地點。

《拉斯維加》和《閃電平原》兩件作品，利用精細的物理性，安置了一相當可預期的焦慮給予觀眾。當你看到這兩件作品前，你得走一段好長的路。而在你發現它們之前，你邊走，內心的懷疑就愈增加。一旦你發現到作品，欣慰、驚奇、與對作品的經驗就交織一起了。《閃電平原》也是一種逐漸被掠取的作品，不過它以一種與《拉斯維加》不同的方式來進行。在視覺上，它的物理張力又與《拉斯維加》相同，它竭盡了你的注意力，干擾你的感覺；如果同時有其他的人在作品裏，你就很難看到它的完整範圍。鋼棒之間的距離是那麼大，使得你必須竭力尋找下一個，和尤其是跨越過下一根棒的另一根。心理的、超感知的元素就於此循環著，可以預感到，在這方哩之內的集合體，將會

有許多不同於「現在」的經驗。就形式而言，《閃電平原》與德‧馬利亞於一九六五年的一些排列雕塑有密切的關係。如以直立的東西組成密集格子的鋼刺《釘床》，和利用殘缺不全被削尖的直立物組成格子等。（故《拉斯維加》被類比為幾何形的狹道雕塑作品。）就名稱而言，《閃電平原》也暗示具有威脅的含意，但在這廣闊空間裏的鋼棒，所形成之點並不具有物理性的威脅：它們似乎是比烤肉叉或閃電棒的功能更暗喻性、更形式化的威脅。依德‧馬利亞所設計，在六月到九月這段常閃電打雷的季節，幾乎每隔一天就會有午後打雷閃電之事，因而該作仍存有一些危險性，也許會有許多人被閃電所嚇到。這作品在某一段時期內，也許可以產生一些有助科學的觀察。不過，它也有一些必須注意的事項，就是要在不可能打雷閃電的季節裏去參觀，才是不會產生危險的妥當時間。（有許多的計畫是在避免意外的考慮下進行，因此我就不能入其內觀看與經驗。）

正午看作品，電擊或其他的危險似乎都不存在。取代的是，讓人感覺到它是存在於透明的架構裏，可以衡量出一些未限定空間之某些部分；同時也可感覺到被拉長了。冷的／精確的／工業的,和脆弱的／抒情的／引人沉思的事都同時發生了。

德‧馬利亞的作品不強調視覺，而却著重心理填裝，最後激烈地強迫人去想像。

史密斯遜作品完全是另一種感性的呈現。《螺旋形防波堤》被廣泛地公諸於世，《阿瑪利諾斜坡》也被眾人討論❷，因而這兩件作品無需於此詳論細節。不過倒是許多人將海扎和德‧馬利亞二者的作品做了一強而有力的相對陳述。海扎常用的材料如岩石、砂礫、混凝土、或平坦的大地等，是物理本質的陳述，不過它們通常涉及材料的形體多

於色彩和質感。一般最常涉及的也是更精確、巨大的形體，和普遍作用。風格是明朗的、直率的、激進的、戲劇的，也很明顯地牽涉到大量地使用重型機械，將大地巨量的移置，及預設永久性（史密斯遜也如此）。德·馬利亞則傾向於非材料，喜歡高度的精神性／心理性的內容。海扎和德·馬利亞都喜歡明確的直線幾何結構；史密斯遜則喜歡較不規則的、更巴洛克式的；雖然他的螺旋形是暗示近似有機形體，不過從結構整體看來，是更人工化的苦心經營設計。他所選擇的材料也非常不同；從對蠐螬的安排，黑色和紅色瀝青潑在無法相信的硬且重的《螺旋形防波堤》的破裂玄武岩上，使其外殼鑲飾了重複色彩的海藻和鹽，到《阿瑪利諾斜坡》的紅色瓦礫，則是頗富色彩的、粗糙的、印象派的。史密斯遜的地景藝術都有附加物，海扎則只有現在才開始引用附加物創作。德·馬利亞是在極限的物理轉換中，取代附加的可滲入的設計。《雙負空間》雖擁有台地的各角落，海扎和德·馬利亞現在都在尋找平坦的、更無形體的平地；史密斯遜則是處於另一角度地選擇有傾斜的地點。雖然《螺旋形防波堤》和《阿瑪利諾斜坡》之水的表面，就像平坦的沙漠，提供一項生動的陳述。但是水的複雜反映卻是典型的史密斯遜風格。最後，大家都知道史密斯遜對被廢棄地區再利用的喜好，甚於無污點的處女地，這與其他二人的概念也是不同的。

地景藝術有時會產生激烈的反彈，讓愛好自然者產生某種防禦的、傷感的事。然而，這三位藝術家的作品，尚未大到足以產生任何對生態學有重要影響的情況。事實上，在他們的藝術才能中，有一天，這些作品也許會有保存的作用。在大地做藝術品將被極少數的人了解，有時也會被認為是一種怪異的、甚至是可疑的追求。他們確實被迫牽

涉到自我撤除、和自我顯赫的奇異混合。然而，這也是作品的某種特性：這些藝術家都喜好原始文化，透徹地了解印地安傳說。西部這被認爲空曠的土地，却蘊藏著令人驚訝且豐富的史前符號、標記和各種圖繪。此給予人的銜接關係，難免率直地下結論，認爲

❷見約翰·卡普蘭斯(John Caplans)，〈羅伯特·史密斯遜，阿瑪利諾斜坡〉《藝術論壇》12，no. 8（1974年4月），頁36-45。

大地那延伸、平坦、且完美的地平線，正歡迎人們於其上創作。此外，一個更神祕的、實質的因素是，當代地景藝術對今日眞實世界的關係。當你觀看這些作品（除了《螺旋形防波堤》外，我已看到的所有提出的細節），其中最顯著的事，是將它們和每天一般的日常生活相連結，產生無法預期的感覺。把它視爲是進入聯合作業工廠的狀況，和製造一件雕塑的事，是難以令人滿足的；但若結合了技術、社會和半政治的計畫需要，去建造在大地的巨型作品，此所涉及的一連串抗議又將超出一般贊助局面。抗議來自社會的每一階層，從聯邦的、州政府土地管理局，地方工業、牧場主人、銀行家，到各類的供應者、技術師、工人甚至觀看者，一件接一件的事都必須處理得當。由此事實，理解到一件地景藝術，在象徵前衛藝術家的專業和在非傳統形式的藝術創作理念，都已滲透入文化，現在已到具有基本可接納，甚至尊重的界限程度。作品的規模則似乎是令人想像不到的龐大，在這些半公開的環境，最後要求一相當程度的社會合作。而這些已經做得比十五年前說的還要多。思索整個情況，它是既迷人、又諷刺的，如海扎、德·馬利亞或史密斯遜的作品，都可視爲非常極端個人主義的藝術方式。在沙漠裏，它的孤立有若具有特權背景的神格化之物，同時也代表工作室的終點。

美國國土總被認爲是無限廣闊的，但從開始，我們也具有國家土地被利用之態度，因此，對美國人那美好地、習慣於永不停止地，改變他們的景觀之事，就不會感到奇怪。此外，爲了一般經濟的動機，其他的美國人甚至藝術家也應該想想，要在地球的表面做些什麼事。

5 環境藝術的新經濟學

迪奇

十九世紀和二十世紀的藝術已經與環境有關，美國花旗銀行的藝術財政顧問迪奇（Jeffrey Deitch）於論文中，談自本世紀到下一個世紀與他本身有關的藝術界，藝術典型改變的影響。在一個世紀裏，自然趨向的藝術，其經濟制度如何轉變？如果藝術是羣體產生的，它的價值又如何？藝術界的經濟將會受到怎麼樣程度的影響？克里斯多和史密斯遜的作品，可謂是二十世紀藝術發展的傑出代表作。迪奇也討論在這不同的藝術現象裏，藝術收藏與畫廊角色必須做的改變。

十九世紀的藝術運動先驅畫家，從工作室搬到戶外創作；在藝術史上，他們選擇的主題、構圖、及其藝術作品的經濟意義，都具有意義深遠的影響。一九六〇年代到一九七〇年代某些先驅藝術家，從工作室、畫廊搬到社會、自然環境時，或許也與十九世紀時同樣，有相同意義深遠的影響。現在這種傾向，可能變成只是藝術多元論的另一種張力而已。如同，當時的庫爾貝（Gustave Courbet）與其追隨者，打破了學院的限制；今日的藝術家如安迪‧沃霍爾（Andy Warhol）、克里斯多、丹尼斯‧歐本漢和羅伯特‧史密斯遜在跨過近代的現代主義那有些像鍊金術的世界，尋找對世界作最大的參與。

　　當然，當代的環境與歐洲早期的工業社會是徹底地不同。羅特列克（Henri Toulouse-Lautrec）的商業海報裏，狂歡、享樂、充滿光采的舞廳與酒店，似乎極度文明的。而此，可比擬爲沃霍爾的消費產品的愉快保證，和他對大眾媒體的劫掠。巴比松和印象派畫家們，那描寫開闊天空的繪畫似乎十分奇異，又可喻爲史密斯遜的機場和狹長煤礦區的計畫案。

　　在相距一百年的時光下，這二者的傾向卻都是帶藝術家離開工作室，遠離學院派教條，在莊嚴的藝術領土中，成爲被視爲更受尊重的主題和形式。這些離開工作室的運動，已經包含一種探索、和有時候慶賀藝術家與環境的關係。十九世紀的藝術家，利用傳統規模的畫布與藝術一般的材料和自然密談。但當代的環境是那麼多面的，個人和社會及自然景色的關係又那麼複雜，使得藝術製作的傳統經濟單位，

已變得似乎是處在年代錯誤的時光，且也不適合於藝術表現的模式。

當巨量的農業產品是來自仍以小塊土地包圍其住家四周的個別農人時；商業必是由家族公司所主宰；等身大的繪畫和雕塑一定還是對自然最適切的反應。今日，當人與環境的關係，是被龐大的官僚政府和多國合作所支配時；一件工作室規模的繪畫作品，和獨立的公眾雕塑作品，在對環境採取介入的有力贊助者身旁，就顯得蒼白無力。於該組織的年代裏，對先驅藝術最有興趣的藝術家們，就建立起他們自己的組織，以便架構出與環境具有意義的交互影響。在早期的現代主義和環境藝術的當代啟示之間，最大的不同是，作品經濟制度的改變。這個改變是從小的專利權，平行發展到複雜的合作。

在這社會範圍的組織，如結合藝術與政治的雅痞(Yippies)，沃霍爾的家族企業，對當代文化比其他個人的繪畫和海報有更大的衝擊力。這些組織不斷地提供材料給媒體和銷售市場，給創作邊緣的人。當沃霍爾從努力嘗試中，重新利用再創他的生命時，他的組織不斷地以影片和其他材料來增長文化；霍夫曼 (Abbie Hoffman) 的廣播網，在其當逃犯的期間，也繼續維持他自己和他的精神生活。

藝術與自然環境的相互影響，一個組織，比過去幾十年裏許多以個別的方法使其成為可能達到的，更為重要。史密斯遜的《螺旋形防波堤》涉及到土地承租、建立贊助基金、成立共同工作集團、攝影、雜誌刊載、影片、畫廊組織的放映等問題。克里斯多的計畫案，除上述問題之外，還有長期的與政府機構、土地主人、銀行、社區團體間的調停。《飛籬》所經歷的方式，與高速公路當局建築公路，及發展者建立工業公園一樣多。他必須花好幾千小時來成立基金會，撰寫環境影響評估報告，在劃定的範圍試驗。《飛籬》規模之大，使其不但是藝

術，也是新聞，印刷物、電視都世界性地報導其每一不同的狀況。

這巨大組織的作品，經費依克里斯多的紀錄（見表1），多於三百二十萬美金。有些觀眾為此感到憤怒，他們認為這樣的資金是可以做更具生產力的利用。事實上，花三百二十萬美金做這件作品，也為工人、承造商、勘測員、影片製作者、攝影師、和其他花錢做此作品並藉此發展出自己事業的人們，共獲取約九百萬美金的經濟利益。克里斯多的資金，也因為投資獨特影片的計畫，和娛樂運動的推廣而稍微增加。

現在一位雕塑家，即使想在公眾公園裏裝置尺寸規模中等的傳統作品，也必須通過該區域的談判與授權；有若房地產仲介開發者爭取贏得地區制的差異一樣。喬治•席格爾（George Segal）的《五月四日紀念》（*In Memory of May 4, 1972*），為俄亥俄肯特州立大學做的《亞伯拉罕和以撒》（*Abraham and Isaac, 1979*），及為紐約市的西奈廣場（Sheridan Square）所做的《同性戀解放》（*Gay Liberation,1980*），都是提出計畫的例子。這些已成為計畫過程的犧牲者，從提出作品到最後得到允許，已包括老於世故的公共關係、競爭式的多重步驟，以贏得來自徵用土地及獲得鄰區有興趣團體支持的需要。

此外，有一些藝術家如理查•隆，他的作品是在孤立的自然環境中與自然溫和的交互作用。此孤立的環境已相當遠離公眾權威，環境藝術家不再是生產那整齊地被出售的獨立作品，將作品的監護權轉移給購買者的單一經濟單位。藝術家變得更像開發者，構思計畫、猛推動基金會成立、尋找地點、督導建造，當計畫案實現後，安排公眾的接近。此外，使臨時性的作品得以保存至未來的進行工作，如攝影、製作影片等。有若好萊塢的導演，藝術家成為交易製造者。

表 1　飛籬有限責任公司經費明細表

經費	1972	1973	1974	1975	1976	1977
工程和勘測	8,776.94	11,311.43	45,779.30	53,939.00	36,985.21	20,000.00
構造物	9,609.22		143,048.59	6,432.25		
建造	15,000.00	882.00	333,016.27	392,728.77	940,162.46	85,000.00
文件／廣告／推廣	2,500.00	10,439.18	51,550.30	36,085.15	41,972.50	130,000.00
旅費		12,566.92	29,611.15	36,120.69	35,689.00	
運費和儲藏費	300.00	3,360.99	4,240.00	3,258.34	6,950.92	16,000.00
骨架			3,349.52	7,948.49	17,459.00	20,000.00
費用(祕書及企劃經營)			13,121.01	15,062.00	3,215.05	15,000.00
電話		83.46	1,444.80	7,647.33	6,995.49	
法律、會計顧問費		5,211.52	19,716.63	115,560.17	42,655.23	50,000.00
租金(農場)			7,540.80	10,050.00	49,913.03	
利息和銀行手續費	742.77	2,681.98	462.96	3,496.26	2,905.82	40,000.00
稅				6,135.12	875.03	
雜支(包括執照和保險)		375.55	21,584.35	47,586.65	87,850.41	
二次訴訟						62,000.00
共計	36,928.93	46,913.03	674,465.68	742,050.22	1,273,647.15	438,000.00

總計：$3,212,005.01

表 2　亞倫・森菲斯特，時代風景，1965-1978

	($)
植物學研究	5,000
歷史研究	5,000
法律費用	1,700
藝術家費用	10,000
作品介紹與募款	2,000
作品介紹與社區模型	500
清潔地區	1,500
上土層	5,500
鐵籬笆（社區要求）	18,000
漆籬笆	1,000
樹與矮灌木	12,000（購）
森林穩定維護費（一人二年）	6,000（捐）
雜務，電費，電話費	500
總計	$74,700

　　荷特的地區設計也是如此。此可以視爲藝術家與商人間的象徵關係。房地產仲介業的冒險，使得充滿挑戰、有趣的藝術作品得以成眞，而藝術也增加了發展性、商業性的成功。在眞正的地區設計或創作藝術作品，荷特比傳統的公眾雕塑家在建築物旁建造作品所做的還更深遠。荷特計畫案的風格是開放的，其藝術是以經濟制度在它自身的語言中開放，而不是在藝術世界簡直蔽護的經濟制度裏孤立自己。

克里斯多、荷特和許多其他富有才氣的環境藝術家們，選擇不需藉畫廊來呈現作品的事，是無需感到驚訝的。他們寧可自己處理自己的事，當畫廊適合他們時，才會在特別的制度與畫廊合作。傳統的畫廊仍是十九世紀主要的機構，提供昂貴的作品給了少數富有的顧客。較好的畫廊已經擴大到包括如美術館的文件、公共資訊的服務，以及專業策劃的展覽推薦。不過，即使是最前進、成功的畫廊，仍然遠離那遠謀深算的影片、廣播電台、出版公司的製造銷售，這是另一種文化的買賣。在藝術經濟制度的改變中，新生代的環境藝術家已經長大，脫離畫廊，並明確地指出，發展可以選擇的藝術經銷形式的重要性。

除了對畫廊架構的挑戰外，新的環境藝術作品也向美術館的經濟角色挑戰。做為今日藝術保存者和贊助者，美術館應引發出新的方式，來經理環境藝術作品。經常贊助在不尋常的地方，永久地設置環境藝術作品的代爾藝術基金會，正在移入填滿空間。不過，它的計畫案模型，才開始為這經濟制度指向一個解答而已。跨越了在美術館、畫廊展出的困難後，近代環境藝術在改變經濟制度這樣的機會下，藝術家已為自己勾劃出他在社會的新角色。人們希望藝術家所顯露出的，將不只為文化假想做作品，也要在過程中，變得主動、積極地為社會勾劃出它的環境。

6 地景藝術：生態的政策研究

歐賓

歐賓（Michael Auping）從克里斯多建造《飛籬》，當時已被考慮的環境分歧和困擾做開啓的描述後，將「生態政策」列爲地景藝術的一部分。佛羅里達州撒拉索塔（Sarasota）的約翰和馬摩‧琳林美術館（John and Mable Ringling Museum of Art）館長歐賓說：「自十九世紀以來，人類就已參與自然景觀的構成，並逐步、漸進地探討地質的變遷。」。海扎、史密斯遜以及和他倆創作形式剛好相反的辛格爾、森菲斯特，他們對生態問題又關心到什麼程度呢？

一九七二年，保加利亞裔的克里斯多，提議出資並建造一高達十八呎、狀似布簾的籬笆。其長二十四哩，貫穿加州索諾瑪（Sonoma）和瑪林（Marin）間連綿的山丘，最後躍入海洋裏。《飛籬》從建好到拆除，展出時間僅有二星期。它被建在私人的土地上，而土地的主人也贊同此計畫案。《飛籬》的建造，曾因當地環境學者害怕它將會干擾到該地區動物走動的途徑，以及建造過程中和建造後將會吸引大量的參觀客踽至，踐踏覆蓋此區的嫩綠草原等諸因素，而被迫停止。克里斯多被要求提出環境影響評估報告，並與當地環境學者不斷地研討、提出計畫，直到達成一些共識；如《飛籬》所包括的地區，必須留出一些開放的小徑讓動物走動，且觀眾也僅能在小徑上看作品。同時，克里斯多原始的提議是，讓《飛籬》拖曳一段距離後，進入海洋裏消失。由於又擔心海岸的生態將會被此一活動所干擾，當局禁止克里斯多將《飛籬》擴延到海洋，克里斯多也同意了。當整個計畫案進行中，克里斯多認為計畫的外觀是作品視覺的絕對必要部分。總而言之，克里斯多將《飛籬》延伸到海洋裏（1976），於是爭論就發生了，並且要求克里斯多得為他自身的行動被起訴。

　　一九七〇年代，生態學是主宰文藝與政治的主題之一。我們逐漸意識到大地資源的有限，再加上社會中主張控制能源派系的增加，使得生態問題已成為非常熱門的政治主張。生態政策，已滲透到社會的每一階層。

　　從一九六〇年代中期，逐漸有更多的藝術家，將他們的工作搬離

城內的工作室，直接在大地之中創作，此集體通稱爲地景藝術。這些作品既不描繪大地，也不純眞地將大地併爲獨立雕塑的背景。可以說，他們很積極地投入大地的懷抱，將其當爲雕塑的材料。

在地景藝術與大地物理性地交互影響的範圍下，就生態學來論，它不可能是中立的。生態政策，變成是地景藝術必須具有的觀點。在過去大約十年的時光，藝術家已發展出許多參與大地的不同方式；由意義或作用而言，它所呈現的是，從對生態學的漠不關心到生態學的行動主義等諸態度之混合。海扎是第一代地景藝術家中，最積極且多產者之一。他利用現代語言的形式，以氣壓鑽孔機、推土機、炸藥等取代鐵槌和鑿刀，一步一步地將大地雕鑿成美感的視象。

海扎的作品《雙負空間》是在內華達州的兩個面對懸崖間，以炸藥和重機械鑿移二十四萬噸的泥土，形成二條巨大的狹道；《慕尼黑盆地》（*Munich Depression, 1969*）挖了一千噸的泥土；《被移置—重置的量塊》（圖50）是以起重機移動三十噸、五十二噸及七十噸等三塊硬的岩石，到六十哩之外；《底特律街道大移置》（*Detroit Drag Mass Displacement, 1971*）是以錨鍊耙耕一塊三十噸的岩石，使其成爲長一百呎、深二呎的盆地，此作已移置了三百噸的泥土。

海扎是已故的羅伯特‧海扎（Robert Heizer）之子，他是一位傑出的考古人類學家，專攻先哥倫布文化。海扎的藝術，在本質上是復興古代傳統紀念碑式的地景藝術。就像他的前輩埃及人、馬雅人、阿茲特克土著……等，海扎正在創造，比過去文化所做的紀念碑更持久的紀念碑。談到《複合一／城市》，由混凝土和泥土所建的大型的擬似建築的架構，海扎強調道：「當最後的風暴來臨的時候，《複合一》將是唯一的人工製品。它將是你的藝術，因爲它是那麼精確，它將代表你。

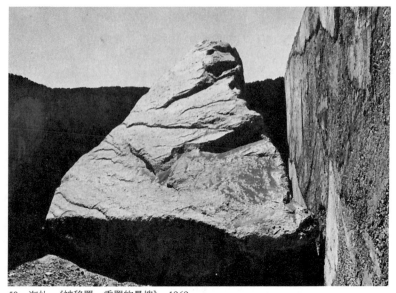

50　海扎，《被移置—重置的量塊》，1969

《複合一》被設計得可以偏離巨熱和巨震，它非常像核子能時代。」❶
《複合一》是海扎在內華達州南方中部，所建的第一件像城市般架構
的計畫案。

　　海扎那嚴謹的未來派觀點，是向生態學諸因素無言的敬意。評論
家們認爲他的許多作品，是積極地重新安排那已開發好幾千年的自然
的構成，和破壞那已存在於似乎是不毛之地的不可思議的生命組織。
這些批評對海扎來說，顯然都非其所要求的觀點。海扎時常抗議，且
認爲以自然生態學的觀點來批評他的作品，是太缺乏高度藝術了。事
實上，現代工業正在進行對大地的重新規劃，就已阻礙了他所有的努
力。他強調地說：「我正在做的工作已完成，而一些人必須繼續來做它，
難道地獄都是藝術家的嗎？我的意思即是，我們已生活在一必須盡義

務的時代，生活在波音七四七的時代，登陸月球的時代……，所以你必須做具有肯定形態的藝術。」❷在同一次的訪談裏，他繼續說道：「你也許可說我是在做營造事業……首先，我擁有西部六個州裏適合於我從事創作的房地產檔案。我尋找氣候和大地的材料，適當者，就購置下來。」❸

❶葛洛因 (John Gruen)，〈麥可‧海扎：你可能說我是在從事商業建造〉，《藝術新聞》76, no. 10 (1977年12月)，頁99。

❷同❶，頁98。

❸同❶。

❹《羅伯特‧史密斯遜文稿》，南施‧荷特編輯 (New York University Press, 1979)，頁83。

　　屬於同一陣線的另一位是已故的羅伯特‧史密斯遜，他值得被提的大結構，有若原始的壯觀及地殼的分裂，又似引人行動的❹。一九六九年史密斯遜完成的《瀝青傾洩》（圖51），就是讓一卡車的瀝青，從山丘上向下傾曳、滑落在山丘邊。同一年的另一計畫案，由於環境學者擔心傷害到該作品預定執行地區的鳥類生活，而禁止他在溫哥華的小島上擲玻璃碎片。一九七〇年史密斯遜執行的《螺旋形防波堤》計畫，是一個以黑色瀝青、玄武岩，以及從大鹽湖四周挖掘的泥土，所完成的巨大螺旋形構成。

　　探討史密斯遜整個主要創作時期，顯然可看到，他在日愈減少的未開發處女地，做這大規模的作品時，已變得對生態的暗示更關心。他參觀一些露天採礦區，建議煤礦公司允許提供該地，來做他的巨型地景藝術；將土地的再製造、再利用，做為他的美學目標。史密斯索連認為他的藝術是，調停生態學與工業間的資源。一九七一年，他提出計畫案《採礦渣滓》（Tailings) 就是要實現這樣的夢想。丹佛的採礦工程公司，也非常熱烈歡迎史密斯遜在他們的煤礦區之一，做地景藝術《採礦渣滓》。渣滓，是以化學方法從礦石中抽取煤礦後，所留下的

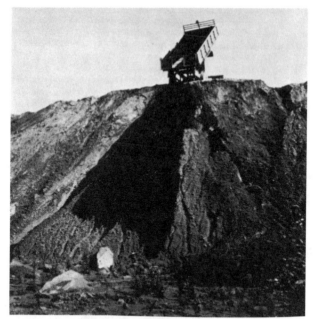

51　史密斯遜，《瀝青傾洩》，1969

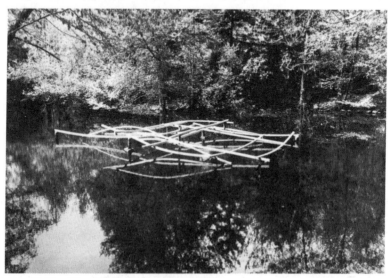

52　辛格爾，《第一個門儀式系列》（局部），1976

廢棄雜質。史密斯遜擬想花幾年的時間，將那九百萬噸的渣滓，做成許多不同的形體。

　　儘管在本質上，史密斯遜並沒有真正調停生態學與工業的問題，但他已很純真、真誠地想在採礦公司開發過的地方，再對其大地做一番地裝飾。

　　最近，西雅圖藝術委員會辦了一項座談會，其主題是「地景藝術：大地廢物利用雕塑」(Earthworks: Land Reclamation as Sculpture)，羅伯特·史密斯遜就此問題，提出個人的觀點，其內容如下：

　　　　將藝術當為大地的廢物利用的最重要含意，是藝術能，也應該，被利用來掃除科技的罪狀。如果藝術家也可很容易被發現是在提醒你，將「毀壞」轉換成激勵性的、現代的藝術作品時，是否就較容易暴露出大地最後一滿鏈，非可再復原的能源呢？❺

　　如海扎一樣，史密斯遜本質上對環境保護的問題是很冷漠、不關心的。換個角度來看，他的作品可說是一種美學的發展❻。史密斯遜視生態的事為「宗教倫理的潛在因素，它就像現在的官僚教條。我想，有些是依據十九世紀末清教徒的自然觀點；在清教徒的理論裏，是不需再提及自然，我只是全心全意地創作藝術而已。」❼

　　站在生態政策的另一面時，有一些在大地創作的藝術家們的方法，

❺茱迪·杜漢 (Judith L. Dunham)，〈藝術家對大地的再申言〉(Artists Reclaim the Land)，《藝術週》(Art week) 10, No. 29 (1979 年 9 月 15 日)，頁 1。

❻湯姆金斯 (Calvin Tomkins)，〈也許是一量的跳躍〉(Maybe a Quantum Leap)，《布景》(The Scene) (New York: The Viking Press, 1970)，頁 144。

❼《史密斯遜文稿》，頁 174。

與史密斯遜和海扎的方法是完全相反的。在大略的感覺下，他們的藝術，提議轉換對生態學的冷漠態度，而成爲對自然形態與組織的最大敬重。

麥可・辛格爾的雕塑，反映出對大地具有一種相當嚴謹、愼重的哲學。辛格爾的作品，時常是不可思議地被埋藏在大地中，你對它的觀察與感覺是一樣重要的事。他在史密斯索連博物館的乞沙比克灣（Chesapeake Bay）環境研究中心，以沼澤茅草搭蓋空氣通暢的架構，很明顯地將它與四周環境隔離。只有在一天的某個時段，太陽正在某一個角度下，茅草那極限的表面，才會偶然被照到。

辛格爾在海狸沼澤區、沼澤區、常綠樹林、竹林等地點工作。尋找自然的材料，輕輕地嘗試、平衡、彎曲它們，創造出非常驚人的、易碎的、短暫的作品。並讓它的物理的、視覺的架構，適應於環境作用。他時常回到作品所置的地方，修正它們，以完全強調大地的新特性。辛格爾時常將自己的作品喻爲，不斷地與自然過程對白的形式之研究。在大規模地拍攝他的雕塑作品後，就拆卸掉它們，並任它們在大地中腐爛。

辛格爾的作品，外觀與戶外的空間總是非比尋常地一致，使得環境學者們都支持辛格爾的作品，並認爲這是與他們所憂慮的事互補的東西。由於他的作品重心，是很明顯地關心大地，因而，史密斯索連博物館和美國內政部已贊助辛格爾許多企劃案。

漢米其・福爾敦的雕塑與散步有關，他的藝術作品是由他搭便車旅行至世界各不同的地區，親自拍攝下的大風景照組合而成的。在每一張攝影照片下，是一堆精細安排的字，它扮演著一種俳句（日本的三行短詩），反映藝術家在步行中情感的經驗。

這些字並非在描述照片，照片也不是在圖解這些字。可以說，它們是福爾敦與大地交互影響的一個緊密合奏的暗喻。

對福爾敦而言，散步是雕塑的經驗。他強調「沒有走路就沒有作品」❽。地形的特質指出了福爾敦散步的長度。他的作品是進入大地，再以其本身的語言，不經過再重新安排地反映出來。

❽布朗 (David Brown)，〈今日英國藝術的論點〉，《一九七〇年代的歐洲》(Europe in the Seventies) (芝加哥藝術中心，1977 年)，頁 18。

福爾敦的攝影，並無風景明信片的美感；但却有一種去了解和幫助溝通大地，自然地敍述的特性與野心。作品包括從壯麗的遠景，到似乎無形體的地形、天空等不同的散步地點中，取下的精華。對福爾敦而言，每一個視點都是美麗的，它們在一較大的整體裏，給予複雜交錯的刻面，這就是自然。

福爾敦的作品，是他的故鄉傳統、特殊風格的延伸。十九世紀的英國，散步就是對自然的感激。在鄉間散步，代表與自然基本的內在做心靈的溝通。

海倫和牛頓‧哈利生的作品主題，是對生態學的意識與研究。自一九七〇年開始，哈利生夫婦在加州領導一半科學性研究，探討各種環境干擾。這些計畫案過程，有時會持續一年或更久，其注意對象是生態問題：如商業殖魚與海藻資源的關係，加州沙漠的農產企業影響，科羅拉多河系統築水壩對電位的影響，由於不斷地增加空氣污染而產生硫酸雨的困擾。他們的藝術是取壁畫規模的畫布形式、照片、模型、及其他視覺性材料，隔離環境的困擾，提出解決方法，此類廣泛性的主題結合。他們對藝術世界裏的社會與美學範圍，是漠不關心的；哈利生夫婦熱中的是，生態學的當代技術性與科學性研究。一九七四年，

牛頓・哈利生獲得海洋資源機構的海洋補助金，贊助他的藝術企劃案。哈利生夫婦認爲他們的藝術是社會轉變之工具，他們的作品既是社會寫實主義，也是生態批評論。牛頓・哈利生說：「我們已經與我們的資源非常地疏遠，我們感恩的時光也已過去了。而認爲技術可以解決我們的問題的理念，是錯誤的。我們將必須做巨大的改變，改變我們的意識與行爲模式；因爲如果我們不做任何改變，我們將不會生存於這裏。」❾

亞倫・森菲斯特的藝術，基本上也類似哈利生夫婦一樣的廣闊。在一次被問及他與藝術世界接觸的程度時，他回答說：「在這時代的社會，最重要的事就是生存。一個整體的機械主義之平衡，已經受到威脅。藝術世界是狹窄的世界。例如，了解愛因斯坦的世界，已不再那麼重要。」❿

森菲斯特的藝術根源，是對生命與它們生存過程的敏銳感應。他的作品是繪畫性的，其中，想像就經由濕透的畫布、和允許黴在亞麻布上成長中，被任意地創造。裝有微生物的容器內，黴菌和細菌產生改變的形體；一羣的大蟻，關在透明容器內，展示一段時間；由樹葉做成的牆上壁飾，任其自由地落在那舖在木年輪內不同階段的布上；一個詳細且進行中的藝術家，生活的主要自傳，開始的出場是「一九四六年五月二十六日下午十時：我的第一次經驗是空氣」；一些在大地上儀式表演的照片文件中，森菲斯特主張靈魂學說的獨立性。一九七二年的《意志與遺囑》（*Will and Testament*），森菲斯特捐獻肉體的遺骸給現代美術館。他如此描述：「因爲我身體的毀壞和成長，將是代表我的藝術作品的延續。我立下遺囑，將我的身體裝在密封的透明包裹裏，捐贈給紐約現代美術館，以保存成一件可讓大眾探討的藝術作

品。」

　　由於個人的、懷舊的原因，亞倫·森菲斯特是堅定不移的保護自然者之一，此心理有若他對美學一樣。在一次訪談中，他如此說道：

　　　　我成長在南布朗克斯，鄰近那被稱爲「毒胡蘿蔔森林」的自治區。該地區是紐約市少數幾個僅存的處女森林……我就成長在紐約市至今仍是最粗暴的地區之一的街道上。我常逃到森林裏，花上整天的時間，沒有看到任何一個人。這是一個很神奇的環境，我以森林裏自然的事物，創造我童年的經驗。事實上，它就是和岩石、小樹枝……等等遊戲。它們成爲我親密的朋友，提供我太多適合人格成長的因素，而這在南布朗克斯那充滿暴力的街道上，所不能給予我的……，我直覺到這環境裏的樹，對我們多少有一些象徵意義。爲了一些主要的理由，我被引導到樹林或它們朝向我來。過去，我真的試著要建立一個直接與岩石、樹、小樹枝溝通的管道……**⓫**

　　這樣的情操，使得森菲斯特有「自然現象是公眾紀念碑」的理念。因此，他建議致力市民紀念碑於自然中。至今，森菲斯特最具野心的計畫案，就在實證這個觀念的《時代風景》。一九七八年，座落於曼哈頓下城，浩斯頓街 (Houston Street) 與拉瓜爾迪亞 (La Guardia Place) 之間的《時代風景》，乃是一個當代再創先哥倫布時代的森林，而此地

❾ 萬雷絲·格魯于克，〈藝術族：大地是他們的調色盤〉(Art People: The Earth Is Their Palette)，《紐約時報》，1980 年 4 月 4 日，頁 C24。

❿ 伯明罕 (Peter Birmingham)，《亞倫·森菲斯特／樹》(史密斯索連協會印製, 1978 年)，前言。

⓫ 同❿。

點過去確實是森林區。森菲斯特認為，《時代風景》是城市自然環境的更新，也是它的建築美學的更新。這個作品是一實驗計畫，他希望藉由此項計畫案，使得整個曼哈頓地區裏不同的地點上，都將會有這種再結構出現。

自十九世紀以來，人類就分享大地構成，以漸進方式探討地質的變遷。都市與工業發展附帶而來的污染，已造成自然本身重大的改變。森菲斯特和哈利生夫婦，願意從自然本身的觀點，來分享大地的形成。他們作品裏的美學與哲學內容，是自然在它自己最大的感受：如視覺的啟示，如一複雜的有機體生命對行星裏的生物的福利。森菲斯特說：「我正試著帶來更具有意義的暗喻，即顯示我們只是存在於自然中的許多內在結構之一而已。」❶❷

森菲斯特、哈利生夫婦、福爾敦、以及辛格爾的作品，都直接或間接地反映出人數逐漸增多的生態主義者。生態主義者和國會議員們企圖發展出，在人類與大地關係間的法律道德意識。一個視自然的客體，如樹、山、河流、湖等等，都有生存的法律權利之道德論。經由他們對大地的致力奔走，與考慮各種情況，藝術家提出一個自然能夠政策地、美感地並行交織於社會的理念。牛頓・哈利生認為許多地景藝術，如海扎的作品和史密斯遜的作品，是單方面地將美感加諸於自然之上。他說：「想起那巨大的能源，被置入沙漠中那大的鑿洞和形體裏，那天生的、樸素的原始架構，就變成另一種情況。他們是與美術館空間打交道，而不是與大地交涉。他們的作品所涉及的只是形體而已。」❶❸

看來，要慶幸地景藝術已出現將社會與自然環境的關係並置，做一廣泛的再評價。藝術家們在改善我們理想世界的範圍裏，也參與構

想大地未來利用的途徑。於整個發展的重要
時期裏，地景藝術也提供我們在這樣的顧慮
下，一項非常不同的模式；而從環境保護的
立場，它已是一項義務，也是一項資產。

⓬同⓾。

⓭格魯于克，〈藝術族：大
　地是他們的調色盤〉。

7 漢斯‧哈克——風和水的雕塑

柏恩哈姆

漢斯‧哈克的近作大多數涉及社會政治意識，不過，於一九六〇年代的一些傑作，却是直接在自然界裏的創作。依據當代雕塑名著者與藝評家柏恩哈姆（Jack Burnham）的評論，認爲哈克是藉簡單地、敏銳地、盡可能單獨的觀察，來面對環繞在我們四周的世界，以傳達他的意向。在本論文裏，柏恩哈姆提供給讀者的是哈克的「宣言」：他的動機是增加觀看者觀察的深度。然而，在一九八〇年代裏，哈克那鼓勵人以輕鬆的心情來觀察的純眞樸素的作品，在藝術界是否尚能覓得一席之地呢？本文探討的是，一位仍然在提出許多適合於本文集中大多數藝術家諸多理念的環境藝術家的生涯。文中，柏恩哈姆提出一個問題，此可以附和地被問及，這輩有若一個集團的藝術家們：他們都是一輩以自然的一切

爲主，經由選擇和接受自然的諸變化，來創作的藝術家，甚至也任自然來破壞他們作品的原始面貌。「一位藝術家如何能要求那麼多，而且同時還要滿足必然的命運呢？」

柏恩哈姆說，本文是在一九六五年的夏秋之間完成，但由於《三重季》(*Tri-Quarterly*)雜誌的編輯工作延後，所以在一年半後才刊出。在當今的戶外環境和生態藝術觀點，實在很難回想十五年前，評論一位直接以自然力量來創作的藝術家，是一件新奇的事物。從一九六七～七〇年，哈克創作一些大型的生態作品，其中最有名的是一九六八年於紐約康尼島之作，此作一九六九年在康奈爾（Cornell）的「地景藝術」展展出，一九七〇年在法國聖・保羅・德・文斯（St. Paul de Vence）的梅芙特基金會美術館展出。

有一個時常被提出的問題就是，爲什麼在一九七〇年代他爲了政治型的藝術，而放棄了他開先鋒的生態學的藝術呢？在這漢斯・哈克的專題論文裏解釋道：一九七〇到一九七五年的七件作品——「組織與被組織」，哈克在一九六〇年代晚期的重點是，自然和人類組織間的交互作用。漸漸地，他感覺到幾乎沒有自然組織在這世界的任何眞實現象中，有益於保留自然物；它們被人類的利益一成不變地修改。慢慢地，他意識到這些利益絕大多數是被軍方的、政治的、和團體的利害關係所控制。因此，他的藝術就移向積極、主動地探討政治和經濟得勢的動機，做爲創作的原動力。

哈克把自己本身建立在，面對另一種由藝術家們在自然組織情況下工作、對抗困境的根基。他早期的許多理念，如「波浪」(waves)、「氣候箱」(weather boxes)、和「泡沫」(bubble pieces)；如今這些新奇的藝術，都以廉價的變化方式，出現在百貨公司裏，以狄斯可生意

的眼光，由工廠製造。但除了此事外，哈克從製造大型、顯然多少有些誇張的戶外雕塑作品之誘惑裏退出了。設法讓帶有枯燥、諷刺、嚴厲地呈現社會經濟作用的藝術，出現在商業畫廊裏。此似乎對社會是一更迫切、更有價值的貢獻。

一些生平片斷

漢斯·哈克出生於一九三六年，住在西德科隆市郊。早期所接受的藝術訓練，大都是繪畫和版畫。取得卡塞爾 (Kassel) 國立藝術學院碩士後，一九六〇年搬到法國巴黎，進入英國版畫家斯坦萊·海特 (Stanley Hayter) 的「十七號工作室」研習。在此，他完成歐普(optical)版畫（無墨凹版）、歐普繪畫（在白色上的黃點）、以及鋁箔上的反射浮雕等。當時，歐普早在三年前就變成惹人厭的髒字。一年後，他到美國，獲得佛布萊特(Fulbright)基金會贊助，進入摩門教大學(Temple University)。

哈克的水結構作品，第一次出現於一九六三年，但是畫廊的經營者以及美術館負責展覽當局，對它既不了解也不能接受。在許多個體中，也有一些激勵人的特例。有若愛麗絲夢遊記的一些計畫表一樣，動態藝術依紐約的藝術經紀人說法，若要變成普遍的、眾所周知的藝術，也要好幾年。為了這些理由以及個人的因素，哈克在該年年底決定回到科隆。歐洲熱中於收藏年輕藝術家作品的收藏家，以西德最多。事實上，西德一些較有名的美術館館長常在地方壓力下，不得不展出

較保守的作品；一些較有見識的藝術經紀人，却已對動態藝術運動建立了某種程度的好感。

像在歐洲和美國的許多藝術家一樣，哈克已經明確地感覺到，這是一個要求藝術形式須由運動來表達它自己的時代。如歐洲前衛藝術的某些成員，他的作品已朝向一不可能地與超理智技術（站在文藝復興藝術的標準來言）、和達達的荒謬結合。哈克於一九六○～六一年停留在巴黎時，見識到塔基斯（Takis）和伊夫‧克萊因（Yves Klein）的行動藝術。對哈克而言，這兩位藝術家都敢於思考和從事無利益可得的創作主題。作品由於它們暫時性的特質，所以毫無辦法售出。但是由某種角度來看，却呈現出令慾望強烈的夢成眞。

住在哈克位於科隆的家附近的匹納（Otto Piene）、馬克（Heinz Mack）、于克（Günther Uecker）已在杜塞道夫（Düsseldorf）成立「零羣」（Group Zero）。零羣的許多特色，和前二位主要在巴黎活動的藝術家想法類似。零羣試著從許多觀點（包括它主張的美感態度和它所解除的困難）來切斷過去及與非實體藝術的關係。哈克早期的不銹鋼底浮雕，就是引用于克的作品內容爲根據。而在哈克的創作理念中，顯而易見，類似馬克一些利用鋁的柔順性作會反射的作品。此外，在當時，匹納的《光的芭蕾》（*Light Ballet*, 1959）也已經猛烈地勾劃出哈克藝術裏現象學的特色。無論如何，零羣的特色，在哈克的藝術裏都有重要的影響象徵。自一九六二年，他開始時常與零羣一起展出作品。

一九六四年的夏天，我到哈克位於科隆的工作室拜訪他後，個人的看法一點也沒有被動搖。工作室座落在稍微不繁榮的、鄰近科隆廣播電台，和由史多克豪森（Stockhausen）和艾默特（Eimert）主持、由國家補助的電子音樂實驗室的西邊幾條街之外。是一座戰前建築的

頂樓，由一多洞的房間組成；屋內的洞，就是二次大戰空襲的痛切證據。有一段時間，許多藝術都以破壞爲創作源，也許，它就是適合這類的架構。它們的事業、威望消失了，成爲生活不富裕的德國藝術家低房租的救援者，那裏所看到的是，散失的石造建築外殼，和焦黑的木造屋頂。拜訪者，有若在孵蛋中發現新世界──一個破碎與生存──像除草機在人行道的裂縫間，整理出它們的道路。直立在一些枙架餐桌和箱子上的是，許多塑膠的架構物。再靠近一看，它們變成製造精確的樹脂玻璃容器，裏面被裝滿或裝一半液體。哈克以小馬達使它們能顚倒或轉換，它們不斷地進行變化。有些作品，要求只能看不能觸摸；如有一件盒形作品，僅能在沒有人類的介入下，才能進行它自己的工作。在他的記事簿裏，不僅一次地提及波特萊爾（Charles Baudelaire），而歌劇院裏閃亮、勻稱、主要以水晶製的枝形吊燈架，能吸引他、讓他看上半個下午。就此，我必須承認，在哈克工作室裏的一切，這些透明的結構對我們而言，必也如同對哈克一樣，深富吸引力。它們有若精神的誘餌。如果它們已經被視爲是置在一更世俗的環境，首先，它們應該是象徵生物供應室的遺跡、或是工具修護店。

　　雖然，這個地方的氣氛具有某種精神界的狂想，不過哈克已經盡他最大的力量，做實驗的問題。他並談及材料的價值，以及對某些「風」的結構，無法找到適當、正確的儀器設備。對他的作品有興趣的化學家和工程師，會來給予他一些技術問題的建議。不過某些企劃案，他需要的是更實際的幫助。也許，對事實較詩意的評判，就是當時哈克正在他的工作室附近，一個女子服裝學校教藝術與服裝史。我認爲一位藝術家，要遠離傳統的藝術史範圍去工作，有必要去準備文藝復興的講課內容；這像是對過去藝術是如何，做一個禮貌性的提示。

一九六〇年代的早期，他成爲當時非常重要的藝術集團「新潮流」
(New Tendency)的一員，在烏姆(Ulm)、倫敦、阿姆斯特丹、柏林、
葛爾森契爾辛(Gelsenkirchen)、威尼斯，和很諷刺性地當初拒絕他的
美國首府華盛頓，以及費城展出。一九六四年末，零羣，第一次所有
的成員被視爲一個團體，在美國費城當代藝術學院展出。

　　一九六五年，由阿姆斯特丹市立美術館 (The Stedelijk Museum)
贊助下，一個包羅廣泛的NUL展（荷蘭零羣）於該館展出了。這是第
一次，全世界與零羣有關的潮流集合後的展出。哈克對日本那直接包
容自然力量，爲其創作精神的「具體羣」(Gutai group) 特別有好感。
尤其是原長定正（Sadamasa Motonaga）那以水吊床連結房間之作。同
時，他感到非常不幸地無法與日本的「具體羣」作有意義、有目的的
溝通，僅只在午餐時間，雙方客氣地交換一下意見而已。

　　在歐洲獲得財力及評論界強大的成功後，哈克於一九六五年秋天
和他的美籍妻子再度出發到紐約，準備次年一月在霍華德‧懷斯畫廊
(Howard Wise Gallery) 展出的作品。這時，已有更多的人準備接受，
水和空氣結構物被傳遞出的精神。有些評論家稱此爲「高級家庭用機
械」(high-class gadgetry)；不過，也有評論家感受到，風和水的結構物
裏的無意識的純眞，且願意站在單獨針對它們的現象美感，來接受它
們。

　　現在哈克住在曼哈頓，並在費城教畫。創作一種非常浪漫主義的、
和趨向自然的藝術，他感覺到需要這世界最有藝術意識的城市的研磨
與知性刺激。如今，哈克被認爲是近代動態藝術家中，最抒情的天才
之一。《時代》(Time)以 "The Kinetic Kraze" 爲標題，幾乎不適合那
過去五十年，慢慢獲得衝力的一位藝術家的感性；而且，某些也不是

53　哈克，《伊薩卡瀑布的浪花在繩子上凍結》（局部），1969

54　哈克，《雙層裝飾物的雨》，1963

哈克所試著要引起慢慢地思想的意識。

哈克的自然媒材利用

哈克的水箱，具有一種令人發狂的曖昧性。他一面爲它們的形體焦躁，要求非常準確的阿基米德比率和完美的技術；而另一方面他鼓勵遍佈箱子內部的活動，是一半隨意性的活動。一位藝術家如何要求那麼多，同時又滿足那不能避免的必然之事？哈克就是這類典型的藝術家。他拒絕使用螺絲、不銹鋼夾、或填隙料來使他的塑膠箱子接合；但同時，他又不斷地尋找新的自由角度。

記得在一九六二年春天，哈克帶我去看他的第一件水箱作品的模型，此作後來爲紐約現代美術館租賃收藏。傳說美術館人員與此作玩了好幾天，發覺這件作品比任何的雕塑，能引人產生更多快樂的好奇心。爲了這個理由，美術館從未嚴謹地想將它當爲藝術品來購置，因爲看到它的人，所被激發的情緒是快樂的和困惑的情感。

大多數人看水箱之作，都將其視爲本質愚蠢、缺乏神祕、抑制、衝擊、技術誇示、殘暴、才智、視覺的象徵，而後進入其他現在成功的藝術家遊戲裏。這是現象論的藝術，於此，「看」的義務是傳遞給觀察者。藝術家已架構好事件，經過取捨後，留下的是由觀賞者模糊的記憶來決定。也就是，由觀賞者去回想他已遺忘的童年，對風和水的暗示影響。

就此觀點，哈克已提及多次有關日本製作精確、簡略的藝術形式；並從日本那十七個音節的俳句詩中舉了一些例子。他認爲這短、簡潔的片斷是眞正小宇宙的感覺。水箱以它們自己的方式，被壓縮成具有

詩的形式。

春天的雨

傳到樹下

成滴的。

就如樹脂玻璃容器內部，這首詩給予一個發現，經過一項障礙的變更，同源的水可以改變一致性的質感。當他站在樹下，細看春雨微細的結構時，樹枝上的大水滴，滴落在俳句詩上。這是一精確的、被地心引力控制的水箱作用，於是水成爲一件東西，然而又成爲另一件東西，時常變化它的本性，當它碰到材料對抗的新形體時，就會改變形式。哈克舉了另一個例子：

如胭脂紅般的花之露珠

當它跌落

它只是水。

我們只看我們想要知道的，而最難以了解的事，是那些根本是非文藝的。事實上，當我們第一次睜開眼的剎那，這些就伴隨著我們了。好幾千次，我將洗臉盆裏的東西排流出去，或是吞嚥液體，以便能移動這些東西，從玻璃的洞進入被我的消化系統製造的另一個洞。無論是我的身體運行接納水，或水離開玻璃的動作中，我沒有一次能單獨進行其中一項，而能盡全力做到胡塞爾（Edmund Husserl）所謂的「還原法」。這就是哈克最後所要做的事，訪問哈克在科隆的工作室後，對我而言是充滿重要性的。

佈滿於哈克工作室裏的所有容器，也許看來都非常相似，但就必

要特性而言，它們彼此是不相似的。有一件代表作，就是水從最高水位流下，經過具有許多小洞的隔板而到底下，產生出一有若懸掛著小漩渦與水滴組成的壁毯；另一個容器，將水分離成會聚的Z字形流水，沿著透明的箱子邊緣流動著。

有一些作品不僅是形成和分隔而已，尚由物理原理來決定水箱的力學。如一個圓柱容器被顛倒過來，有色的溶劑開始混合、變淡至彼此對抗擴張，就如哈克的太太琳達（Linda）所說的，它像山姆‧法蘭西斯（Sam Francis）的慢速運行的畫。稍後，這個理念被合併成一系列平面，局部是塑膠牆的嵌板結構物。有色的液體在達到這件作品頂端的行程中，一定分配到泡沫的結構裏；在向上昇時，就慢慢地形成再形成。

漸漸地，我開始感覺到使這些結構合一的特性是，它們的能力超越僅只機械的操作；並且假設某些形態本來就存在於生命的過程中。經由水管轉換、運行正常的水流過程中，水在水管的每一部分，都不會改變。相反的，液體流經有機組織或消化道，就不斷地改變它的化學結構，有若它們在空間的轉動。在理論上，哈克喜歡某些看起來像蠻合理的東西，在他的結構物裏的分隔和其他的阻礙，可說是他在這方面可以做得最接近的。

藉這無命題的作品，樹脂玻璃容器的液體，由一個水位到另一個水位過程，他正試著或許可以獲得人類身體的化學現象之生理時鐘設置。那是一內在性完成的觀念，和更進一步的知識，使得循環將可以一再地進行。有一種儀器，據說可以模擬細胞的複製；它藉助一小型的手搖幫浦打壓化學藥品，產生出滿佈成堆的泡沫。當它們攤開時，肥皂的分子就分解了，而所有的活動並不是都顯而易見的。工作室的

一片窗旁，有一大的透明箱子在冷凝循環後，立在陽光下再產生循環。在慢速無止盡的變化下，透明箱子的四邊形成的水蒸氣狀珠子，由於太重，以致於無法保持滴狀地成一小條的水流。陽光下，靠近結構物的上端，出現了細緻霧狀水蒸氣，成小滴流地沿著四周滴下，在結構物底部形成一潭潭的水。

關於最後這件作品，哈克做了一些有趣的陳述。這是一件不需要觀眾來顛倒它的作品，然而在展覽中，它的稀薄敏銳的活動，對一些想把一切現象置於該作品上端的人們而言，是不足夠的。當然，這才擦拭的圖式，留在塑膠片上，產生冷凝的慢速過程，就必須重新再來一次。哈克強調說，只有知覺最敏銳和最感性的觀眾，才會永遠喜歡他的冷凝作用箱。對大多數的觀眾而言，由於它的改變率太慢，以致無法保持注意力。而這些給了哈克一些暗喻，即自然裏較不顯眼、樸素的現象，是無法適合今日人們生活所要求的。對一位感性的動態藝術家而言，時間的天平是很重要的元素，尤其是，當它們並置在機械的和有機的組織裏時。

他給我一些有關此作的自述，其文如下：

　　……使某些東西經驗，對環境的反應，變化，是非穩定性的……

　　……使某些東西不確定，它看來永遠不同，它的形體無法精確地描繪……

　　……使某些東西僅只在它的環境援助下，才能扮演……

　　……使某些東西對光與溫度的改變很敏感，在它的功能裏從屬於空氣的流動，也是地心引力的力量……

……使某些東西是觀察者的方向盤，它是可以被當爲遊
戲與賦予生命的主體……

　　……使某些東西生存於時間裏，並且觀察者經驗到時間
……

　　……明白地表達某些自然物……

<div style="text-align: right">

漢斯‧哈克

科隆，一九六五年一月

</div>

　　從哈克的陳述裏，使人想起達文西的最後努力，以及他那成千的
自然觀念，和水與空氣的本質看法。達文西強烈地想了解氣流、螺旋
形、漩渦的慾望；他計畫做於古代的小型實驗性水作品；記事簿裏的
速寫中，尋找自然中，水的循環、植物的細胞、血液經過人的身體動
脈三者之間連結的關係。在這四世紀以來，他已預期現代物理的統計
力學之本能。尤其是，那些巨幅的大洪水素描（Deluge drawing），就
是試著捕捉風和水，破壞所有的人爲活動時的激烈形式。

　　將他們二人同樣傾向於易招人猜忌的觀點來互相比較，也就是在
漢斯‧哈克的雕塑和達文西的科學幻想之間尋找類似處，並不是不適
當的。這一點也不意味，將哈克與文藝復興的最偉大精神相提並論，
而只是想暗示，透過達文西的沉思與觀察，同樣的近似科學的詩（pres-
cientific poetry）過了四百五十年後，仍然生動地存在於一些當代藝術
家的腦海裏。達文西的科學，是留意地利用眼睛的藝術，他的藝術是，
建立在仔細地視覺分析的科學。兩位藝術家的分析性向是，源自天生
對自然組織原動力的喜好；他們並不是描述暴風雨或漲潮，而是那充
滿活力作用的液體運轉。尤其達文西對不斷變化與作用的掌握，使他

成為一位類推形的創造者。地球，它的空氣與海洋的水，它隱藏的狂暴，它的動物和植物的平衡，它的政治組織的軍隊，尤其是居住在它上面的人類的結構功能，全部包含了原動力的綜合體；藝術家／科學家從未停止對它們每一個做比較。在較廣泛的關注裏，仍然有科學地精確感覺，此可由哈克這樣的藝術家來證實，並且讓他能說：「我正在做藝術家時常做的事，那就是，擴張我們視覺意識的領域。」

漸漸地，哈克從水的作品，轉移到範圍更包含決定性的創作。所有可利用、有彈性的力量，都成為再創造世界的小位元，成為無拘束的、可以玩的系統。以空氣吸、吹系統做的作品，可以被稱為氣候事件。在這種情況下，哈克的一些近作「航行」（圖56），它們的結構都伴隨著一張陳述，此是達文西式眾所周知的共鳴。其內容如下：

> 如果風吹進一輕的材料裏，它會如旗飄動或如帆鼓起，一切根據它被懸掛的方式來決定。空氣流動的方向，如同它的強度在決定這運動，這裏面所有的運動，沒有一樣不受其他元素影響。一個普遍的律動流穿這膜。一邊的鼓起，將造成另一邊的向後傾斜；張力升起又減退。這敏感的結構，對空調最細微的改變，都會有所反應。一個和緩的吸氣也使它輕微地擺動，一強烈的氣流使它鼓起幾乎達到爆炸點，或拉扯以致於它強烈地曲扭自身。雖然許多元素都被涉獵，沒有一項運動是可以精確地描述。被風操縱著的結構表現，有若生命的有機體，所有的每一部分都不斷地互相影響。在協調態度下，有機體的展開，決定於風玩者的直覺與技術。達到材料主要特性的途徑，是風源的巧妙運用和結構懸掛的形狀

55　哈克，《循環》，1969

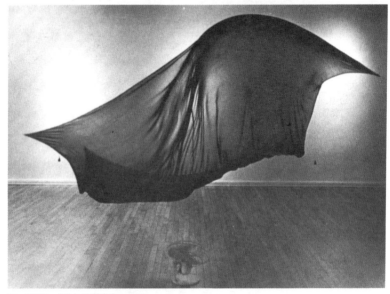

56　哈克，《藍色的航行》，1965

與方法。他的道具是風和可彎曲富彈性的纖維物，他的工具是自然的法則。風玩者的敏感，將決定這結構物是否可被賦予生命與呼吸。

今天，系統錯綜複雜的工程學問題，在於使人／機械的關係儘可能流暢實用。愈是變化多端的呈現，和愈快速的機械構成要素，必定做成決定並傳達行動，那保留給人類操作者主張自動控制自己的程度的機會就愈少。為了這個原因——和為了較實際的一件事——哈克的設計，是有目的地保留單獨性和技術精巧性。他不是後來一般消極地以球形把手施壓力的動態藝術。觀看者，不能完全控制作品的狀況，取代最好的方式是，在觀賞者和漂浮組織間被鼓舞的互相交互作用。這又涉及真實的感知標準，哈克感到這個世界，幾乎沒有為今日留下時機，而藝術是自然的藥物。

由法蘭克福黑森區電視台（The Hessische Rundfunk）的格爾德・文克勒（Gerd Winkler），於一九六三年的夏天在哈克的工作室所拍的一卷影片中，他的觀點就顯而易見。其內容關聯是一羣努力盡情地玩的小孩們，圍繞著懸掛一大堆充氣汽球的圓柱——小孩們了解如何完美地將充氣汽球敲離圓柱的關鍵點；然而，當成年人被攝下做同一件事時，通常會感到帶點自我意識。當然，哈克的實驗，雖然在精神上，它是較不調和的疏遠、和治療的破壞，但其開始，那以遊戲的效力，有若早期的達達藝術家。

哈克那製造複雜的機器和電子設備組合的作品，給予人一種與天俱有的不信任感。因為基本地，在地上它們是非視覺的、傾向於易破的。他的情趣就是「愈簡單愈美好」，「像哥倫布的立雞蛋，它是最好

的非機械化精力來源的進行研究工作。」在紀念碑式的規模上，他一定想創造風車和帆船結構的新形式——「由自然存在的風，來操縱與吹動」。

一九六六年一月的展覽中，有二件「空氣事件」(air events)：其一是以7×7呎的薄紗，與地面平行鬆弛地懸掛，而且保持在振盪的電扇上面舞動。另一個，是大的白色橡膠汽球，平衡地放在空氣噴射口。有一段時間，我懷疑哈克能否賣出這些作品。畢竟，它們是易碎的組織，不是穩定的實體。他的回答是，他很幸運的擁有一家能了解非暢銷作品的重要性之畫廊，不管這類作品它後來會變成什麼樣，發生什麼狀況，都能繼續地創作著。

事實上，藝術家哈克正試著去複製比動力學主義和機械學範疇更基本、更純粹看不見的力量，一全然不可觸摸的藝術。於此，所有物與交互作用，比物理的耐久力更重要。這種看法多少使人想起英國伊利莎白一世 (Elizabeth I of England) 的家庭教師羅格‧亞斯契姆 (Roger Ascham)，在其《射箭術》(Toxophilus: The Schole of Shooting) 一書所寫的：射擊的要訣是「以人的眼睛來看風景是不可能的事，它的本質是那麼的細膩和微妙。」此後亞斯契姆又進一步推演出，從風對某些輕且柔順易彎曲的物體，如草、雪、灰塵的作用，以及其他因冷、熱交互作用，而帶動彼此的方式。

讀聖經，會問：「雨會有創始者嗎?」或「誰有露珠?」，同樣的，風的源始，也仍然會形成同樣的疑問。大地本身可以被視為偉大的風之創造者，蒸氣、雨、水氣覆蓋著大地的表面，有若一巨大的冷凝器等，所形成的樣式。哈克對自然中看不見的力學之興趣，是像所有意味深長的藝術；它是對過去曾知道，只是有段時間被遺忘了的存在之

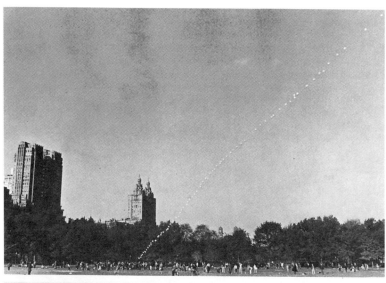

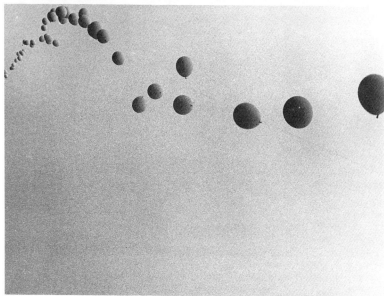

57　哈克，《天空線》，1967

58 哈克，《孵小雞》，1969

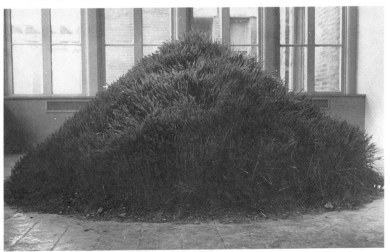

59 哈克，《草種植》，1967-69

再呼喚。

「水的結構物」是較不易用文字來描述的作品，因爲它們包含一個由地心引力引導的計畫，和一些片斷的組合。它是原始的發現，水是最具有生命活力的無機物質；而此，使哈克創造了個人化的作品。我告訴哈克，有關試著描述事實上只有什麼是動的反射之困難。文學的幻想和誇張，似乎漸漸出現某些東西的面貌，是那麼徹底地現象的。他的反駁是，即使攝影給予非常不完全的印象，無論如何厭倦精確、廣泛的描述，也會被做得「像一警方報告」。

那麼，「作用」是一個描述流體力學的事件的字眼，而那又指何事件呢？就是允許在這些箱子裏，從較高的水位流到較低的水位之事，在這些較單純的容器裏，大約只需五分鐘。在作用上，事件裏，每一個順序是一項統一的視覺陳述。

在這些流體力學活動的開端，當第一階段的滴流，開始流經已被鑽小洞的內部隔板洞口時，水起波紋。從那點向前的激奮，就隨著水的較快流速而增加。不久，水的上端表面，就緊扣成相當穩定的漩渦模式。在微波隆起的表面光線反射，成爲視覺的方法，由此液體的流動和水滴攪動都可被觀察到。這結果導致一種反射的粗網狀組織，似乎是漫無目的、又可以統計地確定的。光的輪廓所從屬的厚邊，使人再集中注意於水箱本身下面的台座表面，這是輻射性光波，經過波浪上面那模擬透鏡的輪廓的結果；水滴和它的覆蓋物，以絕妙的精確性，無限次地重複在所有分隔板的表面，成爲重複不斷地小型噴泉區，與其下面的水聯結一起。

從箱子的外面看，每一層的活動都添加和呈現一錯綜複雜交織狀態。對無心的觀看者而言，這個描述也許嘲弄眞實的存在，具有太多、

太快的偶發。但是，哈克的重點並不是如我對它所描述的，要個別地、精確地捕捉每一個活動；而是把它裝置成被緩和觀察的模式。這是一種允許／走的過程，於此，對有關自然連續事件的直覺現象變成是次要的。事實上，看完水箱系列，或哈克所稱，在全白的塑膠桌墊上的水滴作品之一後；我想我對他所進行的目標，已有了答案：美的、一個相當古老和內在的形式，也許是，從當代意識中正漸消失。我可畫出梭羅（Henry David Thoreau）在華爾騰池（Walden Pond）上，因胃不消化而向西邊傾斜地觀看鳥、魚、草、微風、水蠍——幾乎像煙火表演地對水表面的干擾。我記得，這裏有一個人在躲避有關技術正在減弱作用的無希望的幻想。他知道隨後他會怎樣，就此，梭羅日記中的一節，出現在我的腦海裏：「漫長令人溼透的雨，它的水滴正滴流在麥田殘梗上。……看這水晶球剛從天上被派來與我結合（一滴水滴），此時雲和陰沉的毛毛雨天氣，把所有的萬物都籠罩起來，我們兩人移動得愈近、且彼此更相知。」

在生命與非生命物體間，有一泛神論的結合，於此二者都假想著有機的關係。我曾在信中問哈克這個問題，而他的回答是，有些事是在意料之外。

他的回信說：「善良、年老的梭羅，浪漫主義並不是我真正的一杯茶，雖然我並不否認其中有一些存在於我之內。然而，我恨十九世紀那田園詩的愛好自然的舉動。我期盼的是大城市所能提供的技術可能性，和城市的精神性。另一方面，樹脂玻璃是人工的，對觸覺官能性和個人觸感都有強烈的抗拒。樹脂玻璃、大量生產、梭羅，並不真正適合在一起。」

在哈克的作品裏有一強烈的曖昧性，對某些人（包括我個人在內）

而言，那似乎是個拉鋸戰。看來似乎哈克極願接受自然現象力量，但是，只有當它們被密封在一人工實驗室的時候，才能接納它。不是湖水，是化學家蒸餾出的H_2O。同時，哈克為了大量生產他的作品，就計畫一種版稅，做為它們的配銷。這種工作的關係，在今日年輕藝術家中是少見的。也許將來這樣的配銷方法，會使藝術稍微不像電影明星制度須有自己的親筆簽名的圖片。然而，在生活中，總是有明星存在，且經濟的巧妙運用已幾乎沒有具有長處的藝術家了。

也許此是這個時代的象徵，但漸漸地，在較年輕的構成主義者，偶然出現一股慾望：要做一不是「環境的雕塑」，而是一種擴張性的、幾乎是景觀的藝術。這些理念已經形成一段時候，且跡象顯出他們也不只是說一些漂亮話而已。哈克的朋友們「零羣」，因財力的障礙而分裂，如同三十到四十年前的構成主義者所經歷的命運一樣。在一九二〇年代到一九三〇年代，賈柏（Naum Gabo）和佩夫斯納（Anton Pevsner）為紀念碑式雕塑所做的上打模型，直到一九五〇年代，尚未有任何具有實力的機構，能像他們一樣做大手筆的實驗。

一九六六年春天，哈克感到紀念碑式的承包工作的最佳機會已來到。荷蘭當地旅行社贊助昂貴經費，在雪威尼基恩(Scheveningen)辦「零在海上」(Zero on the Sea)的宴樂計畫案。哈克去旅行之前寫了封信，以充滿興奮的心情提及他承包雪威尼基恩的計畫案：

> 我計畫以六十呎的白色尼龍布條，從碼頭旗桿位置，向外吹到海外。由於它們是成羣聚集，所以可以產生經常不斷的閃爍。而且一長達一百五十呎，裏面充滿氦氣、緊密膨脹的塑膠管，可以高高地飛在海岸或海上……同時，我希望

能以美食誘惑一千隻海鷗，聚集在空中某個定點，由牠們組
合成的量塊，形成一空中雕塑。

哈克覺得這項工作，由於太美好，以致無法成眞。如果消息正確，
應是當這作品要開始進行工作的前二星期，贊助者宣稱因經費不足而
取消計畫。

無論如何，他覺得以風和水作爲主要元素的作品，在規模上，巨
大是必然的事，而此是自我不停地受挫折的根源。像其他的生命的領
域一樣，殘存於藝術的是物質適應的意外。如果不將此視爲肯定的利
益，一個人會開始擁抱當代限定暢銷的畫廊藝術的定義。哈克在一封
信上提到：「……儘管我所有的環境的和紀念碑式的思索……我仍然被
那幾乎神祕和具有自足特性的物體所吸引。我的水位、波浪、和冷凝
箱，都是不可思議的，除非能將它們與四周環境做物理的分隔。」

在哈克的立場，機械化是作爲藝術家的另一項困難。以他對所有
城市和機械化價值的支持，仍會有一深入且根本的猜疑，猜疑機械在
他的藝術裏，實際的效力是什麼？這並不是拒絕機械的問題，而是它
們在任何人類與元素間的關係，都傾向於支配者。如果他是一位嫌惡
以馬達抽取液體或保持它運轉系統之一的人，作品却必須利用許多不
同馬力的馬達，來構造、並產生運轉的特性。一個小的作品，多數的
馬達又不成比例的大；電子路線必會奪取作品的自治，和成爲自足客
體的力量。動力裝置的視覺不合理性，和它產生的無生命運轉也如此。
「被迫」的運轉沒有任何給、取、和必然性，而此就是哈克方法的特
徵。裝置在一大的建築式背景裏的作品，是沒有這些禁忌存在的。於
此，規模自然化了馬達運轉的力量。開始結合建築後，就不需要再自

60　哈克,《霧氣,淹沒,腐蝕》, 1969

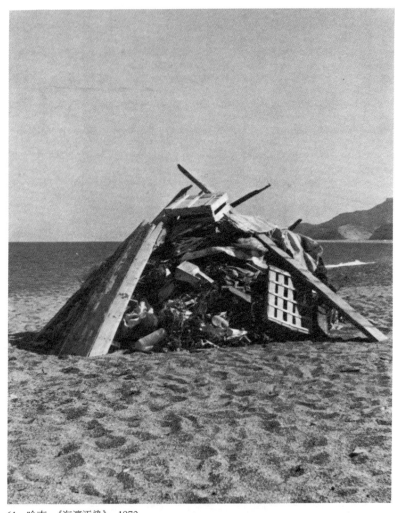

61　哈克，《海濱污染》，1970

限於小的、獨立式作品。對更小的構造物，觀賞者的推、搖、和翻轉箱子等，都是動力的主要來源。哈克認爲觀賞者，當爲運動力量的角色，已變成主要重點，不再需要按鈕的裝設了。他同時又提出，由於這些關係是一種物理感應，它們是好、或是壞的作品，就介乎觀賞者的行爲而定。

慢慢地，介於消極地坐等被綑包、及運送到一些購買者家的穩定性作品，與要求參與和無限空間的新計畫案，此兩種藝術的界限就形成了。擁有的感覺，從哈克提出的觀念中蒸發、氣化了；取代的是，它們像煙一樣，想移出到空中。哈克所做的是，暗示經濟和物質的巨大干擾，存在於藝術的處理中。就如希臘動態藝術家塔基斯所說的，藝術家們易犯經濟學的諸多錯誤。他說：「所以，由無意識地也許，他們建立了他們的發現之一，然後變成被知曉。現在他們已爲人所知，

62　哈克，《萊因河河水淨化裝備》，1972

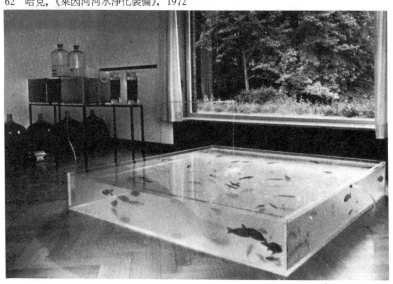

他們害怕繼續在無知下進行尋找，以免廢除了他們已被知的工作，這些都也許是無意識地。」

至此，哈克已經避免了這項陷阱，創作已經是適應事件，而不是指令客體。無論他現在選擇創作的方向是什麼，衝力並未減少。他似乎進入一更危險的高處，有若直飛向雲際，但也許，比艾克羅斯(Icarus)更幸運，因為他避開了太陽。

8 羅伯特‧史密斯遜的發展

艾洛威

史密斯遜的作品內容與天俱有一些曖昧性。它的內涵一般都非常複雜，然而其形式却又很簡單。紐約藝評家勞倫斯‧艾洛威於本文中，討論一些史密斯遜有關自然、人性，以及他的藝術裏的一致性理念。他是否將一致性的觀念視爲表露本質和必然性的方法？引用艾洛威之語，他是否將它當作不同等規則的牴觸呢？以及史密斯遜與極限主義（Minimalism）的關係？本文討論一九六六到一九六九年的主要作品，勞倫斯‧艾洛威報導了史密斯遜的重要作品，並論及這些作品所隱藏的理念。

史密斯遜從一九六四到一九六八年的雕塑作品，被認爲是屬於極限主義藝術。當然，這種論點是需要某些限制的，其中部分因爲他後來的發展，已拋棄溯及早期作品的看法。把史密斯遜和極限主義藝術相連結的理由，並不難找到，且是他自己製造的關聯。例如，一九六六年的一篇文章裏，他特別討論了丹‧佛雷文，多納德‧賈德（Donald Judd），索爾‧勒維特（Sol LeWitt）和羅伯特‧莫里斯❶。一九六八年又討論卡爾‧安德烈、佛雷文、賈德、勒維特、莫里斯和艾得‧瑞哈特（Ad Reinhardt）寫的文章❷。這些人名並沒有耗盡他的見解，反而他們都等於主要的重點。除了他的這些興趣與伙伴的證明之外，他的作品風格與極限主義藝術的要求有何關係呢？它的標準是，確定地要求一中性單位的雕塑，這種要求既是組合單元化，也是單一性。另外一個理想是，不活潑性、且拒絕作品具有視覺的生動與對比。第三個因素是露西‧利帕（Lucy Lippard）所提的，藝術家渴望「視覺地與它們非藝術的四周競爭」，而這是藉作品在事實上「必須創造雕塑所造的新風景，而非以雕塑裝飾景色」❸。這環境的衝擊是否是極限主義藝術的特質或可被爭論的？利帕提出，此是開始於「湯尼‧史密斯（Tony Smith）那沒有文化先例的，長期視覺化人造風景。」❹事實上，「史密斯有時候會做一些如建築規模的大雕塑；但它們實體的構造，基本上，是有別於雕塑製的風景之觀念。」利帕推測極限主義藝術演繹到地景藝術的說法，在另外一種方式下，是有問題的，就如她主張極限主義藝術成爲一基本文體的實體。事實上，雖然一九六八年後，許

多被稱爲極限主義者，開始從事地景藝術創作；但這並不是意味後來的作品是依據極限主義而做的。極限主義藝術到底怎麼了呢？是那在某一階段裏，非常一致地減少衝擊力，又被一些藝術家合併佔爲己用？至少，再讀當代藝評，很明顯地可知史密斯遜對支持極限主義藝術是一項運動的藝評家而言，是困難的。如利帕在上述所提的，主要是涉及史密斯遜的文章〈一致性和新紀念碑〉（Entropy and the New Monuments），而不是他的雕塑。

　　史密斯遜的雕塑裏，什麼觀點與極限主義藝術有最親密的關聯呢？很明顯地，是利用基本單位，來控制形體的重複陳列。雖然史密斯遜像勒維特或賈德一樣，某些作品，引用被固定元素的可擴張的基本單位。他發展的方向是，以擴張的連續朝向持續性，連續（seriality）與持續（progression），在形態學上之差異是相當大的。連續的每一步驟，都是有系統，但它們的複雜性，是多於極限藝術所容許的誤差。留意觀察史密斯遜長形似階梯的雕塑，如一九六六年的《跳水台》：這繁雜的單位，它們當中有十個是依二分之一時的遞增，沿著這一列擴大，故意與極限主義藝術家專注的形態、理論同時可控制的典型理念相反。勒維特的格子，當局部變成無數多時，就提出事實上不同於被給予標準單位的局部重疊和傾斜視象的視覺展示。這種分歧的祕訣和目的當然是故意的，然而這可以和史密斯

❶ 羅伯特·史密斯遜，〈一致性和新紀念碑〉，《藝術論壇》4, No. 10 (1966年6月)，頁 26-31。

❷ 史密斯遜，〈藝術大約性的語言博物館〉（A Museum of Language in the Vicinity of Art），《國際藝術》12, No. 3 (1968年3月)，頁 21-27。

❸ 露西·利帕，〈二十篇短評十個構造主義者〉，《極限藝術》（Minimal Art）（The Hague:Haags Gemeentemuseum, 1968），頁 30。

❹ 同❸。

遜的興趣聯結嗎？勒維特的精確界定和可重複的曖昧性，是很容易、可學習的，和文藝復興時期推理透視的基準有密切關係。史密斯遜剛好相反，他對瓦解的系統很敏感，此對他的藝術是有遠大影響。從一九六六年所作的《解題式 1》（Alogon 1），可以探知他的態度。這是畢達哥拉斯定理，針對數理不能通約的數量而設定的，意義是「不可命名的」或「不可言喻的」。這些不可思議的缺陷，存在於宇宙的數字結構，並不是奧祕；這也是爲什麼它們不能被命名或被討論❺。研究希臘文化的喬‧拜耳（Jo Baer），爲史密斯遜的《解題式 1》提出一字彙的附註，說：「它的意義包括不能表達的、不合理的、和不可預期的，如同無公約數的。」《解題式 1》有規則的形體，實際縮小的相互作用，和從旁邊看逐漸變小的正確效果，產生了被變位系統的感覺。它的懸桁支撐的體積好似一大牛腿桌，但事實上，並沒任何支撐物。而漆黑的墊子，減少可感覺的光線變化；換句話說，是減緩光源。雕塑拘泥的形式，確定主題的悲觀性，涉及知識的有限與一個體系的弱點。

　　史密斯遜的繁雜性和封閉界定的未定性，對我們而言，似乎已決定了他對極限主義藝術的分離因素。一九六七到一九六八年，史密斯遜的雕塑作品中，複雜性的傾向已達到頂點。此於「達拉斯─福特‧渥斯地區飛機場」（Dallas─Fort Worth Regional Airport）計畫案可看出。三角形混凝土片組成的大螺旋形結構物，被平舖在地面上，只有從飛在天空的飛機上才能看到整體的形狀。而此螺旋形的圖形，在一九六八年的作品《迴轉穩定器》中，已被發展成三度空間之作。此作是十二個連結的障礙物，每一部分都是三角形，由最大塊的往上迴轉至最小塊的；因而最大塊的也是雕塑的底部，迴轉至頂端的形式就消失成被懸掛的半圓形。於此逐漸尖細的過程，並不是單一方向之延伸

（就如在《跳水台》和《解題式1》一樣），而是變成複雜的、不需支撐的客體：每一直角的階梯，都清晰地連結；且每一部分都是沿著流暢的螺旋形的插曲；此螺旋形的來源，是從結晶學中探討到的。就如史密斯遜一九六四年之作《對立的窩》(Enantiomorphic Chambers) 可證明之。在該作的體系裏，是一對映的系統，可完全正反地轉變❻，就好像一實體，當它被加熱到由A變成B，而其相反的轉變也可發生在冷卻作用❼。在雕塑裏，兩個同一形式但被顛倒的穴室，與其內的鏡子邊靠邊地置放在一起，使其成倍地對稱。這種從結晶學轉換成藝術作品架構的觀念，是史密斯遜對藝術與由於它的內在關係而相對於藝術被孤立的世界，兩者之間的關係之典型的興趣。在此作品中，他提供了可顛倒的形式，和鏡子給予有時亦被稱爲繪畫平面之焦距幻想的平面一個反駁❽。

一九六六年的多天，史密斯遜開始到鄉間偏僻地區旅行，同時也做雕塑，其一切均以攝影記錄成文件檔案。第一件是靠近派特森(Paterson) 的「大諾奇採石場」(Great Notch Quarry)，此視覺紀錄是荒涼的紐澤西風景。於此史密斯遜已提出，他對由於某種方式而粉碎或瓦解的「位置」的嗜好❾。這意思就是，從這時的創作已證實，他正專心於風景不只是自然過程的術語，也是人類介入的名詞。自十九世紀開始，人類已以相當於地質學的過程方式，來分享風景的構成。都市

❺丹基 (Tobias Dantzig)，《數目：科學的語言》(Number: The Language of Science)，第四版 (New York:The Macmillian Co., 1954)，頁103。(史密斯遜的〈過程〉一文中曾指出每一版的出版時間。)

❻默瑪和克利沙那 (Ajit Ram Verma and Padmanabhan Krishna)，《結晶體的同質異象和多類型論》(New York: John Wiley & Sons, 1966)，頁 20-21。

❼同❻，頁 10。

和工業的發展，以其隨之而來的污染，已經製造了如同自然所具有的同樣大小的改變情況。事實上，它已不再可能將人與自然分離；而紐澤西、加州東部都是斷層地層的網狀分佈，它和人類浪費的網狀分佈之間，彼此侵入而形成人跡罕至的風景地區之一。他與賈德由於對地質學和礦物學的共同興趣，因此在較早的一次到採石場的旅行是二人同遊。史密斯遜提及該地諸牆，言道：「殘破、腐蝕、解體、風化作用、岩石變形、岩屑土崩、泥濘流佈、雪崩到處可見。」❿史密斯遜對其改變跡象之豐富的描述，就是他對崩潰體系的篩網類型。事實上，他在那裏所看到的，是與詮釋的潛力有關；由此，史密斯遜強調執行理解力，也就是指「猛然落下、岩屑土崩、雪崩都可發生在大腦的崩潰的界限裏。」⓫他不能忍受將人與自然分開的理念，他的興趣是包含人與自然的系統。

一九六六年的四月他與羅伯特・莫里斯，卡爾・安德烈，南施・荷特和維吉尼那・道恩（Virginia Dwan），一起到派恩・貝瑞斯平原（Pine Barrens Plains）去做「位置選擇旅行」；那是第一次達成的「非位置」。隨後，他們試著去買一些土地，以為創造地景藝術展覽。一九六八年五月，他寫道：「如果一個人到南紐澤西旅行，以便看到非位置的原始地點，一定會繞著四周、看了又看說：『這是那裏所有的嗎？』因為派恩・貝瑞斯平原根本沒有什麼好看的，而六角形的地圖，以其三十個分區圍繞成一個六角形的飛機場，也許會留給觀看者詫異。」⓬暗示第一個非位置是飛機場，一點都不意外。自一九六六年七月，史密斯遜是「提北斯─艾伯特─馬克卡席─史崔登」（Tippets-Abbett-McCarthy -Stratton）（一羣工程師和建築師們）的達拉斯─福特・渥斯地區飛機場計畫案的藝術顧問。從他的報告中可摘知一些，他說：「停機場和跑

道的直線，會給予一透視感的存在，此阻撓了我們對自然的概念。」❸且「這景觀看來更像三度空間的地圖，而較不似一鄉村式花園。」❹因此，在六角形的地圖中心位置，有一涉及眞實而非人工的物體。它不只是眞實位置、和人工非位置的問題；我們必須納入估計被告知位置的人造物，如同在極限主義藝術容器裏的凝結泥土樣品。

《非位置》（Nonsite 1, 1967）是對非位置（室內地景藝術作品）的根本描述。史密斯遜的興趣是，在於意指與意符之間尺度的改變。他那固執的雕塑觀念，使他時常保持對量塊和缺乏意指容量的意識；它是一缺乏的雕塑。世界縮小成爲多少有些獨斷的指令，使他有「室內地景藝術」的理念，但是他即

❽羅伯特・史密斯遜未刊出的文稿，1967 年。

❾〈與海扎、歐本漢、史密斯遜辯論〉，Avalanche 1（1970 年秋季），頁 52。

❿史密斯遜，〈結晶體大地〉，《哈潑廣場》(Harper's Bazaar)，no. 3054（1966 年 5 月），頁 73。

⓫羅伯特・史密斯遜，〈心靈的沉澱物：地景計畫案〉(A Sedimentation of the Mind:Earth Projects)，《藝術論壇》7，no.1(1968 年 9 月)，頁 45。

時改正這似是而非的議論，成爲一辯證來極力強化他的立場。他將位置和非位置（自然和它的類似物，技術和抽象間假定的共同範圍）的曖昧性平等化。位置和非位置，構成一在可變物之間的關係聚集。位置是可由藝術家在地圖、照片、類似的客體（儲櫃和暗示原本存在大地上的博物館用淺盤）、岩石樣本、和口語標題等形式中，所提供的資訊來辨別。非位置，是由如同缺乏位置的意符的引證和行爲來認別。而此所發生的情況就是，史密斯遜抽象雕塑的模式已轉變成地圖。而圖式格子的座標，取代了單位構成雕塑之觀念的幾何學。這可以換個方式來說，其如同史密斯遜拒絕威廉・渥林格的抽象概念和感情移入

的二元論的體系。「幾何學使我感到有若一無生物的演出，如果沒有自然變形規則的詮釋和表現，那什麼是所謂純抽象的格子式樣？」❺因而，在非位置中，格子意味深長的角色，可被視成是極限主義藝術標準尺寸的語言擴大。史密斯遜將位置和非位置的關係，解釋為辯證的，確信它的基本原理是，以材料的基本原理做一改變的實體。他將位置和非位置的術語分列成下列表格：

位置	非位置
開放的極限	閉鎖的極限
系列的點	一列的物質
外在的座標	內在的座標
削減	附加
不限定的確實性	限定的確實性
散播的資訊	被涵蓋的資訊
反映	鏡子
邊緣角	中心
物理性的某些地點	抽象的非地點
許多	一 ❻

這些位置的名稱中，有許多是可喚起統一性，史密斯遜利用字來產生藝術文獻，如派恩荒地（Pine Barrens）→不毛之地，瑞基奇分界線（Line of Wreckage）→殘骸，艾基瓦特瑪諾湖（Edgewater Mono Lake）→單一。這與二十世紀現代主義者，如大衛・史密斯（David Smith）樂觀主義的技術懷疑論的論點一致；史密斯遜提出生銹是鋼的基本的特性❼。這是破毀和改變的必然性之自白；而「位置／非位置」

是在世界上每一件事物狀況之關聯的調節。一九六八年的《非位置，一列殘骸，貝爾尼，紐澤西》（圖63）所涉及的是在紐澤西的一崩塌海岸線，當時正在清除、填滿建設中。史密斯遜抽取了一些破碎的混凝土片，來作其「非位置」作品。它是非常具有特色地引證藝術家，將一荒涼之地變成「重新定義的藝術術語」。紐澤西，這裏的沼澤區密佈蘆葦叢，長到足夠使它們被包圍在不確定的空間裏；收費高速公路是那麼近，但是，一旦你離開它，就很難再上收費高速公路了。史密斯遜觀察到，連建築物的「本質上都是不具名的」。稍後的一次訪尋，史密斯遜發現景觀已經激烈地改變，新近才完成填土的海岸線上已建了工廠。他所以喜歡紐澤西的原因是，它是「風景的變遷」之實例。當位置改變時，它的非位置就逐漸呈現死城摘記的特色(或假設的諸大陸)。非位置所提及的，通常是有取消自己的可能性。

「位置／非位置」的原始地點：艾基瓦特的河邊斷崖（1968）是在克里斯多福・舒伯斯（Christopher J. Schuberth）所著的書中，討論紐約市地質一文發現的。他討論砂岩層，是「紐華克（Newark）系最古老的被暴露斷層」，玄武岩就在河邊斷層峭壁的表面，其描述道：「右邊，是於一九三八年八月五日才關閉的連結娛樂公園，和艾基瓦特第一百二十五街渡口的老式高架吊運機之軌道。」[18]這軌道，從底攀緣峭

[12] 史密斯遜，〈共享零度〉，原稿，1968 年。

[13] 史密斯遜，〈空中藝術〉，《國際工作室》177, no. 910 (1969 年 4 月)，頁 180。

[14] 同[13]。

[15] 史密斯遜，〈自然與抽象〉，原稿，1971 年。參照〈被看的語言／或被讀的事物〉，公開發表，道恩畫廊，紐約，1967 年。(史密斯遜用假名：艾坦・柯洛賽柏〔Eton Corrasable〕撰寫。)再版於《羅伯特・史密斯遜文稿》，頁 219。

63　史密斯遜，《非位置，一列殘骸，貝爾尼，紐澤西》（局部），1968

壁，穿過令人窒息的草木區；它已成為被流
澗不斷的溪流侵蝕的踪跡，成人將小孩玩具
丟置於此，使其充滿了被丟棄的垃圾。舒伯
斯引證那裏是一「大的開放墾拓土地……高
架吊運機在那兒做了一U形急轉彎。」如今空
無一物，只有看到整個艾基瓦特市郊的屋頂，
跨過哈德遜河到曼哈頓的奇觀景色而已。位
置是一未定時間評價的聯合。那是一件幾乎
已不被注意、十九世紀時的工程；經由古代
和複雜的地質相比較是完整的。舊式聲稱它
是新奇對抗舊技術，它被比喻為二十世紀的
跨河，我們由它走過建築景觀。史密斯遜的
位置照片，記錄了客體與空間的改變軌道。

　　位置、抽象、非位置，相對的感官認知，
被更進一步地延伸在作品《在一個地區的六
個站》(*Six Stops on a Section*, 1968) 中，史密斯遜引述道「這地區線，
在一八七四年北紐澤西的地圖上是一百四十二度的角度，顯示出鐵和
石灰岩礦區。整個地區大約有六十三哩。」沿著這路線，他選了以下幾
個地點，它們都具有地質上的特色，就是(1)柏金山丘（Bergen Hill）
（砂礫層），(2)第二山（Second Mountain）（石材），(3)莫里斯平原
（Morris Plains）（石材和沙），(4)霍伯山（Mount Hope）（岩石和石材），
(5)拉法埃脫（Lafayette）（砂礫層），(6)丁吉曼渡口（Dingman's Ferry）
（石板）。第一站也就是所謂的勞瑞山丘（Laurel Hill），此是一古圓柱
形黑色火成岩密佈礦脈，一邊已經因含金砂礫層而被開採。它天然地

⓰羅伯特·史密斯遜，〈位置和非位置的辯證法〉(Dialectic of Site and Nonsite)，刊於葛利·舒姆（Gerry Schum）的《地景藝術》(*Land Art*)（柏林，1969），前言。

⓱史密斯遜，〈心靈的沉澱物〉，頁46。

⓲克里斯多福·舒伯斯，《紐約市的地質學和環境》(*The Geology of New York City and Invirons*)（紐約：自然歷史博物館出版，1968年），頁232-236。

64　史密斯遜,《一個非位置, 派恩荒地, 紐澤西》, 1968

突出於平坦的沼澤區; 從頂端可看到紐華克水平式景觀, 而且也可看到下一站。採礦工作進行, 在礦脈被採盡前是一漫長的路程, 但是機械却規則地用力挖掘。在《帕沙克旅行》(*Passaic Trip 1*, 1967), 史密斯遜沿著河的構成地點, 拍了二十四張照片 (其中六張刊於《藝術論壇》(*Artforum*) (作為「帕沙克紀念物」) ⓳。這些紀念物到一九七二年已不存在, 除了橋和在帕沙克塔拉斯・雪佛珍科公園 (Taras Shevchenko Park)那已被重新漆上藍色、橘色和灰色的《沙箱紀念物》(*The Sand-Box Monument*, 又稱為沙漠〔*The Desert*〕) 還存在外, 其餘都已不見了。「位置／非位置」系列, 不是二元論的體系, 如同自然和藝術,

真理和錯誤。相反的，那同樣不可停止速率的改變和統一性的處理，就瀰漫在「它是往復的事」的界限之間，這都是史密斯遜觀察出的一切❷。位置和非位置都不是固定價值的可靠來源，二者都完全不能彼此闡述對方。

「一九六七年九月三十日星期六，我帶了《紐約時報》(*The New York Times*) 的複印本，和由布來恩・艾迪斯 (Brian W. Aldiss) 所寫，辛尼特 (Signet) 印的平裝書《地景作品》(*Earthworks*) 到介於第四十一街和第八街間的港務局大廈。」❷然後，搭公車到「帕沙克紀念物」所描述的紐澤西地方旅行。在對「提北斯─艾伯特─馬克卡席─史崔登」所提出的計畫案，史密斯遜已引用到這樣的術語：「飛機滑行道，飛機跑道的界限，和接近滑行空地處，我們也許可建構地景作品或在接近地平面做格子型架構。」❷一九六八年，在道恩畫廊 (Dwan Gallery) 有一項稱為「地景作品」的團體展，它很明顯地已給這新趨向名稱了。由於它是在飛機場四周的大空間，迫使史密斯遜去注意新的工作規模，誘出了藝術理念的諸發展開端。回到公車：史密斯遜引述了《紐約時報》一系列有關藝術作品的糊塗言行，包括標題「移去一千磅，雕塑也可變成好的藝術作品」。它是從一個邏輯的階段，把構成的位置當作系列紀念碑解釋，如《有浮筒的紀念物：上下移動的起貨桅》(*Monuments with Pontoons: the Pumping Derrick*)，和《噴泉紀念物》(*The Fountain Monument*)。這紀念碑化的普通事，關係到史密斯遜想法的基

❶ 史密斯遜，〈帕沙克紀念碑〉，《藝術論壇》6, no. 4 (1967 年 12 月)，頁 48-51。

❷ 羅伯特・史密斯遜及其他的人，〈地景藝術座談會〉(伊薩卡，紐約：Andrew Dickinson White Museum of Art，康乃爾大學，1970 年)，目錄前言。

❷ 史密斯遜，〈帕沙克紀念碑〉，頁 48。

❷ 史密斯遜，〈空中藝術〉，頁 180。

本改變。他不取用達達傳統的現成品，也不均等地提供它給新聞界和構成位置，但它是觀念藝術預用的命題遊戲。無論如何，它已經涉及更多的重複體系，而此，不時地在其作品中發生。論文是被作為調查的引證，但史密斯遜利用我們沒有預期到的資料傳統規定。利用原創性的標題，「帕沙克紀念碑指引」和隨著指南手冊的勘查形式，它正包括在時間和紀念碑的沉思。「帕沙克已取代羅馬，成為永恆的城市嗎？如果世界上的某些城市，從羅馬開始，在一直線上依其規模大小，一個接一個地排置，那帕沙克將在這不可能的發展中，置於何處？」❷而《在一個地區的六個站》轉譯成城市流動性（city-mobility）和科學假設的縮短時間。指南，只是一杜撰化的文件，以實情圖解詳述莊嚴的歷史性和古代城市。這兩個傳統規定之盛衰和交叉點，似乎比單一價值標準的資料所具有的判斷，更接近一個討論世界的輸入物方式。

史密斯遜是一才氣煥發的作家，他那包括難以解決的科技術語、豐富的形容詞、廣泛的引論、和狡滑的爭論詞彙都非一般人可比擬。我想，一九六六到一九六九年是暗示他的寫作、從事地景藝術，由自主客體的藝術到藝術遍佈世界、和被符號系統遍佈的頂峯時期。無論如何，就如較早期所指出的，與其說他的雕塑傾向於複雜性和做作，不如說是整體性的簡略和必然性的支持（事實上是虛構的特質）。然而，他似乎在一九五〇年代開始且繼續到一九六〇年代，總是堅持削減和摘要的手段方法。他主要是為兩位總編輯撰文，一是為《藝術論壇》的菲爾·雷德（Phil Leider）寫了五篇，另一是為《藝術》（Arts）與《藝術之聲》（Art Voices）的山姆·愛德華（Sam Edwards）寫了四篇。主題是他的藝術，或至少是涉及他的藝術方向與存在的理念。他寫了一些有關海迪天文館（Hayden Planetarium）和科學杜撰，裝飾藝術（Art

Deco）和紐澤西，作爲語言學體系的藝術和他的藝術家同伴和藝術的文章，地質學和墨西哥神祕論等描述。並指出他的材料和推論方式的特殊性，我將摘述其一九六七年所寫的《地層》(Strata) 一書中之〈白堊紀層〉(Cretaceous) 篇文於下：

> 葛羅拜吉瑞納 (Globigerina) 的軟泥和淺藍色的淤泥。白堊 (Creto) 是拉丁文的chalk (白堊年代〔chalk age〕)。有一標題稱爲「岩窟，地質學和哥德式建築的復興，理性的虛撰」。綠砂從廣闊的地區累積成淺水，在澳洲隆起了高原。諸沉澱的實例，諸針葉樹，在一白堊採掘場被發現的不會飛的鳥類化石，死亡之因没有人知道。巨大的海蛇，朝向山的古典態度是陰鬱的。❷④

以位置／非位置的方式，史密斯遜在室內和室外位置間，建立了一辯證法。他可以利用畫廊，使其不僅是單純地爲先存的客體之容器，也使它與不存在的位置，有一複雜的暗示關係。地景作品常視它們的供給資金和資訊分佈而定，而此又涉及藝術經紀人的傳統策略。史密斯遜理解出一種方法，就是利用支持方法成爲作品意義的一部分。將其與海扎相比較：當在畫廊展出被放大或縮小的照片時，海扎是以確認文件的方式，爲不存在的原物發佈訊號，建立單一的位置。史密斯遜則如同過去所說的方式，說那裏有一山丘，或在實證主義的觀點，述說那邊有一缺口。因此，史密斯遜的非位置是認識論的。他在一九六九年於紐約鹽礦區凱幽格湖 (Cayuga Lake) 做的鏡子變位，稍後，

❷③ 史密斯遜，〈帕沙克紀念碑〉，頁 51。

❷④ 羅伯特・史密斯遜，〈地層：地球攝影的杜撰〉，*Aspen Review* 8 (1967 年秋／冬季)，再版於《羅伯特・史密斯遜文稿》，頁 129-131。

65　史密斯遜，《第五個鏡子移置》，1969

66　史密斯遜，《第七個鏡子移置》，1969

在同一年的尤卡坦系列（Yucatán Series）中達到頂點（圖65、66）。於此系列，非位置的疑點被帶進位置本身。十二片鏡子，每片是十二吋平方，被安排在不同的地方，如灰燼堆中（人們清理此區域後，將垃圾焚燒後遺留的灰燼）**㉕**、採石場、海岸上、叢林等。此二十世紀製造的人工製品，不只是一種反風景；鏡中的幻象是環境，也是被映像取代。這映像如繪圖式地帶來複製的主題，但光的反映是無止盡的和不可預知的；引述藝術家所說的，它們「避免被估量」。標準尺寸的鏡片撒佈於有機環境中，也具有混合規則與不被期許的作用。鏡子的角色就像非位置元素的暗示字義。

㉕ 羅伯特·史密斯遜，〈尤卡坦的鏡子之旅意外事件〉，《藝術論壇》8, no. 1（1969 年 9 月），頁 28。（這個標題使人想起由約翰·史蒂芬（John L. Stephens）所寫的名旅行指南一書：《在尤卡坦旅行的意外事件》〔Incidents of Travel in Yucatán〕）。

㉖ 史密斯遜，〈帕沙克紀念碑〉，頁 50。

㉗ 史密斯遜，〈一致性和新紀念碑〉，頁 29。

　　一致性，在史密斯遜的字彙裏是摻有他物的術語（它習慣地意味遞減有機體，隨此，特殊性就消失了），我們從他寫的文章中可看到一些例子。史密斯遜的文章和藝術都是來自同一根源，也許可被視爲是提供有關藝術的資訊。提及在帕沙克的構成位置，他觀察到：「活動畫景的起點，似乎是遺跡在後退。那就是，所有新的結構都終究會被建造。」**㉖** 有關一致性，他陳述說：「虛僞是根本的，是一致性之不可解的一部分，且這虛僞、不誠實是不涉及道德的含意。」**㉗** 因而，所有的傳播組織，就其範圍不是一對一的，也因而有一虛構和模糊的概念。史密斯遜將此理念運用於時間，就如在他所描寫的，「赫伯·喬治·威爾斯（H. G. Wells）的《事物形狀的未來》（The Shape of Things to Come,

1938）之頹廢的未來。」❷「紐澤西的沼澤區，是有關居住在火星的電影，最好的演出地點。」❷基本上，史密斯遜的一致性理念，所牽涉到的不只是規則的退化，「更是不協調的規則的衝突」（引述自魯道夫‧安姆罕〔Rudolf Arnheim〕的有系統的記述）❸。

史密斯遜的戶外位置作品中，完全地改變、大規模、沒有意味深長的束縛，就屬一九七〇年在俄亥俄肯特州立大學的《局部被埋的木造柴房》（圖67）。這個庫房的規模是45呎×18呎6吋×10呎2吋高，但這些形狀只是被提供的，並沒有描述史密斯遜作品的界限。他原本企圖在一存在的山丘上，造成一淤泥流佈的壓力；但因爲華氏零下的溫度而取消了計畫。他已曾經利用一卡車載柏油從山丘上倒洩而下，完成作品《瀝青傾洩》。而今的《局部被埋的木造庫房》就是利用拖曳機鋤土，成堆地積於柴房內，直至橫樑龜裂爲止。（在史密斯遜的意識裏，如當他建立這件作品，在其他的事物之間是科幻小說電影，其內不定形的生物有如斑點般地氾濫，被當爲架構和法人組織。）這人爲的（用架構特有的表現和直角）和未完成的（大量的泥土）被集合一起，創造了一緊張的狀況：當橫樑破裂，作品就完成；所以換句話說，崩潰的那時刻，就是作品的主題。因此，在將此作品捐贈給該校時，史密斯遜說：「在柴房內的每件東西都是作品的一部分，因而不可移動任何一物；作品將因氣候而變動，而此也應被視爲作品的一部分。」❸

《螺旋形防波堤》是史密斯遜自一九六八年就開始策劃的計畫案，它是一文句範圍到廣博的符號體系的擴大。該作建於大鹽湖的北邊湖岸，是一進入符號邏輯的複雜性，和被擴張的科技的方法。它可被描述爲後工作室（post-studio）的工作體系。確定位置後，他爲一些承造商做了設計書，但沒有一家願意冒險將重型泥土挖掘機，移到狹窄的

湖中工作。最後，歐格登 (Ogden) 的帕爾森斯瀝青公司 (Parsons Asphalt Inc.)，由於羅勃・菲力浦斯 (Robert Phillips) 個人對他所提出的問題感到興趣，接受這項工程。該公司過去曾在湖中進行建造直線、方形的渠道，而此是第一次必須在水中建構弧型的堤防。大夥就稱這項工程為「作品七十三」。以Michigan Model 175的拖曳機，開始駛進湖中挖土，並將土堆積在岸邊，然後再以十輪的傾曳卡車，將岸邊的土載到湖中，沿著已打椿定位的螺旋形狹道，由內緣向外傾曳。Caterpillar Model 955卡車的裝土工人再傾倒岩

❷❽史密斯遜，〈超現代的〉(Ultramoderne)，《藝術》42, no. 1 (1967 年 9-10 月)，頁 32。

❷❾史密斯遜，〈結晶體大地〉，頁 73。

❸⓿魯道夫・安姆罕，《一致性與藝術》(Entropy and Art)（加州大學柏克萊分校出版，1971 年），頁 15。

❸❶羅伯特・史密斯遜，原稿，1970 年。

石，並將其搗固在由史密斯遜用繩子置定的狹小界線上。技術上的困難不少，因而要求駕駛者的全能技術，包括當土地太軟，使其幾乎下沉時，可預感、並能及時前進操作的技巧。出乎意料地，這些駕駛工作人員一點也不是功利主義者。他們喜歡這項工作，認為它是一項挑戰，且將家人帶到這地點野餐，以炫耀他們的技巧。機械沿著螺旋形的途徑傾倒和擠壓岩石，產生新的堤防。此項工作的重要人物是領班格蘭・布森巴克 (Grant Boosenbarck)，他以謹慎、精明的技巧，解決了這史無前例的架構之困難；在他的領導下，工作人員都保持專注的精神。

　　自從《瀝青傾洩》一作後，史密斯遜作品的要素已經增加了。《瀝青傾洩》是在義大利靠近羅馬的採石場頂，將瀝青向一邊傾洩。利用不活潑的材料，可從早在一九六六年的《焦油池計畫案》(Tar Pool

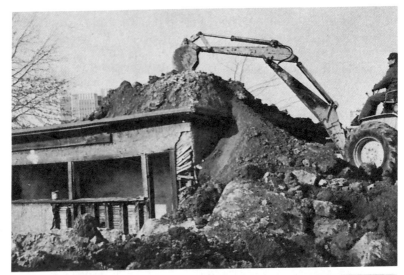

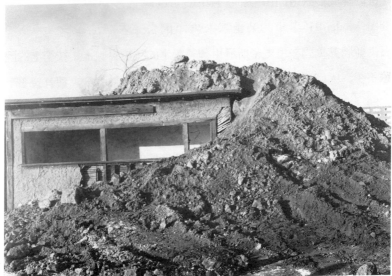

67　史密斯遜，《局部被埋的木造柴房》（二幅），1970

Project）所論，以及一九六九年觀念地擴大之作品《硫磺焦油的大地地圖（寒武紀時期）》（*Earth Map of Sulphur and Tar*〔*Cambrian Period*〕），為大地提出模式的計畫案得知，其以黃色的硫磺大陸和黑色的焦油海洋，架構成一長達四百呎的軸。以黏性的瀝青漿為主題，也出現在一九七〇年的《德州氾濫》，該作是一舖滿瀝青的台地，由破碎粒塊狀的硫磺圈住。當他開始進行擴大元素的創作時，作品的作用就徹底地改變。他走出了工作室，不再依賴經紀人處理他的作品。以大地為媒材，直接與承造商、工程師、不動產經紀人、經營者和市政機關打交道。這些事都在創作《螺旋形防波堤》和一九七一年於荷蘭埃門（Emmen）做的《螺旋形山丘》和《不完整的圓》，以及一些未定案的計畫案中曾實際進行過。在加州的索爾頓海(Salton Sea)，他已經和市府當局討論提出其計畫案《海岸彎月》（*Coastal Crescent*, 1972）（但未實現），直徑約七百五十呎。在俄亥俄州的埃及山谷（Egypt Valley）所提出的計畫案《湖邊彎月》（*Lake Edge Crescents*, 1972年10月）（但未實現），也是與漢娜（Hanna）煤礦公司討論再利用其達一千畝已開採盡的礦區。此是組合螺旋形（一像喇叭曲弧的海岸）和圓形（大地彎曲成湖）二個元素而作的防波堤。不過，這個理念後來就擴伸到《不完整的圓—螺旋形山丘》該作中。史密斯遜在一九七一年的論文中提及：「跨越鄉間有許多的礦區，被廢棄的採石場，遭到污染的湖及河流。對這些被廢棄地方的利用，唯一實際的解決方法，是讓土地與水再循環一次。換句話說，就是作『地景藝術』，……當對世界已心不在焉時，經濟學對自然的過程就看不見了。」❸❷因此，當他的作品已擴伸，當這些接觸使它們已可能多變化，他已達到他可以直接巧妙地處理，那些他總是意識到的，大規模的自然與人為的力量頂點。隨著工作範圍的擴張，他

68　史密斯遜,《膠流洩》, 1970

對畫廊及美術館的看法已經無感覺了，從位置／非位置那不可思議的調節關係中，史密斯遜已經很婉轉地描述其為「限定中更簡潔、明顯地揭示」。在〈文化拘禁〉(Cultural Confinement)一文中，他強調，建築展現之限定，用「匱乏」這個字眼會比傳統來得好❸。

❸ 羅伯特‧史密斯遜，〈提呈計畫〉，1972 年，刊於《羅伯特‧史密斯遜文稿》，頁 220。

❸ 羅伯特‧史密斯遜，〈文化的限制〉，《藝術論壇》11，no. 2.（1972 年 10 月），頁 39。

再回頭討論《螺旋形防波堤》這件作品。從大地接近它，你好似到達一低的田埂，它就在你的面前，你的眼下，那是一個螺旋形旋轉到寧靜、略紅色的水中。無論是材料方面和形態學，它都確實地與湖岸相連。從田埂的起點到螺旋形的尖端，一共長達一千五百呎，寬大約十五呎，剛好足夠讓卡車通行。一共填了三千五百立方碼的大石頭和泥土；每一立方碼重三千八百磅，也就是說，總共移了六千六百五十噸的泥土和石頭去構造堤防。這些統計，象徵著規模與技術同等重要，如同油畫顏料在畫布上、水彩顏料在紙上，這樣基本的特質。沿著螺旋形走，它會將人提昇起，投入水中，投入一種無法呼吸的經驗裏。湖向外延伸至盡頭，波形的遠山連綿，圍繞著湖岸四周的碎屑，掉入水中與山相呼應。從這個視點看螺旋形，是一石頭和岩石組成的小尾巴漂浮在水上，有若溪流上的落葉。它是一條泥濘、又有鹽結晶附在岩石和參觀者身上的堤道。這景觀是一開放的地質學，以平靜的執拗，暗示著過去的時光。

做地景作品的同時，史密斯遜也拍攝影片來展示它的構造，及完成之後，它的易變性與水和太陽有關。這影片對史密斯遜而言，不但是一項紀錄也是代表著作品。但雕塑和影片間的關係，仍就如位置和

非位置的關係（雖然是以新的廣闊的資源和論述）。史密斯遜陳述道：
「影片中的位置不是將被設於、或被信賴的。」❸❹在影片中，他傾向於
利用位置的水平擴展。而在照片中他喜愛採取低姿勢的影像。獨特的
相機角度是幾乎看不到天空，或互相緊靠；也就是說，他是採稍微彎
身的角度拍攝。機械在互相緊靠下被拍攝，隱約地出現在畫面上，它
們正在掘取泥土，吐曳岩石；它們有若史前時代的動物，處在一科技
的／史前的類似關係。時光的主題，以不同的方式貫穿整個影片。構
成（泥土移動）的現在行動，被比擬成地球的過去。古代地質學的岩
層，構成一時間彈回的現在，最後畫面停留在紐約美國自然歷史博物
館的恐龍化石廳，以暗示著未來。影片的結尾是以紅色濾光鏡拍攝，
暗示精力的一致性的同等化。「自從我在這裏，沒有一樣東西已改變。」
史密斯遜在錄音帶裏這樣說著，細流的影像配合貝克特（Samuel Bec-
kett）的《不能命名的》（*The Unnamable*）解題式。因此，這現在的活
動，防波堤的建造的攝影紀錄，是置於一大期間的前後關係。從直昇
機上拍攝，長時間的最後結果，廢除了影片直到這剎那還保持的輕描
淡寫的風格。其終結的高潮，是當照相機拍取湖中陽光映影，和狹道
間的水滲透過螺旋形向內掩來時，螺旋形、水、和陽光融爲一體。於
此，被反映的陽光影像是一巨大的「變位」，產生了一令人興奮的世界
之畫面。此時，錄音帶包含了約翰·泰納（John Taine）的科幻小說《時
光之流》（*The Time Stream*）提到的「數不盡的太陽之巨大的螺旋形星
雲」❸❺。這是一適切的引述，是史密斯遜雙重取向的代表。他的永久
性保留的意念之中，這個故事應該是源創於一九三二年，舊日流行的
科學虛構故事。建立螺旋形的無所不在和引介太陽，在早期的關聯裏，
錄音帶錄下了人工呼吸器袋子的咻咻之聲。它有若在說太陽正在燃燒，

不過它仍然活著。在太陽和水的壯觀景色下（史密斯遜源始的達拉斯—福特・渥斯飛機場理念不定地擴大），影片結束了。畫面上，看到史密斯遜本人跑進螺旋形中，直昇機追著他，事實上，雖然直昇機只是要拍攝史密斯遜，而今也成為畫面上之一角色。當他跑到螺旋形中心時，就停止下來，然後再開始向後退；緊縮的細節是史密斯遜的簡潔、但不離正道地反唯心論的典型。

③④羅伯特・史密斯遜，"A Cinematic Atopia"，《藝術論壇》10, no. 1（1971年9月），頁53。

③⑤約翰・泰納，《三本科學杜撰小說》（Three Science Fiction Novels）（New York: Dover Publications, 1946）（包括《時光之流》）。

　　過去十年史密斯遜的作品中，最值得注意的是從雕塑到地景作品的創作歷程。其理念形成的連續性都沒有間斷過，與天俱有的透磁性，可能類似他對地質學的興趣。它的主題是一種永久性壓力、重複、和滲透之問題。構成單位變成繪製地圖，繪製地圖變成位置的方式，是一個理念變成另一個理念的過程之例子。對此，可以被附加上他在紐澤西的早期經驗的擴散，他出生在紐澤西，成長於紐澤西，因而，這些早期的經驗，就普及到他後來對同樣景觀的觀察。例如，派恩荒地，在變成藝術領域之前，是他常到的地區。史密斯遜回憶說：「當我還是個小孩的時候，在漢蒙德（Hammond）地圖公司工作的叔叔曾給我一塊石英結晶體，從此開始了對結晶學感到興趣。」這是說，風景和它的規則組織，是史密斯遜大半生中最熟悉的事物。此可在他的藝術和思想的每一階段中，看到它的存在。他像在一九六〇年代所產生的大多數藝術一樣，並不圍繞著人格片斷或文體的新奇性來建立一些界限。他不企圖以藝術的方式，在永久的形式上固定真實性，但證明永久、真實性被證實和被組合的觀點。

69　史密斯遜，《角落作品》1969

9 亞倫・森菲斯特的公眾雕塑

卡本特

近代宛如紀念碑式的藝術，並不僅涉及偏僻的地點，以及大量侵入大地。亞倫・森菲斯特的大型地景藝術就與這些作用相反，他的雕塑所利用的土地包含在市中心內。與其在大地上鑿痕，森菲斯特選擇將大地從過去時光裏所有的元素集合在一起。自由評論作家卡本特（Jonathan Carpenter）於本文中討論亞倫・森菲斯特的巨型藝術作品，並回答它們所提出有關當代藝術的意義。

評論亞倫・森菲斯特自一九六〇年代開始的公眾雕塑，證實了社會意識藝術家的再出現。這些雕塑再度宣稱，藝術家是社會理念積極倡導者的歷史性角色。他的每一件作品，都具有什麼是雕塑，誰是藝術家，藝術家對公眾有何功能的再定義。

森菲斯特的作品，在公眾雕塑和它的位置間建立了新關係。在《亞特蘭大的大地之牆》（Atlanta Earth Wall）一作，就是包圍整座建築物的牆面浮雕；從牆下取得的層層泥土，就是它的媒材：紅色的上層土、被埋的老城市、沙、花崗岩岩床。在展覽的目錄中，評論家卡特・瑞克利夫（Carter Ratcliff）說，此作在其觀點上，一般而言是很適合森菲斯特的藝術：「亞倫・森菲斯特的《亞特蘭大的大地之牆》是一新形態的公眾紀念碑。主要的，它從該地點的直接關係中，取其形式和意義……大多數的公眾藝術作品，在風格上是一巨大的抽象雕塑，並且在前衛藝術和藝評家的世界裏尋找認可。然而，它們的外表是，從藝術世界到公眾領域的一非常特殊品味和價值的移置。換句話說，什麼能引起對美感精華感知呢？是以一種不允許它有太多的依賴的形式，突然出現在一般的公眾……以便做一脫離平常的公眾紀念碑的感覺，令人必須具有想像力地，將作品跳脫它的地點。那是因為作品的意義，已經往別處發展，並不是在當代生活的中心，而是在藝術世界的外圍。相反的，亞倫・森菲斯特的《亞特蘭大的大地之牆》的意義是直接涉及該作的地點本身……它馬上精確地給予每一個人，一種他或她在那裏的非常強烈的存在感……這是一件藝術作品，跳越過去藝術世界特

殊化的領域，到成爲環境的一部分。由於如此，它對我們揭示環境的同時，這些啓示對想像力程度的生還和大地本身絕對眞實的程度，都是重要的。」❶

　　森菲斯特的公眾雕塑的觀念，把他的《大地紀念碑》與和他相反理念的德・馬利亞的作品《破碎公里》相比，就可以了解。《大地紀念碑》和《破碎公里》二件作品的基本要點，都是「計量」。森菲斯特於一九七二年在俄亥俄州阿克隆藝術學院的畫廊展出，他在畫廊陳列深入大地核心一百呎長，取出的棒狀物；岩石的變化，不同的顏色和質感，被轉譯爲大地經過好幾百萬年來的歷史事件。長度等於時間，材料的改變相當於該地的事件。德・馬利亞的雕塑也是將許多青銅製等長的棒，擺置在畫廊的地上，將它們相當抽象的計量單位結合，長剛

70　森菲斯特，《大地之牆》，1965

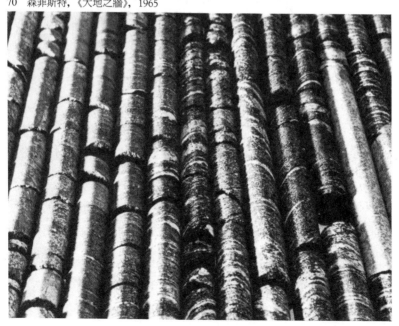

好一公里。當德・馬利亞於德國卡塞爾的大地鑽出作品《垂直大地一公里》（Vertical Earth Kilometer, 1977）時，他的藝術與森菲斯特的藝術區別再度明顯化。另一方面，森菲斯特的雕塑，強調當地大地的每一視覺細節，而德・馬利亞採取鑽鑿該地和插置黃銅棒，並拋棄被移置的泥土。

森菲斯特描述了藝術作品應具有公眾雕塑功能的原因：在人類歷史上，公眾的紀念碑是傳統用來慶賀一些事件的產物，也就是慶賀對整個社會非常重要的活動或人物。在二十世紀裏，當我們察覺我們對自然的依賴，社會的觀念就擴大到非人類的元素；市民紀念碑應該是向生命、社會其他部分的活動、與自然現象的致敬與慶賀。在城市內，公眾紀念碑應該再捕捉、和再鼓舞環境自然物對那地點的歷史❷。

藝評家勞倫斯・艾洛威概述森菲斯特雕塑的革新，作品地點所具有獨特的啟示，和他的觀點與社會的密切關係。他說：「森菲斯特的興趣是紀念碑式的藝術……是根據對公眾雕塑理念的修正，把它帶到時事性和道德的方向。」❸

《水牛城岩石紀念碑》（圖71）是森菲斯特一九六〇年代的「元素選擇」的最大形式，於一九七八年被裝置在艾爾布萊特—諾克斯畫廊（Albright-Knox Art Gallery）。它是一件取自該地點的材料和結構的雕塑，藉以強調個體與他居住的大地的關係。森菲斯特在水牛城一家報紙寫文章，解釋藝術的目標，並且要求人們在他們的地區尋找岩石。此後，所有的岩石，都經過森菲斯特選取具有美感力量的，再經當地的地質學家確證有歷史重要性的，才將選取的岩石組合，埋在城內佔地50×50哩的美術館草地上，使其25×25呎的形體，局部露出於外。

生動的地質學有若一本書，在城市下面打開自己。我的藝術涉及創造和揭露美感經驗，它們是……對人們而言，一般是不能親近的。無論是埋藏在地下或在道路和建築物底下，或因巨大規模下，關係的存在不能被察覺到、也無一致性地相關，而變得不能親近。我的雕塑是在揭示表面的下面是什麼，並且藉瓦解規模，使人清楚整個地區的地質學的經歷。為水牛城做的公眾紀念碑將永不會被複製，因為它是取自它本身地點的特殊特性來創作的。❹

❶卡特·瑞克利夫，《亞特蘭大的大地之牆》(Atlanta: The High Museum of Art, 1979)，頁 2。

❷亞倫·森菲斯特，《自然現象的公眾紀念碑》(*Natural Phenomena as Public Monuments*) (Purchase: N. Y.: Neuberger Museum, 1978)，頁 2。

❸勞倫斯·艾洛威，〈森菲斯特作品裏的時間與自然〉，摘自《亞倫·森菲斯特》一書（波士頓美術館，1977 年）。

❹《水牛城岩石紀念碑》，艾爾布萊特—諾克斯畫廊，水牛城，紐約，1977 年。

森菲斯特選擇一個地點，將不同的時代聚在一起：二十世紀的美術館，那來自希臘建築形式的柱廊，暗示著幾千年來藝術的風格，和幾百萬年來岩石的形成。每一塊岩石的對比色彩和質感，顯示出它的個別歷史。傾斜的角度，反應出它們在土地裏原來的位置，給予每塊岩石知覺的範圍。有若它從過去到現在，正在出現。雖然對自然材料的忠實，是森菲斯特的創作理念，但他的作品最後都充滿召喚與詩意。

如將森菲斯特此作與其他以鵝卵石來作的雕塑相比，他的理念就會更清晰。在海扎的《毗鄰、對抗、在其上》，是將巨大的鵝卵石堆積，

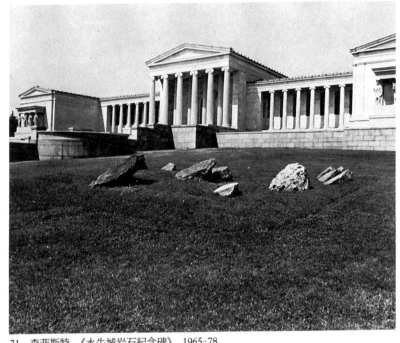

71　森菲斯特，《水牛城岩石紀念碑》，1965-78

以描述命題的可選擇性。卡爾‧安德烈作於康乃狄克州哈特福特(Hart-ford)的《石礦田雕刻》(圖76)，是將鵝卵石一排一排地排列成形，直至鵝卵石的數目愈來愈少，而被置在三角形位置的空間裏。森菲斯特的雕塑，並不將語言或數字關係帶給觀看者意識。《水牛城岩石紀念碑》提出的是，觀眾的直接關係，將人們置身於時、空、與自然的關係。

　　一九六○年，開始於自然中建造藝術的每位藝術家，利用的是不同的哲學基本理念。漢斯‧哈克對組織的興趣，使他致力於呈現自然組織，如水；進而深入探討藝術存在的社會組織。羅伯特‧史密斯遜對神祕論、規則與並置理念的興趣，使得他去建造自然材料成為象徵形體，如螺旋形；和故意讓這些形體意外地被毀滅。森菲斯特的美學，

是肯定人類與自然的互相依賴。他年輕時在城市的自然公園裏的經驗，促使他把自然視爲，存在於工業化環境裏的孤獨領域。一九六五年創作「元素選擇」時，就是將被威脅侵襲的自然森林，部分移置到安全的環境，他此時正在建立他的藝術基本理論。這裏把個人的想像，當爲社會新關係、和二十世紀特有的自然世界的暗喻，已被證明具有較廣泛的確實性。森菲斯特的藝術，再度呈現個人的神話、與文化需要的結合。

　　直到現在，大地可以被勾劃成，帶有人類文化的微小孤立地區的巨大自然組織。無論如何，人類的行爲已經正在改變地球，有若冰河時期或大陸移動般的激烈。現在，文化地區已發展得那麼快，所以地球已經成爲，有廣闊的耕地和化學地改變的空氣和海洋；於其內，僅只存在一些未開墾的片斷自然。這種巨大的改變，說明了現代化的作

72　安德烈，《石礦田雕刻》，1977

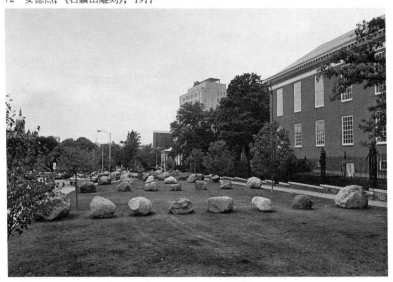

用，使森菲斯特的意識引導他去再思索藝術應該是什麼。

藝術和其他人類文化生產，在自然世界裏一直是稀少的項目。現在，人類創作的客體是規範，而純粹自然作用的生產變得稀少。自然的珍貴使它佔據了文化曾經有的地位：它變成是一些稀奇、可收藏的東西；這種藝術和自然關係的急遽改變，一直是森菲斯特藝術的創作源。

一九六〇年代，森菲斯特做了一包圍微生物羣體的雕塑。人們往下看，紅色、綠色、黑色和黃色的生物形體，佈滿了作品表面，有若他們以後會從月球看他們曾居住其上的地球一樣。森菲斯特從巴拿馬，帶回羣居的大蟻，讓牠們住在畫廊的空間裏。牠們在蜿蜒的途徑裏，一隻跟隨著一隻，創造出優美的素描，顯示出在完整社會功能裏的架構和規範，有時候反映出複雜的城市社會。這些作品包含了非常正確的看法，也賦予森菲斯特作品特性。他視地球為一整體，人類的空間就存於它之內。他視社會為一整體，而藝術家的空間就存於其內。

他認為時間就是一巨大的規模，而人類的空間就存於其內。作品中，規模最大的是《時代風景》（圖73），從過去幾世紀以來的歷史研究中，創造曾散佈在整個紐約市一些地點的自然景觀，而形成一系列雕塑。《時代風景》是以樹、灌木和草建成的作品。那些被選擇當媒材的種類，都是在漫長的過去，人類尚未干擾到該地區時，所曾有的樹、灌木或草，就如每一個地區往昔都有一不同的自然景觀。森菲斯特利用獨特的材料、組合，來完成《時代風景》。在布朗克斯就利用密集式、直立的原始毒胡蘿葡林。在布魯克林，是自由撒佈的沙、蔓藤和草。在曼哈頓，是與低牧草對比的西洋杉，和稀疏地分別聚集的小橡樹林。在魏夫山丘（Wave Hill）那十英畝的地區，將有以超過三百年的連續

利用土地爲材料，所建造的一些雕塑。

另外一件大型作品《德州紀念碑》(*Monument to Texas*)，就是配合德州達拉斯 (Dallas) 美術館，發展而成的計畫案。在沿著流經達拉斯的千里堤河 (Trinity River) 的一列孤島上，森菲斯特利用德州的每一自然生態爲元素，來創作雕塑。就如藝評家歐諾雷托 (Ronald Onorato) 所說：「森菲斯特是一位藝術家、歷史學家；他不是針對過去的文化做研究，而是在論地球本身。」❺

森菲斯特設計這些雕塑是，經由研究、選擇、和再統合。許多的觀察都被記錄下來，在保留它們正確的原始地點的關係下，集合這些觀察形成一新的整體。像他最崇拜的十九世紀哈德遜河畫家亞契‧杜南一樣，森菲斯特到仍保留未開墾的處女森林旅行，以研究眞正的自

❺歐諾雷托，〈亞倫‧森菲斯特，波士頓美術館〉，《藝術論壇》16, no. 5 (1978 年 1 月)，頁 2。

73　森菲斯特，《時代風景》，1965-78

然森林的視覺關係。收集了好幾千次的觀察資料（他稱它們為元素選粹），有的是素描形式或照片，甚至還有從當地取得的真實元素做的標本。不同位置的岩石、樹枝、樹幹、灌木間的微細差異，他都做一番研究。統合它們後，在美術館或畫廊展出；它們描述著自然森林的正式視覺語言。在創造《時代風景》時，森菲斯特就是將這些研究結合成為他自己的構圖特質。

將森菲斯特的創作方法，和理查‧隆的方法相比較，就可以清晰化。森菲斯特經由自然的運動是沒有預定的形體和長度，旅行後，所做的紀錄也是以他個人對森林的反應，來形成一不規則的形狀。他說：「當我追隨著松針的表面前進，它使我觀察到一略白的色調……」。在美術館裏，理查‧隆所收集的岩石，被排列成幾何形體，它們特殊的規劃並沒有被詳列。理查‧隆以成形的小徑和岩石，使觀看者遠離它的地點，保留一與它的環境關係毫無視覺的連結。相反的，森菲斯特的材料的藝術性轉移，是視覺的、上下有關聯的一種；它從森林大地的領域裏，拉出關係的舉動，是要孤立它們，以允許在被收集認知中的新關係產生。一優雅的書法就被創造出來，但由於在原始環境中其他的主宰關係，使得它被呈現但却未被人看到。從材料的立場看，這地點已經被忠實地記錄下來；從視覺的立場看，新的實體已被創造，森菲斯特已經同時記錄和轉移了位置。

自一九六○年代開始，就有許多藝術家的創作涉及大地。由於美國那帶有神祕意味的邊界，和資源豐富、有希望的國土具有相當影響力的意義，使得每個人不能夠利用它，而不去談論其意義的情況。大多數從事與大地有關的藝術家，都繼續將歷史性的美國，推入自然的邊界。他們有若開墾者一樣申述大地：他們的雕塑就像大地上的椿柱。

從人類的接觸而言，它們是不可親近的、是遙遠的。這種方式看來，這些巨石和符號，顯得有若美國歷史裏失去已久的年代，那懷昔的引證。森菲斯特的藝術關聯到現代的眞實性，而於其中尙未探討的界限只是一種神話故事：眞實性是美國從一岸到另一岸地工業化。森菲斯特勇敢地推動已經被逆轉的運動，並將美國的界限帶回，以申明城市的連結關係。當森菲斯特利用該地區本身的材料，做公眾雕塑時，他將這城市與他的藝術間，錯綜複雜地交互作用。自然的材料與人工的環境成鮮明地對比，但是尙未互相疏離。它們確實先於該區的架構。森菲斯特的雕塑扮演著像一透視點，它允許人們將「現在」視爲是一較大的，較廣泛伸展的時間之部分。

自然的紀念碑如《時代風景》，已成爲這個城市特殊化的象徵；對自然原始的意識已成爲個體羣每天的意識之一部分。在森菲斯特的作品裏，自然被給予新的身分。它不是抗爭的競爭者，不是人類對抗自然。它不是人類再創的背景，不是人類利用自然。自然維護它自己的存在。它在人的身旁存在著，佔據的空間是如人類所佔的空間一樣，具有合法的地位，也就是自然和人的地位是平等的。

人們對《時代風景》的反應，是相當熱烈的。《時代風景》的某一片斷，在一九六九年時，被大都會美術館的委員會認爲，是包含美術館複雜性之戶外作品，此部分，直到一九七八年才在格林威治村裏佔地九千平方呎的場地完成。

《民報》(The Villager) 主編表達了社區對這新雕塑的反應：

> 在紐約……，我們的許多居民從來沒有機會聽到松樹和
> 毒胡蘿蔔林的低語。爲了這個理由，我們非常高興藝術家亞

倫·森菲斯特在這200×45呎長條形土地上，創造森林……而此即將成真。那將會充滿三百年前殖民時期，就生長於此的不同類型的樹和草木，這是一個偉大的理念，尤其是告訴我們這些很少看到森林或聽到森林之音的人，紐約並不是向來就是混凝土和鋼而已。❻

官方機構的反應也是肯定的。寇奇（Mayor Edward Koch）於一九七八年四月十八日寫出：

我很高興等待已久的《時代風景》企劃案，在今天早上即將於拉瓜爾迪亞街呈現……這全年的概念，讓自然的小宇宙森林，都具有先哥倫布時期的紐約原先就有的樹、草木，是一新鮮且有趣的事。❼

文化部副部長班傑明·彼得森（Benjamin Paterson）也說：「這易碎且易受傷害的生命，及其暴露的地點，只能幫助擴大公眾對城市生態的意識，使其從一九七〇年代到一九八〇年代延伸到一九九〇年代，如此一直擴大下去。」❽

自然非物質的力量，如光、熱、風、成長也都是森菲斯特藝術的主題。在企圖將這些過程視覺化的情況下，森菲斯特再度闡釋公眾藝術對人工材料的利用。那青銅或鋼普遍地被利用來創造形體，然後置於自然的地點。這些雕塑作品常被當為環境的；事實上，這些雕塑與環境一點關係也沒有。自然，它的作用有若傳統的柱台，它被利用來將藝術作品與其他的客體分離，創造不同的材料間的關聯，以加強被構造的形體之衝擊力和戲劇性。任何不同於雕塑的物質之空間張力都

應具有同樣作用。

森菲斯特對人造材料的態度是不同的，他的材料存在，是要使該地區的自然元素可被看見。鋼製形體的決定，與藝術的風格無關，而是它適合解釋自然的力量。「自然」是他的作品主體，不是稍微地將它當為作品關聯的銜接物。他曾利用鋼、銅、青銅和透明合成樹脂，來集中注意自然元素的某些觀點。《結晶體紀念碑》就是一個例子，此作由裝滿不同自然結晶體的透明圓柱構成，其內的結晶體，依照不同的尺寸，由須以顯微鏡看的細微體到一呎者，依次排列，於一九七二年，裝置在俄亥俄州的德坦(Dayton)。而其內的結晶體不斷地再集叢，轉換其位置，反應出對四周的氣溫、亮度和氣流的敏感。這圓柱隔絕、並構造結晶體，提供了我們一個環境變化可看見的模型領域。一九七三年的《大不列顛科學與未來年鑑》(*Britannica Yearbook of Science and the Future*) 一書中，傑克‧柏恩哈姆論《結晶體紀念碑》一作時說：「森菲斯特將雕塑存在於每天發生的生態狀態，而且相信，當我們能敏銳地感覺到四周自然在改變時，人為自然的穩定性就會來到。」❾

自然的變化，在過去漫長的時期裏，就在我們不知不覺中成長發生。一九八一年森菲斯特在肯塔基州的路易西維列(Louisville)建造《成長之塔》(*Towers of Growth*)，作品尺寸是二十一呎立方，由十六根不

❻〈藝術家找到金錢種子種植在拉瓜爾迪亞街森林〉(Artist Gets Seed Money to Plant La Guardia Place Forest)，《民報》，1978年3月23日，頁2。

❼ 寇奇於 1977 年 4 月 25 日寫給亞倫‧森菲斯特的未公開信。

❽ 彼得森於 1977 年 3 月 10 日寫給亞倫‧森菲斯特的未公開信。

❾ 傑克‧柏恩哈姆，〈藝術與科技〉，摘自《大不列顛科學與未來年鑑》(Chicago: William Benton, 1973)，頁 35。

銹鋼柱，四根一組，圍著一棵當地的樹而成。每一根圓柱都有不同的高度和厚度，一切都依四棵當地的樹之成長模式而定。且每一棵樹的樹齡也不同，即分別為十年、十五年、二十年和二十五年。森菲斯特的雕塑，典型地置觀賞者於「現在」，而反映出「過去」和「未來」。首先，這些圓柱是預示的，當樹成長時，圓柱就將漸漸反射出它們過去的生命。

將廣泛的自然變化，帶到人類的尺度，森菲斯特正在建造作品《費城太陽的四個點》（Four Points of the Sun for Philadelphia, 1972-）。此是一件不銹鋼製雕塑，打開的金字塔就在中世紀建築的牆上，由此一年裏，不同的太陽事件之太陽輻射線將完成此作。而《羅德島太陽運動》（Sun Movement for Rhode Island, 1972-1975），則在一年一度太陽與作品平行的狀況下，陽光才灑落在鋼帶上。

一九七三年提出的計畫《紐奧爾良風泉》（Wind Fountain for New Orleans），同樣也使自然的力量可被看見。鋼製成的形體建造得可以捕掠微風，它將產生足夠的力量來照亮自己。它的白熱光輝將指出風潮。為了在波士頓美術館展覽，森菲斯特建了一座《樹葉之塔》，這是一件非常詩意的雕塑，將落葉堆積在四個鋼柱間，直到它們達到落葉來自之樹的高度。

當人造的材料不被用來框架自然時，它們就被利用來強調自然的特性。材料的天生物理架構和它對環境的反應，都被森菲斯特喚起了。作品《彎曲的圓柱》（Bending Columns）（一九七三年提出計畫案），森菲斯特融合不同類的金屬，做成一些二十呎長的棒子。由其曲扭的形狀，看到天氣的變遷。一九八一年為佛羅里達州撒拉索塔的約翰與馬摩·琳林美術館做的《時光包圍》（Time Enclosure），是於一九六〇年

代做的作品《基因銀行》的放大，他把從佛羅里達五個不同的環境採得的種籽，分別包容於由黃銅、銅、鋁、鋼和不銹鋼建的五個空的方形內，再局部埋於地下。這些雕塑的形體，將會因金屬不同的架構而成不同速率的破壞，不斷地釋出種籽於未來中，再建立原本的草木區，來取代被文明化的植物。

再度別於使用傳統雕塑材料的雕塑，森菲斯特自由地應用二十世紀的材料中，可以讓人看到自然力量的材料。他正在進行與電腦合作，利用它們的資源來創造作品《潮之泉》（Tidal Fountain）。這作品有一部分要容納水，以模擬潮水的漲落來創造，大於小瀑布的波浪和可變化的體積。他也利用路易斯安那州摩根市（Morgan）一家船具公司的科技資源，來建造一大型的雕塑。人行道將沿著地球核心而成螺旋形，讓觀賞者的每一步都是跨過好幾千年的過去。開始時，他們身在地上的有限的視野環境，然後他們將攀登上塔，及時回到地球的岩層，看到他們現在環境中愈來愈大的展望。

源自這世紀初，藝術語言的發展，在歐洲、在俄國都可以看到鋼棒和鋼板混亂地雜陳在城市的廣場。這失敗的雕塑傳統很明顯地成為人類的象徵。後現代的術語指出，它進入歷史的通道甚至包容藝術的精華。有若《時代風景》所指出的公眾反應，森菲斯特的成就已經尋找到一新的世界內容，它可以再創公眾雕塑，使它再一次具有藝術的和文化的重要性。

10 克里斯多：《飛籬》

一九七六年，雕塑家克里斯多在美國加州，建立起長達二十四哩的《飛籬》。《宅邸》（*Domus*）雜誌的作家與藝評家雷斯塔尼（Pierre Restany）於本文中，討論克里斯多這戶外紀念碑式的作品。

雷斯塔尼

《飛籬》位於北加州舊金山，跨越瑪林和索諾瑪兩郡，是一長達二十四哩的白色尼龍布，波浪狀地穿過平原、山丘和峽谷。其中有一些洞，可以讓高速公路、主要公路、支線公路、牛羣通過，並避免干擾到峽谷的郵局工作。整件作品，共使用了十六萬五千碼的尼龍布，以二千多根的金屬棒，十萬多個掛鉤支撐。整個基本架構，是由六十五個技巧熟練的工人，費了好幾個月來建立。尼龍布，則由三百五十個學生，以三天的時間掛上。《飛籬》，它由彼特汝馬郡（Petaluma）的中心區，延伸到波迪加灣（Bodega Bay）的高崖，爾後入海。

　　此作是克里斯多最複雜、最詩意的作品。它聯結的根源似乎就是中國的萬里長城。（此作有一件湊巧之事，就是《飛籬》完成的那天，毛澤東也死了。）它像一條蠶，又像一隻蝴蝶，它的某些部分是令人震驚的，且難以言說。此作是眩惑的美，或是迷人的神祕感佔優勢？當你在一〇一高速公路，或從險峻的波迪加灣入海的地方看該作，可說是它提供我們出人意料的最引人振奮的時候。它是一個具有野心的計畫，沒有人能同時看到作品的全部。當我們靠近《飛籬》時，有若臨峭壁；從遠處看或從空中看，《飛籬》就變得抽象，絲帶變成一條線，是奧地利現實派神話小說風格的極限，即不可思議地後縮。其實，《飛籬》可說是克里斯多過去所有作品的理念之視覺性連續轉換。被平放而不是堆積的塑膠布成綑置在支柱旁邊；當它被展開即將掛在支柱時，布就包綑著學生的身體，令人回想到一九六九年在澳洲海邊小海灣所作的一百萬平方呎的《綑包海岸》之作。在山谷凹處張拉尼龍布，

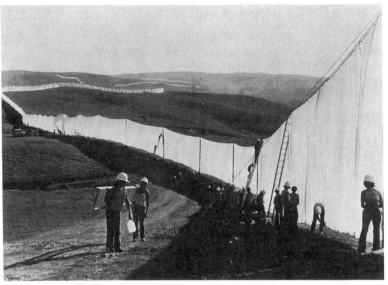

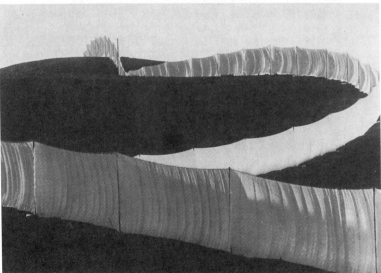

74 克里斯多,《飛籬》,1972-76

又可回溯到一九七一到一九七二年間的《山谷垂簾》；而支柱包圍住公路邊的情況，提醒我們再回頭看他於一九六四到一九六八年的《櫥窗系列》（Storefronts）。

每一個人一定會想，一件作品之所以與他人之作不同，是在於它本身的單一性，也就是以其個人類型的強烈敘述，也許最後可說是，它的整體語言以及創作方法的綜合，構成一個形式呈現與精神信仰的宣告。但我們必須注意到，藝術家極大的精神和幻想的力量，超乎尋常的精力和難以限定之特色。而這些因素，克里斯多夫婦都具有了。

當一切都說盡、且完成，整體的精神最讓人昂揚的是，它的人類特性。克里斯多夫婦運籌二百萬美金的經費來創作，這筆錢是他們自備的，如何擁有這龐大的經費呢？來自用腦筋和利用傳統的經濟制度，以現金交易的方式來為其作品作一賭注（美式現金交易可避繳稅金）。他們成功地找到熱心且忠誠地共享信心的支持者。從早期作品、計畫案、照片、書、影片等，於世界各地展出、出售、放映中不斷地得到聲望的回響之證據，一直支撐著他們的創作信念。創作《飛簾》，一共花了三年的時光來做法律戰，由於世界各地無比愛管閒事的官僚機構，無情地注意每個微不足道的小節，不得不處理更細節的技術性緊急需要。他們化解了土地擁有者的保守意識，並與之成為朋友，甚至那些人更成為了克里斯多創作的支持者。他們克服了，那因為被任何明顯地外在的、習性的傳統束縛，或更進一步地不信任人的毒素，或不斷增加的小派系間無用的小聰明，或尖刻的假生態論的壓力等，所形成的地方人士的反對理念。他們必須對抗——背叛行為的攻擊，長期的法律障礙，交互的緊張狀態，阻止最後巨大的作品完成的念頭。

一個人應該過著和我一樣的生活，在一家擁有五十多個專家的公

司裏，在許許多多的自由評論家與世界各地的見證人中，在彼特汝馬的汽車旅館裏的氣氛中，在福特峽谷 (Valley Ford) 的中心區，在作品進行地點的工作中，在重要的探險中，掌握到人類因素裏果斷的重要。在《飛離》這件作品中，我們必須了解且要誠摯地感謝克里斯多對人類的信心，這個信心使得它可在諸山間流竄，從山頂至山丘下到峽谷，從牧場到海裏展現出作品。

11
查理‧羅斯：光的測量

庫斯比特

紐約州立大學史東尼‧布魯克（Stony Brook）分校藝術史教授與藝評家庫斯比特（Donald B. Kuspit），在本文中特別提到查理‧羅斯在科學與神祕論之間從事創作。羅斯的作品時常涉及光的特質與效果，但就如他承認的，這些都不是以科學的觀察爲根據。庫斯比特認爲他是被人類觀察光和結合它的重要性的方式所吸引，或可說是將被想像的重要性成爲它們的精神。一個藝術家的作品採用許多不同的形式，從捕光的三稜鏡到陽光燃燒紙的式樣，這樣的發展，如何使其理念的呈現一致性呢？庫斯比特最後如何斷言，羅斯這位創作重點是光與時間這種捉摸不定的主題的藝術家，是寫實主義者呢？

三稜鏡，陽光燃燒，現在開始的天體圖——所有都詭計多端地在證明光的次元。羅斯給我們的光，並不是認識也不是分析，而是像羅伯特・莫里斯的有感覺的、向地心吸引力致謝的作品（另外是不可計量之物），暗喻地頷首，對它表示效忠。羅斯重新看我們所看到的，使我們了解到什麼是我們未加思索，就誤以為是的事，就如我們存在和感知的宇宙媒材。光如同視力一樣給予我們生命，於此，我們像植物一樣展開、又結束。

以許多不同的效果，展現光線的工作——在三稜鏡裏折射和破壞的光，讓太陽從容不迫地，在材料上製造記號或燃燒材料，或展現一像天體圖的星光照相底片（就好像，如果它不被遮掩和間接被看到，它就是那妖艷的光彩被蒙蔽的女奴）——神祕地讚揚著它。羅斯讓光線順利地完成它的步態，有若馬戲團領班使一隻動物表演一樣，時常意識到它的最後是不可控制、不服從的、陌生的、神祕的特性。此可能表面上隨心所欲地打破了藝術的束縛、控制，或否定它的本質。羅斯的藝術並不像我們期望看到的藝術，應該說，它們像未知用途的工具。除了它們的光線遊戲的規定外，它們不動情感地控制表面上熱烈的本質。羅斯的作品缺乏感性的自發性符號，和個人特性的表現行為，而這又是我們膚淺地用來鑑定藝術的方式，就像同一的舊式星盤，有許多不同的觀點。他個人承認，就站在科學和神祕主義的十字路口，於此，時常思索藝術的存在(例如點描畫法)。無論如何，他機敏地認識到他的作品，是非科學可證明的，因此，它不必求證任何假設，或

證明任何原理；也就是說，它不是科學觀點的實驗。他分享瓦沙雷利（Victor Vasarely）那「今日偉大的冒險是科學」的信仰。在冒險中，藝術的角色是幫助我們個人化地、具體地經驗那科學非個人的、抽象的證明。將形式移到宇宙真理，藝術給予特殊性，不如賦予生命一樣多地確證它。換句話說，藝術以給予它們美感作用的方式，幫助我們直覺到科學的理念；藝術的「美」在這種觀點下，是扮演著「真理」（Truth）的角色。羅斯的科學方法論據，是美感地被模仿，藝術作品成為一科學般地，被轉達真實性的回憶。

以科學的／知性的理想，觀念地朝向藝術，並不是新方式，科學曾大量支持傳統藝術。許多文藝復興時期的繪畫是漸進透視，是數理

75 羅斯，《破裂的金字塔》，1968

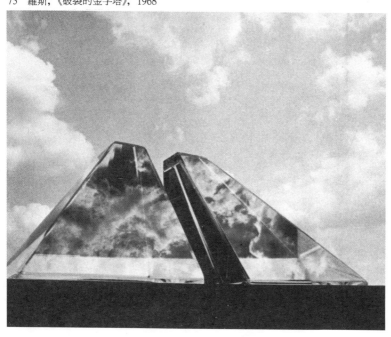

地構造透視空間。之前，它們是任何東西的描寫。那是說，他們的空間概念，是邏輯地先於他們所表現存在的眞實空間。同樣的，羅斯的星座天體圖，是數理地構造想像；它既不是實驗的，也不是數理地摧毀透視的無限空間，而其是時間邏輯的標記，它於內運轉且運送到外太空；是一個先於展現邏輯性的光源之諸特殊星球存在的邏輯。但羅斯也涉及舊理念的現代觀點，他正在進行一比視覺空間更複雜的眞實性——時間／光的工作，如果它是參與一項偉大的冒險，那科學與藝術本身，都得變得更自我意識。

　　新的科學藝術並不像老方式，僅單純地描述科學的法則和理論；而必須以它所有的主觀的、客觀的複雜態度和細微差異，來澄清觀點或觀念，以強調和達到眞實的科學的領會。如同羅斯所要明確的，這種態度是不可避免地，神話化般地合理化那實體，也就是爲了主觀的滿足和客觀的理解而轉達它。這樣的衝突，就要求互相影響，交互溝通，因而客觀的理解就假裝成神祕的內涵。羅斯並不是單純地描述不容置辯的、原始的光的實體。而是以發現它必須去揪打光的觀點，去抓牢它。他試著去挖掘必然性的原理，而此必然性是根源於地球的位置。所有的人也都觀察到的必然性，這個觀察就是理解光的最大限制作用。羅斯的藝術最後是努力去了解觀察者，對宇宙的光之強迫性自我投射。

　　這計畫案是心靈神話的，也是科技的。它不只是用望遠鏡，中性、無偏私地觀看星球，而是宗教神話杜撰者給予它們一種人類熟悉的形式和意義。是古時候的黃道帶諸星座，是這最早的天體圖中，絕對必要的部分(較隱密却也是羅斯作品中相當重要的部分)；將這些星座加以架構，並且於其中加上一心理可適合的組織。

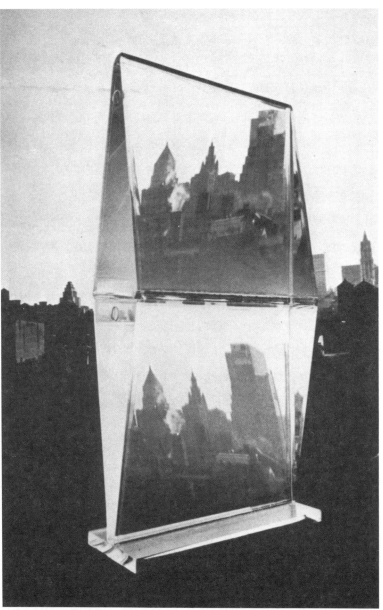

76　羅斯，《雙重楔形》，1969

羅斯的發展，顯出他以漸漸明晰的敏感方式，了解他的目標。三稜鏡和太陽燃燒，看似好像是光在敍說它的作用。星座天體圖，指出它直接受制於人類的觀察作用。那是轉達的作用，也就是神話投射的心理。於此，人類看到在星座中，他自己命運的象徵，和天文學的科技；包括望遠鏡、照相機，它們本身在星座天體圖中，也成爲注意的主題。這些工具不只是要對我們所看到的負責任，且也成爲觀看者的觀點和作用的符號。就三稜鏡來說，事實並不是將白色的光，轉譯成一相當多色的光譜，而是，它就像太陽通過天空的前進，比三稜鏡引起轉譯更具作用。而太陽燃燒也是如此的事件，將木板置在安裝固定的大透鏡焦點下，就會產生燃燒作用。此計畫案每天做，整整費了一年的時間。「當太陽穿過天空，它的幅射光集中力量地沿著木板，燃燒出白晝的特徵。」(它又從屬於大氣的作用，陰鬱的日子就產生空白的板。)但在星座天體圖中，儀錶安裝(照相機、望遠鏡)就沒有三稜鏡或甚至安裝固定的透鏡，來得明顯地呈現，却製造出一更持久的光的引證。儀錶安裝間接地，要求它本身更多的注意力，且比三稜鏡和透鏡的案例，具有更大的重要性。它完成的更多，給予更多的正確性和理解力，滿足了一大的野心。

　　一九七四年，羅斯開始創作星座天體圖，此不僅是他將光線弄成紀錄引證的絕對理想之實現，也是他清晰地表白，「光」那短暫的特性之明確理想的完成。就如羅斯所提的，在這整整一年的進行中，太陽的途徑，因從冬天到夏天顚倒了方向，形成了一雙重的螺旋形。這「8」的形體是互倒的兩個螺旋形，或出現在星座天體圖裏的無限符號，是整個太陽燃燒的架構的演員——而當一個人認得那是光的反射時，「8」的形體很快地就失去了它的神祕含意，就羅斯的話來說，它是「地球

的和天體的結合力量，在不同的時間次元裏活動。」

在神話學和科技（占星術和天文學的方向）間，居中調停，捕捉光年的成果，是在一觀念的連續下，結合時間的諸不一致經驗的眞正成果。光，概括時間，使它同一地遍及宇宙，劃一地反射在羅斯天體圖的非幻想說。（它們太平坦了，以致於無法給予我們眞正瞧到星座的幻想。）抓住「光─時」的工具是人類進入宇宙的象徵塡充性。它們的意義，與其說存在於它們所發現的，不如說是存在於表露人類朝向它的普遍態度。神話和攝影都將天空帶到地球來，好比是集中在時間和光，使它們即使不通俗化也較不神祕。然而，時間和光明顯地超越這些工具和利用它們的人類。人類被星座預先告知，他們被留在沉迷於看來似乎是無限的時空中。工具就像在限定無限一樣地，排除無限空間／時間、或時間／光的可怖的光的經驗。

如今，羅斯那被交替的軸所限定的天體圖（太陽經由黃道帶的銀

77　羅斯，《陽光收歛／太陽燃燒》，1971-72

河的軌道），本質上是抽象的。但這天體圖抽象的設計，給予我們的鼓舞，却存在於我們試著在星座被描繪之間的關係，尋找意義的片刻中，很快地消失了。然後，這混沌狀態的天體的空間／時間就變得明顯，我們因它而完全陷於混亂中。羅斯所有的藝術是一個架構，一個緩和星座戲劇性經驗衝突的掩飾。適合消失於星座中的經驗，被耗盡和改變成光。這個恐怖的經驗已被稱爲「神話的」。

羅斯的天體圖沒有證實這經驗，但我們可以將其當爲藝術，來談較多有關的事。它們是同時被打開和被關閉的結構物。它們從一九五〇年代開始由漢斯·維瑞柏（Hans Vehrenberg）從法爾克歐（Falkau）天文地圖集拍攝下的四百二十八張照片底片組成。這些顯示至第十三等光度的星，已大大地跨過我們肉眼可看到的第六等光度星辰（裸眼可看到的最模糊的星）的範圍了。這從地圖集拍攝的底片，已被安排從南極到北極覆蓋在整個地球儀；而其視點是觀察者站在地球的中心來看。天體圖的球體片斷，必要地將其轉換成平面的。每一片斷的球體間隔是依地球在星際空間的緯度的十度加以切割（羅斯稱此爲地球／空間切割）；另外一個是以同樣星座的範圍爲依據來切割，就像於一九二〇年代（心靈／空間切割）的國際天文學家會議而建立的星座體系；第三種切割將球體拆成幾個長尖形的三角形，每一個三角形，代表著諸星一定在一小時的期間內通過一固定點（地球／時間切割）。在每一個案例中，地球成爲衡量宇宙的判斷。

每一天體圖的背景／支柱都被漆成不同深淺的灰色壓克力顏料，色彩是依對光的易感性，做主觀上地選擇。對我而言，灰色在天體圖上，形成了懷昔的幕罩，折衷處理它們的客觀性。事實上，它涉及了被包含在光的運動內，却被暗喻地提示，是時間航行的明顯寫實性。

灰色也似乎象徵在白天光線和黑夜光線間過渡期的不定領域。主觀和客觀的奇異混合也是很明顯，事實上，天體圖是照片的底片。（在地圖集中，星座變黑而夜空變白，因此星座和星座——特別是羣集的星座——間的關係，是更容易了解的。）

儀式的步驟，似乎可以給予我們對羅斯藝術最好的掌握。這儀式的步驟是聖禮態度的殘餘，是直言無諱地象徵羅斯有計畫地展開宇宙球體，成穩定弧線的過程。天空的外表一旦被掠奪和懸掛，有若一勝利品在畫廊的半神聖天空，好像天空已經為人類本身的啓示而犧牲了。這種藝術形式產生的原因對羅斯而言，是如同天空自我滿足一樣重要。就其整體的對稱而言是很清晰的。這種對稱是由輕微的調整，沒有損失重要的資訊。在這些作品中長條的宇宙球體，宇宙空間，為了藝術的緣故被犧牲。

於此必須提及的是，羅斯的星座天體圖的整體抽象模式，無論在理論觀點和視覺效果上，根本就是極限主義的。它是非個人的（非模仿的），當在提醒我們和把我們丟回到我們意識作用的感覺時，它明顯地揭示那是它自己做的。羅斯早期的幾次展覽之一，一九六八年道恩畫廊的展出，我們有趣地察覺到，其中的「四個部分系列」和「一立方體五個部分循環成半立方體」（它們都是以同樣的透明塑膠做的，後來的三稜鏡也是以此材料完成）。使我們了解羅斯的興趣是在「初始的結構」。星座天體圖將這些興趣加以改進，從三次元形式到二次元形式。雖然現在初始的暫時性已更甚於空間性，羅斯仍然以張力和感情轉移，全神專注於次元之間。

將新極限主義藝術家羅斯的星座天體圖與強斯（Jasper Johns）的地圖和抽象表現主義畫家的精神主義相比較；羅斯則很明顯地拒絕美

學。當然，強斯和抽象表現主義間的共同性是比和羅斯的天體圖更多。特別要指出和強斯的《地圖》(*Map* 〔*Based on Buckminster Fuller's Dymaxion Air-Ocean World*〕, 1967) 相比較，強斯之作中，地球的規則被拋棄，以一種似乎獨斷的繪畫筆觸，藝術家模稜兩可的符號，深情地嘲笑，個人化地投入於作品中。這都平凡化和主觀化地——我們的世界地圖現在是另一奇襲——利用舞台來維持藝術家的魔術袋。羅斯利用一無法相比的個人化地企圖，佔用他的宇宙天體圖，以他的符號印在星座上，他利用照片的大多用途之主要重點是，它們直接涉及時間，是一種半詩意、半平凡的時間佔用，而那都是光的本質。

　　紐曼 (Barnett Newman)、羅斯科 (Mark Rothko) 和史提耳 (Clyfford Still) 的畫面，都是個人心理領域的暗喻，藝術家尋找他們自己靈性的聖林。(他們處理畫面是以他們尋找的活動來畫，而不是常被誤認的精神的精力。)他們是詩意的理想主義者，尋找著他們在傳統空間的廢墟裏的靈性渣滓——一個已廢的靈性。相反的，羅斯的空間是非暗喻性，是更寫實主義的去擴大空間／時間，使其可以做得正確和直接性。有關羅斯的空間，沒有任何一物是超羣的。雖然它顯然相對於空無，星座的密度顯示出它似乎將佔有一個極端厭惡的空虛。它的無限性是嚴格實驗的和正確的。在這種思慮下，羅斯的藝術是敍述性的，也是構造性的，是寫實的，也是儀式的，是在無限的空間／時間裏無辨位的先驗經驗；於此，它可以給予增加，使它的基本原理在人類的作用之事實範圍裏，而不是在精神的渴望鼓舞下、或形而上的絕對主張，可以在宇宙的立場被了解。羅斯的天體圖的抽象外表，一點也沒有和寫實主義相矛盾，更可確定意識的與相關的經驗它本身的眞實是抽象的。

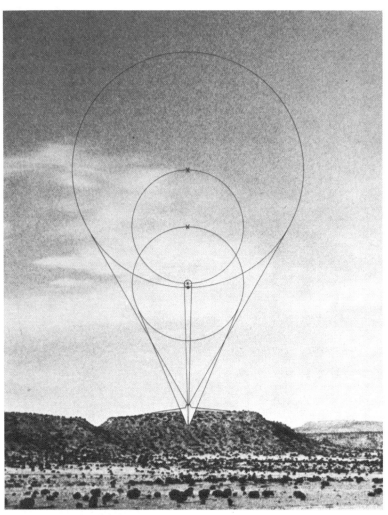

78　羅斯，《星軸》（計畫案），1979

12 南施・荷特：當作反射或投射的空間

空間

雪佛

身為藝術家的雪佛（Diana Shaffer）於本文中，討論南施・荷特創作生涯中的一些主要作品。南施・荷特原先是一位攝影家，因而常被以攝影家的身分做引述，但本文所討論的是跨越了攝影的引喻來論其作品。例如，她的作品如何與建築有關呢？她的作品如何反映出她被沙漠風景中的巨大與無時間性吸引呢？

在一九六○年代的中期，南施‧荷特在紐約市是眾人所知的攝影家、影片製作人和具體詩人。一九六八年，她第一次到西部旅行，同行的有史密斯遜和海扎。於此，她經驗到廣闊開放的空間與未經洗練的存在，而感到一股立即的感情移入。從一九六九到一九七一年，她在特殊的戶外地區創作《被埋藏的詩》（Buried Poems），且在一九七二年也在風景中作了二件雕塑作品，即《穿過一座沙丘的景觀》和《密蘇拉牧場雷達》（Missoula Ranch Locators）。她的重要雕塑作品是於一九七六年在猶他州沙漠中完成的《太陽隧道》（圖79），以及一九七八年在華盛頓伯明罕的《岩石環》。

《穿過一座沙丘的景觀》是在羅德島的內瑞格恩塞（Narragansett）所做，該作由一長五又二分之一呎，直徑八吋的水泥管組成，小心翼翼地埋入一不規則傾斜的山丘內，管埋至與視平線等高。位在半島的沙丘，一邊面臨太平洋，另一邊面向內瑞格恩塞河。埋入的水泥管，在這特殊的地點集中注意大地、天空、海的聚集，並且在不同的自然作用裏提供了固定的觀察點。這水泥管在先前是揭露隱蔽的景觀，它顯得像被堅固地集中的焦點，讓奇妙地孤立的、空幻的景色，出現在長管的尾端。

《密蘇拉牧場雷達》就建在蒙大拿州密蘇拉的私人牧場。在那空曠的平原裏，由八個鋼管，架構成一直徑四十呎的圓。圓的位置與羅盤的指針一致，大略地相稱於北、南、東、西和四個中間位置。每個雷達是由一個長十二吋、直徑二吋的鍍鋅鋼管組成，焊接成約在我們

視平線上的垂直鋼管。這雷達允許觀看者：向內，可細看到圓心，一個包括對立邊的雷達的景色；向外，可細看巨大的蒙大拿地形八個獨特的景色。選定這地點來創作，是因為沿著這個圓圈可看到多樣的幻象，包括一座山、一棵樹、一平坦的平原、一間牧場房屋。在看這雕塑中，觀看者的眼睛和身體的功能就像一旋轉的透鏡；當雷達像三角架時，就將巨大的空間帶回到人類的尺度，使觀看者成為事物的中心❶。

❶南施‧荷特，〈太陽隧道〉,《藝術論壇》6, no. 8(1977 年 4 月)，頁 34。

❷同❶，頁 37。

❸同❶。

一九七三到一九七六年之間，荷特在猶他州的沙漠創造作品《太陽隧道》。她描述她的長期尋找適合此作的地點，聲稱這是她在西部沙漠的經驗的發展，作品將儘可能存在於此特殊的地方❷。《太陽隧道》由四個混凝土塑造的圓柱形或隧道組成，每一個長十八呎，內部直徑八呎，水平地平置地上，並成相對的二條直線，因而其四個尾端開口，形成水平線的點，而此正是面對太陽在夏至和冬至昇起、落下的位置。四個隧道在這些日子裏，可明顯地劫取昇起、落下的太陽，讓每個觀賞者都可感受到它的現象。荷特說《太陽隧道》的理念是，當她在沙漠中觀看太陽昇起、落下，維持地球時光的運轉時，變得更清晰而完成的❸。一小的圓形混凝土核心下陷至地面齊平，顯著了四個輻射狀隧道所形成的交叉十字形，並成為兩條交叉視線真正的中心。在七吋厚的隧道牆上，被刺穿一些較小的洞，其直徑分別為七吋、八吋、九吋、十吋，形成山羊座(Gapricorn)、天龍座(Draco)、天鴿座(Columba)、英仙座 (Perseus) 四個星座。太陽光穿透這些洞，在隧道內部陰暗的凹處創造了變動的圓和橢圓形的光的圖式。荷特以一個模型、一

個觀測太陽的望遠鏡和照相機，於工作進行中研討，預測光線圖式的改變，以得知作品完成後被創造的形式。她也利用攝影的語言，來描述完成後的《太陽隧道》的變遷：「這風景的迴轉畫景是太不可抵抗，以致無法不以視覺論點來理解。這景象寧可使其模糊，也不要銳利。穿過隧道，風景的某些部分就被框成形，並變成焦點。」❹

　　荷特早期的室內裝置作品，是以照明和反射為主題。她將圓形和橢圓形的光，投射在畫廊空白的牆上，有時再以鏡子將其再反映。一九七四年，她發展成在特殊位置的雕塑，於紐約路易斯坦藝術公園創作《九頭海蛇怪的頭》。此作是由六個寧靜的水池組成，都沉入地下三呎深，直徑並不一樣大，由二呎到四呎都有。水池的分佈位置，是根據海蛇頭部的六顆星的位置而定，它們的直徑之所以不同，也是與每顆星的光度有關。形式是以星座的形狀，和為了作品而選定的特殊位.

79　荷特，《太陽隧道》，1973-76

置之物理的、文化的、歷史的特徵爲條件。荷特提及一古老的印地安神話，說「海蛇怪的頭的水池是大地的眼睛，晚上，『看見』星星被延續到四周之內，白天，它們捕捉『視野』裏的天空、雲、太陽和一、二隻鳥。月亮被看到從一個池移到另一個池……一個光線繞行的連續循環。」❺

一九七七到一九七八年之間，荷特創造了其他一些重要作品。包括在華盛頓州伯明罕的西華盛頓大學校園內之《岩石環》。此作由二個同心圓的石牆組成，一個管狀的容積或空間，被內部的圓所劃界，並且在二者之間形成一彎弧的小徑或通廊。內部圓圈的外圍直徑二十呎，外部圓圈的外圍直徑四十呎，厚二吋、高十呎，以片岩石、混凝土和灰泥建造成。圓形的牆上被鑿穿四個拱形，每個八呎高，四又二分之一呎寬，北極星瞄準北／南，還有十二個圓洞，每個直徑三呎四吋，並列排成北東西南、東北、東南、西南和西北的視線或軸；斜對角交叉切割，或貫穿這些石造牆。洞的中心點都剛好在我們的視平線。荷特細心地穿過不同直徑的、排列成行的金屬環，來拍攝立即可沖洗的景觀照片，以便決定圓形的洞最後的直徑尺寸；而《岩石環》的位置，最後是依據透過每一開放的形體會被看到什麼而決定。

荷特已重複地利用暗示的策略，和從圓形中心，引入到相對方向風景的明確斜角線輻射。荷特的構造物常是無屋頂、被貫穿的，向天空和地平線開放的。它們是焦點，也是包圍，看來是貫穿而不是消極地置在風景中。它們創造空間的理念，就如巴斯卡（Blaise Pascal）和

❹同❶，頁50。

❺南施·荷特，〈九頭海蛇怪的頭〉，《藝術雜誌》49, No. 5 （1975年1月），頁59。再版於因德曼所編的 Artpark: The program in the Visual Arts （路易斯坦藝術公園，紐約，1976年出版），頁22。

貝丘勒德 (Gaston Bachelard) 所曾描述的:「自然是一無限的球體，它的中心在每一個地方，它的四周不在任何地方。」(巴斯卡) ❻ 和「每一客體被賦予暗示空間，就成為所有空間的中心。間隔是每一客體的禮物，地平線的存在就如中心點一樣多。」(貝丘勒德) ❼

荷特的作品經驗是視覺的，也是類似美學的；它首先包含，在廣大的環境關聯中，朝向形式中心的運動；然後，相反地從它的被劃界中心，向外朝向一伸展的地平線。觀賞者，真正地進入形體中，成為它的具體中心，穿過它的內部變遷，成為它的焦點。從這有利的地點，觀賞者探討他本身和被擴大的環境領域之關係。觀賞者不但被其架構所包圍，也成為它的心理中心。

荷特的主題，其中之一是特殊位置雕塑，於此，作品是藝術家創造的形體，和形體被置於其內的環境之結合。藝術作品是以藝術家的理念，和一特殊位置的物理的、文化的和歷史的特徵為條件來創造。因此，位置和藝術家的觀點之結合，形成完整的作品，且只有在特殊的位置，完整的作品才可以存在。

其二是照相機在荷特創作過程中的影響。荷特的作品中那管狀、或圓柱形的形體，和環狀開口、或窺視孔的普遍，視覺上相似於光學儀器，像一大的望遠鏡或透鏡。此外，它們似乎有一在風景中的窺淫狂作用。它們對構造和孤立的遠景起作用，並使它們有利於觀賞者的觀賞。就另一個程度而言，這作品斷定視覺類似物，此相當主觀，並關聯到在當代知覺心理學和認識的探討。雕塑被鑿穿的窗戶或於其上突出的洞，鏡子和環境的反射，在交互的或反射的時尚下，它們扮演的是有關現象世界資訊接收者,和回到它之上的被建造的視象投射者。作品的了解者必須細看到內部和外部。視象是以每一個體，有關外在

世界的資訊之生動改造物來呈現，而不是消極地接受或記錄。我們被提醒想到現象學的觀念論，即眼睛可以看到它自己，所看到的是，比照相機或望遠鏡還多。

荷特的雕塑，也提出一些浪漫的暗喻。全然象徵主義的眼睛、太陽、風景、水、戲劇性的照明，將她的作品和美國發光主義畫家和新英格蘭的先驗論相連接。他們利用相似的視覺圖樣，來表達他們認爲人類的精神深度發展，是隨著他的精神參與，與在自然世界中精神被反應的了解之哲學。她的集中專注點，是在從太陽的光灑落在形體，然後從形體所發出的輻射光，使她的雕塑若葉慈（William Butler Yeats）美麗的詩意暗喻的視覺表現:「它必須更進一步寂靜的: 靈魂必須成爲它自己的背叛者，它自己的救助者，前者是活力，鏡子轉變成光明。」❽

第三種支配著荷特的作品的主題是，時間。她的雕塑是以暗示地域性的材料來建造。她寫有關《太陽隧道》的情形時，說:「《太陽隧道》的色彩和物質都是大地的一部分」，而且《岩石環》那二億三千年的片岩石，是它的區域所固有的。事實上，荷特的雕塑材料融合了它的位置，給予人一種它們本來就在那裏，而且屬於地質學時代，持續時間長於人類歷史持續的時間。這雕塑是隨屬於北極星，它們的圓形暗示: 爲了測量地球的位置與恆星太陽及宇宙間的關係，所用的原始

❻摘自梅爾·薄丘勒（Mel Bochner）和羅伯特·史密斯遜的〈熊星座的領域〉（The Domain of the Great Bear），見南施·荷特所編的《羅伯特·史密斯遜文稿》，頁 25。

❼貝丘勒德，《空間詩集》（Poetics of Space），馬利亞·喬伊斯（Maria Joles）譯（Boston: Beacon, 1969），頁 203。

❽摘自摩芮（M. H. Morams）的《鏡子和燈》（The Mirror and the Lamp）（牛津大學出版，1953 年），序言。

80 荷特,《交叉星座》, 1979-81

荷特，《交叉星座》，1979-81

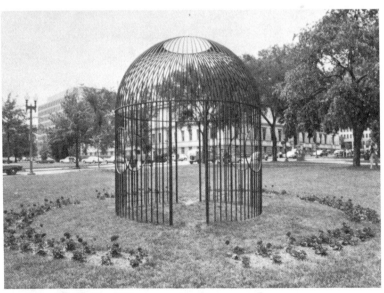

81　荷特，《裏在外地》，1980

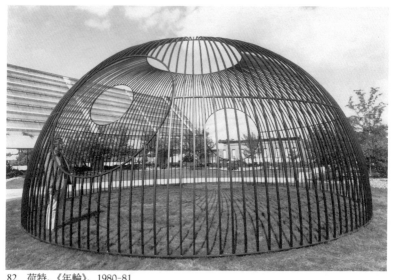

82 荷特，《年輪》，1980-81

儀器。它們的天然的、基本的特性是暗示的位置，如石柱羣和納斯卡
文化（Nazca），它們的存在是在表示基本的生存困境。

　　雖然荷特的雕塑說及無時間性，它所說的也許更高於表情的朝生
暮死。拱門、通廊、隧道、窗戶，這建築的本質，暗示流逝或瞬間的
主題。自然的陽光滲透過在《陽光隧道》和《岩石環》牆上的圓形開
口，產生變化自如的橢圓形圖式，它們不斷地改變，有若地球的旋轉。
觀賞者將自己浸入獨特瞬間的可感知經驗中，然後允許那瞬間消失和
融入下一片刻。觀賞者敏銳地意識到，他所看到的任何單一的瞬間，
只是荷特的雕塑那正發著閃爍光的片斷而已。整體的架構，在時間之
內慢慢地展開。荷特的雕塑藉此同時表現了有限的瞬間和無限的流逝
時光間的自相矛盾，讓可察覺的時間之自相矛盾，成爲一有力的視覺
象徵。

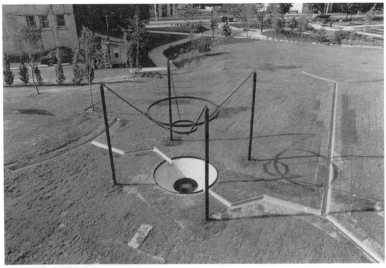

83　荷特，《攔截水潭》，1982

84　荷特，《水作品》，1983-84

85 荷特，《唯一出處》，1983

荷特依據經驗的觀察和建造儀式來創造的雕塑，表現了兼具事實分析，和浪漫的神祕主義之氣氛。作品證實了在知覺心理學、認識論、和現象學的強大資源。雖然作品利用建築形式，當為雕塑復興暗喻性和象徵性內容的策略；它的態度很明顯地，朝向遮棚和保護物的傳統功能。她的雕塑以創造局部的圍牆，甚於容納內在空間的根本被建造。因此，她的交錯複雜內部之作品，使形式和環境的情況，內部與外在的空間，個人的認知與架構的事實之間，都互相關聯。在某一標準來看，荷特的藝術是涉及瞬間的衝擊，所有完成的經驗與一更抽象或觀念的認知模式成對比。在更深層的標準看，它是涉及可感知的經驗，給予我們從這一瞬間到下一瞬間的通道之觀念，因此幫助我們了解時間的單一性。

86 荷特,《黑星公園》, 1979-84

13 大地是他們的調色盤：海倫和牛頓‧哈利生

格魯于克

《紐約時報》藝評家格魯于克（Grace Glueck）於本文中，討論海倫和牛頓哈利生的作品，尤其偏重在他們最近的《礁湖循環》計畫案。哈利生夫婦自一九七一年就開始一起工作，他們與其他利用環境來創作作品，而又忽視生態學的藝術家們，正好相反，作品以生態學為主。

海倫和牛頓‧哈利生在他們新近出版的書《蟹之書》中，寫道：「突然間，這些蟹開始有奇怪的動作，牠們停止吃我們給的食物，牠們停止互相咬嚙，甚至停止繞行移動。我們懷疑是什麼事物，使得一隻蟹會沮喪和察覺到，某些牠們的幸福需要的東西正在消失。」

這一對藝術家的計畫案，是在加州大學聖地牙哥分校實驗的；於此，哈利生夫婦最後發覺到這些從斯里蘭卡進口，並飼養在加州大學聖地牙哥分校實驗室特製水槽中的蟹們，因為食物的改變，懷念著吹襲牠們原居處海洋的季風後；便以一水管製造人造季風吹襲水槽，很快地蟹們就深陷於愛戀的嬉戲之中。哈利生夫婦對義大利西西里島沿岸，墨西哥海峽中，大漩渦之對面海岸的一塊大岩石之寄居蟹（像被認為兇猛但可食用的斯里蘭卡蟹）繁殖的發現，給予在靠近史利普斯（Scripps）的海洋研究所科學家們相當深的印象，因此哈利生夫婦獲得二萬元美金的「海洋贊助款」以作更進一步的研究。

哈利生夫婦開始蟹的計畫案時，首先是以一殘存的，與生命循環有關的作品為起頭。他們在尋找可以在博物館內的條件下生存的強壯生物。因而，聽到有關令人畏懼的義大利海岸的一大塊岩石上的寄居蟹時，就透過朋友的關係從斯里蘭卡帶來一隻活的樣本。他們對蟹類的興趣，最後使得他們親歷斯里蘭卡。一九七二年，他們開始著手一項十年計畫，即《礁湖循環》計畫案；開始研究礁湖的生態學，對自然和它本身技術的方法提出問題。牛頓‧哈利生說：「我們已經對我們的資源非常陌生，且我們感恩的時代已過去了。以為科技可以為我們

87　海倫和牛頓‧哈利生，《寄居蟹計畫案》，1974

88　牛頓‧哈利生，《拉‧佳拉舞會生存作品 No.4》，1971

解決所有的問題的理念，是幻想的。我們的意識和行為模式，將必須做一巨大的改變，因為如果我們再不改變，我們就無法在此生存。」

你也許可推測到，哈利生夫婦與傳統趨勢的藝術家、甚至加州的多樣性，有些不同之處。他們一起工作，創造以宇宙為範圍的計畫案。作品都以故事的形式來討論生態問題，如海底資源、漁業，加州沙漠的大型農業的影響，科羅拉多河流系統的阻塞，冰河融解的可能性，含量過多的硫磺酸雨等。

好，現在我們來談，為何哈利生夫婦認為他們的計畫案是藝術呢？哈利生先生認為，那就像當你在讀杜思妥也夫斯基（Fëdor Mikhailovich Dostoevsky）時，為什麼不稱它為社會科學呢？牛頓‧哈利生的藝術生涯，開始時也是一位傳統雕塑家；現在是加州大學聖地牙哥分校視覺藝術系教授。他把他的報告書送至世界各地，並轉換成寓意或故事。我們是將一隻腳放在另一隻腳前面的畫家，當它看來是不正確的時候，我們就再做一次。

他們兩人對那較無社會主題的地景藝術，抱著悲觀的態度。「想想那巨大的能源做成的大切割；和在沙漠中，那與天俱有的態勢裏造形體。」牛頓‧哈利生說：「簡潔基本的架構在另外一種情況。它們是與美術館空間交易的，而不是與大地。它們基本上已與形式有瓜葛。」

於一九七一年，二人就開始一起創作，至今他們已有四個孩子。哈利生夫人，這位過去是畫家也是加州大學推廣教育部門主管的女士說：「牛頓此類創作之第一件作品，是世界野生動物學會所辦的絕種動物的毛皮和獸皮展。但他因為從事太多工作而無法完成。我努力工作，而且我了解，我對牛頓所做的工作之興趣，多於我自己本身的工作，而所有的事就因這樣而開始了。」

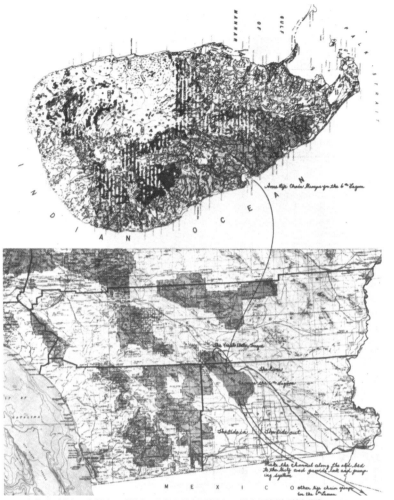

89 海倫和牛頓・哈利生，《從亭可馬里到索爾頓海，從索爾頓海到海灣》，1974

14 環境藝術的時間與空間概念

羅森堡

哈諾得‧羅森堡（Harold Rosenberg）是《紐約客》（*The New Yorker*）雜誌的藝評家，並撰寫多本著作。本文是一項由羅森堡主持的座談會內容的紀錄，其中論及許多重要的論點，和它們與環境藝術的關係。在今日非畫廊（nongallery）藝術裏，畫廊扮演著什麼角色呢？藝術家在與社會的關係中應扮演什麼角色，且當代藝術的目標是什麼呢？將藝術作為事實和藝術對抗事實，以及藝術家作品放置的地方與藝術家的作品如何相互影響、互相傳達訊息，是討論的主題。

羅森堡：與會的所有人士均到場，包括剛到的亞倫・森菲斯特，他就坐在我的左邊。其他的人士都互相認識，或應該互相認識的。我的右邊是克里斯多先生，其旁邊是李斯・勒文（Les Levine），再過去是丹尼斯・歐本漢。現在，這次座談的主題「時間與空間的概念」（Time and Space Concepts）是系列之一的第四場，主題是以環境藝術為主。換句話說，你把全部的主題加在一起，那本場的主題應該是「環境藝術的時間與空間的概念」（Time and Space Concepts in Environmental Art）。現在，對我個人而言，「時間與空間的概念」這個理念是較具限制的一個，但我不知道各位是否也有同樣的想法。我想今天座談會與會的人士，都是相當不同的藝術家，如果拋開環境藝術的時間與空間概念，而只具體地談談他們之中每一個人的作品會比較有益的，不過，也許他們也不會同意我的說法。而且，也沒有任何理由說他們不應該不同意。所以，我將問他們第一個問題，那就是，你們贊成環境藝術的觀念嗎？你們每一個人是否都有「環境藝術是什麼」的概念呢？或是，也許你壓根兒一點也不想談它呢？對其有任何反應嗎？沒有？好吧！因為你不是不同意就是同意，所以你都已經有了反應了。我們現在就開始進行本次座談會，逐一逐項的來說，克里斯多先談吧！你認為環境藝術是什麼？或時間與空間的概念是什麼？

克里斯多：我不知道。

羅森堡：你是否為此問題感到困窘呢？

克里斯多：不！不！不！從你問我這個問題時，我就沒有困窘的

感覺。但如果籌辦此會的人士認為這樣的講題，提出這類的問題是最好的方法，也是可以的。我不知道，它也許是某些問題的一部分。

羅森堡：你可以不必對籌辦人士們表示那麼多的信心。現在，我們繼續吧！你知道那是什麼？你一定嫌惡人們安排一些事。

克里斯多：不！但說真的，我認為我們今天不需要浪費這麼多時間來討論這個主題。我想也許試著提出一些問題來談，而將這次座談會的主題置之不理會比較好一點。

羅森堡：忽視這項主題。好的，你們認為我們應該忽視這項主題，而談談其他的一些事嗎？

歐本漢：是的！如果有人想要如此開始也可以。

羅森堡：沒有人要這樣做的。有人希望如此嗎？喔！你一定誤解了我的意思。

聽眾：我不認為我們應該忽視本座談會的主題。

羅森堡：哈！好！我們現在開始有觀點角度的衝突了。對不對？如果我們不將本次的主題置之不理，你認為我們應該怎麼做呢？好吧！讓我們談一些其他的事！我猜，我們也最好如此。它看來似乎沒有任何人僅熱中於某一方式，或另一種方式。讓我們再看李斯·勒文和丹尼斯·歐本漢的看法，你們是否有克里斯多那需要公眾參與的理念？或者你們將要談的是所有有關的環境藝術，如果是如此，我想有件事是必須先提醒的；於此，環境是包括人類的環境。它不是很單純地，你走出去找到一個位置，在那兒放了一些岩石或搬走一些東西而已；它是包含人類的環境。在此，我不想針對克里斯多的作品做一場演講，因為他就在這裏，不過他的一些計畫案裏，做了你們也許會認為是由一些人們涉及所產生的社會的、人類的環境之物理環境。而人們被吸

引進入作品中是計畫案的一部分，也是作品的本身。現在我想問李斯·勒文，你的計畫案中是否也有這類的感覺，而它們與克里斯多的作品有何差異？

勒文：你所說的感覺是那一種呢？

羅森堡：什麼？

勒文：我有一個有關時間與空間的理念。我認為時間就是形體，時間代表形體，它的意義是非常重要的。例如：某些機械做的東西看來是很快速的，某些人工製的東西看來是很緩慢的。因此，本質上，時間為我們闡釋了形體。空間就是空氣，空氣等於心靈，心靈等於理念，理念等於藝術領域。這就是我的理念，我的藝術領域。你就停在我的領域之外。我不知道在我的作品中有關公眾的介入之事。不過，如果沒有公眾被包含在其內，我會恨此作品的。但是，我不知道我想要他們介入我的作品，是要介入到什麼程度。

羅森堡：是的，那是我們將要談及的事實，因為他要公眾的介入。

勒文：我想我也要公眾的介入。我覺得較適合的是，公眾要如何被涉及於作品之中。你不可能做一件沒有任何人瞧它一眼的藝術品吧！

羅森堡：是的，那是不同的。我的意思是說那是事實，即使繪畫也是如此。你不必要求他們幫你畫，但你期望每個人都看著它。但是，克里斯多，（喔！打岔一下，如果我有說錯的地方，請克里斯多告訴我）認為這個世界，是社會的世界，是作品本身潛在的一部分。對不對？

克里斯多：對。

羅森堡：因此，它不只是有一些人來繞著它的四周，看看它而已，而是這些人是作品的一部分。你可能說，作品本身的物理存有，是從它包括所有被做的紀錄、案例開始，而所有的事物也都如此。一般而

言，不是藝術作品的一部分。歐本漢，你認為如何呢？

歐本漢：喔！讓我想想。我想就此觀點來討論公眾藝術，是較可談的範圍。我的意思是指，不存在於環境中的公眾藝術，於今已是一個開端；於此有一些問題，在幾年前是尚未出現的。一是，在不同的情況下，它與觀賞者的關係。你知道，我們已試著解釋一些問題，且近代一些作品也提出一些這類的問題。替代畫廊的戶外，也是一相當有趣的論題。我喜歡克里斯多所做的作品是在於，從某方面說來，它也反抗它。它是一種替代它的方式，而且是很正面的一種。此外，我覺得我們常受到商業畫廊與美術館體系的困擾，而這些困擾有些就影響到我的作品。所以，我只是想陳述一些大家都知道的事實，也就是藝術的其他利用方法。而且，當它擴延到已知的範圍之外，它們就變成有生氣的，變成新的，它們可以引起新的刺激。在我們所談的方式中，這似乎是較特別可以討論的。

羅森堡：很好，請繼續吧！你們知道在事實上，你們大家都各有一家經紀畫廊，所以它不是替代畫廊的方式。而是畫廊在這些作品中，扮演何種角色的問題。我認為它是非常複雜的。在任何情況下，它都不只是一個替代而已。如果你的作品的某些部分在畫廊中售出，你等於讓畫廊扮演代理的角色，促進產品價值，及其他類似事物。因而，當它並不是作品本身而是有關作品本身的錄影帶、照片、素描……等等，在畫廊展示它的許多觀點且被畫廊售出時，這些複雜關係你們諸位已經討論到的。當然，你們也就是最有資格來談論，畫廊在非畫廊藝術所繼續扮演的角色問題的人士。

歐本漢：哦！我們一定希望它是屬較不重要的道具。我對《飛籬》的印象是，它的物理的實質勝過於畫廊的。也就是它已通連於一確定

範圍之外。你不會被給予一種它與美術館有關聯的印象，或它是被另外一物所包容。這種方式下，回顧展一定要在大型的美術館展出之想法，已經沒有作用。在美術館裏，你知道東西存在於一空間裏，且其必定與該空間有所區別。我個人覺得，作品有某種程度的自由，是健全的。當作品可以把它們本身附加在大地，在環境中，沒有那一些有關藝術派系的衝突，是可以鼓勵的。

勒文：但是，丹尼斯，你不認為在這些事物裏，藝術畫廊的必要角色，正是包辦這一切嗎？他們包辦計畫案，包辦資金籌措。他們包辦將作品以一種形式或另一種形式，展現在公眾眼前。因而，他們的角色是無法改變太多的。當約翰·吉普生（John Gibson）在六十七街稱呼自己是約翰·吉普生委員會，且希望獲得人們的計畫案去做，這個概念是，他願意扮演像藝術經紀人的角色，去獲得這些事物。很明顯地，它並沒有進行。我尚未看到它的角色已改變，也沒有看到任何暗示我的某些事正在發生。

歐本漢：是的。我想作品本身可以有它自己的生命。事實上，它也許會被同樣的系統支持著，我想我們正在談論的是，在較沒有可能被看到的地區之環境藝術作品。有趣的事是，我發現在一相當公眾的地區，是很難著手去創造一件作品的。我發覺如果我想及一件作品時，我總是去尋找較不被人看到的地方去創作。那是較被賦予生命的一種，也是我創作的類型。

勒文：然後，你如何將它呈現給大眾觀賞呢？你得藉藝術雜誌刊載，或透過畫廊去處理。這個系統是沒有改變的。事實上，活動的地點是已經改變，但它可能引起的社會學的發展是一樣的。

歐本漢：是的。不過，我想看到藝術不是直接受制於古典的房屋、

美術館等是很好的事，雖然藝術也許和它們有間接的關係，但如此還是較好的。以它們自己本身的工具之關聯，來欣賞這些大型的作品之經驗是好的，而要藝術家來控制它們，是另外一件有益的事。

勒文：我願意同意你的看法。我同意你現在所談的事。我想，藝術家去承辦一件大於畫廊或美術館所能提供的空間的計畫案，是非常有益的。無論何事，它們在概念或物理的空間都是較大的。不過，我仍然覺得哈諾得的問題是它如何與畫廊相關聯，我的感覺是它仍是一樣的方式。

羅森堡：喔！你有另外一個可能性。你現在想要談談有關這事的任何問題嗎？森菲斯特先生，因為你尚未說任何事，請說吧！我們都在等你說話。

森菲斯特：好，如果你要我說，我現在就開始。

90　歐本漢，《鑽向量──一個侵犯》，1978

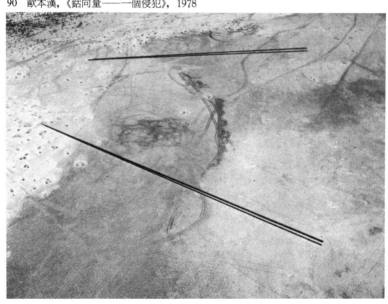

羅森堡：我的意思是，我希望每個人都盡可能地多談些事，但並不是大家同時說。

森菲斯特：我真的感覺藝術對我們的社會應該有一道德責任，而且，我也覺得這與你的問題有關。我認為太多的藝術已經是為畫廊而製造，也使藝術成為只是與室內裝飾有關，只是涉及畫廊架構的理念，而不把社會當成整體來看。我們真的必須加寬藝術家將是什麼的範圍，否則，我們將會全然地被排除，而成為室內裝飾者。我認為這是適合於每一位個別的藝術家。闡釋我們是藝術家的因素，是我們能夠提出一理想的境界給我們的社會。我的早期創作生涯被評論為，包含社會論點的。我對環境的作用特別感興趣，而且也認為，為了我們的生存，我們應該以其為主要的問題。顯然，它不可以只是膚淺的某些東西而已，因為它是涉及文明的主題，它必須是來自於你自己內在的說服力。我不認為藝術被創造，是沒有任何引用題目的，你知道我指的是目前的時事問題的主題。它必須真正地包含你自己內在的心理，它必須來自個別體的你。

我目前正在進行為紐約市再創一個漫佈許多地區的森林計畫案，我與這些社區人士一起工作，試著去創造一肯定的力量。此計畫案即將在格林威治村完成。我不知道諸位對此計畫案的內容是否了解，它已經克服了許多挫折。我與這個城市一起工作，與社區人士一起工作，試著向他們解釋藝術是什麼，它與我們的生活是什麼關係。

這是缺乏畫廊架構的情況之一。為了這個藝術世界的生存，它在社區裏必須為整體扮演較積極的角色。藝術習慣地，即將試著與人和它們的環境打交道。身為藝術家的我們，應是社會的領導人物，所以我們應該對自己有所預期。不過，今日大多數的藝術家都沒有實現這

個角色。

歐本漢：喔！我想這麼富有活力的作用,應該可以是屬於戶外的、或是畫廊位置的轉變。它並未先佔有一些好的作品可以在一限定之範圍內（其中包括畫廊）展出的事實,它沒有去做任何差異性。換句話說,在戶外形成的作品,不要將其當作與那藝術家利用較傳統的作用所顯露出的一些理念間,具有特殊不同的形體之想法來欣賞。

勒文：這個論點似乎是指藝術的利用。你將利用藝術做什麼？你認爲藝術應如何被利用？我不需要去認爲藝術家是社會的領導人物。我想他們與其他的人,都是在同等的地位。他們有夢想、有野心去做某些事,沿著這途徑在某處,這些野心就被他們自己附加於其上的系統所推倒。因而,在畫廊裏的藝術是,非常習慣於繼續畫廊的經濟支持。在過去它常是主要的論點。如：你將如何使他們繼續創作藝術呢？但此論點在今日就變成許多種狀況,尤其在此經濟保守論的時期,已成爲你將如何繼續使畫廊開張呢？而且,我想今日在畫廊裏,我們所看到的大多是變得比三、四年前保守得多了。

羅森堡：讓我們總結一下這些觀點吧！我們可以說畫廊是藝術品的環境,同時也是藝術世界較喜歡的環境。那是人們對藝術感興趣之場所,我們可以由坐在藝術畫廊裏的人士身上求得證明。我的意思是說,畫廊是藝術討論和藝術作品幾乎要緊緊纏繞的地方。換言之,這是藝術的環境。如今,你可以說畫廊有某些限制。在尺寸的限制,使你本來要在山上做的某些東西,無法在畫廊之內實現。除了對某些事物而言,它太小了之外,在時間上它也受限制的。那就是說,如果你要做一件在十五分鐘後,或十五天之後就得消失的作品,那是沒有什麼好期待──畫廊的四周,有這些能使作品如期消失之物了。也就是

說，某些類型的作品之短暫的本質，使它們不適宜於畫廊。尺寸使它們不適宜的案例，它們通常就以副產品取代；我們都已同意讓它們進入畫廊的，如克里斯多的速寫，或歐本漢的速寫等。事實上，我也看過歐本漢的作品轉換成影片的電影，它們在所有的其他方式的呈現裏都不受影響。那也就是說，這類型的環境作品，在引述的情況裏，畫廊被媒體所取代了。也就是作品並不眞的發生在社會的心靈，它們首先發生在媒體。你有那些作品的電影，如克里斯多的或歐本漢的電影。舉個例說，他擁有一部電影，在影片中，人們收拾一個股票市場一日所產出的廢棄紙張，你記得那個嗎？他們把它裝在袋子裏，到某一處屋頂上，如果我沒記錯，那大約有三呎高，然後在上面圍著跳舞，風把它吹走了，所有的過程都被拍攝成影片記錄下來。於是，這成爲了股票市場錯置地板的可怕環境。但沒有任何人邀請我去那裏，停留在那兒。換句話說，我可以看到電影，所以我得到了一個第二手的環境。而此，也是你們時常得到的，我敢肯定在會場裏的人士，幾乎沒有一個人已看到克里斯多的《飛籬》，或他在澳洲所做的《綑包海岸》。但我們都已看到⋯⋯

　　勒文：我認爲那是很好的。二手的與原作是一樣的好。在報紙上的每件事都是二手的，但你們會相信它。當我們進入某一國家並槍擊了一些人們後，你不必收集報紙，並且說他們沒有如此做，因爲新聞媒體太多了。

　　羅森堡：那是對的。太好了。讓我們繼續這個話題。通常一個環境，並不是我們傳統所謂的環境，事實上，無論何種形式的再製品，不是影片就是其他的形式，但它們就是所謂的環境了。

　　勒文：我們已經習慣於藉這些方式來獲得資訊。雖然，事實上，

人們幾乎都在抱怨錄影藝術已令人厭煩，但他們仍然願意花很長的時間來看它，而不願去看靜態的物體。他們仍然能處理得可以花比他們所需花的更多時間，來看錄影藝術，然後再說它是令人厭煩的。但是沒有關係，因為，如果你要被煩就可以繼續被煩。我覺得幻想在社會被再製的意象，如冰淇淋殼、拍立得相機、一件衣服、美國總統等等，是不可信賴的。

羅森堡：對的，那是事實。要不是它們比事實更可信賴，就不會有一則人們走過馬路去買報紙，以便知道天氣有多冷的有趣插畫出現。

勒文：但當你處在人們以行動或影片攝影來處理某一環境的狀況時，它與一位政客因為知道他自己的最好的一面是什麼之後，就公開發佈刊物和提供所有的攝影者至其處的舉動，是沒有太大的差別。他們會就其傾向做一番演講，然後所有的照片刊出後，它們都是他最好的一面。

羅森堡：我說它是好或是壞呢？我想，正常情況你會希望藝術家迴避到另外一邊去。

勒文：它沒有好或是壞。它是時間和空間的問題。它是那裏沒有一些物理的空間和每個人無法在其內的問題。

羅森堡：它不是時間和空間的問題，它是在政客方面希望選擇好的一面呈現的問題。它不只是時間和空間而已，它是你怎樣看這傢伙的問題。

勒文：但你如何在這個國家裏歸屬每個人呢？他必須試著達到它們所有的一切。

羅森堡：他是一位藝術家對不對？他是一位具有內在動機的藝術家，而此並不意味他不是一位好的藝術家。他是好到足以知道他最好

站在那一邊，以便在那情景下每個人都會看到他。有若一位藝術家，在那種遠近程度裏，剛好可以看到他所要的風景一樣。但問題是在於你所看到的並不是事實，只是一構造的東西，一件藝術品。就是這樣而已。

勒文：在這大眾傳播的時代，媒體是比事實先前的概念還真實。

羅森堡：這點我們是同意的。我所提出的問題，現在是在問，是好還是壞之事，以及藝術家在朝向我們大家都被包圍於其內的虛幻世界裏，應該是什麼角色？

克里斯多：我不認為它是虛幻的世界，就像我不認為我們可以說，美國的社會裏有關越南戰爭，只是在照片上而已，我們沒有長達六年的殺人戰爭。當他們殺了八萬個人時，並不是虛幻之事。他們殺了八萬個人。當然，你可以有八萬個人的檔案，它不是一個幻覺。我想，認為大眾媒體是錯覺之事，是完全地錯誤的。它一點也不。我們在孟加拉共和國有災禍，它不是錯覺；有幾百萬人在洪水氾濫的災禍中，它也不是錯覺。也許對《紐約時代》雜誌而言，它也許不是虛幻的，是真實的生活。我也不認為是道德權力的求證。當一個人喜歡去爬喜馬拉雅山，他不是要擁有一些好的照片，而是去感受爬到好幾千呎之上。如果一個人喜歡去經歷它，它就是一些獨特的事，不可以被任何其他的事取代。因此，我說它一點也不是虛幻的。也許會有些證件、有些書、有些事，像它，但藏於其後的是偉大真實的經驗。

羅森堡：你正在談的是，在它後面的附加物。

克里斯多：不，是根源，是它的根源。

羅森堡：根源不是虛幻的錯覺，但就如他所說的，它是一呈現物，你可以和它一起生活的。如果你將八萬個死人拿來擋路，你就可以和

他們生活在一起……。

　　克里斯多：我不認為我可以拿不實之事來虛張聲勢，然後告訴人說那裏有八萬具死屍。人類心靈的戲劇性，不是《紐約時代》雜誌的一些社論，在短短的評論裏可以完成的。你知道，儘管大眾媒體是很有力的，人類的生活還是最令人興奮的事，它是個事實，就像沙達特（Sadat）打算到以色列。所以你知道，那可能被隱祕得像小說，但它將成真。當它成真的片刻就變得有力了。那就是這個故事。如果沙達特並沒有存在，那所有有關沙達特美好之事都不可被談論。就像我將要說的，凱撒（Caesar）曾經存在過，所以我們知道他做了很多偉業。

　　羅森堡：我們知道他活著。

　　克里斯多：我們知道他在那裏。

　　羅森堡：但沙達特將到以色列的影響是什麼？每個人開始好奇藏於其後的動機是什麼，美國政府也會好奇的。它很明顯地看出，每個人都被訓練到可以察覺，真實的事不一定就是我們眼睛所看到的。

　　克里斯多：那是物理的活動，是物理的變位。那是某些人物理力量的運轉，以巨大的張力來變位，創造人類心靈的巨幅不平衡。如今，那些可以藉影片和大眾傳播媒體，完全人工地創造出來，但它一點也不相似，因為事實是比任何證件和產品來得有力的。

　　羅森堡：好！每一個人都同意此論點嗎？

　　勒文：我想虛幻常常是比事實來得有力。我覺得在大眾傳播媒體所看到的虛幻錯覺，是比事實來得逼真。你談及越南戰爭，十年裏，大眾傳播媒體播放的範圍，都無法結束它的最後一刻。

　　森菲斯特：人們依賴藝術媒體的虛幻錯覺，來創造他們的真實。我們已經試著去平衡這類型的架構。在我個人的作品是需要直接處理

事實。經由這傳播媒體、其他的人們，爲我們創造一些幻想，去接受我們的世界。只有回到直接的來源，我們可以創造出藝術的情況，去爲人們做一其可接受的、可選擇的架構。最後，人們將不再看媒體，而開始去看真實的世界，以便接納這個世界。以我們的情況，我們的社會來說，這是一非常嚴厲決定性的論點。在看自然現象的繪畫時，它對我而言，會變得更重要嗎？或切身實際地尋出自然現象，和了解它的實體時，對我而言，它會變得更重要嗎？我們將繼續允許這二手的來源，給予有關我們生存的重要資訊嗎？

歐本漢：我覺得這些作用裏，有一些部分已成爲藝術的內容。例如：有些作品已變得較缺視覺性的，於作品之後的組織，可以被摘要成某種思路，很輕易地藉傳播媒體傳達出來。我想這是我們經驗的作用。我覺於事實發生中所做的，和它突然引起《藝術論壇》雜誌封面所有的論述之事，將會比個展和這類的事物來得更重要。所以那是這類型的變位，但其根源是存在於，藉大眾媒體轉換本質的精力濃縮。我已經注意到，我已看到這些作品的圖片，我已得知作品的本質。現在我可以肯定它沒有在這會議裏發生，但它部分隱藏於，今日媒體所認爲的藝術之重大壓力之後。

勒文：我不覺得媒體有關心到藝術。例如：你剛才所提的，有關個展比《藝術論壇》的封面不重要；這件事，在幾年前也許是真的，但今日《藝術論壇》的封面不會比個展來得好。

森菲斯特：我們依賴二手的資訊來源，不瞧直接的來源，是我們問題所在之處。我們需要真正地回到事實，去看我們世界裏的實體。再談一次，我們不是領導者，在今日領導者是包辦人。我的論點是：藝術的世界，只是商業世界的模仿取笑嗎？或是，我們將成爲社會的

領導者呢?

羅森堡: 於此，我們是否都同意了某些事呢?

克里斯多: 我們正在討論藝術的消費。

羅森堡: 他們把我們的主題與藝術的世界相接通。你知道，我們正在談論的是重要、且全體同質的概念裏的真實性。

克里斯多: 我是在談藝術如何被消費，我將談論出版者如何建議。這裏所談論的都是我們如何創作藝術，我不認為藝術家對此非常銘記在心。也許有一些是很感興趣，但基本上，藝術家喜歡看作品，和藝術的消費等諸類之事。

羅森堡: 你將談的是很有趣的事。

克里斯多: 對，確實如此。但我們正在談論先前之事。

羅森堡: 我要說，不只是現在我們到處都有這些傳播媒體，但更可說，在所有的時代裏，藝術的真實與虛幻二者是不可分的。我想每個人也都會同意，永遠不會有那麼個時代，就是我們的四周都是事實。我的意思是說，保羅·古德曼（Paul Goodman）常想一定有天堂存在。

勒文: 事實只是較重要的虛幻錯覺。

羅森堡: 無論如何，沒有人知道在虛幻與事實之間的界線，應該從何處劃出。但我想關於藝術，因為我們有複製的能力，它現在已處在特殊的情況了。我們生活在複製的時代，就如班雅明（Walter Benjamin）的首要之事，就是要排除手工製品是滿足人類需要的特殊方式。換句話說，我們的桌子、椅子是工廠做的，我們穿的鞋子是工廠做的，然後我們還可看到，手工製品也傾向於每件東西都可以複製生產。因而，每件物品都有好幾百萬個複製品，最後也影響到藝術。且當複製品變得愈來愈有影響力時，它就愈來愈精確，在藝術方面有很強的影

響。今日，藝術收藏已成為一種特殊的嗜好，它不是指人們需要收藏藝術品。如果他們要裝飾他們的房子，他們可以拿到漂亮的複製品，而且，如果他們真的很誠懇地對待此複製品，他們不必注意它們的差異。他們只知道因為特殊者和鑑賞者所形成的不同，你知道，收藏郵票的人也是如此。你不需要為了那個目的，而擁有一張郵票，我的意思是，你可以在郵局買到你需要的郵票，但你不會花三千元去買一張郵票。因此，事情的要點，是真實與複製品之間已不可分了，並且為藝術創造了特殊的問題。如果在場的各位想談此問題，可以繼續談。此外，我們可以自認為正在詳論這個主題。

勒文：不，我不認為它有何不同。我想你可以做一件與你剛好具有的經驗有關的藝術，你可以做一件與不同程度的變質之複製的經驗有關的藝術，直到你結束，幾乎沒有碰觸到紙。我不覺得它做了什麼不同的事。我想，經驗，任何人脫離與藝術作品有關的經驗，他們就脫離了活著的生命。

羅森堡：他們需要你做什麼呢？

勒文：他們不需要我。

羅森堡：他們需要！他們需要你。你得到一些其他的理念。每一個人並不活在同樣的方式下。因而他們真的需要你，因為你有其他的理念。為什麼排除你自己呢？

勒文：我希望他們不需要，但我正在談的是重要的問題，因為人們常提及某些類型的藝術只是裝飾性的，這是最極致的貶抑。被提及的某些東西的裝飾性，在經過一段長時間之後，在你活得再久一點之後，你會意識到，事實上它是裝飾性的也許可能使它到處存在。這些事物甚至不是裝飾的就被丟掉。因而，它不是過去所被說的那麼壞的

東西。

羅森堡：喔！你知道，所有的理念無論是如何的好或如何的壞，最後都達到一個要點，就是人們對它們感到厭倦，並且開始提倡對照法，就如剛才所說的……。

勒文：我可以了解，我不認為材料的形體是重要的論點。如果你將說一個人可以在北極、或某個地方創造一件東西，但他不能為它拍攝照片，或是他可以製造一照片，但並不是在北極做，或是他不能描繪下它。我想如果你將做一個技術的選擇，或你要如何在最後提出論點時，我不覺得那是非常興奮的事，它看來像浪費時間去處理的事。

羅森堡：是，那是對的。每一個人都同意那論點？你們全體都同意嗎？好，每一個人都同意。有人不同意嗎？聽眾席裏有人不同意嗎？或是你沒有聽到？好！我們大家都同意。李斯，請你繼續談你的觀點吧！

勒文：不，他們不要再重複一次。

羅森堡：他不要再重新談一次，我也不責怪他。有任何問題嗎？

聽眾：我們多數人來此談論，或可說來聽你們談論的，是你們的理念如何成為你的作品創作，而不是談這個理念為什麼成為藝術的消費或是藝術的供應。我個人對你心裏想要做什麼較有興趣。

羅森堡：什麼？你說什麼？請再說一次吧！

聽眾：我所想知道的是你心裏想要去創造什麼，為何它是你要做的，而不是指，畫廊或美術館或其他出版物是消費最具影響力的方式……這些事。

克里斯多：不！我們在這裏正談論消費之事。

聽眾：不是談競爭的藝術市場的商業。

克里斯多：我們正在談此事，不談我們的作品。

羅森堡：她說不是。她說你並沒有談論你的作品而是在談消費。

克里斯多：不！不！不！不！這位女士是說，我們在這裏正在討論我們將如何展出我們的作品，以及這類的事，而不是在談我的作品。而我只能談我的作品。我不知道任何狗屎畫廊之事，或類似那類的事，我只能說我的故事。

羅森堡：繼續吧！說你的故事，繼續吧！很好！很好！

克里斯多：我們將談機械……

羅森堡：繼續，我們正在談論環境，但你却在談你的作品。

克里斯多：對，正是如此。我只談我的作品，這是我唯一可以談論作品的方法，談論目前我正在工作的計畫案。我正在進行的計畫案已經做了二年半的時間，什麼是我試著長期去做的事呢？我最感興趣的是在世界的某個地方之特別城鎮，做一都市計畫案；而且我為了某些理由，被東西方的關係所吸引。你們知道，我來自東方國家，來自共產主義的國家。我想二十世紀世界的價值，是生活的分離，分開兩地。再數數這六十年來存在的事，和戰爭與和平的平衡，就才智、哲學來說，二十世紀最有力的諸事之一，也許是使兩個世界合併，而柏林就是唯一具這兩種關係的地方。同樣的人，生活在同一個地方，却又分成兩個世界。柏林是擁有五百萬人口的大都市，却分別由兩個權力世界統治，他們住在一起，打戰和釋放，不存在和存在。而且，柏林也是唯一由蘇聯軍隊，英國軍隊，法國、美國，德國政府，也就是從前的德國國會統轄的地區。我試著綑包德國國會大廈至今已經二年半了，我與蘇聯政府、英國、美國、法國、和德國政府討論。開始時，我已經牽涉到價值問題，如果這作品最後成功了，就在蘇聯、英國、

法國、美國、德國政府之間創造了一些對話。我距離成功還很遙遠。
如今我們有一個很大的問題，不過我們仍很努力，充滿希望地做著，
經過這些關係的過程，發展出所有新類型的人，和新類型的價值。我
不知道你們對柏林是否熟悉，柏林是一幾乎被摧毀的地方。西柏林幾
乎完全是資本主義、都市計畫專家、和發展的；東柏林是怪異極權的、
空無一人的街道、和高的建築，以及怪異舉動的人。這個建築物幾乎
是在兩邊的界限上，可以互相看到對方。如果我們去做這個建築物，
包綑這建築物，必涉及兩種權力集團系統的契約。我不知道如果我成
功了，他們會以某種方式自殺，也就是自取滅亡。你知道，他們就開
始了他們的生活，他們的事實。而此，已超越了我的力量。它所涉及
的人，是比我有太多的權力，而我只有珍妮—克勞德（Jeanne-Claude）
在後面支撐我，以基金來灌注作品，因而，最後我們可以達到結果。
某些事將使作品存在於經濟的理念裏。當計畫案的客體完成後，將是
作品最後的結束，它將在二年半後、三年、四年、或五年後結束，而
它不能夠重複。它將是我們生活的一部分，是我的生命、我的太太珍
妮—克勞德、我的朋友的生命之一部分；爾後，我們將繼續新的計畫
案。每一個工作就像一新的生活方式，你知道我們不會再去做另外一
個《飛籬》，因為四年的時光，我已學到太多美國的制度、土地的使用、
政府公家機構的一切，這也許是沒有任何一家大學可以那樣教我的。
當我第一次涉及國際政治，我從未意識到，與東、西方這種相當謹慎、
敏感的關係打交道的複雜性。當與蘇聯的將軍、蘇聯的部長和西方權
力系統的人物相會面討論時，這是一個相當新奇的漫長過程，相當有
力的，因為它給予我的作品新的價值。這也是為什麼，每一時期我只
做一件新作品。新的計畫案給予我被涉及的作品的新價值。這就是我

要說的，對此問題，事實上我還可以回答得更多。

羅森堡：等等！這聽來是很奇妙的。我非常熱中於你的發展之事，但你尚未告訴我們，你正在做什麼事。

克里斯多：我剛才告訴你了。是從前的德國國會，是建於十九世紀末的國會大廈建築。它是德國俾斯麥建立聯盟時期，非常有力的象徵。且這建築物的實體，在整個時期裏不斷地變形。十九世紀末，於二百多個參加競賽者中，選出幾個偉大的建築師來設計，最後華洛（Wallot）贏得了這場競賽。這建築物是俱樂部型、一般的、平凡的巨大建築，高一百五十呎，長六百呎，寬四百呎。它從未被用來履行它的象徵目標。經過短暫的時間之後，於威瑪共和國（Weimar Republic）時期，它是民主的象徵。希特勒恨它，將它焚毀了。一九三三年的這場火，使它在德國成為非常有名的反所有社會主義、激進分子之情感之火。那是一九三三年於萊比錫（Leipzig）之著名的過程。之後，希特勒又修復好這座建築，利用它作為他的政策。一九四五年，馬歇爾·儲科夫（Marshall Zhukov）損失了二千個士兵攻佔下它。此舉，看來似乎是十分愚蠢的事，因為這座建築除了有一、二個納粹突擊隊在守護之外，毫無戰略價值。而整座建築幾乎全毀。德國聯邦政府花了七千五百萬馬克將它修復，做為一完全新的國會。但德國政府並不能使用它，因為蘇聯政府害怕此將會引起德國納粹國家主義的復活，反對讓此建築作為國會議院使用。這座建築在近百年來一直是一種暗喻。當我對反對這計畫案的人士談我要綑包這座建築時，我告訴他們，這建築物，事實上一直在物理變化中。它可以被綑包十四天，以成為一件藝術作品，但他們是非常難以說服的。

羅森堡：你正在綑包國會大廈嗎？你是不是一直保密著這計畫

案，直到現在才說出來？

克里斯多：不！在此刻我才即將要開始進行。我們尚未獲准進行工作，但我們與所有的聯盟、國會、部長們、五個權勢（四個外國力量，他們都有部長級人士在柏林）交戰。他們並不附屬於外交部，他們直接受命於美國總統，英國首相，法國總統；當然他們的權勢就直接在此呈現了。我的意思是指，他們不像外交部，當然那是一非常棘手的狀況，因爲這些人都關聯到維持一己存在的系統之平衡，在柏林，他們經由一些關卡謹慎地做東、西方之間的交換。我們不知何日才會被准予進行工作，也許有希望在一年之內說服他們。

羅森堡：如果你沒有獲准呢？

克里斯多：那將是一個失敗。

羅森堡：這作品將如何呢？

克里斯多：將是一個失敗。

羅森堡：不！不！只是……。

克里斯多：如果我們沒有完成它，它一定是一個失敗。不過它將會非常棒，因爲這作品重要的是，它會將冷水潑在我的自我。重要的是，此時它的目的就達到了。這作品的存在是在我的能力之外，如果每一個人都懷疑我將盡全力去達到、去完成此計畫案，我將永遠不會經歷，我們現在正面對的事實的反應。每一個人都知道我們做每一件事的最後是，要將這座建築綑包起來。那就是我們所得到的怪異的力量，也是爲何《眞理報》（Pravda）才寫了社論反對這計畫案。如果我沒有任何可信任的方式，而只談綑包國會大廈，一定不會有人感到興趣。但因爲每個人都眞的很感興趣，《眞理報》才會在幾個星期前寫了一篇社論來反對它。現在，那裏是一個人可說體制和面對眞實是如何

重要的方法。當我們試著製造戰爭，但事實上我們並不要製造戰爭時，就沒有人對你有興趣。如果它真的是戰爭，它就會成真。

羅森堡：喔！我想這是很奇妙的，你正依照這個理念來試著經由大眾傳播媒體來達到事實。你在進行的計畫，沒有人知道，因為他們並沒有不辭勞苦地去看。我的意思是，他們認為在報紙上所寫的就是事情的情況。它是不是就如此呢？我是指，你沒有達到任何和解。

克里斯多：不。

聽眾：你綑包國會大廈的目的是什麼？它的出發點是政治的？或最後變成政治的？

克里斯多：不，不。你知道我綑包每一種建築，這是第三座將被綑包的建築。你知道嗎？我綑包的建築物非常少數，但我們所有的人都期盼很久，要去做一件與公眾建築有關的計畫案。我過去綑包的建築物都與藝術世界有關。它們是美術館，最後，你了解，有些美術館的館長一定會允許我去綑包他們的建築。這也是為什麼，我會花那麼長的時間想要去綑包這建築的原因，談判和繼續進行爭取，在一個接一個的情況，一個國家的情況下，也許做出一公眾作品。這座建築包含了這世界上成千上萬不同人們的關係，而此給予計畫案價值與力量。你知道，這計畫案是強而有力的，且這實體是擁有龐大、肥沃的土地。我不知道這是什麼計畫案，它建立在它自己的生命上。當我開始做綑包國會大廈時，我對德國政府和德國歷史了解不深，而今，我學習到太多且它是那麼令人高興的。你知道，在某方面這計畫案大約要花三年半、四年或五年的時光去完成。之後，會有它自己的詩意，自己的生命，是由全然的精力去完成、去實現的作品。同樣的，在加州，我也不知道那土地使用的複雜問題和加州及美國的法律，為了土地的使

用帶來了許多的問題。但完成那計畫案後，我們牽涉到怪異的機械，於此，計畫案就引出生命力。現在，如果我到南非的一些富有的朋友處，我們一定可以很完美地欺騙我的朋友，並且在五十或一百哩的山丘上建立一籬笆（似《飛籬》該作）。那裏將沒有任何與作品有關的事存在。這作品一定是非存在的。作品達到影響是只有它本身的力量之滋養才可達到，這是真正的來源。

羅森堡：我現在想要問你一個問題，我想你做的呈現物一定是非常奇妙之物，每一個人一定想要知道你正在做什麼。我要問的是，你是否覺得已經適當地表達這次集會的經驗和資訊給每一個人了，但除了你自己的並未談及，對不對？

克里斯多：是的。

羅森堡：這是重點。

克里斯多：好吧！我告訴你們。那至少對德國、英國和一些涉及此計畫案的人而言是太多了。在某方面而言，整個德國大眾傳播媒體，所有的政客，以及在英國，他們都被牽涉太多了。它展露了這作品牽涉到多少人。你知道，我所訪談交涉的對象，從德國首相到不同的政客，因為他們是決定性的，他們是這計畫案的製作者，因為如果你不說服他們，你將永遠看不到這計畫案的發生。當然，他們也是慢慢地介入的，那些人（沒有被介入的），並不是他們認為我是發狂的而不介入。那些人是被分裂的德國看法，一些英國的看法，這作品如何繼續下去之理念所完全說服了。這作品牽涉到被保護的巨大鼓勵，因為保守的人士認為，只要我們繼續進行下去，它可以創造柏林之東、西方界限的終止。對他們的關係，我們創造了困難。有些人，如德國左派分子認為它是非常重要的事，因為它創造了雙邊對談的情況，當所有

整個德國國家和部分的人都關聯到這建築，他們希望了解他們自己，並討論一些事，那是非理性的，實用主義的，沒有關聯到人們的食物和薪水的。對不對？

聽衆：你已經談到，在你作品裏的空間和時間的理念，空間也許就存在於，你正在東西柏林所做的事，這空間的概念，是由權力的觀點使東西方分開，那是一種地理空間的概念。而你所談的時間概念，使你去創作作品，而從你想要做一件作品的初始理念形成開始，將費了你二年或三年的時間。我想知道，它的關係是什麼？或，你是否看到在你個人的時間、空間的概念，做爲一特殊的人，一位藝術家，和你的……如何工作的關係間有一個分類。換句話說，什麼是空間……我正試著了解在你自己的生命裏做爲一位藝術家，與相反立場在你的作品裏你如何看它的關係中，你是否有不同的時間和空間的判斷標準。

克里斯多：我如何睡著了呢？我如何醒來呢？

聽衆：不，那是——它不清楚。

克里斯多：不，如果我了解，也許我可以回答你的問題。讓我回答問題吧！我正試著去澄淸，基本上這作品之存在於我力量之外的事。當這作品被放在眞實的關係裏，它就會變成可驚的怪物。我不是爲了物理的因素，才來談它。物理的客體是作品的結束，是情感的結束。但當這作品開始建立它自己徹底的、時間的精神性本質，儘管我們有多偉大的勸導者，我們聘請律師和專業人士來做它自己的本質，但沒有人能夠知道工作將從何處著手。因爲，那裏沒有先例。每一件作品都是新的和新的關係。當然，我們知道如何去建造《飛籬》，但我將永遠不會再做另外一個《飛籬》。現在我正在做的國會大廈計畫案，是我第一次著手於十分不同的人們與價值的國際關係之作，尤其它涉及了

東方的世界。它創造了一大量的活力，尤其是人們的反對與爲了這計畫案的努力所產生的巨大力量。現在，因爲有許多力量在爲此計畫案努力，也有許多力量在反對此計畫案，因此每一次都創造了它自己推動的力量。那是眞正創造這計畫案的力量。不只在東方，像在這樣的國家裏，當我們在西歐保守的一邊，我們將永不會有那麼多的問題。當然，什麼使計畫案建立在時間和關係裏，我們也不能預測，因爲它幾乎像眞的生命。試著去做所有的事的人，我們也無法知道，我們只能試著去了解和與它有關。我的太太一定願意……。

珍妮－克勞德：我想李斯‧勒文已非常清楚地解釋，今天是很難去分開時間和空間的時代，這是可證明的，如果有人問你家距離那裏有多遠，你回答，十五分鐘的時間，你沒有回答是多少公里。或是某人說五哩，你說二十分鐘，它是相同的事。因而它是比你正嘗試去做的，還要難以分別時間和空間。因此把它們放在一起，因爲它們眞的是一起的。

羅森堡：請等一下。我想我們……，我將告訴你們，現在我們將縮短時間，因爲我還要請其他的三個人談談他們的計畫案。我將對克里斯多提出一個主要的問題，但不是現在，我們要等到其他的人都有機會談論後再說，在後面的地方有位女士要提出問題。

聽衆：你認爲你的……

技術員：請你用麥克風好嗎？我們正在錄影而機械沒有辦法聽到你的聲音。

聽衆：當她正在談論它時，我注意到克里斯多的第一次陳述是以二年半來換算他正談的計畫案。後來我們發覺它作了一段很長的時間，且某些事可能發生，但很明顯地它的整個流程就是他的計畫案。

羅森堡：哦！那你的要點是什麼？

聽眾：時間和空間。

羅森堡：在這裏，你們這些人都堅持這兩個字眼。我不認為我們需要繞著這兩個字來談，不過還是請繼續吧！

聽眾：你認為在涉及你的力量和冷戰政策之間，預防的技術之關聯為何？

克里斯多：不！我不認為藝術有牽涉到任何戰爭。對藝術而言，任何東西都是它的來源。好的天氣對藝術是有幫助的，就如壞的天氣也一樣。你知道，它不可能說，下雨時對藝術是不好的，出太陽的時候對藝術是好的；同樣的，每一件事都有可能成為藝術之事。我沒有看到保守的人士、或非常復古的人，不能與我的藝術有關；就如激進的人士也一樣。每件事都是藝術的主體，都可以成為生命美好的來源。我不是在做好或壞的事，而是在做我的作品。

羅森堡：現在，不要再問任何問題，我們要其他的藝術家們也有機會來談論問題。你們要談一些有關你們的作品之事嗎？如果想談的話，請你們談談，如果不想談，請告訴我一聲。

森菲斯特：我將開始談我的作品，首先要談的是，在最近十年為紐約市再創一座先殖民時代的森林計畫案。我牽涉到、並處理許多官僚的問題，並通過了行政部門的政策，試著告訴人們再造美感環境的理念。我個人牽涉到的主旨之一是，回到藝術的根源，回到洞穴畫的理念，那裏的社會行為的藝術家，將自己視為是社會整體的一部分。我覺得藝術家將自己的作品限定在與畫廊的關聯，如今已消失了。藝術家傳統的目的是與社區有關，和如何將自己視為一獨特的人，去創造包含社區的美感經驗。我們必須把自己投入一較大的範圍，把我們

當作一個社會，一個團體，當作許多單位來生存。如果我們繼續這與室內裝飾有關的發展，藝術的世界將變得毫無意義。

在我個人的發展的環境方面，我成長於這城市裏非常暴力的地區——南布朗克斯。我個人心理的特質，是與來自這種情況的社區有關。每一個人在與我們社會有關情況下，都有他自己可選擇的架構。它就是把你自己投入那種概念的理念，與社區一起工作，並且告訴人們這個理念是一個藝術計畫案，它將如何影響到他的生活，在他們的環境裏，它將如何增加美感意識。

在這次座談會裏，向大家公佈這個計畫案，將於春天開始進行，最後再向各位說，如果有任何人想要幫忙完成這計畫案，將是一件美好的事。

羅森堡：你現在正在做什麼？且此計畫案將在那裏進行？

勒文：就安排在那邊的角落，大家可以看看。

森菲斯特：它只是一個理念；我要強調的是它真的是開放的，它不只是我剛才談及的而已，它事實上就是一公開的社區計畫案。

羅森堡：它在那裏？

森菲斯特：它就在拉瓜爾迪亞街上，介於浩斯頓和布利奇克爾街（Bleecker Street）之間。

羅森堡：將如何進行？你正在那裏工作嗎……？

森菲斯特：它將再創一先殖民時代的森林，試著給予我們城市另外一種視象。

羅森堡：那很好，有沒有任何人願意去這街角的地方，並幫忙做森林？

聽眾：它將付給人們錢嗎？

羅森堡：她要錢。

森菲斯特：它由不同層次的人籌措資金。

羅森堡：誰支付這些經費呢？紐約市政府？

森菲斯特：它是由一個團體來支付，有私人的資金也有聯邦的資金。

羅森堡：很好，還有沒有問題？

聽眾：我覺得要將自己投入社區是較困難的事。對我而言，一個人必須被包含於社區的區民去幫助你進行計畫案,也許甚至拿到酬勞,也許甚至得到他們的觀點。因為即使一位好的建築師，他在做私人的計畫工作時也會被涉及到社區，及他們的理念。

羅森堡：你是在和森菲斯特辯駁還是在和克里斯多呢？克里斯多是在柏林，他則是在這裏開始。

森菲斯特：我住在格林威治村的社區。我住在那裏，這也是為何這計畫案開始著手點就在格林威治村。我與包圍這計畫案的建築物一起工作，從這社區包圍著它之處，著手輸入於計畫案內。我與地方規劃委員會一起工作，我也與地方政客一起進行此計畫案，我不只是說：「這裏是一座雕塑，如果你不喜歡它就是壞運氣。」或是說：「我正在做一地景藝術，如果你不喜歡它，那是你自己的問題，因為無論如何我都要將它黏在這裏。」這就是典型的「人類違抗自然」的老生常談，許多藝術家常如此，而我是反對的。

羅森堡：再問森菲斯特一個問題。

聽眾：我想請教森菲斯特一個問題。如果我們現在正在談有關生存的問題，我們要說撒哈拉 (Sahara) 的綿延，中西部失去了大半肥沃的土壤，紐約市主要的毒性輸入物——汽車引擎與一氧化碳，在紐約

市裏這一座森林，如何向它自己說這些問題呢？這世界普遍地乾燥，可以做例子嗎？在空氣普遍的污染下，對我而言，從基本的生態分析，若在曼哈頓的街道上設置森林，一定不會是一座先哥倫布時代的森林，因爲鳥一定會飛來此處築窩，昆蟲也將聚集於此……很明顯地，那裏一定會被包圍好幾平方哩的地方所污染和影響。

森菲斯特：這計畫案是一街區，它是一實驗的計畫案。我正在與地方政府一起研究再做其他相似的計畫案之理念。這是一散佈的計畫案，不但只在紐約市也在其他的城市。除了在社區給予美感影響，這計畫案還會增加氧氣，吸取噪音。我認爲它將是這城市的逐漸成長的反力量。我正與梅約‧愛德華‧寇奇一起工作，且所有的人們都與這地區有關。這計畫是其中一項，它將再繼續下去。

聽衆：我還是不太確定另外一個問題……。

森菲斯特：有兩部分？我想沒有，有第二部分嗎？

聽衆：它給我的印象是，現在生存的問題是地球的問題，和包含觀察生態的過程，作爲地球的過程；至少是包含在一大的基礎上，然後放一座森林在有許多生態問題的城市裏，例如正耗盡的食物供應，因爲我們的氣候變得相當不穩定，而且，我想，是因爲那裏有內燃機引擎的關係。這些事，我不覺得將會由森林來做。我不覺得森林本身可以移去一氧化碳。

森菲斯特：哦！並不只一個。我已說過這只是開始，它是一個實驗計畫，在這城市裏還有許多空曠的空間。

聽衆：但這能對它自己說已實現了嗎？現在我們還有石油和煤氣有毒啊！它能對自己說……。

羅森堡：哦！繼續吧！你不期望他把整個城市變成森林吧？

森菲斯特：於此的每一個人，對他們的環境都有他們的責任。每一個人都是肯定的角色。我將不會試著說，每一個人應該出去解決污染的問題。我想這論點，是要更提昇我們對環境的意識，無論它們是政治的或社會的意識，這森林是許多答案之一。

聽眾：所以你的森林不是一個模型。

森菲斯特：它是一個暗喻，期望包圍在它四周的人們，改變他們對環境的概念。

聽眾：你已做了一些，也許……

羅森堡：聽著，這不是兩人之間的討論。我們還有三個人，兩個藝術家；我相信你們會想聽聽他們的觀點，如果還有時間，我們將會讓聽眾提更進一步的問題，不過我實在懷疑會有剩餘的時間。

聽眾：在「為環境的藝術人」（Art People for the Environment）計畫裏，我的論文已有系統地陳述，這文章與亞倫·森菲斯特正在談論的事有所關聯。它的名稱叫「走出工作室進入街道」（Out of the Studio and into the Street），它涉及到公眾藝術和整個城市的計畫。

羅森堡：這是一個問題嗎？

聽眾：它已經……不！我願意再更進一步來說。

羅森堡：你要為你的計畫做商業行為嗎？那得等到這會議結束才可以。

聽眾：是的。我感覺它，是某些我們大家都牽涉到的事，它們應該會有某種計畫。

羅森堡：你是要為他剛才所說的做一註腳嗎？

聽眾：是的。我願意擴張它，因此才會有更多的人被牽涉到這些事。事實上，我已打好一些文稿，並影印了一些資料，如果各位有興

趣的話可以看看。

羅森堡：歐本漢，你將願意依序輪流談下去嗎？告訴我們有關你正在做的吧！

歐本漢：我寧可利用這時間，讓稍多的人問較多的問題，我真的不想談它。

羅森堡：李斯，那你呢？你正在做某些事吧!?

勒文：我不覺得藝術家應該談他們正在做的事，真的，那將有太多要談的了。

羅森堡：你是不是在批評你前面的兩位人士呢？

勒文：是的。是以一種紳士的方式來說的。讓我們來說這問題吧！我覺得藝術家做他們的作品，如果人們誤解了他們，也沒有關係。它不是真的事。解釋也不會讓人們了解得更多。我願意談被當作電視媒體來了解的時間與空間的概念。在電視裏有一種叫做時間基準（time-base）調整器的機械。這機械做什麼呢？事實上，它是一新的東西，大約在三年前才有的機型。這機械就是在做畫面的特殊時間測定，把畫面消除，再插入畫面新的時間測定，因此畫面就是我們所說的準確的。相反的，就會擾亂、震動、移動。所謂的準確，就是它是絕對的平坦且緊密地嵌在銀幕上。從觀察時間基準器調整畫面中，我們可以學到一件事，那就是時間與概念之間是限定的關係。時間愈短來看一個幻象，所得的概念存在的層次就愈高。所以在畫面上所有不良的畫面效果，是在不良的變緩的時間測定。想想那問題吧！

羅森堡：你要說一些事嗎？

聽衆：我想說一些事，讓我們了解——那是奇怪的概念。科技的概念在目前是一實際的發明。有關事實的是，我是一個畫家，通常它

的作用是剛好相反的。換句話說，人類的價值是指示你看某些東西，它是一幅好的畫作，是有特性的畫作；看得愈久，經驗就愈深刻，愈有特性。科技的東西已經追上相反類型的印象。因此，我對整件事多少有點疑問。

勒文：好，讓我再談談它吧！

羅森堡：他才給你一條新聞，他只是說有這樣的事存在，沒有說它是好或是壞。

勒文：事實上那已意外地暗示了一個理念，那就是指時間基準的藝術和時間基準的經驗，將歷經多於他們原先擁有的更多不同的分析。同樣的事也適用於攝影。焦點外的畫面，一般的意思是攝影家和他的主題在時間基準之外，對象動了或是快門速度太慢。討論之差異，是你正在談論沒有目標接觸的藝術。你所談的藝術它是屬於沒有目標的接觸。而我們這裏所談的大多數不是這種藝術，而是時間基準的藝術，一個與時間有關的藝術。

聽衆：你認爲「沒有目標的接觸」是什麼？

勒文：是你可以在被任何給予的時間內進入任何位置。你可以馬上取回所有必要的資訊。

聽衆：但你爲何論及每一件事，如談到繪畫方面、科技的術語呢？

勒文：不，它們不是科技的術語，它們是在英文字典裏的字。

聽衆：基本上，那並不意味它們不是科技的。

勒文：好，你知道，畫筆是科技的術語，油畫顏料是科技的術語，它描述一特質，它只是讓人們了解，你正要談論之事所利用文字的方法。

羅森堡：我不知道你們兩人眞正在爭論的是什麼？不過我願意提

醒的是，這兩位已經描述他們的課題的藝術家，似乎已自由地在談他們應該執有他們的理念多久的時間。然後，在這種情況下，對電視和大眾傳播媒體的意念，事實上正好相反。這媒體是依據他們可以做它的範圍的精確測量。每一件展現給大家看的東西，是形式意義上，他們竄改實體的諸基準之一。這類的事不會碰巧發生在十五秒、三十秒的商業廣告或半小時的節目裏。除去這些所有必要涉及的問題，藝術家只需要認為如果必要的話，他們可以永遠如此繼續下去。藝術作品的特性之一，是在時間之內做自己要求的事，以及它的創造者的活力。而可憐的傢伙可能會突然發覺，他費了十年的時光去做的東西最後可能不能實現。藝術家是地球生物之一，就如蘇格拉底（Socrates）所說的，他並不急。他做完工作後，突然看到那裏有個理念，就漫步出去走進一條小徑，在那裏他發覺他已身處絕境。克里斯多也告訴過你們，他可以發覺他身處絕境，但此並不能殺了他一樣。只是幻想一下，如果NBC發覺它已臨絕境，換句話說，它一定死定了。讓我們看看還有沒有人要提問題？沒有，沒有問題了嗎？

聽眾：我還是想知道什麼是環境藝術，我要繼續剛才李斯・勒文所談的問題，就是有關「沒有目標接觸」的藝術，如繪畫；什麼事可以讓你漫無目標地進進出出呢？我也想知道克里斯多、丹尼斯或其他任何與會的人士，是否感覺到他們所做的，或認為環境藝術事實上是一「沒有目標接觸」的藝術。

勒文：現在稍等一下。時間基準的藝術，是時間那絕對地時間被譯的暗碼。錄影藝術是時間基準的藝術。前面五吋的影片一定不同於其後的五吋。你正牽涉有關到本質上相同系統的事，就像你與時鐘的關係一樣。因此，你就與時間界定的系統有關。你正在與一個利用六

十個爲一週期的電流系統，一個與電子鐘一樣的系統打交道。如果你用任何其他的方式來利用它，你就不能看到任何東西。它只是不能進行工作。因而我認爲談時間和空間是，我們將進入科技的討論，因爲唯一較好的分析已將使時間和空間朝向科技的領域。我所知道的繪畫，並沒有嚴謹的時間與空間之分析。

羅森堡：好，它是集合在一案例上──我想保羅‧克利(Paul Klee)在較早期時就談及時間和空間的分別，時間是音樂和戲劇發生的形體，空間是建築、繪畫、雕塑的形體，因爲它是靜態的。那是萊辛(Lessing)（德國批評家、劇作家）的時間與空間的區別，後來克利站在藝術家的觀點，來辯駁那種時間的概念，認爲它不適用於繪畫。因而他發展出一定則，那就是一條線是一移動的點。平面是一移動的線，一個立方體是一移動的平面。然後，如果你開始看這些東西如何到處移動，你就被包含在時間內。他打破了這二者之間的區別，幾乎在同時期，物理學家也開始談論時間─空間，以連號來取代它們的區別。

勒文：無論如何，在這些說法裏討論時間與空間的重要元素是，如果你弄錯了時間，什麼事也不會發生。如果我在錯誤的時間基準下看一幅畫作，與在正確的時間基準下看，是沒有什麼不同的事會發生的。

羅森堡：我不願說那是它不應該被視爲靜態的客體，也許可能被瞧爲靜態的客體。

勒文：不！但是如果以某些東西來做它，事實上它裏面有一時間測程器，你不能看到它，它只是朝向你，只是看不到那裏有什麼。

羅森堡：好，我假設有一強調的差異。我試著要確定的只是在過去已被討論的主題，是時間─空間。

勒文：與飛彈流穿過時間形成一條線的理念相同，是不是？與所有電腦常說帶子（tape）是在移穿過時間一樣的理念。因而換句話說，「讓我們發覺六百四十呎進入帶子」，現在他們說：「發現四分，三秒及八個空白於帶子裏。」因為它更正確。當你牽涉到時間，那麼直接與時間交涉會較正確。

聽眾：我有一個問題特別牽涉到克里斯多和亞倫・森菲斯特，是否有涉及到人的觀點這方面的問題。森菲斯特涉及計畫委員會和所有和計畫委員會進行工作的挫折，克里斯多則和政府打交道，畫家涉及到人就若畫家一定涉及到顏料嗎？你是否把它看為同樣的媒體呢？作為過程或某些事呢？

克里斯多：人們，委員會的監察人，農場的主人，我想他們多少有點知道他們擁有作品製作的最後決定權力。那不是觀看作品，是與作品生活在一起，或製作作品。在我的案例裏，他們是藝術製作者，因為如果沒有他們，作品就不存在。如果沒有他們的決定，如果沒有他們的介入，如果沒有他們的同意，如果沒有他們的反應，這作品就不可能實現，他們決定是否讓我做那作品。

聽眾：所以人們是你的媒體嗎？

克里斯多：是的，他們多少有點像朋友。如果沒有他們就不可能完成作品。

勒文：我可以問克里斯多一個問題嗎？

克里斯多：當然可以。

勒文：你是否發現人們被提昇到藝術家的境界時,表現會好一些？

克里斯多：不！一點也不。他們只是來源而已，那是……。

羅森堡：也許他不知道如何提昇他們。

克里斯多：這問題是他們在做不同的事，這問題是他們希望涉及一些無理的或刺激的、相互影響的事。

羅森堡：你有何問題嗎？

克里斯多：或回答嗎？

羅森堡：對，你有何問題或回答嗎？請繼續吧！

珍妮—克勞德：李斯‧勒文問當被稱為藝術家時，人們的表現是否會好一點。喔！是的。當克里斯多當眾告訴反對者，它是由當地藝術家所構成，他們把我們帶到法庭；當克里斯多告訴他們無論他們是否喜歡，他們都將成為他的藝術作品的一部分，他們很肯定地比反對者表現得好多了。

羅森堡：非常好。好，我想我們現在已經到了預定結束的時間了，我要感謝我的合作者們，他們都個別的、共同地完成了一奇妙的工作，非常感謝各位。

15 征服美國風景的攝影思想

特洛布

身兼攝影家、教師及前紐約萊特畫廊（Light Gallery）負責人的特洛布（Charles Traub）從不尋常的、有利的觀點來撰寫藝術與自然，尤其是攝影藝術與自然的關係之論文。為何攝影家們大都普遍地忽視自然那故意的元素？自然已經被羅曼蒂克地、柔和地再現，尤其攝影更偏愛此道；為何此已成為常規？且其必然適當嗎？特洛布引用霍金斯、史提格利茲，安瑟爾・亞當斯等攝影家的作品來討論對自然世界的態度，並且將這些現象看作是農業安全管理局攝影師們的，和第一次在月球拍照的源始。他的論點是，更當代的攝影家威諾格蘭和羅勃・亞當斯他們所攝取的是更忠實的人與他的環境之關係的鏡頭；而忠實是全然的真實嗎？或是對質樸的十九世紀攝影先驅們有一些確實性而已呢？

我對自然並無興趣，只對我自己的自然感興趣。

——亞諾·西凱恩（Aaron Siskind）

攝影以新的客觀性，來從事自然的與人為的風景的追求。由於十八世紀黑白照相機的發明，風景大概已是頻繁的攝影研究主題。

雖然畫家們在歷史上已真實地呈現和揭露自然那險惡的預兆的特性——它的火和冰，但攝影幾乎沒有看到自然這否定的一面。在布朗寧時代（Brown Decades, 1880-1900）的一躍，到科技的文化和漫佈的都市化，都與攝影的發明和早期的發展有共同的作用。這年輕的媒體，主要在印證人類對自然環境的侵略和對自然逐漸的支配性。然而，有一段很長的時間，攝影者已經將風景當作豪華的對象來描繪，從事實和精神性地提昇、逃避，去迎接避難所。德·托克威爾（Alexis de Tocqueville）描述美國文明就像是對「上帝賜予我們勝於自然力量」的貢物❶。

羅勃·波辛（Robert Persig）在最近提出的論文中，記載了航繞世界的經驗，並揭露一些人類稍微誤解他自己與自然間之關係的現象❷。因為大多數的航海者都有一偉大的夢想，就是逃離朝九暮五的世界，得以舵輪控制和精通航海，且除了風、帆、海三種之外，都不希望被任何因素決定。這些人他們以不尋常的長期冒險做賭注，了解由千變的元素和在大海中變小的船，船上的孤寂所引起隱藏於後的恐懼，和肉體的努力——其所承擔的事重於它的浪漫性。而此，至少我們的下

意識是可以承認這事實。波辛描述道:「我們經由十九世紀的海景畫家萊得和荷馬的描繪去認知它。」

　　同樣的,恐懼逼迫我們自我保護的慾望去建造我們的城堡,將我們的文化制度化,塑造我們的藝術,使我們遠離故意和不可預期的因素。我們的藝術,是人類的貴族將正要面對未知的複雜宣言,但也是必然的生命力量。藝術作品是人類從繞在他四周的原始力量逃脫的避難所,也是間接地控制他們的方法。

　　攝影藝術的成長是機械論時代的副產品,和我們的文化利用科技來統治我們的宇宙是相似的。我們必須記得莊嚴的NASA攝影作品,並不是在徒步旅行遊覽進入天堂時,快門拍照取得,而是一地域的科學性地圖,和很快地被人類剝削的地誌學。這醒目的照片提醒了我們,人類在每一個領域裏已經進行了科技的推進,但一點也沒有進行攝影工具本身的提昇科技工作。例如,這些圖片是來自工具自動性地記錄下所有的生命形體的出現與行為,無論如何,是人類出現去操作它。NASA的照片拍攝後經過十年,在紐約的萊特畫廊展出給予這些幻象新的次元。經過十年的變遷,它們才被允許進入藝術的領域。它們是公眾所擁有的,最清新和最逼真的一個尚未破壞的、未開拓領域的景象;它們好像是新近被發現的遺跡,暗示著我們的起源。從月球上拍攝的綠色地球的照片,超越了記錄性的作用,就我們所能了解地,提醒我們生命的獨特。從月球上被看到的地球,似乎是所有一切中較重要的,因為它是我們知道有生物居住在其上的唯一地方。

❶德·托克威爾,《美國之旅》(Journey to America) (Garden City, N.Y.: Doubleday Anchor Books, 1971),頁399。

❷波辛,〈巡航憂鬱與它們的痙癒〉(Cruising Blues and Their Cure),《君子》(Esquire)(1979年5月),頁65。

藝術已時常喚起我們的脆弱性，而此是我們之間最大的人性。藝術生存的原因，是我們看到我們自己被反射在其中，因此，某一段長時間之後，可以在藝術畫廊裏展出NASA的攝影照片。現在人類已經有足夠的經驗去了解太空，它看來似乎不那麼神祕了，也不再不可能征服。太空的照片，現在也可以在新的銜接關係中被了解，因為我們可以欣賞它們所做的環境。它們真正的存在，是我們已經在期盼文化獲勝的行進中❸，已消失的、可使某些事純淨的提醒者。

　　認為我們的祖先與其居住的環境，是和諧相處之事將是一個錯覺。直到十八世紀的早期，人類是很艱辛地開化自然，以他的喜悅、藝術性的等等去利用它。房地產仲介者的願望，只有上流社會人士才能滿足他們，然後，也只有在一相當地被控制的、田園詩的、鄉村的環境才能滿足他們。我們只需要再回想一下英國的皇家森林，和法國封建時代城堡大平原，就會了解這個概念了。另一方面呢，農夫不斷地與自然力（包括土壤本身）戰爭。十五世紀時代的探討，並不是一種對自然缺乏愛意的進行工作，只是他們較著重於財物的獲得罷了。征服的精神，就以美國十九世紀明顯的稠密度豎起來了。同時，攝影媒體的發展提供了我們一片鏡子，由此未開墾的美國風景的落葉就可被觀察到。

　　往昔的人物攝影家卡列坦・霍金斯（Carleton Watkins），在一八六〇年代和一八七〇年代所做的偉大作品，是描寫他在美國領土西北部的探險。以未經探測的水道為證，甚至在他第一次開始出發時，他已預測到，他所攝取之主題的結果，一定勝過於美的問題，而什麼將會是官方的自然景觀❹。自然，它的莊嚴跨越了照相機鏡頭的有效率的邏輯。雖然照相機假想去捕捉自然的規則，但它最後仍必須屈服於

攝影家對了解自己本身，和他的起源的需要。霍金斯很清晰地發覺到，美國西北的領土和加州東部的峽谷，是他可完全發揮創造天才的地方。也正確地假定這些攝影的市場——對未知的西部景觀的好奇——將證明是一有利可得的探險。另一種情況，他的研究縱覽了一片很快地被文明改變的土地，因而他的活動就有若一項文明化到達的日期之紀錄。在某種觀點看，以風景為主題是指出文明的擴張，而人類就是那自我陶醉的消費者。

❸同❶。

❹安德遜（Russ Anderson），〈霍金斯在哥倫比亞河：抽象的優勢〉，*Carleton Watkins The Photographs of the Columbia River and Oregon* (Carmel, Calif.: The Friends of Photography, 1979)。

　　美國西部那宏偉的風景，嚇倒了十九世紀的攝影家們。他們時常將人的形體包含到他們的展望中，以指示他們遇到的自然奇觀之規模。但也許，這些最初的攝影家，利用人的形體作為象徵性的態勢；他們看到自然那莊嚴的面貌，也很肯定地，預見到人類對這未開拓的景觀所將會有的必然性侵略，也就是新近記錄下的地誌學。和探測家／攝影家極為相似的人物阿姆斯壯（Neil Armstrong），當他第一次踏上月球時，以同樣的見識拍攝下他的腳印。他聲稱他的步伐是意味著人類的進展，也就是月球現在對人類而言，是可到達的地方。第一次特寫月球的鏡頭，第一次在月球所作的人工製品，由太空人／攝影家們所拍攝的照片，被當作珍品地保存著，它們代表純潔的東西，質樸的景觀，是月球將很可能很快地被科技和發展所侵略的可能性前，未被干擾阻礙的東西。

　　整個十九世紀末期，當人類收割它的資源時，美國的風景就不斷地改變著。同時，保留在西部的紀念物，成為偉大的攝影藝術主題，

攝影家像遊客一樣，被國家公園的組織作風制度化所吸引。總而言之，尚未被發現的可靠的證據裏，巡迴攝影家已轉變到，以社會文件引證作為他們創作的主要棟樑，就是在新的風景裏，人類已不可避免地成為主題。攝影開始集中焦點在風景的新居住者和他們在荒野中種植的文明。

二十世紀初的藝術家們，像史提格利茲（Alfred Stieglitz），對攝影無知的損害，而感傷地改利用暗喻性做為記錄下自然風景的手法，來拍攝製造純屬紀錄的風景。他認為以懷昔的、過度浪漫的方式描寫荒野，對機械化的二十世紀是不可接受的事；「經驗到的荒野」於現在是意味在小的地區的品賞，或遠足到最近的國家公園，或如史提格利茲的案例之隱居在喬治湖地區。史提格利茲和其他的攝影家開始意識到在二十世紀的地誌學裏，愈來愈難發現到未被破壞、原始的風景。愛德華·韋斯頓有名的三度空間化的咖啡杯，佔滿了西部風景標誌之攝影作品，是發生改變的例子。人類和自然並置，互相對抗的幻象是新的展望，為攝影家們提出了一和諧地解決的問題。

再回到十九世紀來談，安瑟爾·亞當斯（Ansel Adams）以留在美國風景中少數未被接觸的活動畫景，來提醒我們注意到它們的莊嚴。他的作品是一浪漫主義的幻想。他所拍攝的美國加州東部峽谷，是一遠離載運好幾千個訪客到布萊特天使瀑布（Bright Angel Falls）的馬車呼聲之實體。但亞當斯後來的作品就不能保留這清純的接近。直到一九三〇年代，韋斯頓注意到自然的形體，如他拍攝的胡椒和仙人掌都是美麗的，「因為它們都是它根本潛力的表達。」❺他的觀點是精確的，他認為攝影家永遠沒有辦法將觀賞者與泰莫利·蘇利文（Timothy O' Sullivan）和威廉·亨利·傑克森（William Henry Jackson），他們早期

對西部所假定的引證孤立起來。就如非自我
意識的測量者,爲歷史的社會學的科學利用,
給予我們的特殊紀錄,是更甚於對西部開拓
的意味深長之評論。

　　到二十世紀中期,更多深思熟慮的攝影
家,都正在創造自然裏人工製品的圖象。他們孤立了石頭、樹、和水
果,暗喻性地指示一些心靈的、精神的、心理所關心的無限領域。保
羅·卡波尼諾 (Paul Caponigro) 在他的作品中尋找形而上的主題,把
一個蘋果切成對半,拍攝下它的對稱性,感受到內在層次所要揭示之
自然法則所保留的,和自然的、未被開拓的風景裏,所不能見到的部
分。這個意識是比十九世紀的攝影家們更具自我意識,是一包容在韋
斯頓作品內的觀點進展。同時,媒體的科學運用,轉變到顯微和長鏡
頭攝影,它們對細節的注意是同樣的獨特。

　　在創造性攝影裏,現代文件引證運動,是源自經濟不景氣期間,
農業安全管理局委任的攝影家拍攝的作品。這針對美國農業受重擊的
運動,其企圖攝影式地繪下地球是被循環現象所刺激,而此循環的現
象是指人與自然之間的抗爭。兩期間之作品,最大差異是從更諷世的
途徑來看今日攝影的同樣理念;在敵對的自然力表面裏,人類的尊嚴
是較重要的、視覺的、和表現的關係。雖然FSA小心翼翼地細述美國農
業不景氣的情況,其主要的原因是人類對其資源錯誤的管理,和個人
在他的生存抗爭中,被視爲英雄和高貴的人物所引起的。

　　美國地誌學攝影家 (一九七〇年代中期被發明的稱呼) 追求一種
盡量減少風格關聯的攝影畫面。他們的工作並不慎重於外表的架構關
係,而是試著去拍攝避免個人風格的畫面,使其畫面看來是無創作性

的。他們回到在FSA裏他們前輩的出發點，回到認為直接的主題，比值得注意的技巧重要的偏見裏。如在山中的另一個家和海邊的房屋，我們的花園，甚至我們街道的形勢，都成為題材狀況的新象徵。如受訓練的寵物，再確定我們對牠支配的地位。攝影家們全然意會到相反的曲解，是與天俱有存在於文明的過程中。他們尋找再捕捉於十九世紀他們的前輩所具有的客觀的態度，但他們的感性和他們的作品之當代的理念，聽說已分佈於佛洛伊德、達爾文、馬克思和喬伊斯（James Joyce）到電視了。

這運動有其根本的象徵，格利・威諾格蘭（Garry Winogrand）常被看到他坐在一輛被敲扁的凱迪拉克車子，在洛杉磯移動，拍攝人們、被曲扭的建築、以及人們與風景相會的迴旋交叉口。他全然了解人類是他的開始與結束的反射。他的方法較缺乏古典式，他的企圖幾乎是矯飾主義者。他保持一觀察的眼睛，等待人類的荒唐言行，以證明我們文化的浪費，和我們最現世的活動之放縱。在我們裝飾的和做工精美的裝束，他看到我們通常會比我們靈長類動物的遠親有較多進展。他的作品是一完整的證書，一強迫性努力留下文化的紀錄。

一九七〇年代和一九八〇年代，前衛攝影家完全知道尚保留一些關聯到有關自然風景的描述能力。新一代的藝術家有更多諷世的，如羅勃・亞當斯（Robert Adams）和喬依・史坦菲爾德（Joel Sternfeld），全神專注在美國市郊的利用，此市郊一度是科羅拉多和加州的巨大山丘。此外，如史蒂芬・蕭瑞（Stephen Shore）和多葛・貝茲（Doug Baz）尋找於人類的文明化風景中，有自然的客體的地方。他們引證樹叢、花、花園，那些人類在他的閒暇時，有計畫設置地種植的東西。

另外一輩當代攝影家，是全神貫注架構他自己的風景，如約翰・

發爾（John Pfahl）、約翰・勃得沙瑞（John Baldessari）、約翰・狄沃拉（John Divola）以及其他的一些人。一視覺的架構被創造來拍攝，有一機智的暗示或臨時插入的視界，它們必須靠藝術家複製，使其成為畫片的內容，否則就不存在。例如，約翰・狄沃拉修飾並磨損他的風景，戲劇性地注意由人類在其環境內所創造的荒謬，及二十世紀的自我意識與十九世紀純淨的風景攝影的嚴苛對立性。當代藝術家都在創造他自己人工製品的風景，使藝術本身是報導主題。這一羣攝影家是密切地與風景的關係合作，並與當代的藝術家如克里斯多或史密斯遜聯合。

潛伏在今日攝影幻象裏的次元，是明日發展的種籽。雖然攝影家是最不可能允許他的發展受影響，他是媒體歷史，和確實是他於其內工作之環境的製造者。他所拍攝的畫面也反射了這兩種影響，幾乎沒有創造攝影家會全心地描繪森林的嶙峋，污垢和昆蟲。對穿過矮樹叢被搖擺的樹枝鞭笞到臉的不愉快經驗，是沒有類似物可以表達的。

雷夫・尤吉尼・米特亞德（Ralph Eugene Meatyard）在一九七一年所寫的書《無法預見的荒野》（*The Unforeseen Wilderness*）中，描繪經過紅河出入口的通道時，利用最刺眼的光線和最少的愉悅色調來處理他的畫面。在這被侵蝕的出入口，一個人可以預見到這令人不舒服的通道。自然，有它保留的一面，相對於任何科技的進展。米特亞德的紅河出入口的畫面，提供了攝影的同等物。亞倫・華茲（Alan Watts）在一九七〇年之作品《自然，人，女人》（*Nature, Man, and Woman*）中觀察自然，是通常被象徵性地視為我們生命中柔弱的一面。我們了解自然的愛，有若具有美麗外表的多愁善感的魅力。但海鷗不是為了愉快，是為了尋找捕捉食物，才飄浮在天空❻。在這滲透在我們生命

中，以掠奪爲生的關係裏，暴力是不可避免的。

　　美國的風景是一較深切地，被人類建築於其上的建築物所攻擊，而不是受到自然現象所引起的變化。當架構被建造，藝術家和攝影家就設計一新的幻象，來引證文明的侵略。今天，攝影的轉機就停留在人類已全然支配了風景的事實，自然攝影只能作爲提醒被遺忘的過去，返回到不再存在的夢。難怪那最近爆發的聖海倫山(Saint Helens)，吸引了成千的攝影家、新聞記者、和藝術家，他們尋找、捕捉一瞥大地之母的咆哮。許多電影製作者從他們的吉普車上、飛機上，捕捉在他們現世生活中，難得出現的原始活動。這充滿潛力的火山破壞力量，使我們銘記在心，但在日常生活裏根本不會想到這景觀會傷害到我們。我們張口呆視著火山，有若在馬戲團看著怪物。

　　自然的災難也很少被拍成照片，來做爲純粹表現的理由；自然的嚴厲已被引述，但幾乎沒有被當爲攝影藝術使用，除了爲某些人類的關係才做爲浪漫的背景。即使聖海倫山的新聞影片，基本上也被限制在輝煌的火光和輕柔的塵土，覆蓋大地圍繞著火山之畫面而已。如果這主題對觀眾而言是拒斥的，那麼攝影就時常被負面地看待；預先作用的反應，對主題時常引起藝術家企圖的重要性，也就被遺失了。在一熟練的攝影家手裏，一不被接納的主題，也可以被拍得足以扣人心弦，足以被接受並賦予美感經驗。這也許可由宋莫兒 (Frederick Sommer) 一九四一年的《土狼》(Coyote)影片或其同樣聞名的荒涼的沙漠之作中看到。一個人可以爭論客體的拍攝是肯定的或否定的，其經驗都是主觀的。但它可以被爭議科技的肯定性、清晰性、和構圖的技巧都是要助長製造一跨越它的源始和主題的客體，因此這些作用，就製造了攝影的美麗客體，而此作用又都與更專注的判斷和客觀的觀察有

關。

將所有的觀點集合，留給我們的是一支配的關係，即在人類害怕那未知的原始元素裏，就包括那剛好置在跨越文明化的世界之後的自然。照相機忠實有若鏡子，只有反射人類的刺激、需要控制、以及支配這些自然的力量。攝影探索未知，以沒有肉體傷害的危險，來幫助人類了解和征服無可計量的自然元素。

❻亞倫·華茲，《自然、人和女人》(New York: Vintage Books, 1970)，頁 51。

16 美國繪畫的肇始

羅森布朗

一九七六年，美國內政部委託四十五位風景畫家為美國建國二百週年巡迴展，繪製美國的戶外景觀。此展是將呈現現代觀點而繪製的作品，以及大約一百年前的畫家──如莫芮，邱吉，比爾史泰德等人──之畫作並列供人欣賞。這些當代的風景與一世紀以前所繪下的風景，有何不同？視象的那一部分尚保留原狀呢？本文由作家兼紐約大學現代歐洲藝術史教授羅森布朗（Robert Rosenblum）執筆（在文中所討論的並不包含雕塑家），本文讓我們知道美國畫家的理念，正如何對環境有所反應。

一九七六年以後所寫的美國繪畫史，可能會給予認為史提格利茲和軍械庫展已永遠封閉並鎖住十九世紀大門的人士，十分激烈的震撼。一九七六年可以仍然存在嗎？有可能完美地存在於一九七六年嗎？寇爾、因尼斯、肯塞特（John Kensett）和比爾史泰德的精神，可以再復興嗎？

　　此次展出是一探測性的展覽，它將會是一些問題的起頭，因為這些畫違反了抽象藝術的本質，並對目前的風格和創作態度，仍是被畫事物與被看到事物間，一對一的對白之虛像──給予評估。感謝高明的政府之鼓舞，美國的藝術家又再一次與美國景觀結合，於此面對那已受到內政部注意的美國誌，它那令人驚訝的多樣性分類；其中除了美國保留的荒野外，還有早期的動物、蔬菜、礦物界、木材工廠、水壩、易貨站、殖民時代的市場、城市遊樂場、甚至包括垃圾焚化爐。從這些蒐集中，他們選擇自己的主題，四十五位藝術家中，有些被請去當地觀察並畫下它們。他們在五十個州所做的美學殖民，伸展範圍自阿拉斯加山脈到佛羅里達的大沼澤區，從夏威夷的水上公園到鱈角海岸，從松櫚泉（Palm Springs）到阿帕拉契山脈尾。受委託的藝術家們，有些以地理學觀點來說，他們是不夠大膽的，因為所涉及的地點包括他們親履的風景，都是通俗的地域。如詹・佛列里奇爾(Jane Freilicher)在紐約州漢普頓的摩頓（Morton）野生物保護區，已過世的費爾佛德・波特（Fairfield Porter）在緬因州新斯科夏國家公園（Acadia National Park）沿岸，尼爾・威利佛（Neil Welliver）在緬因州森林裏

的麋鹿野生生物保護區。其他的人呢？則從一般城市的牆到無限的美國風景，都有令人興奮的表現。菲力普‧皮爾史坦因(Philip Pearlstein)在亞利桑那州的德‧柴利峽谷（Canyon de Chelly）之陽光下烘烤，約翰‧巴頓（John Button）獨自坐了好幾天牛車到達大紅樹林；貝恩‧瓊恩柴特（Ben Schonzeit）和洛威爾‧內斯比特（Lowell Nesbitt）一起探測美洲大陸分水嶺（the Continental Divide）；文生‧阿爾席列西（Vincent Arcilesi)在大峽谷逆風投擲他的畫架。這些藝術家／勘測者的遊歷，激起了美國人對大約一世紀前的記憶。不只是畫家莫芮、邱吉、比爾史泰德嘗試在四方形的畫布內，包容無法包容的廣大西部，而且一八七〇年代的大膽攝影家，如傑克森、魯塞爾（I. C. Russell）、蘇利文、霍金斯、穆布里奇（Eadweard Muybridge），在他們艱巨的探險中，決定爲〈創世記〉引述風景，而此對來自歐洲的經驗之可測得的時、空是多大的挑戰。至少在某種衝擊內，這些廣闊的製作，類似於我們近代的地景藝術家海扎、史密斯遜、德‧馬利亞等的努力，再建立與早期的美國景觀的連結。

這重新爲美國引證的選輯，其顯著的迷惑在過去與現在，十九世紀與二十世紀之間，於和諧的氣氛與不和諧的氣氛下不斷地對白。最後，當他們看到記錄的、固有的美國事實被恢復，將會精神振作，從而迫使人們去注意許多十九世紀的藝術家。如留意觀察這展出的四張一組的美國動物誌圖畫，它的樣本看來是那麼清爽，一點也不像一九七〇年代藝術家選擇來描繪的東西。舉個例說明：艾倫‧雷雍（Ellen Lanyon）的佛羅里達大沼澤區裏沼澤的野生生物之如壁畫尺寸的改造物，那在自然居所裏的朱鷺、火雞、短吻鱷，使人回想起奧杜波恩（Audubon）的精細眼光，它摻有教科書精細科學性的插圖之正確性，

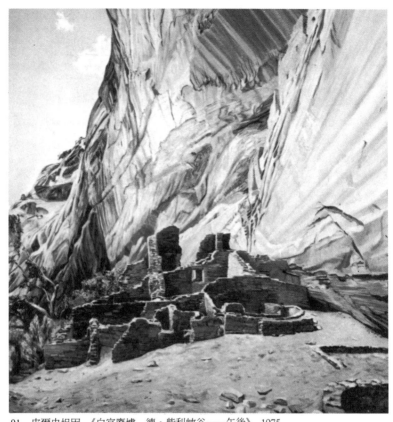

91　皮爾史坦因，《白宮廢墟，德‧柴利峽谷──午後》，1975

以及精確摹繪的線條。卡茲（Alex Katz）選擇較廣泛的風格，和更排
除緊張的角度，以大於實物的、喜劇式的，從背後視點描繪緬因州麇
在雜亂廣延的風景中，漫不經心地注視著怪異的觀察者。另外一種是
將動物學描繪的傳統復活，把被脅迫的當地固有的動物之輪廓，描繪
在白色的背景。如唐恩‧尼斯（Don Nice）在南達科塔州非常精細地
觀察描繪一隻水牛（巧合的是，這是內政部的標誌），此外還有威廉‧
亞倫（William Allan）在阿拉斯加按照比例描繪一隻鮭魚。這些人都在

92　瓊恩芮特，《格林港日落》，1973

描繪歐洲人未到達前，曾出現在當地的一切，甚至包括美國印地安人
口的紀錄（印地安事務局也歸屬於內政部），如佛奈茲‧史庫爾德（Fritz
Scholder）的印地安酋長，威爾勒‧米格堤（Willard Midgette）的拿佛
和人（Navaho）巫醫。這樣的結果，使一九七〇年代將美國繪畫的祖
先，倒推至十九世紀的喬治‧凱林（George Catlin），為了那些事實，
或更追溯至一五八〇年代第一位在維吉尼亞描述印地安人生活的約
翰‧懷特（John White）。

支配這次展覽的主題大多數是風景畫。當然，今天風景的概念也許尚可包括科技的奇蹟，尤其是堤堰那包含岩石和河流情況的一切，可以時常將西部變換成為諸大山谷聚集的美國特別景觀。因此，喬治‧尼克（George Nick）和羅伯特‧伯梅尼（Robert Birmelin）分成二種順序，就是清晨和黃昏兩個時段，沿著哥倫比亞河觀看堤堰，這將水發電的奇蹟與美國黎明到黃昏的自然現象循環結合的藝術，就像莫內將法國那不斷變化的陽光與盧昂大教堂結合，一樣永續堅固。而約翰‧巴頓從沙斯塔堤堰（Shasta Dam）溢洪道下取得的壓倒性、令人驚服的景觀，幾乎是科技般地再創愛國的古蹟，於此可以看到加州之先哥倫布文化的金字塔，隱約地出現在那清澈的藍天之際。無論是以堤堰或仍未開墾的風景為主題，那令人嚇呆麻木的規模，在此次展覽中再被肯定，這類的規模，我們知道不是出現在十九世紀的教堂、和他的同時代的人物，就是在二十世紀的畫家馬林、歐凱菲和哈特利（Marsden Hartley）。這些傳統明顯地被遍佈在充滿莊嚴的景觀裏，如洛威爾‧內斯比特的四部合唱新藝術綜合體，在大陸的分水嶺發現了香格里拉的純淨；瓊安‧撒拉芮德（Johan Sellenraad）在猶他州的山谷地，那像黃褐色稻草人的全景展望；蘇珊‧沙特（Susan Shatter）沿著科羅拉多河之另一科學式杜撰的巨幅水彩畫；文生‧阿爾席列西在大峽谷以似鳥的眼光進行掃瞄探測；羅伊‧雪那肯柏（Roy Schnackenberg）的阿拉斯加登山者征服了布魯克斯山（Brooks）的主峯。魏尼‧狄鮑德（Wayne Thiebaud）在美國加州東部峽谷，將成列懸伸於峭壁的樹，以漫不經心的視野描繪，使其具有一種莊嚴的規模，有若比爾史泰德的鬼魂，正在捉加州的普普實況，這些作品以突然竦立的龐大巨物，和未受污染的空氣，嚇呆了都市的觀看者。

作品當中大多數令人興奮地探討情緒，和清新頭腦的氧化作用；但有些探討的是更憂思的神祕。如威廉・亞倫的未知、易變的黑暗雲層裏，充滿憂鬱，且讓山屈服在天空下。此外，還有艾佛烈德・里斯萊（Alfred Leslie）的霧和雲，頗具威脅性地侵入麻薩諸塞州西部深淵的邊緣，吞沒了一架小飛機，動搖了我們對重要的地心引力與地球諸問題的信心。也有的作品以較寂靜的方式，面臨新大陸時代的事實。約翰・巴頓的怪異寧靜，巨大的紅樹林緩慢地顯現它的規模，在其下的是與其相對的微小溪床，最後暴露出那有若令人敬畏的史前時代遺跡的本質。同樣的，菲力普・皮爾史坦因在德・柴利峽谷記錄下峭壁居民的廢墟，他們在緩慢、極小心地描繪岩石和黏土聚集地方裏，創造了相當奇異的美國史前實況，於該處地質學的、穴居的鬼魂，正唸咒、召喚神祕世界的根本力量。維也・樹而明（Vija Celmins）那絕妙的細節處理和海岸地帶冰河遺跡的引證，在其四部合唱的呈現下，以一種緩慢、冰河時代常浮於人心的節奏，昇起又降落。

但並不是所有壯麗的風景都有令人驚嚇的原始性。事實上，有許多似乎在十九世紀，我們的祖先開始開墾他們的處女森林時就具有的精神。費爾佛德・波特他那緬因州田園詩般的海和岩石，也許是未開化的，卻也相當好客地容納了人的形體。（荷馬在同樣海岸地區的描繪，也常出現這些情況。）丹尼爾・雷（Daniel Lang）的華盛頓州哥倫比亞河谷之肅靜的沉思，與羅勃・喬丹（Robert Jordan）在新罕布夏（New Hampshire）的阿帕拉契山脈尾的邊緣和高地，提出一明亮、幾乎全可以居住的伊甸園，於此，肯塞特或費茲・休斯・蘭（Fitz Hugh Lane）所漫延的光芒，似乎不堪二十世紀的嚴酷考驗。尼爾・威利佛在緬因州野生生物保護區的稠密樹林裏，充滿斑駁的光線，或詹・佛列里奇

爾的長島低掛的天空，平坦的水平線和新綠的大地，結合了安逸尋常的氣氛與具有斑點的太陽，讓人覺得這美國非表現主義的理想，似乎還值得追求。瑞克史洛‧多尼斯（Rackstraw Downes）所描繪的匹茲堡附近河床焦煤工作的浪漫景象，再捕捉了早期工業不景氣的憂傷：如那似康斯坦柏（John Constable）的田園畫般風景架構裏，出現布雷克（William Blake）所稱的「撒旦的磨坊」（Satanic mills）的景象，一污垢羣聚的工廠在耗盡被污染的大地和天空。

雖然這裏大多數的畫作，都將風景所給予的直接感應和風格稍微修正，由此現場創作、寫實主義的多樣性表現，一定會暗示美國和美國的藝術，自十九世紀以來就幾乎沒有改變，它們也是生態的、科技的、和美感地反對那較明顯地置我們於一九七〇年代的一些事物。例如，有些藝術家將他們的引述，轉換成私人的世界，甚至是怪誕的沉思。尤其是夏威夷所委託繪製的作品，似乎已激起幾乎是超現實主義畫家的幻想，如安‧麥克伊（Ann McCoy）的水底珊瑚暗礁的景觀，約瑟夫‧拉菲爾（Joseph Raffael）所表現的有暈光的荷花池，似乎利用顯微照相機來兼併已故的莫內作品的特色。珍內‧費施（Janet Fish）也探討極端近距離視象的奇觀，來取代她過去習慣的超級市場裏閃亮、成堆的玻璃器皿之畫題。美國地質探測報告裏，寫實地描繪具有折射光的礦產標本(它們的分類號碼被包括在標本內)，它們誇張的、色彩奇妙的結晶體，有若珠寶商的玻璃。傑克‧比爾（Jack Beal）以粉彩輕描淡寫的手法，將維吉尼亞佛南山（Vernon）到一露天礦產區，分佈成幾個地區之怪異之作，其內那不易變色的、吸引人的技術在暗灰色的紙張就變形了，例如，喬治‧華盛頓的荣園進入一似夢的環境，盤旋在兒童書籍插畫和撒姆耳（Samuel）朝聖者之間。

傑克・比爾的維吉尼亞礦區，有一永遠永遠不會到達的特性，但於本展中，他展出的其他畫作，都是在成為眼中釘或二十世紀風景天堂之前的，毫無表情的表達。辛迪尼・古德曼（Sidney Goodman）冷漠地改編垃圾焚化爐，消化收集來的垃圾，再送入令人眩惑全然的化學焚毀之骯髒景象。約翰・列姆・克拉基（John Clem Clarke）的繪畫，記錄一木材工廠陳腐的工業事實，它結合了森林、工廠、圓木、水等，產生一銀色、圓而亮的、源自照片鏤空版印刷的幻象。這些繪畫在工業世界來臨之前，也許似乎都是事實，但其他的人，則在二十世紀科技奇觀之前，做一樂觀的、甚至未來主義的轉變。因此南西・格瑞芙（Nancy Graves）的巨幅教堂祭壇三聯畫（polyptych）壁畫中，慶祝ERTS（Earth Resources Technology Satellite）（地球能源科技衛星）所顯示的，以太空人的眼光來看自然的景觀。她以衛星由斷乎不可抵達的高處所拍攝的照片，來架構適時的地球以外的自然的概念。開始看來，似乎只是各種抽象語言的複雜混合，和事實上是，地誌學記錄美國北部的大地與天空的科學方法之間驚人的巧合，就是格瑞芙的心靈和眼光，對抽象與自然之間看來無法搭上溝渠的思想，提出巨大的挑戰。事實上，她以在此展中仍被一些藝術家接受的觀點，提出自然也許不再是可下定義的了。

最後，想想照相寫實主義畫家那固執、不太成問題的真理，對展覽裏以為美國十九世紀的景觀，仍可被保留的普遍印象，所給予最具顛覆性的打擊。過去和現在的水彩畫、油畫之衝突，在理查・艾斯堤（Richard Estes）和羅勃・貝奇托（Robert Bechtle）強烈的諷刺下，變得更刺目。東部人的艾斯堤，以建築的術語來處理畫面，選擇靠近費城獨立廣場真實的城市情況，來繪這殖民時代的修護物。它與高聲的

辦公大廈相形之下變得那麼矮小，漫長的商業街道尾端，冷冷的光，反射在玻璃和金屬片上，閃爍著。艾斯堤縮小的十八世紀磚造建築，成為被埋藏的美國過去年代錯誤的遺跡。西部人的貝奇托，則以記錄那驚人的棕櫚泉景觀，來咒罵十九世紀末、二十世紀初美國伊甸園花園，當一不小心地向後退，變成以觀光客的眼光看藝術家─攝影師─丈夫看得見的地方，都被無所不在的美國事實，如：倒車停靠的家庭汽車、妻子、孩子等令人迷惑的安逸現象所堵塞。

然而照相機透鏡的視象，在一九七○年代被許多藝術家所喜愛，它完全不需排除十八世紀和十九世紀的美感。貝恩·瓊恩柴特將他的照相機有若速寫墊一樣，面對美洲大陸的分水嶺，來證明比爾史泰德的山脈所具有的壯麗景觀，在照相寫實主義的範疇裏，可能不被期望復活。從照片到畫布，他的轉譯捕捉了地質學和植物學敏銳焦點的奇觀，如同以柔和的焦點掃過好幾哩寬、好幾哩高的遠景。以在古羅馬記事版的方式，結合兩個分開的部分，使分水嶺東西邊的景觀互有關聯(每一個七平方呎)，他創造了一雙重廣闊的多變化衝突，很新奇地捕捉內政部所想要保留的景象。

最後，這個展覽再一次證明藝術是有可能，使我們更敏感地感覺到、看到圍繞在我們四周的世界，是一種激勵我們了解現在事物的方法。因此，我們一定要大聲鼓掌這重要的華盛頓計畫案，邀請許多藝術家於一九七六年重新考慮美國的實況。在二百週年的一陣疾風之後，它會因太多的事物以致無法期望政府，繼續給予藝術家機會，去重新再檢討美國，並且告訴我們有關他們的發現嗎？

17 被建築忽視的前衛

（再瞧在環境裏的藝術）

馬丹諾

任教於紐約大學，撰有多本建築著作的馬丹諾，在討論〈建築與環境藝術的關係〉一文中，提出在一般情況下，建築與藝術的基本類似關係中幾個關鍵問題。例如，爲何建築多年來一直被視爲藝術，而地景藝術的來臨，如何有可能使它與自然關係更明顯，更被人接納？建築首先須考慮它的功能與用途，後再論及藝術觀點。相反地，尤其是環境藝術，若將其固有功能與用途的元素排除，藝術是否仍存在？馬丹諾檢討社會和建築成長過程之建築史，如建築學校與藝術學院的不同。他的論題大多停留在「草圖的美學」一項，他也許可證明它是不當地遠離世界諸事而失落的一環之理念。沃夫（Tom Wolfe）在其所著《從包浩斯到我們的房子》之前言上，寫著「謹獻給馬丹諾先生」以表明他受其理論的啟示。

大膽、冒險、實驗、探討問題，再限定範圍的真正前衛建築，在建築學裏是不存在的。它只是出現在防波堤、塔、隧道、牆、房間、橋樑、立體交叉路斜坡、土墩、廟塔、建築物、風景架構、和環境藝術的建造物。雖然被排除在正式建築之外，環境藝術家創作的作品與過程，仍然被賦予歷史判斷地，限定作品必須擁有建築美學絕對必要的部分。就如速寫畫家與前印象派畫家，在十九世紀的學院裏有同樣的狀況。也就是說，地景藝術家們將個人的、自然流露的、原創的特質結合更新，並與前進的藝術直接引介建築的思考，來指出未來的途徑。也就是指一直在建築固體、精密度、無感受的步驟範圍裏，討論構思建造環境的建築業，已提供環境藝術──可利用的、保留的、新奇的、革新的美學觀點。環境藝術就是──該有而却沒有的、神祕的、恣慾的建築，而且它只是一個警告，沒有一個人注意到。

　　廣義的闡釋，環境藝術相當於建造的活動。它的呈現物包括史前大地的土墩，及美洲山邊的洞穴城市，如英國巨石羣及神聖的圓形廣場，埋藏的紀念碑和埃及的死者之城。事實上過去世界的建造、雕刻、繪畫的跡象告訴我們，人類已認定這個造成其四周形狀的精神性、象徵性空間。在二十世紀裏已經取用藝術形式來利用大地（包括森林、山嶽、河流、沙漠、峽谷、平原），和取用建築的構成與步驟的藝術(利用石柱、牆、建築正面、遺跡) 或建築物本身（無論是在風景中創造或發掘的物體)作為表現的目的。它是一個自然的藝術與建造的環境，也就是今日所謂的環境藝術。

現代主義的第一階段，就是建築與藝術打情罵俏。風格派（De Stijl）運動，早期的包浩斯（Bauhaus），藝術家或建築師有馬勒維奇（Constantin Malevich）、塔特林（Vladimir Tatlin）、李希茲基（El Lissitsky），達達藝術家杜象（Marcel Duchamp），美國的波希米亞（Bohemians）輩等，提倡或創造藝術是建築，或建築是藝術。那個時代典型的作品，包括壁畫、鐵路火車、為工廠警笛做音樂作曲，整個房間佈置成藝術作品，將建築物與風景綜合成雕塑／建築等。

早期的現代主義建築師，一般都是從實驗性的繪畫與雕塑中取得線索，而當代的畫家與雕塑家，從建築師的計畫及架構中學習應用。蘇聯有一輩人甚至為表示對此理念的敬意，而將其團體取名為ZHIVS-KULPTARKH，這個字就是將俄文的繪畫、雕塑、建築三個字抽取其中字母組成。在那時候，藝術家和建築師都希望這樣的作品，可為十九世紀末的藝術造成一種風格。這被許多人所知的名稱，最後却被生活在現代主義的我們所遺忘與拒絕之ZHIVSKULPTARKH，其精神對早期的前衛現代主義者是一有力的呈現。

ZHIVSKULPTARKH即使它在現代主義早期是那般地聲勢壯大，也因社會、經濟、政治的變動，和在戰爭的動搖及摧毀大半個歐洲下，非正式地消失了。二次大戰後，首要之事就是重建一切。實用主義現實權威地命令快速、有效地著手重建，在許多實例中，它們克服了藝術的大膽而獲勝。伴隨此事而來的是，現代主義評論家改寫建築史，理論家了解這生動綜合藝術／建築的理念，陷入相當的含糊難辯，以及在戰後時期遭到不好的評論。當藝術家企圖改變繪畫與雕塑的美學，使其成為更大、更公眾的藝術後，在六〇年代中期，藝術就換了新的面貌。開始以畫廊的規模尺寸為限，讓作品填塞整個空間，佈滿了地

板、天花板、牆，使其貫穿一體，或象徵性地暗示自然風景。它很快地就給予，為尋找更廣闊的、非傳統的藝術觀眾，和大膽地企圖達到一般大眾化的藝術一條途徑。藝術逐漸地出現在街頭、公園、馬路上，以逃避過去所看到空間狹小的畫廊和美術館的限制，一部分則反應更廣大的社會動盪和越戰等，所引發的社會意識。鬆散的美學情結，局限在承自二次大戰後的年代，如果在一九五〇年代抽象表現主義畫家帕洛克是利用畫布，來表現一個內在的心理風景，那麼一九六〇年到七〇年代的環境藝術家，是利用建築物和自然風景，作為外在或文化的畫布。

較年輕的建築師被包容在許多相同的政治、社會、美學意識中，成為一藝術團體，而且讓藝術與建築二個集團，產生生動對白的可能性。藝術家很快地，就從事建築式規模的創作；引用建築的材料、建築的意象，並利用建築所因襲的、不予強調的、且拋棄當為主流意識的方法、地區、理念來創作。有時候被看為無建築、非建築、怪異建築和反建築。在環境藝術的名稱下，以使我們的目的被收藏；不過可以肯定的是，在現代主義的標準下，這些作品都是異端的。他們在尋找、發現問題，多於回答問題方式，避免控制風格化和量化，探索神祕取代理性，藝術家就處在他們的園地與建築師挑戰中，而其結果是特別的、古怪的。

已故的羅伯特・史密斯遜，將設計的防波堤、階梯、牆、立體交叉路的斜坡、土墩、島嶼做為他的一致性建築的部分，而所有的規律都傾向於不規則、朽爛，成為所有成長的絕對必要部分，於此未來就是過去的逆轉。在他的作品裏，繪彩與畫布就是以傾卸卡車、推土機移動的爛泥、混凝土、瀝青和大地所取代，柴房被埋藏並破裂成紀念

碑,未來的飛機場和美術館就存在廢墟之間。
在他的建築式風景顛倒過程中,「建築物不要
在建造後被摧倒, 而要在被建造前在廢墟中
立起。」❶

❶羅伯特·史密斯遜,〈帕
沙克紀念碑〉,《羅伯特
·史密斯遜文稿》,南施
·荷特編輯, 頁54。

已故的馬塔—克拉克 (Gordon Matta-
Clark),砍、劈、鑽、割切、剝落建築物, 結合政治與藝術而成其建築,
他的「計畫方法」就依據游擊戰的行動。短暫的、片斷的、無作用的
遮棚, 一邊違反形式地期望更多的反應, 一邊又政治地、有知覺地意
識到建築的美學, 顛倒建築典型的「對不同問題的感性說明」。他的「無
建築」將困難的問題, 放回到感性的說明。無疑的, 推動力與期望的
逆轉, 勝過程序的優先與純理性的定則。馬塔—克拉克將巴黎市內一
座房子的樓上, 切割一系列的大圓洞而成的作品《圓錐的橫斷》(*Etant
d'art pour locataire* 〔Conical Intersect〕, 又被稱爲《巴黎切割》〔*Paris
Cutting, 1975*〕)。這個建築由於龐畢度中心的建造, 使其已經預定被拆
毀; 當你在美術館附近的街道上, 很容易就看到這在架構上的切割。
馬塔—克拉克把它改變爲快速雕塑, 使它成爲困難的象徵 (警方的拆
除)。而且在一未獲准、和不合法的方式下破壞它, 使它短暫地被保留。
這個感性、合法的龐畢度中心, 最後克服困難, 當然在切割之前, 就
已提出它的方法與它的意象。《巴黎切割》在《新流行技術》(*le nouveau
chic techno*) 雜誌裏, 被列爲老巴黎的破壞之較重要的建築之一。

亞倫·森菲斯特依據地球核心、森林、反射池、岩石、風、河流、
溪水、三角洲、山丘、太陽提出的城市紀念碑計畫中, 寫道:「現在,
我們接納自然的從屬物時, 公眾的理念就擴大及非人類的元素, 文明
紀念碑應是對生命和公眾的另外一部分——「自然的現象」之活動的致

敬與慶祝。他那將自然環境當爲材料根源，計畫一城市地區的知覺再更新，以一種圖象的、方法論的轉移而偏離了技法與策略，要求在城市與建築物中的自然意象再統一。例如，他的《時代風景》一作，就是在格林威治村區劃出一塊土地，於此再建造一分成三個成長階段的原始森林，這個不規則地成長的森林，就是與其四周人造城市對比地並置在一起的複雜過程。對森菲斯特來說，形式追隨自然，而其作用力就是我們從何而來，將往何走的再評估。

愛麗絲・艾庫克的小屋、隧道、塔、城市、迷宮及機械，構成一個有關情緒、聯想、暗示故事的建築。如《有窄梯可爬的圓形建築物》及《不顧他們骯髒的靈魂，天使繼續轉動宇宙之輪：第一部分》(*The Angels Continue Turning the Wheels of the Universe Despite Their Ugly Souls; Part I, 1978*)，在簡單的木造結構物裏，表現出她的作品充滿暗示的幻想、否決的誘惑、違法的過程、不能演出的舞台。在建築裏，一座牆是架構和材料，對艾庫克而言，它含有心理的、虛構的可能性，是鬼魅的、神祕的、威脅的，它就如那充滿故事性一樣的具有吸引力。

還有很多的藝術家，如狄克・哈斯（Dick Haas）的考古學的／假象（archaeological/trompe-l'oeil）壁畫，查理・西蒙（Charles Simonds）的想像的小人國文明，喬治・塔克拉斯的通道與行列，麥可・辛格爾的風景雕塑，瑪麗・密斯的建築遺址，德・馬利亞的垂直公里、閃電平原、大地之屋，赫柏特・巴耶（Herbert Bayer）的地景作品，傑琪・費芮拉（Jackie Ferrara）的似廟塔（古代美索不達米亞上有廟宇的金字塔建築）的橋樑和高塔，艾倫・卡布羅（Allan Kaprow）的以冰、輪胎、或其他材料創作的偶發藝術，克利絲・巴爾登（Chris Burden）的高速公路、探險屋、及惡兆，吉阿尼・彼德納（Gianni Pettena）的冰和淤

93　馬塔—克拉克，《無題》，1974

94　森菲斯特，《成長的塔》（局部），1981

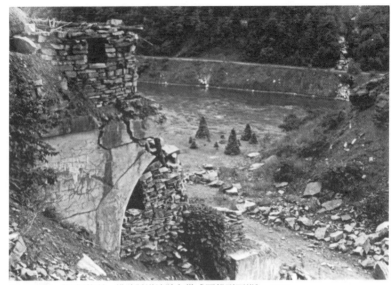

95　西蒙，《挖掘住所，鐵路隧道遺跡和儀式圓錐形石堆》，1974

96　塔克拉斯，《聯合車站》，1975

泥覆蓋的建築物，安妮和派屈克‧波依瑞爾（Anne and Patrick Poirier）的捏造考古學，愛德華‧羅斯嘉（Edward Ruscha）的停車場及公寓建築的照片，雷德‧葛盧姆斯（Red Groom）的《曼哈頓爭吵》（*Ruckus Manhattan*, 1976），南施‧荷特的遠景、小徑建造，賽‧阿瑪傑尼（Siah Armajani）的橋與房屋，克里斯多的包綑，丹尼斯‧歐本漢的心理環境和有趣機械，停車場車庫的廢物—藝術／被發覺—藝術，及南布朗克斯廢墟，威爾‧因斯利（Will Insley）的《單一城市》（ONECITY, 1975），約翰‧貝德（John Baeder）的餐桌繪畫，甚至羅伯特‧威爾森（Robert Wilson）的舞台，可稱為一不完全且幾乎無典型的作品，他們形成一個建築實驗、革新、機械的概要。藝術家知道如何以直觀的、自發的、原創的、個人的方式去創造建築。他們當中有許多人於再創建築中，去發現一般事物的新的一面，探討新的表現模式。他們的作品是原始建築研究的一種，是詩意的建築，而且，當它是站在主流建築的實踐與理論之對立方時，建立了建築評論的模樣：前衛的建築，它是一個被忽視的前衛，無論如何(記得我們的警告)，由於建築業的問題，它不是建築，稱它為建築是一種詛咒。

在技術與法律下，建築是由建築師所做的事，此外即不是建築。這個事實在建築教育系統、歷史、評論、職業、財力、專業體系、法律學上，帶來巨大的力量，違犯建築限定的法律，例如，未經授權就使用建築或建築的用詞，在許多州裏都會被視為犯罪，並且要坐牢以為懲罰。即使建築業自身大聲吹噓這些戲劇性的失敗，壓迫性的同質以及其他持續不斷地疏遠的現代建築特質，同樣的，建築業也繼續封鎖與外界的關係。

柯諾德‧詹森（Conard Jameson）在其論文〈如同觀念論的現代建

築〉（Modern Architecture as an Architecture as an Ideology）中提到：
「……在專業標準的名稱下，即使當登記自由被限定時，現代運動仍企圖支持專業聲望。當建築師資格被現代運動限制時，一些過去偉大的業餘建築師，如梵布洛夫（Vanbrugh）、米開蘭基羅、湯姆斯‧傑佛森（Thomas Jefferson）也一定會被拒絕承認是建築師。」❷

　　也許可附加上一點，現在及未來的偉大的業餘建築者，具有洞察力及智慧者也許會被拒絕，並慎重考量。詹森又繼續寫道：「現代運動企圖在藝術與工程間，劃分出一巨大的弧，建築師不再是傑出的測量者與繪圖員；他現在是一個特殊、甚至擁有神祕技巧的專家，於他的手中，藝術與工程是那麼天衣無縫、卓越地結合，以致無法具有這些能力者就被取消資格。」❸

　　觀念論建築被證明對統計學研究、測量學、假科學的合理化、電腦研究有強烈的偏好，且其將人類永恆不變的範疇，及其表現的廂房藝術均隨著工程學而定。它假定最好的建築環境是能被控制、風格化、量化的、合理的，而這些都是環境藝術所沒有的。玻璃盒式沒有窗戶的購物中心，幾何架構的健身度假房，龐大、空曠、兩旁植滿枯樹的廣場，不斷地急速增加並獲得無數榮譽，由於他們提供現成的建築重複系統，因此就促使我們有一更同類型的風景出現。現代建築對世界的首要前提，是排除凌亂的可能性，或在已確定的空間內的不確定性，當然更排除非專業的業餘者（尤其是藝術家）的貢獻。因為他們認為建築是超越其他視覺藝術，因而在觀念論或專業的根基上，就得避開個人的表現與美學實驗，如同任何其他的事一樣。這是了解十九世紀建築史的本身，與建築史學家雷納‧班漢（Rayner Banham）所謂的「現代建築造成的原因」為何成立的關鍵❹。

　　無論如何，於神祕和觀念性地被孤立的今日而言，在十九世紀建築學和學院一樣，都是普遍地、緊密地控制視覺藝術教學課程，及市場的主要因素。法國、英國、義大利、德國、美國以及其他國家，也都支持同樣系統的學院，構成一實際、專業、藝術的王國。於其之下，建築師被認為是藝術家，也受到如同畫家、雕塑家一樣的學院式規則、理論、及諸方法論的訓練。

　　學院的首要目標，是保持傳統而不是創新，藝術教育所安排的，有若自中古史所引論的一樣多；如一個藝術課程，它是不可置疑的理論，主張要求擬摹技法勝於原創的美學架構，主張古代藝術超越當代藝術，以疑心和鄙視來看個人的、知覺的表現模式。事實上，繪畫、雕塑、建築可說就是一種擬摹的藝術。經過近一世紀的演變，學院的礎碑開始出現了裂痕，逐漸地，可看出繪畫和雕塑遠離了古代藝術的模仿，開始探討更個人、原創性的表現模式。於中產階級間出現的新觀眾，他們對較新潮作品的喜愛，成為學院沙龍藝術有力的購買者，更對實驗作品給予極大的刺激；甚至促使有個人風格、特殊的藝術家離開學院。

　　雖然有時會勉強出現一些技術推進的名詞，建築對中產階級市場，仍沒有可感覺到的影響，公眾建築在建築品味的製造上，仍繼續扮演要角。而且，在政府決策性的財力下，公眾建築也繼續在政府命令式的學院市場架構上，愉悅地堅持不移其理念。雖然有些資產階級人士，

❷柯諾德·詹森（Conrad Jameson），〈如同觀念論的現代建築〉（Modern Architecture as an Architecture as an Ideology），*Via: Culture and Social Vision* 4（1980），頁 19。

❸同❷。

❹雷納·班漢，《第一次機械時代的理論與設計》（*Theory and Design in the First Machine Age*）（New York: Praeger Publishers, 1960），頁 13。

97 塔克拉斯，《路線停留處》，1977

98 密斯，《旋轉平原》，1981

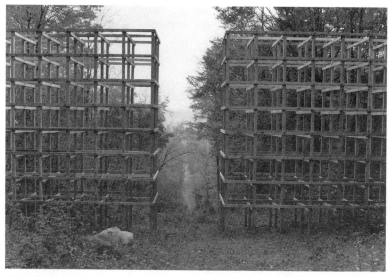

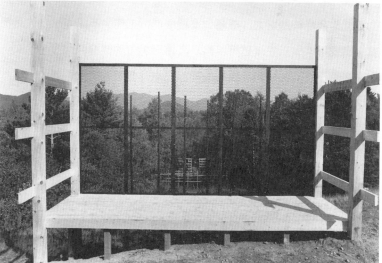

99　密斯，《戴面紗的風景》，1979

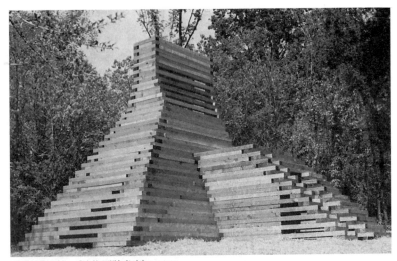

100 費芮拉，《洛梅爾計畫案》，1981

也許能集合足夠的財力，讓藝術家繼續進行工作；不過能引進大量需求，造成足以成為主流建築風格，發揮影響力的機會，仍幾乎是無。由於它賦予藝術與建築發展的色彩，已達到並跨過現代主義的出現，所以這個派系是比過去消失的品味，來得強烈些，因而讓被排除在外的環境藝術擁有一個舞台。當然二十世紀又拒絕了許多學院式的規則，不過因學院影響的大規模撤除，它也出現從未有的清晰、完整的裂縫。當脫離學院，改變市場作用成為重點時，他們對特殊藝術的發展的決定，就不比發展建立一個舞台的工作多。學院教育（他們有一個控制教育就能控制風格的結論）❺仍保留著機械論，而經由機械論的改變是相當有影響力的，經由機械論來傳達理念時，藝術與建築間的體系所指出的市場空間，實際上就是一個更重要的空間。

　　亞伯特·波依梅（Albert Boime）在《十九世紀的學院與法國繪畫》一書中指出，二十世紀初的藝術，可說是大部分包含學院本身的特殊

美學討論，是在學院全盛時期前後幾年，年輕藝術家與理論家於工作室或公眾沙龍裏爭執的連環挑戰系列。它是全然地從表現的、含觀念論的藝術中，分離出獨特、純理性觀念的建築的爭辯，和著手解釋成為今日建築

❺波依梅,《十九世紀的學院與法國繪畫》 (New York: Phaidon, 1971), 頁 4。

與環境藝術間的裂溝，此裂溝波依梅稱之為「草圖的美學」(aesthetics of the sketch)。

由此看來，學院派在創作一件藝術作品時，分成二個獨特的階段，第一階段就是所謂的草圖，第二階段則是完成圖。完成圖是最後完成的作品，它是本來的草圖再修飾成具有真實感之作，它描繪事物有若一般觀察者所看到的一樣。草圖是粗糙、未完成的，是一種瞬間企圖捕捉的結果或印象，它即是基本的研習，也是為完成作品所做的模型。而麻煩的是，某些人認為草圖更可看出藝術家的天分，希望它也能進入沙龍展出。在創作完成圖者和繪草圖者之間，依照波依梅的說法，他們間的爭論所觸及的主題，有若學院本身那麼老套，並且著重在非常基本的問題。

自十七世紀開始，學院派就已認為草圖，嚴格地說，它是藝術的過程，是根本的步驟。在這過程，藝術家被指導去發表他的基本感受「第一個靈感」(première pensée)的宣言，它是一種自發性和初始精神的運動。無論如何，在這個觀點上，不能稱其為完成圖，可認為是創作過程不可或缺的一部分，因此草圖必須再經仔細地工作與完成。從完成盡責修飾的作品能力，來證明一位畫家是否為真正的藝術家，然而它尚無法避開已啟蒙的藝術家或藝評家的注意與發現，草圖裏具有個人特質和哲學價值——原則性、自發性、真誠感和時常與學院式

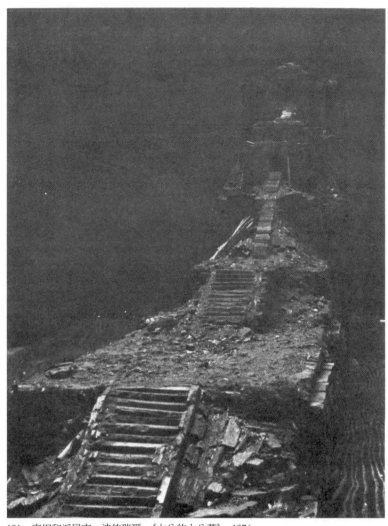

101　安妮和派屈克・波依瑞爾,《大公的大公墓》, 1976

完成作品的特質相違背之特色❻。

❻同❺，頁 10。

　　隨著時間的逝去，有些藝術家和評論家

❼同❺，頁 1。

也開始感覺到，草圖裏所具有的特質與哲學

價值，事實上就是藝術所要具有的，因而波依梅摘要地說「草圖事實

上就是完成作品」，他說：「經由藝術家眞誠性與特殊性的介入所出的

自發性手法，在學院式愼重設計的要求是不被考慮的。以依據感覺去

探討原創性的觀點，撤除了傳統的干涉。尙有十九世紀的同時性的先

見（此於今仍存在），被衷心地與草圖美學結合。」❼

　　草圖美學促使學院派開始爭辯，認爲它是十九世紀與二十世紀藝

術連結所必要的方法、技術、藝術過程的出發點。是成爲一個特殊藝

術家不可荒廢的一步(不可缺少的)，這種感覺就是我們所稱的藝術之

可感知的方向、創意、起始、自發、嚴謹、反對崇拜偶像、個人化、

非歷史的、剝蝕的、挑戰的、神祕的、黑暗的、震撼的、研究的、好

的、壞的、或醜陋的藝術的根本。在這種認知裏，同時也指出建築對

合法的實驗，有歷史性的聲明；這個實驗就是原創性、自發性、眞誠

性，因而它們構成了環境藝術；否則它就應該爲保存一個複雜狀況的

建築失望。

　　雖然建築自十八世紀到十九世紀中期，一直與繪畫、雕塑擁有親

密的關係，而到了二十世紀初，却開始分叉成不同的方向。例如一八

五〇年代的建築師，必須與畫家和雕塑家一樣，精通人物素描與浮雕

翻鑄。換而言之，畫家與雕塑家同樣的也要精通於建築的構成。一八

六三年，開始以學院的、行政的改革，在十九世紀末繼續進行下，無

論如何，藝術與建築的課程，變得愈來愈分歧了。對建築架構與技術

的新重視，許多建築課程被懷疑、建築文憑被制定，增加了給予獎勵

的數目及學生的人數，最後一個不正式的氣氛就盛行了。

　　教學法的改變，使得一八六七年查理斯‧布朗克（Charles Blanc）在《素描藝術要點》（*Grammaire des arts du dessin*）──學院中藝術研讀的聖經中，描述建築、雕塑、繪畫已經因為宇宙、人類的調和，及一普遍文化和智慧的遺產而結合了。由於世紀的轉變，裘林‧高第（Julien Gaudet）在一本建築師為建築師談建築的書《建築的理論元素》（*Éléments et théorie de l'architecture*, 1870-1880）中，已完全將建築視為一特殊藝術的研究與實踐，來規劃、範疇化地編成法典。

　　此外，建築草圖之本質，多少比其他的藝術具有較多的不同意涵，而嚴格劃分的新建築課程，更加劇了這些差異性。在繪畫中，草圖是基本工作的研究；在建築中，它是逐漸增加確定學生競爭能力所必需的部分。如果學生的建築計畫與原始的草圖，在實質上有所改變，那

102　荷特，《三十以下》，1979

麼在它之後幾個月的工作裏，它原有的各項
目都無法適用。

曾經如同今日繪畫跳跨到雕塑一樣容易
的，繪畫到雕塑到建築的觀念跳躍，已經由
於世紀的轉變，而變得固執不易相通。（米開
蘭基羅從事過建築、繪畫、雕塑等工作，而
竇加〔Edgar Degas〕和秀拉〔Georges Seurat〕

❽巴爾（Alfred H. Barr），
《馬蒂斯：他的藝術與
世界》（Matisse: His Art
and His Public）（紐約現
代美術館，Boston: New
York Graphic Society,
1951），頁279。

就不可能去從事建築）。異常人物馬蒂斯（Henri Matisse）為法國文斯
（Vence）設計建造一個完美的小教堂（1948-1951），甚至包括像俱與
裝飾的最後細節❽。急速改變所形成的距離，建築所增加傳統理論的
孤立，使其在世界改變的刹那中轉變方向。從李希茲基的「涉及新藝
術的計畫」到包浩斯的建築藝術等，這些早期的現代藝術／建築工作
者，已經試圖拾取建築傳統理論所拋棄的東西。如今這個推動力已經
消失了，建築失去了最大的爭辯。你不能依據草圖建造建築和紀念碑，
就如不能從建築的思想或草圖的美學中來建造一樣，建築仍然卡死在
它的傳統模式，拋棄草圖的美學。建築與典型的現代主義競爭，取代
了模仿典型的古代藝術。凡德羅（Ludwig Mies van der Rohe）、科布
西耶（Le Corbusier）、古匹烏斯（Walter Gropius）等，曾經在建築諸
神萬神殿中，佔有一席之地，他們留下了維特懷斯（Vitruvius〔Marcus
Vitruvius Pollio〕）、帕拉底歐（Andrea Palladio）、斯堪莫利（Vincenzo
Scamozzi）和維格諾拉（Giacomo da Vignola）的風格。現代主義和後
現代主義的風格與模式，經由閉關主義的建築史、設計的方法論、傳
統和專業的體系、著重技術並記下學習美學理論、和喜好模仿勝於原
創性的諸多原因下，被摧毀了。「控制課程你就將控制風格」的理論下，

在真正的感覺上，在教授眼中是新手的學生們，依賴教授來做更進一步和專業的接觸。沙龍被保留著，由其他的建築師來判斷、選取建築競賽的形體。詹森觀察到：「現代運動從它的追隨者中，搶先取得了評論權，而封鎖了評論內容，只有建築師才能真正批判其他建築師的作品，甚至在他的評論具有分量地出現前，也必須接受現代主義教條的教育。」❾

在建築的理論中，早期現代藝術／建築的混合，共享美學的遺產、精華、持續的建築與其他視覺藝術的共同市場仍被忽視，或視為都是不合理的事，甚至被擠壓到建築理論諸項夾縫裏。在不知其他方法下，建築默許環境藝術保留在被忽視的前衛，建築的驅逐流亡的草圖美學。

如果建築師肯跨越他所知的建築，學習去看環境藝術，他們會看到其他的設計者、建造者在根本不同的假設進行中，如何理解空間、形式、意象，而且可以學習到不去學習丟棄與禁止美學壓抑已經培養的古典現代建築。由於我們的環境有太多是設計的結果和做決定的過程，被計畫未來專業的成長，花費太多時間在被設計的室內，隨時都身處在被建造得更大、更複雜、更能容納的環境。尤其是在建築風格本身尋找什麼是現代主義之後的關聯中，散佈對現代主義構造的不滿，建築師可以使用一些美學的、方法論之可行之路。藝術家利用這些可行之路在沙漠、平原、山脈、湖、畫廊、藝術學校、藝術雜誌、藝術書籍、電視螢幕、電影、市郊、城鎮，以其規模、形體、觀念的聯想、神祕論、考古學、歷史、期望的逆轉、態勢、技術、過程事件、暫時性、可感知的、奇異的，和在豐饒的自然裏與建造的環境中，以建築沙龍所拒絕他們本身的觀點，奇妙的進行創作。

布朗克在其《素描藝術要點》一書中，描述建築師就是藝術家。

他說：「建築師與藝術家一樣，要效力於結合　　❾同❷，頁 19。
線與面、虛與實的處理技法，亦應嘗試深入
觀眾的靈感，去體會並且激起觀賞者驚訝、力量、恐怖、愉悅之感。」
確實，在建築中震驚、莊嚴、奇怪、喜悅、權力、迷人等元素，都是
超乎平常的法律，在它的外觀，或富有生命的革新作品外觀，都是來
自年輕的參與者。這時候該是建築師矯正其歷史性的命令權力，將建
築視為藝術，有若將建築視為科學的時候了。應該再利用被他驅逐的
前衛，重新讓建築與其他藝術對話。也就是說，現在應該是，建築再
拾取其曾遺落的部分的時候了。

18 環境的諸項用詞

費利德曼

　　環境一字的什麼含意，可適用於藝術作品本身，而且，又可眞實地描述藝術呢？《藝術經濟學家》（Art Economist）的編輯費利德曼（Kenneth S. Friedman）在其論述中，對環境藝術有一正確意義的用詞。例如他想知道，一個採石油公司的鑽井工作與戶外藝術創作間，有何不同？它們不也都是環境的活動嗎？環境的，這個用詞一定適用在這兩個看來似乎截然相反的關係架構上嗎？費利德曼在二者間，提出一個聯結的可能性，就是統稱它們爲人類的行爲。

社會人類學家艾爾文・葛夫曼（Erving Goffman）在《架構分析：經驗構造的論文》（*Frame Analysis: An Essay on the Organization of Experience,* 1974）裏，做了一個迷人的想像力跨躍，此對環境藝術的研究與評論是非常有益的。他察覺到語文形成經驗的構造，我們的經驗構造與架構會造成我們的概念，且所有涉及到語文、構造、架構等的發展，在理論上是同等重要，只有依據時間及情況下，事實才會不同。結果，他取得一個大多數社會學家都同意的公理，以此，他憑藉與報紙標題一樣普遍的資源，為引人注目的內容（環境）創造了體制。在他過去研究中已獲得的最大成功，是寧可引用已建立的實驗和已觀察引證的相互作用，葛夫曼的起跳點是以最普遍、平常的態度，理性的選取一些不同材料，創造和架構經驗。

在討論環境藝術時，大多數評論者及藝術家，都未能了解環境的意義、前後關聯及本質。那就是說，從藝術理論和有關自然的藝術觀念，已經敲定自然就是環境，於其中發生的藝術就是環境藝術。再也沒有一件事像今日藝術世界那麼明顯地強調觀念性，當然也沒有一件事能更不適當。

要了解環境藝術，就必須從一個簡單、但又重要的問題開始，就是「環境是什麼?」，或許說「環境這個字的意義是什麼?」。《韋氏大學生用字典》（*Webster's Collegiate Dictionary,* 1943）、《韋氏新萬國字典》（*Webster's New International* 〔再版〕）的傑出說明，將環境這字界定在(1)包圍的活動；被包圍的狀態。(2)那是周圍、範圍，尤其是集合所

有的外在作用與影響，來推動生命有機的組織體、人類行為、社會的發展。

環境這個字和四周的感覺，或大體上安置狀況的關係到達什麼樣的程度，是可以經由該字自拉丁文演變而來的字意中了解到。布洛赫（Bloch）和華特伯（von Wartburg）在他們所著的《法文百科字典》（*Dictionnaire Étymologique de la langue française*, 1950〔再版〕）一書中指出，它的源始是拉丁文的「震動」（vibrare），派特里基（Partridge）在《現代英語小百科辭典》將其解釋為「推動或炫耀」。這個從通俗拉丁話的 virare 和古拉丁文的 gyrare 的意義，gyrare 的意思是「轉動某些東西，圍繞任何東西」，而 virare 的意思是「引起某些事發生」，主要的，在其最源始的字義是「一大船舶，或船」。古法文和法文這個字變成 virer，在英文就是「改航」（veer），如同船舶的用語 wear，其意是由風吹動轉移船首離開而造成船的航行。

virer 在古法文和法文裏有一個衍生字 viron，viron 的字義是「一個圓圈，一周，沿著國土的四周或包圍某些東西」。而由古法文和法文就再出現了 environ 這個字，其意思就是「在內／沿繞」，其作用是介系詞，最後變為副詞。在中世紀法文及早期現代法文，à l'environ 就成為「在鄰近處」，由此這複合名詞 environs 就成為英文語言。古法文介系詞 environ 也就導出動詞 environner，由此引進動詞 to environ。在其他古法文和中世紀法文的字裏，就涉及當代意義和使用的字 environment，顯然的是從動詞 to environ 而來的，古法文及中世紀的法文在早期英文是具有某些古代的意義的，包括很少使用的 environment 在內。

在《韋氏大學生用字典》第七版（1969）裏就可很明顯地看到在

一般英文裏，時下的字義是可能接受的。根據《韋氏新萬國字典》第三版內容，環境一字的意義是(1)某些東西包圍：四周。(2a)風土、氣候、地理、有關生物的等複雜的要素，在一有機組織或生態社會等的活動之後，決定它的形體與生存。(2b)社會、文化作用的集合，它影響及個體或社會的生活。

有關生存範圍，被當為政治主題的行動逐漸強化後，就把生態學和環境的行動主義，看為同一事件。因而環境這個字，開始變得不適應，並幾乎被排除適用於自然外，這種誤解被包紮在媒體影響之意義是可證明的。事實上，它是一個整體的環境（社會、政治、經濟、文化、自然）。如果能被了解，就知道它影響到我們對自然與生態學的關係。簡單地說，最大的敘述範圍，就是人類及他的文化，在行星的表面四處遷居和活動。一個採油公司所鑽的井，就和樹一樣地多到成為環境的一部分。當然油公司對它的寄主有機組織和行星的不同行為，是沒有樹重要，但油井和樹二者都存在、且保留在我們地球上，在某些觀點上，我們可視人類的文化在使用它的地球資源，有若我們看到牧養的動物如何使用平原，或一羣昆蟲如何在其植物核心聚集。人類社會做決定，控制他們使用的自然與地球。至少在人類的術語裏，也就是說，在直接感覺上，環境這個字被使用的範圍愈廣泛就愈適切。

渥爾特（Thomas Ford Hoult）的《現代社會學字典》（*Dictionary of Modern Sociology, 1977*）很適切地對此字下了個定義：在最普遍的觀念，所有物理的社會文化的外在活動，它可影響及個人或羣體；有時候，習慣被意指為物理的四周事物，以區別於社會文化；在一般觀念的引用，通常使用同義的milieu這個法文字。

渥爾特又繼續指出戴維斯（Kingsley Davis）在《人類社會》（*Human*

Society, 1949）一書中，亦提及「沒有一件事像環境，有那麼多不同的意指，某個人觀念裏的環境，有可能並不為他人所接受。」

環境藝術這個術語，是指具有鼓動想像的地景藝術，或包含有生態研究的藝術形式的意義。仔細觀看環境藝術及從事將環境的觀念注入藝術的藝術家，他們所顯示的文化與藝術的空間是相同的。人類創造藝術如同文化活動，以文化來議論文化本身、所有存在的觀點和影響他們的經驗，當然包括自然。

只有錯誤的浪漫主義和薄弱的分析，才會對環境藝術的意象，排除在與自然的關聯外。在文化和自然的關係中存有一種現象，就是它們都將是、且或多或少為所有藝術的形式，此藝術形式涉及人類和社會，對我們生存的地球的關係。可以說一個藝術，它引用我們居住於上和有感知的地球，就是我們所謂的環境藝術。它所著重的文化觀點，如同其他的任何事一樣重要，這個著重點也許是散漫的，它可能因藝術家而改變，甚至變化引用觀點及著重點的比例，甚至使人以為它似乎強調自然的觀點多於文化觀點。不過一個成功的環境藝術，就必須保留具有對所有能影響個人或羣體的外在作用力、物理現象、社會文化等有關的藝術形式。

19 自然的存在

史威柏

《藝術》（Arts）雜誌的名撰稿者史威柏（Cindy Schwab），是惠特尼美術館（Whitney Museum）一九七八、一九七九年「自然的存在」（Presence of Nature）展的策劃人之一，她在介紹該展覽的範疇論文中，討論這幾乎都是雕塑作品的展覽內容。她說，這些藝術家被樹、泥土、樹葉、麻纖維、獸皮所吸引，而且把它們當作已處理過的材料，不加以改變、修飾。她描述創作過程，元素的再現及藝術家的記憶，如何在作品中產生新的意義。

美國那自然美，資源豐饒的景觀，一直爲藝術家所讚揚，也一直是許多藝術家創作的泉源。但是在藝術史裏，直接引用大地來創作雕塑作品，還是最近才發展出的。一九六〇年代晚期，藝術家們開始對藝術目標的不同觀點提出質疑，並且尋找脫離傳統畫廊空間及不公平的傳統市場，來從事繪畫與雕塑的創作方法。大型的作品，就呈現在鄉村偏遠地區，它們常需要重型機械，來處理因藝術家的理念而改變或再定位的大地之某些部分。他們幾乎不考慮可移動性、公眾接近性、或市場可能性，而這種理念成爲藝術家所注意的非常合理的元素。

　　雖然許多藝術家繼續在戶外的某些特定地點創作，然而我們在這個展覽中仍可看出，在過去十年裏，現代主義爭論中被忽視的元素，他們都以更浪漫的可能性來反應在作品中。幾世紀以來，大地已經提供藝術家創作的色彩，然大多數的雕塑家們仍被樹、淤泥、樹葉、麻纖維、獸皮等等所吸引，並將之視爲已處理過的材料，不做進一步的改變就取之來創作。當許多藝術家在自然的環境中豎立起作品，其最大的部分，是他們已經轉變了過去隱私的、苦心經營完成作品的工作室環境。此次展出的作品有多種形式，然而它們的共同點，是注意保持材料自然的外在；當然此又附帶了一單純的意義，就是與一般工作室的工作過程不一樣。這些材料都沒有再處理，但在技法上，却巧妙地運用綑或綁的方法，再造形、再安排架構和意象。

　　過程與重複，這兩個極限藝術所表達的重要觀點，在利用自然材料時給予新的意義。在一九七〇年代早期，手工製的物體之形式，從

人工製架構裏有了戲劇性的改變。這些藝術家在進行一項困難工作、勞力、手工（一直繼續的單調意味）的道德論，要求在大多數的作品中暗示它與大地有關。大多數的作品，都以包絪的方式處理，尤其是傑琪‧溫塞（Jackie Winsor）的作品。在《被束縛的圓木》(bound logs, 1972-73)一作中，她將二枝九呎長的圓木交叉，以麻繩纏繞、包紮成四個球形，並將圓木固定藏於四個球形中。弗烈吉柏姆(Harriet Feigenbaum)的《費城五角稜堡》(Philadelphia Pentagon, 1978)，是將每一個叉枝都苦心經營地以蝶形領結聯結，直到五個邊都建立起來。在德瑞尼(Sarah Draney)的《斜倚的被綑綁木棒，第4號》(Leaning Bound Stick Piece #4, 1973)作品裏，包紮，具有一非常不同的含意，就是以許多已用過、有色的纖維，綁細長圓木集成一束。此類被暗示傳統女性工作的縫紉、編織，然而這些女性也沒有人無法忍受從事笨重的客體創作中所遭受的威脅。

有時候創作技法的引用，會產生一種過程是作品自己本身的極好樣式。森菲斯特用泥刀在畫布表面抹上泥濘後，任其龜裂分離，使整個畫面佈滿網狀與線條。就某方面說，這些繪畫作品本身，就經由時間繼續不斷地再創它們本身，換句話，也可說繼續保持本身的分解。波依爾（Martin Puryear）在《為詹‧貝克伍爾滋做一些線》(Some Lines for Jim Beckwourth, 1978)中，將一些皮帶和生皮扭絞一起後，讓生皮上小簇的毛，隨著氣候的變化而膨脹、收縮。建築頂板或音樂指揮棒一樣，會引起更內在的反應，德瑞尼的《綠色意味的獸皮》(Green Sound Skin, 1973)便是如此。

像森菲斯特的《龜裂的大地畫作》(Cracked Earth Paintings, 1969)，這些雅緻的作品，是由不同的土在畫布上顯現它特有的結構，更新大

地對城市社會保有的神話。斯圖亞特 (Michelle Stuart) 的近代岩石書，有若文字的諸多經歷，成為神祕論之詩的暗喻。藝術家的主題，使我們留意到觀察的位置 (索里那斯〔Salinas〕，加州；拉瑞坦河〔Raritan River〕，紐澤西)。但是，恐怕最好的是在書的原版上，每頁都以那些地區的泥土擦拭。巴特菲爾德 (Deborah Butterfield) 牽涉自然也提供一些靈感，《黑色有叉的小馬》(Small Dark Fork Horse, 1978) 就是將泥濘和樹枝，緊黏著鋼製支架，有若大地本身誕生的東西。

巴特菲爾德，他富幻想地給予新生的雄駒六條腿，但它飽受風吹日曬的外表，假定了智慧與經驗是歲月所賜。同樣的，森菲斯特也再架構，小時候曾去溜冰的冰凍池塘。他將畫布置於落葉底下，取得佈局後埋於蠟中，就可及時再使葉子冰凍。於此作品，森菲斯特再度尖刻嚴厲地，描述成長、腐敗的循環。凱斯特羅 (Rosemarie Castoro) 的《海狸捕捉機》(Beaver Trap, 1978)，同樣地也顯示對尖刻、嚴厲的嗜好。他將木製的槍，沿著十二呎直徑的圓，豎立得有若原本就種植於此似的。然而，事實上，這件作品是依平衡作用，構思得有若陷阱(以期無戒心的入侵者來到)，每一枝樹枝都經過雕鑿與磨尖。蒙大內茲 (Rudolph Montanez) 的《苜蓿葉》(Clover Leaf, 1978)，苜蓿葉形公路立體交叉點，藉鋁製支架的支助，諷刺地冒出苜蓿的葉；虹吸管就藏在支架裏，不斷地運送水，特別增加的光，促進自然的成長，以有助那不自然的意象。另一方面，吉夫曼—培瑞拉 (Marilynn Gelfman-Pereira) 利用敏感的蒙乃爾合金 (Monel Metal) 和金屬建造幾何的架構，使其如同於自然中發現的。將它封入樹脂玻璃盒子，外表附上巨大的寶石，平常它縮小如繪畫般地，有個似人的夢之神的雙翼，正振奮雙翼準備攻擊。它的性質具有弗烈吉柏姆的《費城五角稜堡》的幽

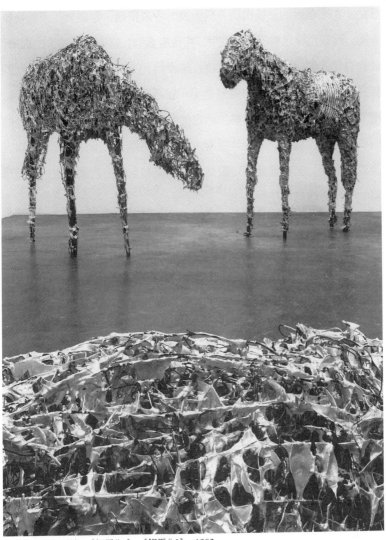

地景藝術

自然的存在

103　巴特菲爾德，《鋁馬＃5》，《鋁馬＃2》，1982

3
3
9

默點，在那曲折的叉枝出現一種愉悅的矛盾情緒，整個被花園的殘枝包圍。而五角稜堡與歷史、戰爭、和政府有關，它不但是訕笑的對象，並且也是一個保障、安全的遮棚。諾維爾（Patsy Norvell）的《圓圈的膨脹》（*Expansion Circle, 1975*）是另一種透明的包圍，每一面都可同時被看到。像三度空間的素描，已定的圓圈尺寸之預定寬度裏，細長的樹枝被交叉、細密、平行地擺置，此作先在地上編織，然後舉起以五條鐵線綑接，諾維爾此作可說是空氣、光和空間，也就是組成自然環境的一種更虛構的特質。

這些作品都具有，當藝術與自然直接地互相包容時的尖刻感。從自然環境中收集的材料，暗示與它們源始的分離，也就是和生命的根源分離。藝術家特別注意地將材料保留在被發現時的狀況，因爲如此，他們改變自然，創造妄想、意象、和結構的角色，使它們看來有若自然本身決定其藝術的一切。甚至，當作品只是物理過程的結果，它們與自然的聯結就滲入神祕與暗喻，藝術家探討一自相矛盾、以尖刻勢力支配、由特別複雜的過程與美感單純地相會的第三區域。

20 對環境的回應

衛斯勒

在本文，衛斯勒（Jeffrey Wechsler）討論環境藝術家，如何對他們作品的自然環境，作藝術性地反應。環境的改變，如何增加他們的作品元素，對自然環境的循環應做什麼讓步。由許多藝術家的作品中，拉特吉斯大學畫廊（Rutgers University Art Gallery）的主管衛斯勒提出了一些問題：是什麼因素促成這多樣的、特殊的環境藝術的形成？假設所有的藝術家提出的範疇都一致時，他們是否會試著藉這相當新的媒體──「環境」來表達相同的哲學？所有的環境藝術是否均因對自然有相同的態度而起？

對於利用自然環境和自然過程爲創作源的近代藝術，目前尚未有適用的歷史名詞，而且有可能永遠難找到。也許只去考慮它的意圖、方法、成果的多樣性，呈現在藝術形態會較好。無論如何，已有許多藝術家著手創作有關研究自然現象的作品，創造出一種藝術形體，而此似乎已有所謂運動的潛在雛形。

　　地景藝術，它可能最爲人所知的，是與環境有關的藝術要點，就是它直接在自然景觀中運作處理的創作方式。而在此展展出的所有作品都具有此種變化元素。其所呈現的，可以看出它的傾向，而其所受的影響，可溯及一九五〇年代早期的藝術。一九五〇年代羅遜柏格(Robert Rauschenberg)以其地景繪畫，來探討傳統藝術媒材的界限，利用土及草爲材料，完成一掛於牆上的地景藝術。一九六〇年代早期，法國的克萊因企圖令視覺藝術與環境產生相互作用，來擴大視覺藝術的範圍。他將作品暴露在戶外，讓風和雨對作品起作用，並利用天然海綿創作雕塑，以模仿地質層方式製作浮雕。

　　除了這些早期特殊的作品外，一九六〇年代晚期，對媒材與構圖的巨大轉變，就是認爲材料附屬的美感先於構成。無計畫或略爲架構的彈性組合，或非結晶體、有機物質等實驗顯示藝術的新觀念，使得材料的來源，有一相當大的可能性。從接受自然形成的地表形狀，做爲可行的藝術形體中，顯然可看到年輕的藝術家已有一種灌輸藝術創作的過程是作品的一部分的意念。對新材料普遍的探討，一定會讓有可能構成藝術的領域，更具有包容的態度與較好的反應，並有助於自

然環境成為一個邏輯的、根本的、肥沃的美感測試領域❶。

　　好幾世紀以來，自然，一直在鼓舞藝術家的情緒。但在過去十年有關環境的藝術之作品，已經歷經急遽上升的注目，在傳統方法或全然革新的美學概要上，發明創新地苦心經營，而有一多樣化的表現形式。有一部分藝術家，反應當代西部社會的意識，看到生態意識的潮流、地球日、環境保護團體，甚至，自然食物的一陣高漲。

　　無論社會學或美學對作品的影響力是如何，這項展覽的目的，是在呈現近來與環境有關的藝術之不同形式，它確實有無限的形式。此展選出的特殊作品，包括偶而被歸類為過程藝術、觀念藝術、表演藝術、地景藝術、生態藝術，也有具備上述的結合，或者一點也不涉及的。每一個創作都是直接從自然環境或環境過程的作用，產生深刻感覺的反應、興趣、觀念；而經由這些信念使作品產生。

　　本展覽的作品之所以被欣賞，是具有一個重要元素；那就是藝術家特殊感情融入環境的主題後，呈現出的不同方式。作品規模的限度，亦被列入考慮，創造地景藝術的藝術家，似乎十分喜好結合自然本身的界限、和它自身的空間來處理。一件藝術作品覆蓋在五十萬平方呎的大地，或是要求移動四萬公噸的土地，無論如何，就作品本身的尺寸或過程，是引人敬畏、令人嚇呆的。

❶有關當代藝術的傾向之論文及討論文章，可參見利帕，《非材料化的藝術客體，1966-1972》（*The Dematerialization of the Art Object from 1966 to 1972*）（New York: Praeger, 1973）；柏恩哈姆，《現代雕塑之外》（*Beyond Modern Sculpture*）（New York: George Braziller, 1968）；山姆・杭特（Sam Hunter），《二十世紀的美國藝術》（*American Art of the Twentieth Century*）

當你處理一塊巨石，希望讓氣候和它自身的變化互起作用。主要的目標就是做一些東西讓它夠雄偉和自然，以致於它可以和所有的物互起作用。仔細觀察所有的限制，如果作品有足夠的自然法則根據，任何自然的改變一定有增加作品力量的傾向。❷

由羅伯特·史密斯遜提出的上述陳述，我們可以領悟到宏偉的作品與自然形成的自然規模的競爭，天生就包括使作品隸屬於特殊場所的自然力量行為的事物，但不像有可能在美術館展出作為藝術品的廢土。這種情形即使是破壞的，也可被接受為自然進行過程的一部分。地景作品是一個片斷，經由巨型的藝術作品，和它與四周物分享的本質，藝術與環境就在觀賞者的經驗中會合。

史密斯遜對「一致性」的觀念非常有興趣，他認為在自然體系中，能源必然逐漸的分佈，朝向平穩基本的水平與同一程度。《螺旋形防波堤》就是在猶他州大鹽湖，以泥土和岩石繞成一長一千五百呎的螺旋形。史密斯遜其他的戶外作品，也都較喜歡經由環境——包括分解、沉澱、甚至偶然的意外消失的事故，將其改變製成作品。偶爾防波堤會被覆蔽，隔著一點間隔被濃密的結晶鹽層層鑲飾。

一個地景藝術的觀賞者，可以因此感覺到，在人造／自然的物體中強烈的張力。雖然是人工的，但從它的呈現現象所衍生出快樂與談論，和觀看天然的橋被風劈倒的感受是一樣的。防波堤或自然橋樑都是在自然中塑造與腐蝕，而且也能失去它優雅的起伏造型。此宏偉的地景作品介入大地中，就會引出紛雜的問題，如我們考慮成為美、或美學界限在大地中的景象，也許會產生似乎是天生對自然現象的反應，

可以與人類行為的生產相配合的哲學觀點。

「時間」，是我們了解自然力量的媒介變數之一，如同地景作品，山脈也可及時搬移。我們對在自然中的作品過程的了解，是因為看到它的改變，和其稍可測量的規模。

一個被自然過程吸引的藝術家，必須尊重他們的客體的瞬間元素，因此他們設計出可看得到自然的改變的方法，或至少大膽地去架構、暗示他們存在的體系。他們有幾分想試著集中注意力，於我們也許忽略或未曾考慮的問題。

漢斯·哈克的作品《冷凝箱》(*Condensation Boxes*, 1963-1965)，是由樹脂玻璃包容成一個似蒸餾水容器，此作使我們了解到，將我們包圍在一指定的要素裏，真正的大氣作用。小滴的水就凝縮在箱子裏的內在表面，藉此記錄他們身處位置的濕度和氣壓狀況；在這些作用裏，波動呈現了新的冷凝安排，而藝術是對環境的逐步反應。

梅肯契 (Robin Mackenzie) 的《混凝土和綠色種籽》(*Concrete and Green Seed*, 1971)，是探討在發育中的植物裏,隱藏的令人驚奇的力量。他將好幾磅的種籽混合入由濕的混凝土、沙和碎石所形成的蓆裏。當這些混合物凝固後，灑落的水引起內在的種籽成長，在混凝土石塊中形成一足夠的壓力，造成它的分裂。如此觀看這種混凝土累進式的粉碎，幾個星期後，發現它將發芽可能引起破碎的過程，轉變為戲劇性的力量呈現。

(New York: Harry N. Abrams, 1973)；奇比斯 (Gyorgy Kepes)，《環境藝術》(*Arts of the Environment*) (New York: George Braziller, 1972)。

❷ 史密斯遜和穆勒 (Gregoire Muller)，"… The Earth, Subject to Cataclysms, Is a Cruel Master"，《藝術》46, no. 2 (1971 年 11 月)，頁 40。

森菲斯特創作了許多作品，包括塑造畫布，將之展示在外，或可能將之黏貼在玻璃框內，讓微生物的慢速成長部分地顯露出部分隱藏在似自然的抽象畫裏，色塊、質感及中心點就捕捉了我們眼睛的注意力。爲了讓細胞達到特殊的發展狀態，時間的推移就成爲絕對的需要，以使每個發展狀態，在任何瞬間都可被接收。森菲斯特寫道：

> 我的作品一直與「世界時常在變遷中」的理念有關，它與宇宙的周期變動有關聯。作品就是周期變動的一部分，植物的成長是一個循環，人類的動也是周而復始的，我試著讓人意識到這些運轉。讓作品一直轉變著，不斷地提供觀賞者聯想，一個人必須介入我的作品中才能夠了解它。我可以說，它既不是開始也不是結束，只是經由與我的作品的溝通中，獲得或接收到的精力而已。❸

精力、聯想、循環，甚至與另外其他的自然創始者的共同來源的形式，都出現在森菲斯特的《被放棄的動物的洞》（*Abandoned Animal Hole*, 1971）。此作品是石膏塑造一被騰出的地下穴居動物的住所，是一個難以理解的否定空間之實體轉換，而此空間的產生，是經過好幾個月或甚至好幾年來，由動物挖鑿出來的。這個居所是由泥土、草、石塊、核等等堆砌出的，似隧道迷宮，在穴及其表面就可看到長達二十呎的曲折之路，這是一種工程式地引來光的自然奇觀，是一在我們未預期到會在我們腳底下不斷進行創作的奇景。人類也會在環境中旅行，雖然大都是在地面上，但他們仍然與穴居動物一樣在旅行。當一個人與外在世界對抗的過程中，可能只攝下一張快照，或僅收取一些回憶，有些藝術家在此逗留中，發覺到適合創作的主題，試著獲取瞬

間的情感。理查‧隆的創作就從在鄉間散步

開始著手,記錄旅行過程的某些特殊的一切,

❸藝術家本身的論文,
1971年。

沿著整個途徑拍攝、記錄、或在預定的間隔

上,置上石塊記下整個經過。他的經驗被抽取成一些文字的解釋來呈現,或是以一些照片,或許是一些地圖來展出他的旅行地區之途徑,我們就可憑想像,自由地回想理查‧隆的遊歷,分享他過去的探險。

　　波希尼斯基(Sylvia Palchinski)就做了許多與自然有關的混合媒材的構成物,並將她對遺址的經驗轉換成事件。如作品《大地之說》(Earthspeak, 1971),她在一開放的大自然中、或花園裏做表演藝術,就像儀式,結合奇怪的習俗、和象徵性結構,來涉及地方的地誌和她對此的反應。其中,時常有某些儀式是生火和燃燒偶像形體,來對抗自然與天。

　　希爾西柏(Martin Hirschberg)則仔細地研究加拿大地區的景觀,記下或描繪出它們的位置,來解釋它的生態學。收集一些植物標本、石塊、沙及其他的元素,將之混合置入熔融的塑膠片裏,之後,就從底下照射這個聚成物,並展示在一個台上(例如一九七三年的作品《昇華》〔Sublimation〕)。隨著素描,這像舞台的迷你環境,是希爾西柏所選擇要記錄下有關原始地區的一個實例。

　　一個藝術家以其選擇和自然材料呈現的塑造,做為藝術內容的銜接,再透過視覺的方法,可以調和觀賞者所涉及材料的思想和情緒,並產生新反應;再聚集、再引導我們過去對自然的慣有態度。例如圓木如果一旦被從樹砍下,就應該躺在大地上。但是傑琪‧溫塞的圓木就常斜倚著牆;甚至,把它們集合成正方形、直角的,並且以古怪的方法,如以拆開的大麻繩,將圓木的尾端綑綁在一起,成格子式的構

成物。這自然的、野蠻的、重量感的大圓木，在這古怪的造形裏似乎有些互相協調。不過，它們也保存相當足夠的木材原有的特質，來暗示自然和人為的模稜兩可、曖昧關係的狀況。

除了溫塞的圓木是取局部的量塊和重量感外，德瑞尼的樹枝和細枝的構成物，也是斜倚著牆。不過，德瑞尼用麻紗取代了溫塞大量綑綁的麻纖維，來連接直立的樹幹成一網狀，強調它的樸素、調和的材料和纖弱。

小的環境一樣也可以巧妙地運用，以證明理論的陳述多於視覺力量或美感。麥可·史諾（Michael Snow）的《圓木片斷》（圖104）使一系列四張圓木的照片回到原狀。介於相片垂直的構圖和它們的主題之間的不同高度，只是相機取景角度的作用。最近，史諾發現自然的事件，從草原到發出嗶啪聲的昆蟲，成環套地對抗車的擋風玻璃的現象，是適合他的觀念的探討。在圓木內的環境就是有助於透徹的看法。

迪貝茲一樣喜好觀念性地干涉自然景觀的情況。如照相般地巧妙設計，讓山在荷蘭平坦的海邊升起。同時，他藉增加照片的題名和結合意象的效果，來製造其他平坦地形的強迫性妨害，像鑽石形的天空之洞的像差，在自然景觀中是可以持續著發生的。

從過去從業者所列令人難忘的名店裏，以及對其貢獻者所列的謝意表可知，雖然許多新的手法，近來已經使歷史悠久的傳統活躍起來，然而環境中二度空間的呈現仍繼續不可減少。例如麥克伊已經迫使自然景觀細部的表現，成為一種強迫的巨大論，以彩色鉛筆畫了一張$8\frac{1}{2} \times 19\frac{1}{2}$呎的素描，此作已看出以飛在天空的海盤車，和蝴蝶居住在山頂等奇異的、不合常理的事，適切地打斷全景。她同時也彬彬有禮地承認她以前的作品：

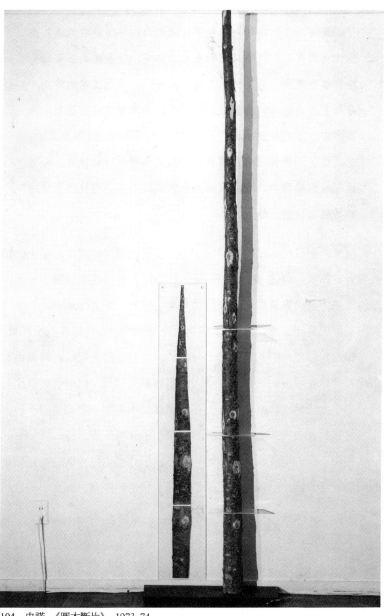

104 史諾，《圓木斷片》，1973-74

過去八年，我對一些藝評家所謂的「宇宙景觀傳統」產生極大的興趣，孩童時期對自然的喜愛，以及隨之而來的先驗哲學的喜好，對莫芮、寇爾、邱吉……等藝術家的興趣。藝術家應該是不被智慧束縛的新手，他不被宣言所限制。經由宇宙力量的媒介與對它的明瞭，一切是可流通、不受限的。對我而言，與自然無言的對白，則成爲超越一致性的、自然的經驗的獨脚戲，它具有另外的空間，不是一個純粹實驗的或感性的經驗。❹

　　近來，對自然中二度空間的描述，已附加環境的觀點，並由此擴張視覺的領域。費勒（Rafael Ferrer）和格瑞芙都以地圖來製造一圖樣式的陳述，但仍盡量拉回、保留對大地的感覺。伊文（Paterson Ewen）努力捕捉短暫的自然現象本質，包括河床邊緣的岩石變動和沉積現象。

　　繪畫對自然景觀的呈現已十分相似，然而這個主題能否轉換爲雕塑呢？總算在環境的本質中，令人信服的摹寫工作，似乎已成爲不可思及之事。班納（Tom Benner）在玻璃纖維中再製一個如眞的漂石，它那易移動性令一些輕率的學習者吃驚不已。理查森（Sam Richardson）利用不同的塑膠媒材，嚴謹的修飾、小心地上色來製造一些縮小的消防栓之景觀，以表達它們顯然是爲了我們的觀察，而從小的行星中擊出。

　　有趣的是，對自然的反應，能激勵一傑出的創作藝術形態，而此，並不需要一個人可能假想具有對田園般自然喜愛的態度。哈柏（Ira Joel Haber）的小箱子，第一眼看它們，有若對善良的大地之母，歌頌感恩歌，不管怎樣，這藝術家提到：

被震驚的自然，對我而言，不必在清晨慢步於鄉間。自然有若一帶著刀的母親，毫無警示地正準備刺向我們。山脈崩潰，河流填築，天空打開了，地穴被吞噬。不過，在此破壞中，仍有一股美的存在。保持遠離所有的事，就很自然地使我有一張甜蜜的嘴，心靈的景觀以美麗的侵略動作，伸手拿其他的心靈。我從未對大作品或戶外作品的壓力有所感覺。我已單獨離開過久，足以讓我去發覺我的心及說出眞理，對於正在作小件的東西而言，那是一個巨大的東西。❺

❹見藝術家撰於《亞倫紀念藝術館館刊》(Allen Memorial Art Museum Bulletin)（1973 年春季號），頁 103。
❺藝術家本身的論文。

然而，這位發覺整個自然黑暗的一面的藝術家，他呈現了廣闊的、黑暗化的兩極——森林帶被燒光。而且在哈柏的世界有一些作品，是小樹被無情地摧毀、擊破而成爲小房屋的屋頂。

一點也不必再計算，被自然本身和人類所破毀的慘禍，有些藝術家則尋找一個，預防世界進入人類起源的生態災難的理念。自一九七一年開始，牛頓和海倫・哈利生作了一些有關生存的作品，作品中以實際的設計，和可供相當多人之食物的人工生活系統，在自然的過程中，融入他們的美學喜好。一九七五年他們爲加州橘郡建了《可搬動的橘園》(Portable Orchard)，嚴格地說，在這生態已被破壞的地區，在幾年之內，這室內可搬動的橘子園，也許就是該地區唯一樹叢可生存的地方。

哈利生的近作，包括設計人工礁湖及河口系統，以支持大量的軟體動物和甲殼動物周期的收穫。在藝術／科學共存的狀態下，美學如

何仍活躍呢？哈利生提出討論：

當我提出如生存作品一樣複雜的理念，我做了一個私人的協議，來停留在與時間、勞力無關，或須困難地轉換作品成爲可能達到的目的。這個契約附帶一個推理，即做爲一個藝術家，我將可能從許多過程中，包括那帶有藝術訊息的非常特殊作用中，抽取所需。從多種現象中做一初始選擇之理念，並令其成眞，是一非常吸引人的事。撇開我的作品不提，附加一好的理由，那是許多人的作品的核心。它提供不斷進行的藝術感性和無止盡的新形式的再發現，具體化的利用這些方式，可將以前不可親近的材料變成藝術的領域。這引誘物巧妙地運用材料，直到它與過去所知的藝術相似，於此，

105　史諾，《大西洋》（局部），1967

當然也附隨著失去原始主題力量的危險，一旦對那西瑟斯式的 (narcissistic)（喻自戀）地位有更大的壓力，藝術就只是爲了藝術的適用主題。❻

❻見《藝術在美國》62, no. 1 (1974 年 1-2 月)，頁 68-69。

既然它包含任何過程作品，這個展終將給予適當的地位。因此就不能假設去劃界或限定它的主題，或以最後目的做爲闡明它的意義。無論如何，這個展應視爲有用的抽樣，它在適當的時刻展出，它允許對它的多樣化的主題一個精彩、有趣的測驗。然在這不限定、可能擴張的藝術情況下，與環境有關的藝術，就帶來創造藝術的快樂推理。排除人類的冒險之心，在某種狀況下將我們與自然的殘餘分開，而此有可能周而復始地引導我們與自然注入互相有利的交互作用。畢竟，智人（Homo sapiens）正就是自然環境的另一成分，在某些軌跡而言，作品應該與自然達到一致與相容。如果藝術是一個繼續發展的過程，它可以時常聚集的位置，應該只有自然。

21 生態問題的創造性解決方法

蓋爾柏德

有一棵樹，生長在布魯克林，就豎立在我那沿著街道的維多利亞式建築住家前。它豎立在一列街燈與人行道之前，其實，在這個城鎮還沒有名字時，它就已經豎立在這兒了。如今，有一些疾病正要壓倒它，枯萎它，從根砍斷它的生命。在這棵樹之後，是孩子們以前常去的海水浴場。然而，現在水面上的浮油和注射針筒衝擊著這快速枯竭的海岸，就如許多樹被砍掉、闢路，作為其他住宅發展，或建停車場。對於這些不幸，實在沒有什麼快速簡易的解決方法，而這些相關事物的累積，已成為今日最緊迫的問題之一；我們的生態不平衡，我們與自然之間不斷增加敵對的關係。

實際上，近二十年來我們關心環境的意識已節節高升，否則未跨進二十一世紀時，社會就得面對重要的決定。藝術也許是最後被期待

的解答，雖然從整個歷史來看，藝術已有社會的良知。藝術可以和一些今日最革新的精神，扮演積極尋找解決這些問題的角色。平衡似乎已對立的力量，被一些藝術家視爲一生的工作與目標。他們以水性的，注意樹林、水土保持，以及一直在下水道污物裝備、有毒垃圾掩埋場和水污染區工作的平衡生態藝術來滋養地球。破壞可能容易的，但創造可是得非常的努力，它包括恢復生氣、滋養與進展，藝術家必須知道所有事物彼此的相互關聯性，並將生態科學帶進藝裏。甚至今日的科學家們就以蓋婭（Gaia）（大地的女神）這名詞，引用在地球上所有事物的相互關聯性。這些藝術家們在此方面的研究可說都是蓋婭的先驅，他們完全領悟到宇宙是個緊密交織的網狀組織，只要剔除一絲縷，打斷我們生存的組織結構，那將只好解開它全部。

達文西（Leonardo Da Vinci）是文藝復興時期的夢想家或蓋婭先驅。他在蓋婭這個名稱存在之前，就已意識到蓋婭前提的重要性，而那於一九六七年（此是當代環境藝術發展的關鍵性時刻）被再發現的記事簿，更揭示他在科學與技術、自然與發展等方面的研究範圍根本沒有意識到藝術與科學的不相容，他的飛行機械就畫在人體解剖圖與聖母子圖之旁。而其他的藝術家也已尋得藝術與科技間的妥協，泰納（Joseph Mallord William Turner）的《德奈雷爾戰艦》（*Fight Ténéraire*）圖中，就似現代蒸汽船若有所欲地引導著帆船進入落日的餘暉，或若藝術利用蒸汽船的科技來保存帆船。

近幾十年來，藝術家已繼續尋覓一個選擇性的形式，和切題的神或哲學根據。他們跨越過實存的追求，朝向支持「宇宙的總體性」一個單一性，且發現它就在黑色畫、白色畫、白光的空間、黑暗的時間裏表明它自己。藝術家在他們的精神與地球的每一個角落尋找答案

他們要創造，無關乎結構、色彩或僅是描繪自然的藝術；而是概括了整個大宇宙的藝術，此類藝術提出自然本體論的論據。他們的藝術一定是利用草、樹、岩石、水、空氣，去創造一種強調與增加景觀價值的藝術；絕不是擁有它、佔有它，而是強調它、保護它、使它恢復生氣。藝術反映了整個地球和它的相互關聯性。藝術，它不是涉及科學或自然，而就是科學，就是自然，就是美學；藝術是伴隨著融入根本感覺經驗與知性評估的內心想像力的外顯美景。

藝術史裏的古代先例，為可選擇性形式提供了一些建議。當代的藝術家們研讀馬雅文明的建築物，納斯卡文化的線條，日本的岩石庭園，以及石柱羣。他們將大地呈現成調色盤、畫布與工具。中止了空間／時間的連續性，剔除獻祭的物體，一九六〇年代，一些有夢想的藝術家、作家與建築師們開始以現代科技，有系統地再策定古代形式，以便去發現他們自己對生態問題的創造性解決方法。

喬爾吉•凱佩斯（Gyorgy Kepes）是許多藝術家以及專門研究這類藝術的藝術家良師。他曾提及：「對稱、平衡、律動循行表現了自然現象的本質特徵：自然的相關聯性——次序、生命過程的邏輯。於此，科學與藝術可以在共同的立場相會。規模的挑戰，唯有從我們所看到、所生存的世界增廣根基，才可能被滿足……藉由我們的科學知識，意識到人類生物與心理需要的事物，所以能夠開始人造世界的再建構，與保持人類與他們的環境之間的平衡。」一九五一年，凱佩斯在麻省理工學院規劃一項「藝術與科學中的新景觀」（New Landscape in Art and Science）展覽，說明了他的觀點。這項展覽示範了科學可以藉著微小的空中攝影，幫助藝術家了解之前他未知的世界。一九六七年秋，凱佩斯在麻省理工學院高級視覺研究中心（The Center for advanced

Visual Studies）開放使用時，也為這些理念舉辦更大規模的研討會。於此，凱佩斯聚集科學家與藝術家們，做一次積極的對話。「與能見到遠景的人密切進行聯繫，就是我們開始要發展的，藝術家並不是只與一個人或一個理念做朋友而已。」

與麻省理工學院的研究中心起共鳴的是馬歇爾‧麥克魯漢（Marshall McLuhan）的「了解環境」（Understanding Media, 1964），巴克敏斯特‧富勒（Buckminster Fuller）的著作《九條到月球的鏈子》（*Nine Chains To The Moon*）。在六○年代他們的流行就是，重申科技帶來的革命性社會與經濟密切關聯的前提。富勒甚至宣告科技如果被適當地利用，我們就可免除這世界的精神與物質的貧乏。藝術家們對於把「展望」視為藝術將更大、更雄偉，它是利用雷射、氣流、光線、聲響機械、環氧基樹脂及玻璃纖維的人們的反應是：藝術就是環境和表演，是光線、泥土、聲波，而宇宙是畫布。藝術是在空中，在電視螢幕；它是藝術家本身，它是大地。到了一九七○年代，有一些藝術家開始將自己視為可以真正滋養與賦予地球新生命的角色。

最早的計畫案是被創造在美國非常偏遠的角落地區——遠離科技中心。從一九三九到一九六八年，哈維‧菲特（Harvey Fite）在紐約州的伍德斯托克（Woodstock）（距紐約市約一百哩）利用傳統工具，如鐵鎚、鶴嘴鋤、鐵撬，改變廣及六畝半的已廢棄青石採礦區外貌，在這些石頭間點綴樹林、水池，以及天然的階梯式座位。菲特在此場址的最高處，置放一個從鄰近河川移置來的九噸重巨石。他初始的念頭並不是要恢復自然。只是想將此採礦區當作他那更傳統的雕刻所需要的石材資源，以及做為他更傳統的雕刻的展覽場所。漸漸地這場址却以自己的方式變成一件雕刻。一九三八年菲特到宏都拉斯（Honduras）

旅行，深受所見到的馬雅石雕影響，菲特將這石材場址變成環境藝術計畫：《奧珀斯40》（Opus 40）。在這場址工作將近三十年後，於一九六〇年代他已完全意識到，再也無法置放任何其他已完成的雕刻作品了，因為這場址本身已是一件雕刻作品。這廢棄的礦區如今已有一種利用它本身來欣賞石頭的途徑。

赫柏特・巴耶是包浩斯世代的一員，於一九四六年被邀到科羅拉多的阿斯彭（Aspen），並開始動手計畫將一個社區塑造成一種環境。一九五五年他創造了「被平衡的社區，於此人們可在美麗的自然中追求到生計、運動、文化與藝術」。巴耶創造出一個總體性環境——他設計田園、建築物，甚至標誌。巴耶以直徑四十呎的小丘做為環境的開始，接著加入一些泥土窪地、崖徑、和一個取自附近礦區的大理石所構成的大理石庭園。一九七三年他又於此地加入安德遜公園（Anderson Park）。巴耶稱阿斯彭學院計畫是一項「環境設計」；它給予巴耶一個機會，讓烏托邦式的包浩斯理念成真。在此早期計畫案裏，為了社會的改進，建築、製圖、雕塑與自然都和諧地融合成一體。

巴耶也是早期將「為藝術而藝術」轉換成「為社會而藝術」的夢想家之一。他在一九七九年獲得一個獨特的機會，於華盛頓州的肯特郡（Kent County）（於西雅圖的外邊）將一個自然荒廢的地區轉換成米爾・克里特峽谷公園（Mill Creek Canyon Park）。一起工作的藝術家包括羅伯特・史密斯遜、理查・佛列施諾爾、瑪麗・密斯和丹尼斯・歐本漢，巴耶是少數真正了解，將一個總體性環境做為廢物利用藝術的創造概念的藝術家之一。他真正具體實現的兩項計畫案，其中一項是將淹水的曠野變成活動力旺盛的公園。他的凹地與堰系統，對這被四十六萬立方呎的水蹂躪過的地區，提供了生態的解決。史密斯遜在

一九七一年塡築露天採煤場，完成藝術作品《螺旋形山丘／不完整的圓》，不久，就發表論述說：「藝術可以成爲自然法則的策略，它使生態學家與工業家達成和解。生態與工業不再是兩條單行道，而是可以成爲交叉路。藝術可以爲它們提供必需的辯證。」此在荷蘭埃門的廣大廢棄區被再建構與呈現成地景藝術，而轉變成生態藝術的早期範例。雖然他也提出無數附加的廢物利用藝術計畫案的提議，然而却在三十五歲即已過世，因而無法繼續這類的藝術創作。儘管如此，他的太太兼同事南施‧荷特仍繼續處理生態的問題，且成爲利用社會的科技去復原被破壞場址的先驅之一。一九七二年南施‧荷特以一種非常簡潔的態勢，開始這種最爲人所知的典型作品，她在羅德島的內瑞格恩塞海邊裝置一貫穿沙丘的導管，完成作品《穿過一座沙丘的景觀》。在爲海、天與沙丘設計美麗遠景的同時，荷特爲侵蝕沙丘的風提供了可選擇的途徑，也幫助保護沙丘。

　　荷特的作品在復原被破壞的大地的同時，也繼續架構地球與天空的遠景。一九八四年她開始了宏偉的計畫案《天空小丘》(Sky Mound)的工作。於此，藝術家將五十七英畝的垃圾掩埋場轉換成「公園／藝術品」。事實上，我們的廢棄物並不是藝術家可利用的傳統材料，但在過去的十年裏，這垃圾掩埋場已成爲畫布，藝術家在它的上面創造出藝術。

　　垃圾掩埋場是現代科技成功的結果——約一世紀之前，平均而言，美國幾乎沒有生產不可再利用或無法分解回原始成分的產品。但是，現在我們每一個人一年製造二噸的固體廢棄物，就成爲垃圾掩埋場的內容。當這些廢棄物分解時，就產生沼氣與淋濾物(leachate)(雨水與分解物的混合)。

南施‧荷特已加入最新的垃圾掩埋場封閉技術與淋瀝物聚積系統，以確定這新的「公園／藝術品」在創造一個繁盛的生態系統時，將具有效用且是安全的。爲《天空小丘》所做的池塘已完工且放養了魚。周遭地區不久將種植草皮與當地的野花。而「公園／藝術品」也將設有太陽、月亮、星星觀測區的裸眼觀察站。架設在曾是荒野地區的垃圾掩埋場邊界上的諸多土丘與高鋼棒，讓人在冬至、夏至與春分、秋分的日子，從「太陽觀測區」中心可以看到正升起的太陽及正西下的落日。夏至的正午穿過鋼結構的一道光圈，會正好投射在地上的鋼圈上。「星星之丘」直線排列的隧道與樓梯，將會指出天狼星與織女星升起與落下的位置。紡紗的通風設備讓人可以看到風。從沼氣聚積系統揚起而成弧型的導管，將指出月亮的極地位置（主要靜止位置）。事實上，當我們城市附近的土地漸漸罕有時，就是我們尋找利用仍保有的開放空間方式的關鍵，同時，也是將我們自己與我們亦是其成員之一的更大的宇宙再連接的時刻。

對亞倫‧森菲斯特而言，簡潔就是關鍵；藝術不是干擾或混亂大地，而是經由再造林來復原它的生氣。藝術最好的方式就是讓人無法看出它就是藝術，藝術是有生命力的，且將開展的。一九六五年亞倫‧森菲斯特開始進行作品《時代風景》的工作，畫出紐約市附近應該回到先殖民地時代的溼地、河流和林地的五十個場址的速寫。一九七七年他的觀念終於達成了——在拉瓜爾迪亞街和浩斯頓街之間，一塊被選定的遼闊土地上。《紐約市時代風景》（彩圖47）再發現紐約市過去的自然景觀。這45呎×200呎的場址，本屬於紐約市，且原先已被選爲高速公路的預定地，如今却被再植入楓樹、橡樹、黃樟、彎木、龍葵藤、野花、草、菊苣、山羊鬚、蒲公英、多刺萵苣、苦艾、薊、西洋

蓍草、牛眼菊、款冬、禾本科植物、家園草、山羊酸模屬植物、庸醫草、旱葉草、山葵、黑櫻桃、山毛櫸、狗木、白樺等物種，此廣闊研究的多樣生物種羣，指示出這今日由混凝土聚結而被我們稱為曼哈頓地區曾有的原始狀態。

森菲斯特寫道：「我的作品涉及的理念是，這個世界總是處在不斷變化的狀態。我的藝術涉及到宇宙的律動。這作品的組合都是律動的部分。一棵植物在週期循環中成長——人類在週期循環中活動——我的作品試著引起這些活動的意識。我的作品是變遷——它們喚起聯想。人們必須與我的作品斡旋以獲得了解。我所關切的既不是開始也不是結束，而是在與我的藝術溝通後，它被給予或被接受的活力。」一九七八年在鄰近惡名昭彰的愛河河邊的藝術公園，亞倫·森菲斯特選取一處官方政府宣稱無危險的地區，對其中一小部分賦予新生命。在此貧瘠且滲出含金屬物質的土地上，他挖掘了六呎深的圓形區域，並將土壤移走。為了避免任何淋濾融解物，就在坑洞塗上陶土，填入無毒的原始土。他任小鳥與蜜蜂在這未開墾的處女地傳授花粉，並於此含毒、貧瘠的廢棄地中間，完成了藝術作品。一年之內，這荒廢景觀裏的小空間也就繁榮起來了。

同樣的，森菲斯特正在紐澤西州的澤西市 (Jersey City) 創造一個更大規模的計畫案。一九九三年春即將完成，十二呎的土壤將被移走，並植入當地的物種，使其回到冰河時期的種植。《紐約港口的敍述風景》(*Narrative Landscape of New York Harbor*) 將由七英畝的多樣性、且包括從冰河時期晚期之前到現在已存在於紐約市的草木組成。四周的土地將分成好幾個區域，來再呈現不同歷史時期的特有植物，創造一個按年代順序連續性的成長。此將與其附近貧瘠的土地形成全然的對

照。離開哈德遜河的港口，這藝術的場址闡明了海岸線與樹種發生的變化。再移植入的土產樹種、灌木、花等，將使參觀者可能擁有在自由科學中心博物館（Liberty Science Center Museum）經驗到太古時代處女林的獨特機會。

約瑟夫・波依斯（Joseph Beuys）在其〈創造性與科技整合的自由國際學院宣言〉（Manifesto for a Free International School for Creativity and Interdisciplinary Research）中說：「為每一棵樹、每一未開發土地計畫、每一條未被污染的河川、每一個老市中心而戰，與反對每一未經思考的再建造方案，將不再被認為是浪漫的，而是極度寫實的。」身為 德國「綠黨」（Green Party）成員之一的波依斯，早在一九七一年就於杜塞道夫策畫了他所謂的「森林行動」（Forest Actions）。波依斯強烈的科學傾向時常反映在他的藝術裏，他對美與美感沒有必然的興趣，反而對我們的文化與社會資料較感興趣。

做為福魯克薩斯（Fluxus）運動的積極參與者，波依斯的「行動」都涉及到表演，但也被他自己認為是一種治療法。早在一九六二年他就為漢堡的易北河（Elbe）南邊提出一個「行動」計畫案。這個被傾倒垃圾、受到高度污染的地區，已破壞整個阿滕韋芮德（Altenwereder），仍保留的只有教堂，此外甚至果園都被埋在有毒的泥灣下。波依斯對此地區提出種植樹與灌木的建議。他建議種植觀葉植物與矮樹林，此必「將有毒的物質凝結於土壤，且預防它們在淋濾時滲入地下水。」在中心地區他計畫放一塊玄武岩。不幸的是，這項計畫案一直沒有實現。漢堡市的市長無法了解「如此擔保的藝術特性」。

一九八二年六月十九日，波依斯在第七屆文件展開始了他最成功的環境「行動」。被命名為《七千棵橡樹行動》（7000 Oaks, 1982-1987）

的七千棵橡樹中的第一棵被種下。在《七千棵橡樹行動》中，波依斯與他的學生們（及任何要捐獻樹者）一起工作，再建造於戰爭中被分裂的卡斯特勒德國所遺失的樹林。波依斯提議在這五年的過程中，為數眾多的每個人應該購買每棵二一〇美元的樹。當每一棵樹被種下後，它的旁邊就置放一支高達四呎的大玄武岩柱。而一棵樹二一〇美元的價格，是包含搬運與種植費用。同時，每一位購樹者都會收到波依斯簽署的自由國際大學證書和樹的文憑。一九八六年五月十二日波依斯過世，橡樹僅種植了五千五百棵；為了堅守原訂計畫，波依斯的兒子繼續推動，直至一九八七年第八屆文件展開幕那天，種下第七千棵樹，也完成了作品。

就波依斯而言，自由國際大學是他的理想世界轉換成行動的方法。「這傳達媒介將旅歷已準備要走的新路。對所有的人來說它就是機會與工作。」《七千棵橡樹行動》是創造「社會雕塑」（Social Sculpture）與改善都市生活品質的理想世界的實現。這項「行動」開始於他所謂的「超級時光」，所以這個世界如今可以被一棵橡樹的壽命(約八百年)測知，並引人注意到維護地球環境的需要。

海倫和牛頓・哈利生也在尋找政治與經濟、科技與藝術的和解，以便去創造一個更可持續的未來。一九六〇年代，牛頓・哈利生參與了洛杉磯郡立美術館的藝術與科技計畫案。他的作品在科技與自然科學的競技舞臺上，為藝術與科學之間架上橋樑。他從一個細胞生長出一朵蓮花，同時創造「白熱光放出管」。凱佩斯選上他參加專門將藝術與科學結合的史密桑尼協會的重要展覽。早在一九七一年時，牛頓與他的太太海倫・梅耶（Helen Mayer）就開始創造一系列專注於植物成長與鹽水蝦養殖的「生存作品」（Survival Pieces），創造一個「可攜帶

的魚塘」（收穫鯰魚），或是在藝術公園（紐約的路易斯坦）將二十英畝的土地轉變成牧草地。這些計畫是在尋求給予人類對自己在生物鏈中的角色意識。稍後，在一九七〇年代裏，他們開始更直接地涉入集水區與生物變化的問題；最近，他們為里德學院（Reed College）創造的提案則牽涉到氣候溫和的西北太平洋雨林區。

本文所提到的每一位藝術家都在尋求，發現非奴役式的利用自然的途徑；去了解生物的相互關聯性，因此他們可以創造一個能凝聚的單位。他們可以再創造紀雅——自然本體論的辯論。這些當代藝術家都領悟到，藝術家與科學家的工作都是根據直覺與想像力，他們利用創造性與假想性。藝術與科學都關聯到過程，它們是一系列的實驗，從一項實驗到下一項實驗中學習，指望著每一項實驗。這些藝術家已經利用科學顧問，且具有的科學知識不再是粗略的——亞倫·森菲斯特與喬爾吉·凱佩斯在麻省理工學院；南施·荷特擁有生物學學位，且於一九五〇年代在麻省理工學院就曾聽過凱佩斯的幾場系列演講；派翠西亞·約翰森（Patricia Johanson）也擁有建築學位。這些經歷幫助他們在藝術與科學的鴻溝間架起橋樑。明日的藝術家必須擅長於藝術與科學。經由互相了解，如今在藝術的男性與科學的女性之間，和自然與科技之間發生對話。當在尋覓平衡時，將允許地球繼續在它可見的軸線上旋轉，我們文化的創造性心靈，正在打破藝術、科學與技術之間的界線,因此我們也可在生物變化與發展之間的鴻溝架上橋樑。這是科學服務藝術，藝術服務科學，而最後的成果是服務社會。這不是僅僅有關藝術的藝術，或是人類與自然之間的關係，它是服務自然的藝術。這是從傳統西方藝術中意義深長的脫離，它預告自然，或利用藝術去改變（change）自然，或利用藝術去變更（alter）自然。這是

人類與自然之間的關係中母系的一邊，因為這藝術是滋養的，它不是利用或濫用。

也許是對馬歇爾・麥克魯漢的「了解環境」的回應，凱佩斯寫道：「在此件作品裏，科技並不在其本身主旨中，而是當它在與我們當代人最真實需要的生動對話中，成為主旨。」事實上，我們最迫切的需要之一，就是糾正環境中的破壞與不平衡，去察知自然（蓋婭）的本體論辯論，或凱佩斯所論及的做為不同但互相依賴的元素或生物羣間的穩定平衡，「在其中，生物調整自己去適應這或那種過剩，以便保有自身的生理學平衡。這個存在於生理學的事實過程，必須發展在社會與文化事實上。在這發展裏，藝術家的感性將扮演極佳的角色。未來的藝術家必須領悟出我們完全的環境需求，與創造有助於滿足個人需要的大規模形式。」

我們的科技時代通常是指開始於對太空的探討。我們根據自然法則地伸出手探入新的領域，發現科技伴隨著探討。冒險生出數位式、雷射、電腦與人造衛星，我們贏得地球的新美景。太空探索擴張了我們的世界想像力，幫助推動許多已從事地球主題的藝術家，進入更廣闊的生態關懷。人造衛星攝影回到我們已重申的蓋婭前提——我們不是被分開的實體，而是由臭氧層與水合一的地球。我們現在了解到一隻蝴蝶的微風被感覺跨過了所有的陸地；我今日呼吸的空氣，明日將與紐西蘭分享。昨日我們砍的樹將影響到明日的大氣；菲律賓的火山爆發將影響到紐約的水。當世界是一個實體的時候，我們如何能將它視為不同的部分呢？地球就是這個物體，這些藝術家們撫摸、滋養、或賦予生氣，以便對我們的生態環境發掘出創造性的解決方法。

今日藝術家存在的理由，已遠超過美學的因素；在我們今日的社

會裏，他有著道德與目的。這些有社會意識的藝術家們，將形成新的藝術運動（若有需要給予專門的稱呼，則可稱爲生態主義或原—蓋婭〔Proto-Gaia〕），然而這並不是浪漫的風景畫——這些是微妙的態勢，它們模仿與呼應環境的自然過程，再闡釋藝術，做爲蓋婭的先驅來滋養自然。

22

不同的環境，不同的行為：普里根的《追憶圓環》

弗崗

赫爾曼・普里根（Herman Prigann）在靠近馬德堡（Magdeburg）的索吉（Sorge）小村，走半個小時路程到哈茨山（Harz）的廣闊森林小山丘，創作了巨型的「自然裝置」（nature installation）。它是一些在十分新且又是混凝土的環境特質中，積極並詩意地處理景觀、最感性與最獨立無派系的當代藝術家作品裏，令人印象深刻的一件。

普里根將林地上的樹砍下樹枝，並聚集成直徑七十公尺、高五到六公尺的圓環。其中有四個小缺口，以便可以進入圓環的中心。在每一個開口的地上都塞入一塊岩石，使它們具有羅盤四個方位與四個元素（泥土、水、火、空氣）的參照。

這個巨形圓環成規則的間隔，被過去東、西柏林圍牆的部分牆面所做成的混凝土防波堤分離。緊鄰

著它們而立的就是仍保持耀眼白色的瞭望塔。東邊樹林之後的較遠地方，可以看到好幾公里的自動槍與坦克車的混凝土通道；低的圍地是專門爲那夜晚沿著柏林圍牆梭巡，給予試圖跨越這不合理邊界者致命攻擊的猛犬訓練基地。

柏林再也沒有一座牆比這更瘋狂與殘酷。靠近索吉的這些樹林被修剪得完全調合，並被建造成似出鞘之刃般獨特迷人的自然景觀。

普里根將此由樹幹與樹枝組成的大圓環，意義深長地稱爲《追憶圓環》（Ring der Erinnerung〔Circle Of Remembrance〕），以代表巨大的棘冠。當春天來臨時，這圓環將慢慢長滿多荊棘的野生攀緣薔薇。這大植物裝置將經驗到四季的氣候變化，以及當某些東西是短暫和可改變時，林地空間所出現的變容。它將是追憶的焦點，誰也沒有權力期望它被根除。

我確實不是偶然來到這兒，似歌德(Johann Wolfgang von Goethe)的《浮士德》（Faust）裏五月一日前夕＊的情景，以及海涅（Heinrich Heine）浪漫與典型的《哈茨山遊歷》（Harzreise）裏偏僻而又神聖的地方。自從我在卡塞爾第八屆文件展深入報導這巨大的藝術與其科技的部分後，如今已有五年的時光。我曾試著到工作需要我親自去的每一個地方，觀察在高度文化變化中，今日的藝術家是如何以人與環境間的義務關係的新意識，去達成視自然爲原型。

我想，當代藝術家在環境特質與科技媒材之間，以現在認爲陳腐與無力的傳統表現形式，跨越所有奧祕與主觀的策略，測試什麼很可能是通訊意義的最大展望。

檢討景觀環境觀點的藝術家們，並不像貧窮藝術（Arte povera）、觀念藝術（Concept Art）與極限主義藝術的代表者，他們十分適當地

嘗試突破那如「印第安保留區」般的美術館保護區。他們正引導去徹底尋找其他途徑，尤其是他們可以置上相當令人印象深刻的符號之其他場所，和以自然景觀的多樣化結論出新的共同點。

*譯註：在德國相傳女巫於當晚在布羅肯山山中與魔王聚會狂歡，飲酒作樂。

就此觀點來看，美術館本身的功能就像西方視覺文化的誘人超市，它可以使之永存或轉換成現款，任何具有崇拜物神傾向的人，似乎將失去其功能與確實性。

在今日世界的新次序，在與地平線對抗中，二者都是開放且精密的，而具創造力與複雜技術的幻覺，顯然就是新世紀的開端，「自然主義藝術家」可能並不要將自己與知覺和活潑的初始關係之設想情況分離。這些藝術家藉著安置不斷具有效用，且永不靜止地滲入自然世界的徵象，將這些設想情況併入四季不斷變化的氣候，自然無止盡且不停改變的物質性跡象等，與其緊密糾纏的關係中。

在哈茨山的這種設想情況，令人驚訝地掠過，距離由樹幹與樹枝構成的大圓環的狹小開口之一約十公尺處，有一顆比置在四周的任何石頭更令人印象深刻的石頭。在這石頭上刻著作品的名稱與創作者的名字，以及它的完成日期和贊助者：漢諾威蘇普倫格爾博物館（The Sprengel-Museum）。漢諾威的博物館正確地點是距離此場址八十公里處，由於路況不良，開車需兩小時。沒有人發覺到，就今日的博物館可看見的生產具體化的方式來說，這象徵性的距離太有趣了。赫爾曼·普里根的此作，「距離的元素」似乎展現一種有益且至今無法知道的前途。

23 采勒田莊的特殊—位置

霍伯

雖然從一九六〇年代到現今，已有許多雕塑引用到專門術語「特殊—位置」（site-specific），這類型藝術最早期的作品，有一些就集中在畫廊或博物館展覽室的無個性空間。而此風格的許多作品是由那些向形式主義標準與藝術物體至尊的霸權，提出質疑的極限主義或觀念主義藝術家所完成。他們當中包括羅伯特・莫里斯和索爾・勒維特，後來也都在采勒田莊（Fattoria di Celle）創作。而這座庭園本身對所有受委託在此浪漫主義庭園工作的藝術家而言，就是他們雕塑作品的重要構成要素。

由於浪漫主義庭園是高度人工建造的、裝模作樣的荒野，采勒的公園提供藝術家們一個機會，去創造質疑浪漫主義純自然的觀念，同時再描述工業化世界刻意避開的觀點之作品。采勒田莊對所有在公園

完成的裝置作品而言，「自然」是潛置意符的主要重點。此篇論文，我將以「特殊—位置」藝術的簡要概觀爲開端，事實上，它開始於「非特殊—位置」（site-nonspecific）。接著，就是檢討在朵勒的作品，以顯示藝術家是如何與位置協力合作，同時又在不知不覺中損傷它。

　　儘管極限主義利用工業材料，避免暗喻的意義，喜愛與物體和他們的目前環境直接且清晰對質，但它仍然不是「特殊—位置」。舉例說，羅伯特‧莫里斯一九六〇年代早期在格林畫廊（Green Gallery）的教育性裝置，也可以在任何其他類似白色、自我抹滅的無個性空間裏，不須妥協地展現。他的雕塑要求中性空間，以配合他的夾板結構物的削減特性。同樣的無特徵空間，也是丹‧佛雷文的尼龍雕塑與索爾‧勒維特早期牆面素描所要求的。這些作品沒有限定特殊的場所，甚至也沒有建立一套讓藝術存在的必要要素理論。一個獨特的空間一定會顛覆平衡，並且將這些簡單形式的雕塑轉換成次要態勢，作品就會失去它在無自動力物體與接納它們的空白、無特徵空間之間的辯證張力。即使莫里斯要強調實際，就如反對虛像空間，多納德‧賈德的特殊物體與卡爾‧安德烈的非建築與非階層制度空間，這些他們在一九六〇年代創作的雕塑特性，當它們在無特徵的白色展覽室裏，還是最能被清楚了解的。

　　可能有人認爲這無個性在史密斯遜的地景藝術作品中已被顛覆，事實應說是這位藝術家永存了它。他的「非位置」是被擾亂境界的里程碑，它指示出被瓦解的體系、露天採礦區、垃圾掩埋場，構成公路與地基碎石被斷裂的部分。雖然他在大鹽湖所做的《螺旋形防波堤》是被安置在現已不通車的美國第一條橫貫大陸鐵道的金色道釘紀念碑（Golden Spike Monument）附近，這件作品仍只是可觸知、懷舊的特

殊─位置，因爲史密斯遜的原始構思是在波利維亞（Bolivia）的紅色鹽湖創造它。《螺旋形防波堤》完成後，不久就被水覆蓋，而成爲就如藝術家預知的另一件非位置。史密斯遜的「非位置」是在批判當時已發展出的，征服地球與外太空的理念和科技信仰。

雖然史密斯遜在反映晚期工業主義的「非位置」作品是小心提防著技術，但是他過世不久，就有一些藝術家開始製作承認場所意識重要性的雕塑。取代對擾亂與分離激賞的態度──立體派以來一直普遍流行於藝術中──特殊─位置藝術家們似乎強調著個別場所的獨特性。❶將他們的極限主義藝術形式和工業製造的材料帶進風景，且接受真正的風土與地質條件。偶爾，他們也信奉新盛行的生態思想的思潮。藝術似乎再度肯定場所意識，而疏離的時代顯然就如藝術家直接由風景激發創作的作品般，終將成爲過去。大地開墾藝術因而被認爲是新的、寧靜的、更有人性時代的象徵，而確實有一些是如此。

雖說如此，再度結合大地或一個特殊位置的理念出現，仔細詳審並不是最明確的特殊─位置藝術的一部分。「特殊─位置」的術語已被自願承認，是反諷多於批判。這由關係到獨特情況的意義勝於考慮它們的普遍與卓越所發展出的藝術，有幾分是一致努力打破正盛的現代主義的僵局。就如它的名稱所提示的，「特殊─位置藝術」已進入到與

❶過去十年已有一些特殊─位置藝術的研究，其中最重要的包括：
J. Beardsley, *Earthworks and Beyond: Contemporary Art in the Landscape*, Abbeville Press, New York 1984;
H. M. Davies and R. J. Onorato, *Sitings: Alice Aycock, Richard Fleishner, Mary Miss, George Trakas*, exhibition catalogue, La Jolla Museum of Contemporary Art, La Jolla (Cal.) 1986;

特殊位置的關係，且它的意義是根據地質的元素、土地的利用和歷史的結合。雖然就它利用在一個特殊場所內再建立關係，以企圖超越現代社會的無根性，有時候被認為是理想主義的，這類藝術時常關係到場址與今日追求回到純粹自然的評估。特殊—位置藝術是從一九六〇年代由嬉皮與選擇其他生活風格倡導者等的晚期工業資本主義文化批判發展而來，但却不像這輩人的懷舊與復古態度，而是時常讓藝術質疑自然。許多特殊—位置的藝術家都同意史密斯遜的欲望——去理解正在被穿梭的體系。因此，他們尋找在畫廊世界限制之外的工作方式；就在那裏，藝術被認為是極高尚的商品，以便批判現代生活的觀點。

　　繼承了現代主義者的批判思想傳統，許多特殊—位置藝術家傾向於保護他們的辯證方法。與其被自然的浪漫魅力或鄉村地區的表面安逸所誘惑，不如以一種目標去注意它們，再評估它們。因而他們的作品嵌入景觀的是更多的問號，而不是肯定。雖然有一輩人想要將特殊—位置雕塑視為似生態計畫的藝術相當物，不過這類的藝術時常批判它的場所。位置成為藝術的附錄，而藝術在其位置的跡象就像刮去舊字以後重新書寫文字的羊皮紙，它的過去與現在的功能仍然是明顯的。要了解一件特殊—位置作品，就必須注意這些易受影響的一連串意義的跡象。位置並不全然成為藝術的一部分。雖然它有若藝術存在的理由，位置是辯證的一部分：是由特殊—位置作品再現之命題的反命題。

　　後現代藝術裏，作品對它的位置的關係是複雜的。以李歐塔（Jean-François Lyotard）的後現代條件定義，就是「疑慮朝往敍述之外」❷，也許人們會說明確的特殊—位置藝術是後現代的。它關係到的疑慮多於肯定。就它的場所與本身來說，這種藝術是批判的，且它的能力是產生一種經由限定的形式意義可輕易得到的重要言說。後現代特殊

一位置藝術再現了意義的深切危機，可是一種激動感注視到它的面對環境的極度批判角色。

采勒田莊的新批判模式是最重要的。過去十年藝術家在田莊創造的作品已和在一八四〇年代由皮斯托亞 (Pistoia) 的景觀建築師喬凡尼‧甘比尼 (Giovanni Gambini) 設計的浪漫主義庭園，建立下象徵式的交談。或者他們已和無數的關聯一起工作，包括托斯卡 (Tuscan) 景觀，以及據說是由佛羅倫斯的喬凡尼‧馬利亞‧費里 (Giovanni Maria Ferri) 設計，於一六九〇年再為卡洛‧阿戈斯蒂諾‧法布洛尼樞機主教 (Cardinal Carlo Agostino Fabroni) 修護的別墅，和圍繞著這令人印象深刻的別墅四周的托斯卡農莊建築。一旦觀看者意識到這庭園可為置身其中的特殊—位置雕塑促成重要特性，他們就會開始以新的互惠態度注意到采勒田莊的諸多歷史性建築物的主要活動地區，所收藏的未來主義、二十世紀的、與現代主義藝術家的作品，並顧及到藝術如何批判其他被收藏的藝術作品，而有時也批判建築本身。首先，顯然在這庭園裏，特殊—位置終於告發在采勒的所有藝術，使這博物館—宅邸有相互的影響。在這戶外與室內的博物館，沒有一件東西是被解除彼此的關聯，或被允許存在於特殊歷史與地質環境之外的。因此，在采勒的藝術作品可以被認為是以它們自己方式的研究對象，也可被視為檢討其他作品與景觀本身的特殊透鏡。這種

A. Sonfist (ed.), *Art in the Land: A Critical Anthology of Environmental Art*, E. P. Dutton, New York 1983; R. Hobbs, *Robert Smithson: Sculpture*, Cornell University, Ithaca 1981 (with additional essays by L. Alloway, J. Coplans and L. Lippard).

❷李歐塔，《後現代狀態》(*The Postmodern Condition*, Manchester University Press, Manchester 1984)。

再吸收與再指導觀看者目光的特性，就由置於田莊入口的巨型雕塑
——艾柏托‧布里（Alberto Burri）所作，追懷工業美學，然而卻是構
思托斯卡曠野景觀——將其傳遞出來。在朵勒的藝術是利用它特有的
環境、其他的藝術收藏品，和有時是田莊經理人朱利尼‧哥里（Giuliano
Gori）的個性，來被鼓舞、被批判、被轉換與被觀察。

　　爲了了解這收藏的獨特與它對二十世紀末藝術思潮的重要性，就
有必要從甘比尼的庭園開始，因爲它是提供藝術家們有機會去質疑自
然在現代世界的角色之眞實／人工的建築物。

　　甘比尼的公園是一如畫般生動的景觀❸。譬如，它是受到十七世
紀風景畫畫家洛林（Claude Lorrain）、普桑（Nicolas Poussin）與羅沙
（Salvator Rosa）的影響。而這些畫家有時會思及阿卡狄亞（Arcadia），
此常出現於拉丁詩及稍後的文藝復興時期畫家吉奧喬尼（Giorgione）
與提香（Titian）畫作中的古希臘田園地區。他們發現古代遺跡的浪漫
與令人愉快，以及氣候與大地本身出人意外的變化。風景就像富於想
像的形跡，引導他們到一個理想化的領域，組成極幸福的田園生活，
或以它的崇偉與力量刺激著他們那稍令人恐懼的世界。他們的藝術涉
及到若有所欲的巧思，令人憶起過去。雖然它顯得自然，它是相當符
碼化與遠離眞實的。當甘比尼在他的庭園裏認購如畫般的生動時，就
如在他之前的許多浪漫主義者所作一般，他將自然塑造在畫裏。根據
如畫般生動，他的自然是被放在引號裏；它是一種摹仿，不是實體。
它是人造的曠野，是眞實元素組成的幻象，若說它是由顯得比處女地
更荒野的再造自然，不如說它企圖達到完美。雖然甘比尼的庭園確實
是由泥土、岩石、水和植物所建構成的，但它是被製造來適應後來流
行的「生動」美學，於此要求著岩窟、瀑布、廢墟，就如由田園地區、

陰暗的樹叢、寧靜的池塘、特殊的繫船地區、原木橋、神祕的僻靜處、有利的地點等標示出正在變化中的風景，這些非常有助於構成自然，而此態度就如洛林、普桑和羅沙在畫布上構成風景一樣。甘比尼公園的藝術家地位，是我們對采勒的近代特殊—位置雕塑的討論核心，因爲這個庭園是個變動意符，它游移不定於自然與人工之間。

❸生動的標準資料來源：

C. L. Hussey, *The Picturesque: Studies in a Point of View*, G. P. Putnam's Sons, New York 1927;

U. Price, *Essays on the Picturesque*, London 1810.

　　與其說意圖創造荒野、未開墾地區的天衣無縫的再建造物，不如說浪漫主義的庭院設計者似乎喜愛他們生產的人造物，其在本質上成爲舞臺布置。策略性地置放在植物臺之間，它們的被建構廢墟滿足了暗示觀賞者進入這完全巧妙的工夫所具有的功能。這些廢墟爲觀看較不明顯的奇想提供了遠景，如瀑布、漫不經心成羣安排的種植，以及那看似好幾世紀以前就在此森林、與沿著河岸和池塘閒蕩的動物所造成的小徑等等。舉例而言，甘比尼的綜合埃及與敍利亞風格，爲葬於他處的英雄所建造的紀念碑，主要是鼓勵觀者去細想什麼是人造廢墟真正的精巧奇想，其實是把自然視爲另一個時代的寶貴遺跡，同時也是藝術家的建造物。這種將自然與文化連接，在十八世紀的卡那雷托（Antonio Canaletto）、瓜第（Francesco Guardi）和羅伯特（Hubert Robert）的藝術是被苦心經營的，他們都喜歡畫那從傾覆的拱門與破落的城牆生長出來的蔓藤與植物，好像在義大利與歐洲的其他地方，它們仍然如此存在。當這些庭園的廢墟進入到藝術領域，就成爲非常著名的隱喩，以及仍然可提供滋養的過去之象徵化生產力與贖救的觀點。

　　過去十年在采勒的庭園裏從事特殊—位置的藝術家，就如我們將

見到的，因以浪漫主義風景畫的自然／人工二分法，創造出質疑過去百年來已廣泛流行，且其意義被視同為自然本身的浪漫主義的自然理念之作品，而激起人們的好奇心。換句話說，他們的藝術因其強調懷疑而屬於後現代，此就如現代世界對所謂「自然的」之負責任批判。它留下一種獨特的情感，指出一個外在非同化的自然只不過是社會想像力的虛構——一個美麗的理想主義兼荒謬的夢想。他們的作品成為戲謔的批判，在庭園裏被發現到困惑、欺騙、解構，以及再肯定自然／人工的對立。

初始被采勒接受的作品之一，就是丹尼‧卡拉萬（Dani Karavan）的《1-2-3線》（Line 1-2-3），他將作品嵌入庭園裏，明確地指出它的主軸。他的位置的線，創始了解構與再現公園的計畫。當被細想到庭園的整體計畫關係，這件作品就指出了甘比尼想要掩藏的一般南北測定方位。這件白色雕塑在自然裏是如此奇異，卡拉萬對基礎理性做了一個明示。當他強調這個公園過去被設計偽裝，且近一百五十年已普遍無拘束地生長的原始方位時，卡拉萬為這庭園提供了一個浪漫主義一直避免的不變性。雖然他的作品不是屬於後現代的，但以其強調解構浪漫主義庭園的人工性，是可被視為後結構的。

卡拉萬作品的理性主義的測定方位，是被公園裏其他的雕塑所強化的，尤其是理查‧席拉（Richard Serra）、烏爾里希‧呂克黎姆（Ulrich Ruckriem）和約瑟夫‧柯史士（Joseph Kosuth）的作品。席拉的《曠野的垂直高度》（Open Field Vertical Elevations）就置在最北端，它是意圖測量一座山丘的上升坡度，但取而代之的是被利用及它的曖昧性。❹因為在席拉的早期創作，是決定以石材做為創作媒材而不是金屬。他選取當地的巨石，讓它們同時展現出工業的切割與自然改變的表面。

這些石塊游移不定於那似乎是古代的多洛米克（dolomic）文化遺風，和極限主義藝術家在風景中的計畫之間。雖然席拉強烈否認他的藝術裏有歷史的參照，且它們只是一個主張要讓原野提升高雅邏輯之顯而易見的目標，當他的作品被認為關聯到與其鄰近的甘

比尼庭園和托斯卡農莊時，他就開始著手於生動的特性。它可能是因這由可倫比諾（colombino）石頭構成的雕塑而與此風景一致，自然產生的聯想正是卡拉萬樸實無華的地平線所規避的。以此作品，席拉的藝術變得比過去更易於了解與表明環境。他在采勒的裝置就牽涉到現代科技與古代廢墟二者的主權爭奪戰。它是甘比尼為葬於他處的英雄所建的紀念碑之現代同等物，一個即使藝術家企圖強迫它進入狹隘與限制的分類架也讓人無法了解的變動意符。

這與公園不可避免的交談，同樣也影響到烏爾里希・呂克黎姆的寧靜石無題雕塑。呂克黎姆是在作品被認為類似極限主義藝術家風格之後才開始有名，而這被打碎、再結合的柱基，在采勒田莊裏則呈現出浪漫主義的特性。就其構成部分，在庭園裏的雕塑顯然比歷經歲月保有自身的作品較無涉及分析形式。它融合入它的環境，看起來就像早就存在於此森林裏的古代巨石。

當呂克黎姆與席拉都沒有辦法保有與此風景的理性交談，和忽視它的如畫般生動的特性時，約瑟夫・柯史士採取了不同的圓滑，建立了與浪漫主義的對話。例如他的《調解采勒作品》（*Modus Operan di Celle*），就是選取庭園裏最生動的部分。在采勒大池塘中間有一座小島，僅能以船抵達。在靠近小島時，參觀者發現在洞窟內有一塊多岩

石的繫船地區。將船泊好後，他們爬上一座朝往小島本身的階梯，那裏有一個圓頂小教堂，有著哥德式燦爛的裝飾，圍繞著鮲鰍所支撐的「麥第奇」（Medici）風格之維納斯。此作整體上雖然呈現出那被假設與小島黑暗的浪漫主義入口相對的古典主義世界，但它的位置是被仔細構思，以提供經驗生動風景之一的發現所擁有的滿足感。且柯史士又在進入這浪漫主義的／古典的領域插入一雙層厚度的玻璃，將小島分成兩半，以預防參觀者接近圓頂小教堂。在玻璃上，他蝕刻了此作的主題，和尼采（Friedrich Wilhelm Nietzsche）曾發表的聲明：「存在本身，只是人類與動物有限的大腦所相信的無變化與靜止，根本就沒有真正的存在。它們就像出鞘的劍所發出的火花與閃光，勝利的光輝就在對立特性的衝突中。」

這個通道，一件被混亂的邏輯，區別了小島的古典主義與浪漫主義的領域，維持參觀者不接觸到被暗示的古典思想之理想靜止領域，即使它在甘比尼的十九世紀集錦作品中是代表不完美與不合格的。終究而言，柯史士的作品是鼓勵觀看者去細想組成庭園的浩瀚幻想，且將它的真實性視為只不過是若「出鞘的劍所發出的火花與閃光」一般。

瑪塔·潘（Marta Pan）的浮動雕塑非常接近柯史士的作品，它自由地在小島四周湖面漂浮著。她的作品對公園而言，就像喜慶的喊叫點。於一年裏的大部分時光，它那明亮的橘色都在湖裏與顯著的綠葉成互補的映照。它全然是人工的，尋找喜悅多於對照，迷人多於刺激。以公園的一個附屬物，它是一個浮動的娛樂，無關於極限主義雕塑的理性主義要求，和柯史士觀念作品的批判態度。

安妮和派屈克·波依瑞爾的裝置藝術，並不像柯史士的雕塑中斷了浪漫主義風景的敍述，且喚起人們對它的虛構幻想之注意，而是揭

示了生動的幻想。他們的《厄菲阿爾特之死》（Death of Ephialthes）就安置在一塊讓浪漫主義庭園達到極點的地區。它沿著被甘比尼提升知名度的一長列瀑布所經之路而置，人們順著仿製的廢墟所標示的迂迴路徑，很快又循著由岩石排列的地下墜道前進，就可接

近安妮和派屈克・波依瑞爾的作品。穿過墜道之後，小徑就傾斜而入奇觀的瀑布與小橋，它提供了作品最好的觀看角度。這個浪漫主義的形跡，是波依瑞爾那由許多斷片組合、構成巨人厄菲阿爾特的頭之再建造廢墟的舞臺，它就留在靠近橋的水池裏，由宙斯投擲出一系列青銅雷電 *。維吉爾的《埃涅阿斯紀》（Aenead）提到神話裏神與巨人的戰爭，此雕塑強調這只不過是地球人企圖量出奧林匹克山高度的悲慘結果。此雕塑那戳入厄菲阿爾特眼睛的箭之形式，詩意地喚起人類的盲目無知。藉著維吉爾的短詩作青銅箭上的銘文，波依瑞爾戲劇化了雕塑、風景、維吉爾所有形式中的高度想像力部分，以及神話文本等的特性。他們的作品是後現代的集錦，進入完全玩弄它的十九世紀背景。

就像波依瑞爾夫婦一樣，朱斯匹・斯帕紐洛（Giuseppe Spagnulo）在朵勒的雕塑也讓人聯想到神話。極限主義藝術家通常不從事象徵式的創作，斯帕紐洛被朵勒田莊一度做爲儲冰的井所形成的大空間激起了好奇心。因而靠近此空間的領域，就成爲他以青銅、橄欖木、耐候鋼完成的《黛芙妮》（Daphne）一作之位置。取代了創造令人驚訝而相似於貝尼尼（Gian Lorenzo Bernini）名雕塑的寧芙仙子，帕斯紐洛讓人聯想到復仇的食人巨妖，它具體化了浪漫主義風景之黑暗徵兆的特

性。這奇妙而恐怖的人物，引出了令人愉快的驚恐，就如浪漫主義者面臨一個無拘束的自然之經驗，同時，它又強調了甘比尼庭園的戲謔。

在公園中心的許多雕塑，其所強調的策略已被描述。奧拉維・拉努 (Olavi Lanu) 的作品類似於《厄菲阿爾特之死》的手法，利用自然／人工的二分法。拉努的雕塑初看顯露出浪漫主義的作品面貌，以眞正的石材雕刻完成，但仔細檢視就揭示它做爲當代作品的地位，表現出新近發展的材料。馬克思・諾伊浩斯 (Max Neuhaus) 已完成的聲音裝置，也強調了這公園的自然／人工二分法。他在四個定位錄製聲音，它們是追懷的，且不同於蟬、蝗蟲、蟋蟀發出的聲音。他的聲音作品和自然的聲音互相影響，終於創造一個縈擾人心、機械式模仿的自然來超越它們，它強調二者的差異性就同強調二者之間的相似性。莫洛・斯塔希歐里 (Mauro Staccioli) 的作品著重於理性主義觀點，就如卡拉萬的作品，藝術家已選擇接受的風化作用，正開始使作品變得生動。極微的刀刃割穿樹林，有若要指出由樹梢形成的圓頂，陽光本身在此解體成朝下的光芒，給這巨大水泥塊一個奇怪的試驗。相同的，索爾・勒維特的《沒有一個立方體的立方體》(Cube Without a Cube) 就以理性主義者的一個元素開始它的生命，置在浪漫的庭園裏，然而風化的作用也爲它帶來與自然更偉大的接觸。勒維特的不完整立方體的地點是重要的，因爲它緊鄰由古代曠野樹木排列成的小徑，而這些樹就是構成者本身的所有斷片。時間一過，這些樹就失去了它們的內在核心。而它們的洞孔則爲勒維特的雕塑擔任自然的類比，給予它的不完全性一個新意義和悲愴性。如果它被放在庭園裏的其他地方，將不會有這些效應。

在森林深處幾乎不爲人所見的作品是喬治・塔克拉斯的《愛的小

徑》（*The Pathway of Love*），此作藉著將它帶入甘比尼與其他浪漫主義者作品裏所細心排除、不加以利用的工業化世界，而將此庭園的浪漫主義暗喻解構爲一個理想化的荒蕪之處。介於其他的存在之間，現在變得很明顯的是，浪漫主義是過度工業革命的反作用，以及進入過去的懷昔避難所。浪漫主義把自然聯想爲正相反於都市擴張、充滿煤煙的城市、和普及的機械化。儘管承認朵勒在將近一百五十年來做爲被孤立的避難所，塔克拉斯取而代之的是，順著庭園神祕核心的小溪建造兩條同方向的小徑，一條是鋼造的，另一條是木製的，以此再描述自然界限裏的工業。兩條小徑相會、分歧、再相會，最後在通過由金屬棒交織建造成、但已被炸毀的心形堤之後，突然終止。塔克拉斯相信這座堤必須被爆破。他的介於自然與科技之間的愛的爆炸物件，對他的作品是一必要的結論，因爲它再演了因工業革命而產生的環境瓦解。在此方法中，塔克拉斯揭穿甘比尼那理想化的荒野所具有的人造性，它明顯地是從工業革命同時發生的緊張狀況分離出來。

在自然之內再題獻工業的觀念，對在朵勒田莊創作的其他許多藝術家而言是重要的。蘇珊娜・索拉諾（Susana Solano）謙虛地提出她以耐候鋼製成的概要建築，它利用內、外空間二者的辯證做爲作品的旁注，或從浪漫主義的主要小徑分歧出來的交替小路。

愛麗絲・艾庫克和丹尼斯・歐本漢的作品是更宏偉而確實、又不矯飾的，並且都涉及到工業化過去的遺風。歐本漢的《公式混合，燃燒穴室，驅邪》（*Formula Compound* 〔*A Combustion Chamber*〕〔*An Exorcism*〕）雖然是三度空間作品，但却顯現重用杜象的《大玻璃》（*Great Glass*）一作的觀點。他似乎想暗示此被期望做爲晚間煙火的機械裝置的大悲慘作品，對工業化與機械化結果的警告。類似已倒閉的娛樂公

園，歐本漢的過時機械之功能，就在類比雕塑的態度裏紀念著已過世的英雄，而足夠諷刺的是，這遠從工業時代就被改變的甘比尼庭園倒成為它的墓地。

　　愛麗絲・艾庫克在時間上比歐本漢追溯得更遠，於《所羅門的計謀》(The Nets of Solomon) 一作，她將智者的時代撒播橫斷整個景觀，使它就如不連續條理的諸多片段。這作品參照到煉金術（賢者之石或點金石）、海洋航海（古代的天文觀測儀或星盤）、物理（沒有彈藥的次原子分子，被稱為中微子〔Neutrino〕）、和氣候條件（大西洋颶風與墨西哥灣流坡道）。與其鼓勵觀看者去連貫這些不同的模式而成實體的整體概念，艾庫克顯然願意指出傳統知識體系的不能和諧共存性，以及宇宙中不同力量的運轉。這個提議在雕塑本身的散亂中顯而易見，也免除了被視為個別單位。雖然艾庫克的興趣是在於本身就是藝術品的早期科學儀器的美感，但是她仍小心地不去贊同任何邏輯體系。由於此作呈現著過去理性主義被擾亂的小片段，它喚起人們注意到十九世紀早期的浪漫主義者創造非常生動的廢墟，以暗示古典主義黃金時代的過去，來稱頌啓蒙霸權的瓦解。艾庫克的《所羅門的計謀》與歐本漢作品相似，對過去邏輯形式而言都具有如同墓地或博物館的功能。博物館被視同過去的寶庫，而這戶外博物館初始就是根據情感勝於理性而建立的，奇怪的是，它又變成理性主義過時形式被懷昔、尊敬的地方。這種理性的回顧與懷昔觀點，是特別適合采勒田莊的，因為它距離強調世界可確證觀點的早期文藝復興藝術之起源地佛羅倫斯很近，而且這裏又是伽利略（Galileo）與達文西的誕生地。

　　米契爾・傑拉德（Michel Gerard）的《采勒震動》(Cellsmic) 結合了藝術與科學的觀點，摘取經驗進入柏拉圖式的宇宙。思及達文西

的一粒石頭掉落靜止的水中之描述，也細想到杜象玩弄藝術範疇的例子，傑拉德在甘比尼庭園的邊界區，以懸浮在其上的玻璃片創造出靜止水池的複製品。他的藝術導致它在這地方是幻想的銘文，有若莫內創造睡蓮繪畫以便於展現在庭園中他們所描繪的它們。他的作品就像是解構這浪漫庭園所呈現的幻想世界的方法。傑拉德稱此作為"Cellsmic"，它是個混合字，結合了"cells"（細胞）與"Celle"（采勒）複雜的雙關語，並參照地震的"seismic"（地震性的）。他的主題指出藝術可以扮演幫助人類了解，他們的觀念改變與轉換了他們愚直篡奪的環境，去構成事實的方式之分裂而又富創造力的角色。

福斯托‧米洛堤（Fausto Melotti）的《主題與變奏曲Ⅱ》（*Theme and Variations II*）是由發著微光的不銹鋼製作，置在庭園西南方反射著光的淺水池，它為歐本漢和艾庫克的雕塑提供了撩人的垂飾。當它們被他們的想像力構造成無功能機械的造形，而關聯到理性的古風遺物時，米洛堤這位詩人、音樂家、受訓練的工程師，頌揚著那可以是精緻的、戲謔的、音樂的、甚至因為它被人類設計而是人性的，相當精細的機械美感。當米洛堤是一位現代主義者，仍相信藉由科技而發展，相信藝術具有傳遞他的最敏銳思想與情感之能力時，艾庫克與歐本漢就已是後現代主義者，他們顯然仍高度尊重雕塑，即使他們並不完全確信，它有可能不僅僅是導致一連串顛覆意符的美麗形式而已。

從最近的過去到史前的過去，在采勒這二者只是一個短距離。雖然艾庫克、歐本漢、索拉諾、塔克拉斯的作品，無論如何都涉及到工業革命的觀點，而其他的特殊─位置藝術家則提及其他的時間與空間。浪漫主義的懷昔感瀰漫在庭園裏的作品，而對羅伯特‧莫里斯、貝佛利‧佩頗爾（Beverly Pepper）和法布里齊歐‧科涅利（Fabrizio Corneli）

的作品而言是重要的，它們呈現出一種新的參照與意義。莫里斯的《迷宮》確實有一些基本原理在他的作品裏，同時也可被看到托斯卡建築的傳統與庭園的特有表現。雖然它同樣是由裝飾佛羅倫斯與皮斯托亞浸禮所的綠色與白色石頭成平行帶狀組成，但是莫里斯的作品却有著不同的功能。浸禮所是一被集中的建造物，用來舉行人類在精神領域裏象徵性的浸禮，而莫里斯的作品是涉及到片段與混亂。《迷宮》的內部不僅預防人們看到它的壓縮空間的外邊，而且也讓人在貫穿它那傾斜的內部小徑時迷失了方向。一座十九世紀別墅主人法布洛尼主教的大理石肖像，瞭望著迷宮，給予莫里斯迷宮（他的懷疑體系）所呈現出的故意混亂的邏輯，增添一個荒謬的元素。

當莫里斯在製造一座迷宮時，他假定了一連串的傳統意義。迷宮就其形而言，已是令人愉快的誘惑物。無論如何，做爲神話的象徵，迷宮是結合了第一位雕刻家代達羅斯（Daedalus）爲克里特的米諾斯國王設計的創作品。這座迷宮裏住著可怕的半人半牛混雜種牛首人身怪獸，它成爲想要探討心靈複雜路徑的超現實主義者的重要象徵。所有的聯想充滿了莫里斯的作品，致使人們在觀看它時，將其當成裝滿潛在意義的造型。那是莫里斯作品的特性，而在此時他廣佈了這些意義，完成他的建築形式的迷宮，使觀賞者必須走過，以便與它的眞實但壓縮的空間達成協議。

貝佛利・佩頗爾在作品《采勒劇場空間》（*Spazio Teatro Celle*）修訂古希臘劇場觀念，達成了新意義。利用在酒神節狂歡的劇場起源，後來被形式化成由演員與合唱團完成的儀式，佩頗爾創造了兩道地球崖徑的舞臺背景，指出肢解代理神並將其種植到土裏，以確保豐饒的收成之戴奧尼索斯（Dionysian）傳統。地球以其本身特有的鑄鐵鑲板

的氧化鐵來被慶賀，鑲板看似深浮雕，上面留有獨立自主且時常混亂、對立運動的記號，強調著酒神節慶典的本質和創造物本身。接近山丘的頂端，佩頗爾置放著兩根生銹的圓柱，它將露天圓形劇場的特殊雕塑空間與庭園的其他部分隔開。與兩道崖徑之間的開口成軸線的這些圓柱，就如發生在無數的史前位置裏的垂直元素，它將神聖的領域和世界的其他部分區分出來，有時也為夏至的日出提供一個焦點。除了這些圓柱之外，佩頗爾維妙地塑造地球本身，創造一個碗狀的窪地，來強調這構成此雕塑的隔離的、特殊的空間。雖然這雕塑再扮演著古希臘劇場的角色，但以其在地球的焦點、浮雕的利用，以及從山丘頂端看去拉長的空間和從舞臺有利的位置切去端頭，來轉換座位區真實透視的戲謔態度，使它顯然不同於古代造型。雖然她的「同時具有兩種特質的雕塑」被置放在甘比尼庭園的中心，且靠近哥德式復興的茶房，它出現在二者之前，正指出半島的早期歷史，那時希臘正沿著它的東岸與南方領域建設邊境殖民區。人們可能認定佩頗爾的《采勒劇場空間》是古希臘劇場與其神祕的過去之觀點精華。以一位被確認為現代主義者，在後現代主義的時代裏工作，佩頗爾把甘比尼庭園視為僅是她作品的附錄，來忽視它的人工性。

法布里齊歐·科涅利的《大奇想》（Grande estruso）比佩頗爾的「同時具有兩種特質的雕塑」在時間上追溯得更遠，它接近了原生代。他的大鋅板製甲殼，深埋在庭園裏青苔覆蓋的岩石之間，靠近飾有貝殼的洞室，它有若較早期的地質時代生物或怪獸狳犰。這件作品散發出追求更莊嚴、更雄偉時代的懷昔情感。它是一個虛構幻想，集中焦點在包圍著它的所謂自然的浪漫主義幻想。

有些受委託為采勒創造作品的藝術家，決定在甘比尼庭園之外工

作。雖然他們的選擇好像是被公園裏爲雕塑所提供的有限空間所決定，但是他們完成的作品却暗示這是有意識的選擇。馬格達萊娜・阿巴克諾維茲（Magdalena Abakanowicz）、井上武菊池（Bukichi Inoue）、伊安・漢彌爾頓・芬萊（Ian Hamilton Finlay）和亞倫・森菲斯特等，顯然因爲要創造與托斯卡鄉野交互影響的作品，而都搬出甘比尼公園。由於其中除了芬萊外，沒有一位藝術家是後現代主義的，因而對公園裏可質疑的現實也就沒有一點兒興趣。在創作範圍裏，每一位藝術家都是現代主義者，所以他（她）們都相信藝術是有能力傳遞眞實的自然之信念。

依照芬萊的特殊—位置雕塑《維吉爾風格森林》（*The Virgilian Wood*），開始做爲「在古代公園以它的地景藝術及特有植物顯露雙重角色的新空間和藝術元素二者的對抗」。在橄欖樹叢裏創作，芬萊決定向過去致敬。他在作品的特有植物地區，點綴了羅馬設計的耕地回憶——兩個黏在橄欖樹上的橢圓飾板和一籃的檸檬，以取代砍倒橄欖樹（在朶勒禁止砍樹）。每一個元素都被鑄造成靑銅材質，以文學文本描述著，喚起了宏偉與尊重自然的古代傳統。芬萊發現這個農地就像公園一樣，是個同心圓，它是極符碼化的，當詩人對它致敬時，將它帶到文本的片段與過去的記憶之中，就如神話的含意仍然以神祕灌輸它。在《維吉爾風格森林》裏，芬萊暗示一個非同化的自然不再存在。在二十世紀晚期這進步的、歷史的制約文化裏，它是一個不可能性。

森菲斯特的《時光軌道》（彩圖59）強調藝術的改造功能。他相信他的暗喻將是風景的過去元素之具有影響力的再集合物，其令人們把它當作理念與態度的聚集。這塊土地和它的植物是被獻給他的，而他的《時光軌道》就扮演著自然的神殿，提供從太古時代到古代環境產

生變化的文件。內環再創造了太古時代的森林。包圍著它的是根據藝術家「沉默地模仿古代藝術裏希臘和羅馬的神與英雄」，翻鑄成青銅的樹枝。其他的圓環包括土產的麝香草，以及希臘人引進到義大利的月桂樹。森菲斯特特別提到月桂樹是古代勝利與詩的象徵，並強調它在他的藝術裏的功能是向天生自然的詩致敬的生動花環。此作外圈是由石頭形成，根據藝術家的說法，是由田莊本身的農業循環架構成整件作品。他相信他的《時光軌道》可以被擴張到周圍的鄉村。他已下結論說，「小麥與橄欖樹」「每年的收割形成了外圈」。

井上武菊池的《我的天空的洞》（My Sky Hole）是以它的凱旋門莊嚴地步向神殿與進入內部，以便精神性地攀升到較高層次的了解，它是日本傳統神殿的現代演出。人們必須前進穿過黑暗的地下通道，才可到達露天的有利地點，去觀看天空的景觀和四周的風景。置在庭園之外，井上的作品具體地表現出甘比尼的形式語言的觀點，例如石造的牆，它讓人聯想到在公園裏看過的洞室。儘管如此，井上並不像甘比尼，他無意說服觀看者認同他的建築結構物是一件自然作品。取代的是，他強調影響人們精神與態度的空間之手段，於此某些典型是可以鼓勵他們轉向內心。他的超越存在形式，要求一真正且相對於模仿的風景，利用這真實和在這世界裏他們處境的意義，使觀看者有深刻的印象。

阿巴克諾維茲的《災難》（彩圖42），是置在公園外邊緊鄰著一列列古代橄欖樹樹叢的小牧場，它由一系列呈現樹的靈魂與人形棺材的紀念青銅雕塑組成，而這些造型的踝部都被埋入土中。在形容這件作品時，阿巴克諾維茲指出人類需要建立和諧。她特別提到「從非常初始的人類，就已從他渴望的平衡的失落狀態創造出神話，因爲史前的

生活方式稱樂園是一種無意識的狀態。」就阿巴克諾維茲而言，甘比尼的庭園是代表一個在獲得樂園的意圖；是與人類悲劇的真實實現，和淨化情感經驗部分的洗除罪惡的贖罪情感，互相矛盾的態度。阿巴克諾維茲將她的人物座落在庭園之外，以它們代表人類的失寵。當她將人物置在橄欖樹樹叢旁，她使人想起在基督教圖像研究裏，橄欖山的重要象徵意義，且將她的雕塑和包括文藝復興時期、巴洛克時期藝術家，及十九世紀晚期倡導疏離感的高更 (Paul Gauguin) 與梵谷 (Vincent van Gogh) 等豐富的藝術傳統相連結。此作的基督教意涵，可能被三十三件個別的雕塑所強調，它的聚集代表耶穌活了三十三年。

　　為了創造這些獨特的雕塑，阿巴克諾維茲開始將巨大的白色保麗龍塊劈成彎腰、無頭的人物造型。她引用了六位模特兒來製作人物的背部，且每一模特兒的形體都被重複利用好多次，以強調現代生活的慣例化、標準化觀點。人物的背部代表著原型，而每一個雕塑的內部是獨特的。在這種方式下，阿巴克諾維茲戲劇化了外在的相似與內在的、相當個別的需要，是如何地衝突。

　　在朵勒的一些雕塑被分成不同的構成要素，有的置在公園裏，有的在農場建築裏，有的就在別墅本身。雖然它們像是在這些不同的空間裏建立聯繫，事實上卻是在強調疏離感與混亂。恩里科·卡斯特雷尼 (Enrico Castellani) 的《永久租契 I 和 II》(*Enfiteusi I and II*)，以及理查·隆的《草圓環》(*Grass Circle*) 和《普拉托的綠石環》(*Ring of Prato's Green Stone*) 都熱中於遺失。因為這些作品被分成室內戶外的構成要素，在任何時候都沒有辦法完整地被看到。他們要求觀看者再憶起被置放在一段距離之外的垂飾。觀看這些作品需要記憶，以及呈現與不存在是一樣重要的認知。觀看也伴隨著時間的元素，和從一件作

品移動到它同組作品的需要。每一件作品都加入其他作品缺乏的元素；每一件作品都需要觀眾參與比較、相配、徙置，及最後欣賞觀看這些風景的遺失之過程。理查‧隆在甘比尼庭園裏的凹狀圓環，被映照在主要農場建築裏——那由當地的蛇紋石構成的凸起圓環。而在這風景裏的卡斯特雷尼的反映元素，必須在認知到它們是農場建築裏一個完全裝置的房間的幻影改造時，才變得可充分了解。

羅伯托‧巴尼 (Roberto Barni) 的被蒙眼的《沉默的僕人們》(Mute Servants)，原本要置在別墅的陽臺，後來置在靠近別墅的後門，在這裏反映出此建築的美好過去——有成羣的僕人在廚房裏工作與照顧庭園——而達到特殊的尖刻性。這些人物表示傳統的遺失，就若革新的向前走，因為這些人不再保持沉默，也較不傾向於被權威蒙蔽。

巴尼那確保「過去」在「現在」的地位之作品，可能被認為是采勒大多數雕塑的主導動機，它強調「過去」對「現在的形成」所扮演的重要角色。在采勒田莊裏的藝術呈現出比初始指出的規模，或靠近皮斯托亞的鄉村裏的地點更大的重要性。它的經紀人朱利尼‧哥里已提供無數的當代重要藝術家，有機會去思慮二十世紀末與過去、環境、浪漫主義的轉換自然成理想化的荒野之傳統等的關係，創造特殊一位置的藝術。這些藝術家中，有許多人承認自然是高度的同化，偶爾是一種模仿，通常是一個變動的意符，它無法了解率直的釋義。他們的作品提出有關自然／人工二分法的問題，他們的藝術創造一個重要且又深奧的懷疑感，至於我們如何接近這種文化的制約和轉換自然，這都是我們賴以生存的。

圖片說明

一、彩色圖片說明

1 *Spiral Jetty*
史密斯遜，《螺旋形防波堤》(局部)，一九七〇年四月。黑色玄武石、鹽結晶體、泥土和紅水(海藻)，1500′×15′(長×寬)。大鹽湖，猶他州。圖片：約翰‧韋柏畫廊(John Weber Gallery) 提供。

2 *Partially Buried Woodshed*
史密斯遜，《局部被埋的木造柴房》，一九七〇年一月。一間柴房、二十卡車的天然泥土，18′6″×10′2″×45′。肯特州立大學，肯特，俄亥俄州。圖片：約翰‧韋柏畫廊提供。

3 *Broken Circle*
史密斯遜，《不完整的圓》，一九七一年。沙、石頭、水，底部大約75呎，圓的直徑140呎。埃門，荷蘭。圖片：約翰‧韋柏畫廊提供。

4 *Mod Tower*
史密斯遜，《流行塔》，一九七一年。

3呎。圖片：約翰‧韋柏畫廊提供。

5 *The Lightning Field*

德‧馬利亞，《閃電平原》，一九七一～七七年。永久性的地景雕塑。四百根不銹鋼棒，每根都有純質不銹鋼尖端，安排在長方形格式列陣（寬列16根×長列25根），間隔220呎（67.05公尺）。棒的尖端形成一個平滑面，平均而言，每根高20呎7吋（6.27公尺）。觀賞作品須超過二十四小時。1哩×1公里。新墨西哥州，美國。圖片：約翰‧克里特（John Cliett）攝影，代爾藝術基金會提供。

6 *The New York Earth Room*

德‧馬利亞，《紐約大地之屋》，一九七七年。泥土、泥煤、樹皮，22′×3600′見方。紐約市。圖片：約翰‧克里特拍攝，代爾藝術基金會提供。

7 *Star-Crossed*

荷特，《交叉星座》，一九七九～八一年。是世界上少數在天文學上的北方（北極星）正好與磁場的北方同一的作品。小丘：直徑40呎，高14呎。隧道：大的（東西向排列）內部直徑6½呎，長25呎；小的（南北向排列）成20°角，內部直徑3呎，

長18呎8吋。水池：長18呎10吋，寬7呎3吋，深18吋。材料：泥土、混凝土、水、草。橢圓形水池精確地配合由小隧道框出的視野，且顯得好似環狀般。而從小隧道向上看另一邊，一個圓形的天空就被看到，而且它也被映照在水池中。邁阿密大學藝術館，牛津，俄亥俄州。圖片：藝術家提供。

8 *Annual Ring*

荷特，《年輪》，一九八〇～八一年。位置：在此實驗性太陽能建築物二樓的公園。直徑30呎，高14呎3吋。四個圓形開口：上方，直徑10呎；東－西，兩個直徑8呎，開口與東－西成直線，春（秋）分時可框住升起與落下的太陽；北，直徑6呎，框住北極星。圓形草地範圍：直徑54呎。材料：1吋四方的鋼棒（總共157根垂直棒），重5公噸。基座：32根混凝土鋼筋柱（1′×1′×3′）。受委託為美國密西根州薩吉諾的聯邦建築而作。

9 *Catch Basin*

荷特，《攔截水潭》，一九八二年。位置：聖‧雅各公園（St. James Park），多倫多，安大略省。規模：90′×80′×15′（長×寬×高）。材

料：直徑12吋、長200呎的陶製溝渠管，鋼，混凝土。收集從公園坡度流下的雨水，並將它導入中心的水潭（直徑10呎）。受安大略省視覺藝術協會委託製作。

10　*Waterwork*
荷特，《水作品》，一九八三～八四年。位置：加拉德特學院（Gallaudet College），華盛頓。規模：130′×70′×20′（長×寬×高）。材料：直徑6吋鍍鋅鋼管、直徑8吋陶製溝渠管、混凝土、鋼、水。

11　*Dark Star Park*
荷特，《黑星公園》，一九七九～八四年。位置：羅斯連恩（Rosslyn），阿靈頓郡，維吉尼亞州。整個區域：$\frac{2}{3}$英畝。元素規模：球體直徑：三個8呎，二個$6\frac{1}{2}$呎；水池直徑：一個18呎，一個15呎，深$1\frac{1}{2}$呎；大隧道內部直徑10呎，長25呎；小隧道內部直徑3呎，長15呎；鋼管內部直徑6吋，長度分別為：二根20呎，二根16呎$8\frac{5}{8}$吋。材料：花崗岩、泥土、小塊草皮、冬季防滑薄鐵板、多變小冠花、柳樨、石粉、石造物、瀝青、鋼、水。太陽／陰影：球體與鋼管塑造的陰影在每年的八月一日早上九點

三十二分，將沿著地上的陰影圖式而排列。而八月一日這一天，正是一八六〇年時威廉‧亨利‧羅斯（William Henry Ross）獲得這塊土地，命名為羅斯連恩的日子。

12　*Timespan*
荷特，《時光距離》，一九八一年。位置：奧斯汀，德州。規模：11′×$7\frac{1}{2}$′×7′（長×寬×高）。材料：混凝土、加工過的鐵、灰泥。

13　*End of the Line/West Rock*
荷特，《線的尾端／西邊岩石》，一九八五年。位置：南康乃狄克大學，紐黑文，康乃狄克州。規模：600′×32′×14′（長×寬×高）。圓環直徑分別為：8呎、6呎、8呎（地面），框住「西邊岩石」。

14　*Island in Sheepcreek*
荷特，《羊溪上的小島》，一九八六年。位置：安克雷奇河（Anchrage），奧克拉荷馬。範圍：12′×18′。直徑：二根14吋，五根12吋，一根10吋。北斗七星和北極星。

15　*Ice Stick*
哈克，《冰棒》，一九六六年。木材、不銹鋼、黃銅、冷凍裝置、電力、環境濕度與氣溫，2碼×2碼×70吋。

16 *Live Random Airborne System Proposal*

哈克，《實現漫無目的在天空飛系統提議案》，一九六五～六八年。海鷗、麵包。科尼島。

17 *Villa Celle*

艾庫克，《采勒田莊》，一九八五年。

18 *Wall of Oil Barrels——Iron Curtain*

克里斯多，《大油桶牆——鐵幕》，一九六一～六二年。一九六二年六月二十七日建造在巴黎的維斯康堤街。240個大油桶，高14′×13′×5′6″。攝影：拉尤克斯（J. D. Lajoux）。

19 *Running Fence*

克里斯多，《飛籬》，一九七二～七六年。高18英呎，長24哩。索諾瑪和瑪林兩郡，加州。圖片：伏爾茲（Wolfgang Volz）拍攝，藝術家提供。

20 *Running Fence*

克里斯多與珍妮—克勞德，《飛籬》，一九七二～七六年。織物籬笆，長24$\frac{1}{2}$哩，高18呎。索諾瑪與瑪林兩郡，加州。版權所有：克里斯多（1976），攝影：珍妮—克勞德。

21 *Wrapped Walk Ways*

克里斯多，《綑包步道》，一九七七～七八年。15000碼見方的織物，覆蓋在4.5公里的步道。自由公園（Loose Park），堪薩斯市，密蘇里州。計畫案指導：富勒（Jim Fuller），攝影：伏爾茲。

22 *Surrounded Islands, Biscayne Bay, Greater Miami, Florida*

克里斯多與珍妮—克勞德，《綑包島嶼，比斯坎灣，大邁阿密，佛羅里達州》，一九八〇～八三年。585000公尺見方的織物，漂浮在11個小島四周。版權所有：克里斯多（1983），攝影：伏爾茲。

23 *Wrapped Coast*

克里斯多與珍妮—克勞德，《綑包海岸》，一九六九年。澳洲小海灣，一百萬平方呎。版權所有：克里斯多（1969），攝影：沙克—肯德爾（Harry Shunk-Kender）。

24 *Valley Curtain, Rifle*

克里斯多與珍妮—克勞德，《山谷垂簾》，一九七〇～七二年。來福郡，科羅拉多州。版權所有：克里斯多（1972），攝影：沙克—肯德爾。

25　*The Umbrellas, Japan-USA*
克里斯多與珍妮－克勞德，《傘，日本－美國》，一九八四～九一年。位置：日本茨城與美國加州。版權所有：克里斯多（1991），攝影：伏爾茲。

26　*Hartley's Lagoon*
海倫與牛頓·哈利生，《哈特利的礁湖》，一九七四年。混凝土、木材、砂礫、鹽水、微生物過濾材料鋪在水池底部，163隻小蟹。尺寸：40呎×8～12呎×2～5呎。是第三個礁湖工作模型。好萊塢山丘，加州。圖片：海倫·哈利生拍攝，羅諾德·費德曼藝術公司（Ronald Feldman Fine Arts Inc.）提供。

27　*The Fourth Lagoon*
海倫與牛頓·哈利生，《第四個礁湖》，一九七四年。版 II 版圖：憑知覺與水類比形成超利用。攝影，照片放大置在畫布上，油彩、粉彩、墨水、蠟筆與石墨，8′2″×15′11″。圖片：詹斯·狄（D. James Dee）拍攝，羅諾德·費德曼藝術公司提供。

28　*Star Axis Construction*
羅斯，《星軸建造》，一九八八年。圖片：藝術家提供。

29　*Star Axis Construction*
羅斯，《星軸建造》，一九九〇年。圖片：藝術家提供。

30　*Star Axis: Star Trails*
羅斯，《星軸：星跡》，一九九一年。圖片：藝術家提供。

31　*Inside the Star Tunnel*
羅斯，《星星隧道內》，一九七七年。素描。圖片：藝術家提供。

32　*Star Axis Model*
羅斯，《星軸模型》，一九七七年。高：42″×47″×14″。圖片：藝術家提供。

33　*Year of Solar Burns*
羅斯，《太陽燃燒年》，一九九二～九三年。10″×30″。歐隆城堡（Chateau d'Oiron），法國。圖片：藝術家提供。

34　*Lines of Light/Rays of Color*
羅斯，《光的紋路／色的輻射線》（局部），一九八五年。35個三稜鏡，每個15″×102″。達拉斯廣場，美國。圖片：藝術家提供。

35　*Untitled (Documenta 6)*
莫里斯，《無題（文件六）》，一九七七年。五個玄武岩、花崗岩構成物分別置於平原上。卡塞爾，西德。圖片：李歐·卡斯帖利畫廊提

供。

36 *Observatory*
莫里斯，《觀察台》，一九七○～七七年。泥土、木材和花崗岩，直徑：91公尺。永久裝置在Oostelijk Flevoland, 荷蘭。

37 *Grand Rapids Project*
莫里斯，《大激流計畫案》，一九七四年。

38 *Labyrinth*
莫里斯，《迷宮》，一九八五年。

39 *Radicality*
歐本漢，《急進》，一九七四年。15′×100′、鉀、硝酸鹽、閃光、紅/黃/綠。長島，紐約。圖片：藝術家提供。

40 *Branded Mountain*
歐本漢，《被烙印的山》，一九六九年。10′×60′。在靠近馬丁內斯 (Martinez)的山丘，加州。圖片：松納本畫廊 (Sonnabend Gallery)提供，紐約。

41 *Avoid the Issues*
歐本漢，《避免爭端》，一九七四年。2′×12′，鈉、鉀、濾紙。伊斯特河 (East River)，紐約。

42 *Katarsis*
阿巴克諾維茲，《災難》，一九八五年。青銅鑄造，三十三個人物，每一個270×100×50cm，間隔40×60m。收藏於釆勒田莊「藝術空間」，皮斯托亞，義大利。攝影：科斯莫斯基 (Jan Kosmowski)。

43 *Negev*
阿巴克諾維茲，《內蓋夫》，一九八七年。石灰岩，七個立起的輪子，每個直徑280公分，寬60公分。比利·羅絲雕塑公園 (Billy Rose Sculpture Garden)，以色列美術館，耶路撒冷。攝影：科斯莫斯基。

44 *Labyrinth*
席拉，《迷宮》。收藏於釆勒田莊。

45 *Oak Leaf Within a Stone Ship*
森菲斯特，《橡樹葉在石船裏》，一九九三年。200′×50′，樹和石頭。圖片：藝術家提供。

46 *Time Landscape*
森菲斯特，《時代風景》，一九六五年至現在。圖片：藝術家提供。

47 *Time Landscape of N.Y.C.*
森菲斯特，《紐約市時代風景》，一九六五～七八年。200′×50′。希爾伍德畫廊 (Hillwood Art Gallery)，長島大學 C. W. Post 校區，紐約。

48 *Time Totem-Geological History*

森菲斯特，《時光圖騰─地質歷史》(局部)，一九八五年。15′×3′×4′，鋼與石頭。圖片：藝術家提供。

49　*Rock Monument of Buffalo*
森菲斯特，《水牛城岩石紀念碑》，一九六五～七八年。25′×25′×5′。水牛城挑選岩石，所放置的地區和位置與它們源始被發覺處具同樣的關係。水牛城，紐約州。圖片：艾爾布萊特─諾克斯畫廊提供。

50　*Rocky Mountain Arch*
森菲斯特，《岩石紀念碑拱門》，一九九一年。15′×5′×5′，鋼與岩石。圖片：藝術家提供。

51　*Rising Sun Monument*
森菲斯特，《日昇紀念碑》，一九七二～七九年。5′×20′×20′，不銹鋼。圖片：藝術家提供。

52　*Growing Protectors*
森菲斯特，《生長的守護者》，一九九一～九二年。16′×8′×5′，自然、樹、泥土、不銹鋼。圖片：藝術家提供。

53　*Bronze Forest Entrance: Nat. History of Site*
森菲斯特，《青銅森林入口：位置的自然歷史》。紐約州。圖片：藝術家提供。

54　*Pool of Virgin Earth*
森菲斯特，《處女土之池》，一九七一年。圖片：藝術家提供。

55　*Circles of Life*
森菲斯特，《生命的循環》，一九八五年。30′×35′，青銅/樹。堪薩斯市。圖片：藝術家提供。

56　*Earth Mapping*
森菲斯特，《泥土製圖》，一九七九年。圖片：藝術家提供。

57　*Crystal Monument*
森菲斯特，《結晶體紀念碑》，一九六九年。12′×3′×1′。圖片：藝術家提供。

58　*GPO-Walk of Dallas Tx.*
森菲斯特，《德州達拉斯的郵政總局步道》，一九九一年。12′×4′。圖片：藝術家提供。

59　*Circles of Time*
森菲斯特，《時光軌道》，一九八六～八九年。圖片：藝術家提供。

60　*Time Capsule of the Northeast*
森菲斯特，《東北部的時光膠囊》，一九七九年。25′×25′×2′。圖片：藝術家提供。

61　*Bronze Colomn with Living Forest*

森菲斯特，《活森林與青銅柱》，一
九九二年。100′×10′。圖片：藝術
家提供。

62 *Earth Monument of Köln Germany*
森菲斯特，《德國科隆大地紀念
碑》，一九八四年。10′×12′×3″。
受科隆路德維希美術館 (Wall-
raf‑Richartz Ludwig Museum)
委託製作。圖片：藝術家提供。

63 *Earth Paintings USA*
森菲斯特，《美國大地之畫》，一九
七一年。圖片：藝術家提供。

64 *Hanging Stones*
普里根，《懸掛石頭》，一九八四
年。23公尺。這是樹與石頭的對
話，是樹林之風——那懸掛著的
石頭被風推動——與停留在地上
的石頭之對話。樹表達成長，風表
達移動——懸掛的石頭與靜置的
石頭給予地心引力的不同印象。
這件裝置作品與另一件作品《懸
掛樹》(*Hanging Tree*) 相呼應。《懸
掛樹》這件作品是十年前 (1974)
在維也納完成的。《懸掛樹》是一
棵倒立的樹，它的根轉向天空，懸
掛高度是23公尺。

二、黑白圖片說明

1 *Maze*
艾庫克，《迷宮》，一九七二年七月。
這座迷宮建造在賓州的新金斯頓
附近的吉布尼農場。原先的計畫是
由九個混凝土圓圈做成環狀建造
物，實際的迷宮是五個同心十二邊
形圓的木材建造物。有十九個切開
的入口，十七個界藩。這些入口點
和界藩的被建構，使得通行迷宮時
就伴隨著一連串的決定和迷失方
向感的結果。整件作品直徑約32
呎，高6呎，無屋頂。雖然它被置在
半孤立的地區，迷宮的存在與原始
的臆測已被口傳及三十哩的範圍。
它的物理存在永久性是薄弱的，
但是却取得一種——就若它的祖
先——如同克里特島米諾斯國王
(Minos) 的迷宮般的神話存在。本
作品的空中照片，是由銀泉鎮警察
局在作品完成一年之後所拍攝。圍
在迷宮裏的光禿地，是被使用它的
人們磨秃的。中心的圓環常被生
火。遭毀損的牆面已經修補，但是
牆面左上方被新挖開的入口點則
被允許保留下來。圖片：約翰‧韋

柏畫廊提供。

2 *Williams College Project*
艾庫克,《威廉學院計畫案》,一九七四年。混凝土磚穴室,內部規模: 6′×4′×2′ (長×寬×高),外面以泥土覆蓋,直徑約15呎。入口處: 28″×14″ (寬×高)。威廉鎮,麻薩諸塞州。照片:約翰‧韋柏畫廊提供。

3 *A Simple Network of Underground Wells and Tunnels*
艾庫克,《地下井和隧道的簡單網狀物》,一九七五年。混凝土磚和泥土,整件作品20′×40′,六個混凝土磚造井組成的地下迷宮,一些由隧道,一些是經由打開的井口的通路連結。西梅莉沃德 (Merriewold West),法爾山丘 (Far Hills),紐澤西。圖片:約翰‧韋柏畫廊提供。

4 *Shattered Concrete Study — Breakers Yard Series*
波義耳,《粉碎混凝土研究——破碎者天井系列》,一九七六～七七年。泥土、玻璃和木材撒在玻璃纖維上,72″×72″。圖片:伊娃—因克利 (Eeva-Inkeri) 拍攝,考利斯畫廊 (Charles Cowles Gallery) 提供。

5 *Dockside Packages*
克里斯多,《碼頭旁綑包》,一九六一年。好幾卷的紙、塗焦油防水布、繩索,16′×6′×32′。科隆碼頭,西德。圖片:藝術家提供。

6 *Wrapped Coast-Little Bay-One Million Square Feet*
克里斯多,《綑包海岸—小海灣——百萬平方呎》,一九六九年。在澳洲的小海灣,綑包一百萬平方呎的海岸線地區。計畫案協調者:卡爾多 (John Kaldor)。圖片:沙克—肯德爾拍攝,藝術家提供。

7 *Valley Curtain*
克里斯多,《山谷垂簾》,一九七一～七二年。20萬平方呎的尼龍布和11萬磅的鋼索,兩邊距離1250呎,高185～365呎。格蘭‧霍貝克 (Grand Hogback),來福郡,科羅拉多州。計畫案指導:卡伯斯 (Jan van der Cables),攝影:沙克—肯德爾,版權所有:山谷垂簾公司。

8 *Mile-Long Drawing*
德‧馬利亞,《一哩長素描》(局部),一九六八年。兩條白堊畫的線,4吋×1哩,相距12呎。摩赫沙漠,艾耳‧米瑞其 (El Mirage) 乾涸湖,加州。照片:代爾藝術基金會提

供，版權所有。

9　*Las Vegas Piece*

德·馬利亞，《拉斯維加》，一九六九年。以推土機切入沙漠山谷（距拉斯維加更北部95哩處），內華達州。寬8呎，由兩條一哩長的線和兩條$\frac{1}{2}$哩長的線組合成。圖片：代爾藝術基金會提供。

10　*Dutch Mountain — Sea* II

迪貝茲，《荷蘭山—海 II》，一九七一年。十二張黑白照片、十二張彩色照片、和紙上鉛筆畫，$29\frac{1}{2}'' \times 40''$。圖片：波諾爾（Eric Pollitzer）拍攝，李歐·卡斯帖利畫廊提供。

11　*Invitation Card Piece 3*

迪貝茲，《邀請卡片片3》，一九七三年。拼貼和紙上鉛筆畫，$30'' \times 40''$。圖片：波諾爾拍攝，李歐·卡斯帖利畫廊提供。

12　*Portable Fish Farm*

海倫和牛頓·哈利生，《可攜帶的魚塘》，一九七一年。鯰魚在水槽裏的不同成長狀態。倫敦海沃爾畫廊（Hayward Gallery）。圖片：羅諾德·費德曼藝術公司提供。

13　*Portable Farm: Survival Piece No.6*

海倫和牛頓·哈利生，《可攜帶的農田：生存片斷No.6》，一九七二

年。植物和樹被置於容器內展出，暗示未來的食物來源。當代美術館，休士頓。圖片：羅諾德·費德曼藝術公司提供。

14　*Dissipate*

海扎，《驅散》，一九六八年。木材和鋼板，$40' \times 50'$，每一道溝壕尺寸$12' \times 1' \times 1'$。黑岩沙漠，內華達州。收藏者：史庫爾（Robert Scull），照片：霍凱第(Xavier Fourcade) 公司提供。

15　*Five Conic Displacements*

海扎，《五個圓錐形移置》，一九六九年。在內華達州的柯佑堤乾涸湖（Coyote Dry Lake）裏，挖掘$800' \times 15' \times 4'6''$的洞。圖片：霍凱第公司提供。

16　*Double Negative*

海扎，《雙負空間》（局部），一九六九～七一年。在內華達州的維吉恩河（Virgin River）台地的二道切割。移置24萬噸的火山岩和砂岩，創造一負向的架構，$50' \times 30' \times 1500'$。圖片：霍凱第公司提供。

17　*Complex One/City*

海扎，《複合一／城市》，一九七二～七六年。水泥、鋼和泥土，$24' \times$

110′×140′，內華達州南部中心位置。道恩 (Virginia Dwan) 和海扎收藏。圖片：喬哥尼 (Gianfranco Gorgoni) 拍攝，霍凱第公司提供。

18 *Views Through a Sand Dune*
荷特，《穿過一座沙丘的景觀》，一九七二年。水泥—石棉管和沙，108″×66″。內瑞格恩塞海濱，羅德島。圖片：藝術家提供。

19 *Hydra's Head*
荷特，《九頭海蛇怪的頭》，一九七四年。六個成線狀排列的混凝土製水池，分佈在28′×62′的地區。水池的直徑大小不一，從2～4呎，深3呎。它們的位置和尺寸是依海蛇頭部的星座尺寸與位置而定。路易斯坦藝術公園，紐約。

20 *Threaded Calabash*
胡欽生，《被穿線的葫蘆》，一九六九年。五個葫蘆被穿在一條繩索上，並拋到海裏三十呎深處的珊瑚上。托巴哥，西印度羣島。圖片：藝術家提供。

21 *Paricutin Project*
胡欽生，《帕雷科坦火山計畫案》，一九七〇年。將三百呎長列的麵包，置在墨西哥的火山口邊的斷層線上，來自火山的熱源，加速青黴的形成，使麵包的色彩由白色改變成橘色。圖片：藝術家提供。

22 *Throw Rope*
胡欽生，《拋繩索》，一九七二年三月十九日～五月七日。向朗格美術館 (Museum Haus Lange) 南方撒播風信子，克瑞佛德(Krefeld)，西德。

23 *Foraging Title*
胡欽生，《翻尋標題》，一九七一年。20′×8′，在雪中的岩石。

24 *Dissolving Clouds*
胡欽生，《分解雲》，一九七〇年八月。阿斯彭。試著根據訶陀瑜珈的呼吸與專注原理，去分解雲的結果。圖示雲的輪廓。

25 *Milestones: 229 Stones at 229 Miles*
理查·隆，《里程碑：二百二十九塊石頭放在二百二十九哩的路程》(局部)，一九七八年。在愛爾蘭從丁箔艾利 (Tipperary) 走到史萊哥 (Sligo) 三百哩路之間，沿途置了五堆石頭，並拍攝下照片。圖片：藝術家提供。

26 *Stones in Wales*
理查·隆，《韋爾斯的石頭》，一九七九年。

27 *River Avon Driftwood Circle*

理查‧隆，《愛文河浮木圓環》，一九七八年。68根浮木，直徑13呎。圖片：戴維斯（Bevan Davies）拍攝，費雪公司（Sperone Westwater Fischer Inc.）提供。

28 *Sunken Pool*
密斯，《下沉水池》，一九七四年。木材、鋼和水，13′×20′。格林威治，康乃狄克州。圖片：藝術家提供。

29 *Staged Gates*
密斯，《演出的門》，一九七九年。木材，12′×50′×120′。最後一個架構是建在戴坦市（Dayton）的山丘上，俄亥俄州。圖片：藝術家提供。

30 *Untitled (Steam Piece)*
莫里斯，《無題（蒸氣作品）》（局部），一九六七～七三年。將蒸氣通氣口，置在25呎見方位置的四個角落，使整個地區都充滿蒸氣。伯明罕市，華盛頓州。華盛頓大學收藏，圖片：李歐‧卡斯帖利畫廊提供。

31 *Grand Rapids Project*
莫里斯，《大激流計畫案》，一九七四年。兩道瀝青交叉斜坡，每一道斜坡寬18呎，交叉點是月臺的中

心。大激流市，密西根。圖片：李歐‧卡斯帖利畫廊提供。

32 *Untitled (Documenta 6)*
莫里斯，《無題（文件六）》，一九七七年。

33 *Untitled (Johnson Pit ♯30)*
莫里斯，《無題（強生煤坑♯30）》，一九七九年。在南西雅圖的一座已棄長條形礦場，佔地$3\frac{1}{2}$英畝。這雕塑被築成梯田形，以焦油保護樹幹，並種植草皮。由華盛頓州金郡（King County）藝術委員會委託製作。圖片：李歐‧卡斯帖利畫廊提供。

34 *Directed Seeding — Canceled Crop*
歐本漢，《直接播種—取消收成》，一九六九年。這路線從Finsterwolde（麥田區）到Nieuwe Schans（圓筒形倉儲物區）以成六的因數減少，將442′×709′的田地上分成許多小塊。這田地被收割成X字形，每一交叉線長825呎，穀物被自然狀態地分離開，且沒有更進一步處理。圖片：藝術家提供。

35 *Identity Stretch*
歐本漢，《一致性擴張》，一九七〇～七五年。噴灑熱焦油，300′×1000′。左邊印的是艾立克‧歐本

漢(Eric Oppenheim)的右大拇指，右邊印的是丹尼斯‧歐本漢的右大拇指。預備工作是，將大拇指印在有彈性的材料上，然後把它們擴張到極限，再拍攝下來。路易斯坦的位置可環顧這利用石匠的描線形成的格形裝置，噴灑熱焦油的卡車就在這些格形範圍工作。順著大約方向完成這被拉長且局部重疊的大拇指印紋的乳突狀的畦。路易斯坦藝術公園，紐約。圖片：藝術家提供。

36 *Spiral Hill*
史密斯遜，《螺旋形山丘》，一九七一年。泥土和白沙，直徑75呎(底部)。白沙舖成的小徑切入山丘，螺旋形式盤旋到山頂。埃門，荷蘭。圖片：約翰‧韋柏畫廊提供。

37 *Amarillo Ramp*
史密斯遜，《阿瑪利諾斜坡》，一九七三年。紅色的頁岩和泥土，高0～14呎，長396呎。阿瑪利諾，德州。馬爾奇(Stanley Marsh)收藏，圖片：南施‧荷特拍攝。

38 *Element Selections*
森菲斯特，《元素選擇》，一九六五年～。上幅是，森菲斯特在每一個環境裏，尋找每一地區，直到他發

現某些象徵，以此開始，在展開的畫布上，置上這些從風景中找到的東西，使其與它們被發覺的情況有同樣的關係。這畫布留在環境裏被這些元素調節，終於埋沒在自然裏。下幅是，將此畫布移置到美術館裏，及時呈現一固定的紀念物。路德維希美術館，科隆。圖片：藝術家提供。

39 *Crystal Monument*
森菲斯特，《結晶體紀念碑》，一九六六～七二年。璐賽特合成樹脂球體，內裝結晶體，此結晶體由於對其四周的氣溫與氣流的反應，不斷地改變形體。圖片：藝術家提供。

40 *Pool of Earth*
森菲斯特，《大地之池》，一九七五年。由諸岩石包圍泥土成一圓圈形，直徑50呎，將化學廢物傾倒在圈形的土壤上，以捕獲飄來的種籽開始原始森林的再生。路易斯坦藝術公園，紐約。圖片：藝術家提供。

41 *Rock River Union*
塔克拉斯，《岩石河流聯合》(局部)，一九七六年。鋼和木材，360′×102′。路易斯坦藝術公園，

紐約。圖片：藝術家提供。

42　*Pretty Ideas*
歐本漢，《美好理念》，一九七四
年。由紅色、黃色和綠色的硝酸鍶
火焰組成，15′×100′。長島，紐約。
圖片：藝術家提供。

43　*Observatory*
莫里斯，《觀察台》，一九七一年。
泥土、木材、花崗岩、鋼和水，直
徑230呎。原作於荷蘭艾傑姆登
(Ijmuiden)的Sonsbeek 71，現已
毀壞。圖片：李歐‧卡斯帖利畫廊
提供。

44　*Observatory*
莫里斯，《觀察台》，一九七一～七
七年。泥土、木材和花崗石，直徑
298呎6吋。永久裝置於Oostelijk
Flevoland，荷蘭。圖片：李歐‧卡
斯帖利畫廊提供。

45　*Circular Building with Narrow
Ledges for Walking*
艾庫克，《有窄梯可爬的圓形建築
物》，一九七六年。補強混凝土，
在適當的位置灌鑄，矗立於地面
上有13呎，延伸至地下部分4呎。
外圍直徑12呎，內部三個同心圓
的架子之直徑，分別為10呎8吋、
9呎4吋和8呎。被置放的架子使每

一個人必須沿著所有的架子走，
才可以下到下一層。銀泉鎮，賓
州。圖片：約翰‧韋柏畫廊提供。

46　*Project Entitled "On the Eve of the
Industrial Revolution——A City
Engaged in the Production of False
Miracles"*
艾庫克，《「工業革命前夕——從
事假奇蹟生產的城市」計畫案》，
一九七八年。位置：克蘭布魯克
藝術學院(Cranbrook Academy of
Art)，布魯姆菲爾德山 (Bloom-
field Hills)，密西根州。木材。一
個稱作「世界成形」的建造物，一
間兔子故事之家，一個稱作「為彩
虹辯解」的建造物，一輛踏車，一
個稱為「上與下」或「掛與擺動」
和「更多」的建造物。五個建造物
被建在學院路末端的約拿池對面
的林區。這些結構都是以存在體
系或「迷宮」的路徑之特色來安
置，不過路徑已被通行森林的人
們磨禿了。而結構則被設計成一
個綜合體。圖片：約翰‧韋柏畫廊
提供。

47　*Wooden Shacks on Stilts with Plat-
form*
艾庫克，《在有月臺的高蹺上的木

造小屋》，一九七六年。位置：哈特福特藝術學校（Hartford Art School），西哈特福特，康乃狄克州。一個A形框：四邊為6呎，高6呎，總高度23$\frac{1}{2}$呎；小屋：長6呎，寬3呎，整體高11$\frac{1}{2}$呎；月臺：高10呎，最寬處18呎。沒有樓梯可到A形框，它對一般人來說，是難解的。圖片：約翰‧韋柏畫廊提供。

48 *Circle in the Andes*

理查‧隆，《在安地斯山脈的圓》，一九七二年。裝置位置的照片。圖片：藝術家提供。

49 *Time Landscape*

森菲斯特，《時代風景》，一九七八年。樹和灌木叢，9000呎見方。再經創造的先哥倫布時代的森林。Red Hook，布魯克林。圖片：藝術家提供。

50 *Displaced-Replaced Mass*

海扎，《被移置—重置的量塊》，一九六九年。52噸的花崗岩量塊置於一窪地。銀泉鎮，內華達州。圖片：霍凱第公司提供。

51 *Asphalt Rundown*

史密斯遜，《瀝青傾洩》，一九六九年十月。羅馬的拉阿提克（L'-

Attica）委託製作。圖片：約翰‧韋柏畫廊提供。

52 *First Gate Ritual Series*

辛格爾，《第一個門儀式系列》（局部），一九七六年。橡木和石頭，80呎。保持平衡的橡木和石頭架構物，漂浮在紐約洛斯林（Roslyn）的納索郡立美術館（Nassau County Museum of Fine Arts）池塘上。圖片：費雪公司提供。

53 *Ithaca Falls Freezing on A Rope*

哈克，《伊薩卡瀑布的浪花在繩子上凍結》（局部），一九六九年二月。繩子。伊薩卡，紐約。圖片：藝術家提供。

54 *Double-Decker Rain*

哈克，《雙層裝飾物的雨》，一九六三年。壓克力和水，$4\frac{11}{16}'' \times 14'' \times 14''$。圖片：藝術家提供。

55 *Circulation*

哈克，《循環》，一九六九年。三條不同直徑的樹脂製塑膠管，Y字形連結器，一個電動馬達的循環幫浦。裝置。波士頓美術館。圖片：藝術家提供。

56 *Blue Sail*

漢斯‧哈克，《藍色的航行》，一九六五年。藍色的透明薄紗尼龍線、

錘、和振盪的電扇，84″×84″。裝
置，霍華德·懷斯畫廊，紐約。圖
片：藝術家提供。

57 *Sky Line*
哈克，《天空線》，一九六七年。由
尼龍線連結許多充氫氣的汽球成
一線狀，200呎的細繩與（輕）汽
球。中央公園，紐約市。圖片：藝
術家提供。

58 *Chicken Hatching*
哈克，《孵小雞》，一九六九年。圖
片：藝術家提供。

59 *Grass Grows*
哈克，《草種植》，一九六七～六九
年。

60 *Fog, Swamping, Erosion*
哈克，《霧氣，淹沒，腐蝕》，一九
六九年。水、水管、和噴霧器管嘴。
華盛頓大學，西雅圖。圖片：藝術
家提供。

61 *Beach Pollution*
哈克，《海濱污染》，一九七〇年。
600呎的海濱被清理的碎片集合。
卡爾波尼拉斯(Carboneras)，西班
牙。圖片：藝術家提供。

62 *Rhine Water Purification Plant*
哈克，《萊因河河水淨化裝備》，一
九七二年。以卡車將萊因河河水

裝載到畫廊裏，經過化學藥物、
沙、木炭過濾物處理，流入一內有
金魚的大型圍場，溢出的水，就經
由一埋入畫廊地板下的水管，流
到外面的花園。裝置。朗格美術
館，克瑞佛德。圖片：藝術家提
供。

63 *Nonsite, Line of Wreckage, Bayon-
ne, New Jersey*
史密斯遜，《非位置，一列殘骸，
貝爾尼，紐澤西》（局部），一九六
八年。塗紫色的鋼製箱，內儲存混
凝土碎片，59″×70″×12$\frac{1}{2}$″。完
成的作品包括了地圖和位置的快
照。圖片：約翰·韋柏畫廊提供。

64 *A Non-Site, Pine Barrens, New Jer-
sey*
史密斯遜，《一個非位置，派恩荒
地，紐澤西》（一件室內作品），一
九六八年。空中照片/地圖，12
$\frac{1}{2}$″×10$\frac{1}{2}$″。圖片：約翰·韋柏畫
廊提供。

65 *Fifth Mirror Displacement*
史密斯遜，《第五個鏡子移置》，一
九六九年。尤卡坦半島，墨西哥。
圖片：約翰·韋柏畫廊提供。

66 *The Seventh Mirror Displacement*
史密斯遜，《第七個鏡子移置》（在

尤卡坦的鏡子移動的偶然事件局部），一九六九年。在一棵樹的落葉堆裏，暫時裝置鏡子。尤卡坦半島，墨西哥。圖片：南施‧荷特拍攝，約翰‧韋柏畫廊提供。

67 *Partially Buried Woodshed*
史密斯遜，《局部被埋的木造柴房》，一九七〇年。

68 *Glue Pour*
史密斯遜，《膠流洩》，一九七〇年。溫哥華（已毀壞）。第一次計畫：一九六九年十二月，展覽期間：一九七〇年一月十四日～二月八日。圖片：約翰‧韋柏畫廊提供。

69 *Corner Piece*
史密斯遜，《角落作品》，一九六九年。岩石、鹽、鏡子，48″×48″×48″。圖片：約翰‧韋柏畫廊提供。

70 *Wall of Earth*
森菲斯特，《大地之牆》，一九六五年。從伊利諾的馬康姆(Macomb)之地面，向下鑿至約深50呎處，取出泥土做為浮雕。圖片：藝術家提供。

71 *Rock Monument of Buffalo*
森菲斯特，《水牛城岩石紀念碑》，一九六五～七八年。

72 *Stone Field Sculptures*
安德烈，《石礦田雕刻》，一九七七年。哈特福特，康乃狄克州。三十六個被侵蝕成圓形的石頭。圖片：寶拉‧古柏畫廊（Paula Cooper Gallery）提供。

73 *Time Landscape*
森菲斯特，《時代風景》，一九六五～七八年。200′×40′，這再造的先哥倫布時代的森林中，所種植的樹是原先曾生長於此之種類，使其將來可以成為在北美洲未被歐洲人開墾前的景觀。紐約市曼哈頓區拉瓜爾迪亞街。圖片：藝術家提供。

74 *Running Fence*
克里斯多，《飛籬》，一九七二～七六年。

75 *Broken Pyramid*
羅斯，《破裂的金字塔》，一九六八年。樹脂玻璃三稜鏡，$17\frac{1}{2}″\times 35″\times 17\frac{1}{2}″$。三稜鏡裝置成戶外雕塑，與陽光、天空和雲互相作用。紐約。圖片：藝術家提供。

76 *Double Wedge*
羅斯，《雙重楔形》，一九六九年。樹脂玻璃楔子，100″×50″×24″，兩個楔子被結合來反射、和雙重

化天空輪廓。紐約。圖片：約翰‧韋柏畫廊提供。

77　Sunlight Convergence／Solar Burn
羅斯，《陽光收斂／太陽燃燒》，一九七一～七二年。366片木板，每片60″×12″。裝置。約翰‧韋柏畫廊，紐約。圖片：約翰‧韋柏畫廊提供。

78　Star Axis
羅斯，《星軸》（計畫案），一九七九年。在新墨西哥台地砍劈一圓錐形空間，去形成地球軸震動的二萬六千年的週期。最小的圓形（中心有×形），代表西元二千零六十七年的北極星每日的軌道；最大的圓形，是在西元前一萬一千年和西元一萬五千年的北極星軌道。圖片：藝術家提供。

79　Sun Tunnels
荷特，《太陽隧道》，一九七三～七六年。四個鑄形的混凝土製隧道，每個18呎，開口尾端依日至時，太陽昇起、落下的位置排列；直徑7吋和10吋的洞，依山羊座、天龍座、天鴿座和英仙座四個星座的位置，鑿穿隧道的牆。猶他州。圖片：藝術家提供。

80　Star-Crossed

荷特，《交叉星座》，一九七九～八一年。

81　Inside out
荷特，《裏在外地》，一九八〇年。位置：總統公園，從位於西北街十七號與東街交叉口的科科倫藝術館（Corcoran Museum）的對角線穿過。高14呎，直徑12呎，洞的直徑：邊40吋，上端50吋。材料：加工過的鐵（棒直徑$\frac{3}{4}$吋）、花床（天竺葵）。定位：入口開口與西北一東南成直線。華盛頓特區，受華盛頓國際雕塑協會委託製作。圖片：藝術家提供。

82　Annual Ring
荷特，《年輪》，一九八〇～八一年。

83　Catch Basin
荷特，《攔截水潭》，一九八三年。

84　Waterwork
荷特，《水作品》，一九八三～八四年。

85　Sole Source
荷特，《唯一出處》，一九八三年。位置：馬萊公園（Marlay Park），都柏林，愛爾蘭。16′×16′×16′（長×寬×高）。材料：直徑2吋的鍍鋅鋼管、活瓣、水。活瓣輪迴

轉，打開水和關閉水。

86 *Dark Star Park*
荷特，《黑星公園》，一九七九～八
四年。

87 *Crab Project*
海倫和牛頓‧哈利生，《寄居蟹計
畫案》，一九七四年。裝置在羅諾
德‧費德曼藝術公司，紐約。圖片：
羅諾德‧費德曼藝術公司提供。

88 *La Jolla Promenade, Survival Piece No.4*
牛頓‧哈利生，《拉‧佳拉舞會生
存作品No.4》，一九七一年。以動
物、蔬菜和礦物裝置在加州的拉‧
佳拉當代美術館。圖片：羅諾德‧
費德曼藝術公司提供。

89 *From Trincomalee to the Salton Sea, from the Salton Sea to the Gulf*
海倫和牛頓‧哈利生，《從亭可馬
里到索爾頓海，從索爾頓海到海
灣》，一九七四年。照片、墨水、
蠟筆，25″×20″；第六個礁湖計
畫案速寫。圖片：伊娃—因克利
拍攝，由羅諾德‧費德曼藝術公司
提供。

90 *Cobalt Vectors — An Invasion*
歐本漢，《鈷向量——一個侵犯》，
一九七八年。柏油引火線和鈷藍

乾燥片，2000呎。艾耳‧米瑞其乾
涸湖，加州。圖片：藝術家提供。

91 *White House Ruin, Canyon de Chelly — Afternoon*
皮爾史坦因，《白宮廢墟，德‧柴
利峽谷——午後》，一九七五年。
油畫顏料，畫布，60″×60″。照片：
伊娃—因克利拍攝，由佛朗基恩
畫廊（Frumkin Gallery）提供。

92 *Greenport Sunset*
瓊恩芮特，《格林港日落》，一九七
三年。壓克力顏料、畫布，90″×
96″。圖片：馬帖斯（Robert E. Mates）和凱茲（Paul Katz）拍攝，
霍夫曼畫廊（Nancy Hoffman Gallery）提供。

93 *Untitled*
馬塔—克拉克，《無題》，一九七四
年。一座二層樓房屋，在被毀壞
之前，將其從中鋸開。英格伍德
（Englewood），紐澤西州。圖片：
詹斯‧狄拍攝，索羅門畫廊（Holly Solomon Gallery）提供。

94 *Towers of Growth*
森菲斯特，《成長的塔》（局部），
一九八一年。16根不銹鋼柱，四個
一組，分佈於21呎立方的地區。四
棵土產的樹被包圍在不銹鋼柱羣

內，它們的高度和厚度將記錄下樹於過去及未來的成長狀況。圖片：J. B. Speed美術館提供。

95 *Excavated Habitat, Railroad Tunnel Remains and Ritual Cairns*
西蒙，《挖掘住所，鐵路隧道遺跡和儀式圓錐形石堆》，一九七四年。加工、和未加工的石頭，60′×20′×40′。路易斯坦藝術公園，紐約。圖片：藝術家提供。

96 *Union Station*
塔克拉斯，《聯合車站》，一九七五年。木造走道長144呎，鋼製走道長106呎。法爾山丘，紐澤西。圖片：藝術家提供。

97 *Route Point*
塔克拉斯，《路線停留處》，一九七七年。橋長156′，框形物16′×22′×29′。明尼亞波利行人藝術中心，明尼蘇達州。圖片：藝術家提供。

98 *Field Rotation*
密斯，《旋轉平原》，一九八一年。木材、砂礫、混凝土、鋼、泥土、水，紙風車形架構(7′×56′×56′)被集中在$4\frac{1}{2}$英畝的地區，構成整件藝術品。南佛瑞斯特公園(Park Forest South)，總督州立大學，伊

利諾州。圖片：藝術家提供。

99 *Veiled Landscape*
密斯，《戴面紗的風景》，一九七九年。鋼和木材，12′×15′×6′，觀看台，一架構物被遮蔽了大約400呎。一九八○年冬季奧運會委託製作。寧靜湖，紐約。圖片：藝術家提供。

100 *Laumeier Project*
費芮拉，《洛梅爾計畫案》，一九八一年。西洋杉，16′×21′8″×19′。聖路易斯洛梅爾國際雕塑公園，密蘇里州。圖片：洛梅爾國際雕塑公園提供。

101 *La Grande Nécropole*
安妮和派屈克·波依瑞爾，《大公的大公墓》，一九七六年。來自古羅馬奧瑞亞宅邸 (Domus Aurea) 系列，一九七五～七七年。圖片：派拉特 (Puyplat) 拍攝，藝術家提供。

102 *30 Below*
荷特，《三十以下》，一九七九年。紅磚、鋼、混凝土、混凝土磚，塔的尺寸是30′×9′4″，拱門10呎，窗8呎。拱門和窗，面對羅盤基本方位。一九八○年冬季奧運會委託製作。寧靜湖，紐約。圖片：藝術

家提供。

103　*Aluminum Horse #5 and #2*

巴特菲爾德，《鋁馬 #5》，一九八二年。鋼/合成鋁，$6' \times 9' \times 2\frac{1}{2}'$（左邊）。《鋁馬 #2》，一九八二年。鋼/合成鋁，$6\frac{1}{2}' \times 9\frac{1}{2}' \times 2\frac{1}{2}'$。圖片：愛德華・索普畫廊（Edward Thorp Gallery）提供，版權所有：Douglas M. Parker Studio。

104　*Log*

史諾，《圓木斷片》，一九七三～七四年。彩色照片、樹脂玻璃、圓木。圓木：$110\frac{1}{4}'' \times 26'' \times 9\frac{1}{4}''$。圖片：以撒畫廊（The Isaacs Gallery）提供。

105　*Atlantic*

史諾，《大西洋》（局部），一九六七年。焊接金屬、木材、照片，$70'' \times 96'' \times 14''$。圖片：以撒畫廊提供。

譯名索引

U

V

國家圖書館出版品預行編目資料

地景藝術 / Alan Sonfist 編；李美蓉譯. --
初版. -- 臺北市： 遠流，1996[民85]
　面；　公分. -- （藝術館；6）
　譯自：Art in the land：A critical anthology
of environmental art
　含索引
　ISBN 957-32-3071-2（平裝）

　1. 景觀工程 – 論文，講詞等

929.07　　　　　　　　　　　　　85010669

藝術館

藝術館

藝術館 R1034

The Transformation of the Avant-Garde

前衛藝術的轉型

Diana Crane著

張心龍譯

前衛藝術中心紐約，在一九四〇至八五年間，創作
人口、藝評、畫廊及收藏家數目增加無數倍，並出
現許多藝術機構。這個現象與藝術創作有何關聯？
藝術家在社會上扮演的角色發生什麼變化？本書從
這段期間的七種藝術型態，觀看社會對它們的回
應，並從這些風格題材的變易，探討前衛藝術轉型
的原因。史料引述和客觀統計數字在在說明這看似
個體性、強調創造性的藝術活動，其實是一個龐大
社會機制運作的結果。

藝術館 R1035

Artwords : Discourse on the 60s and 70s

藝聞錄・六、七０年代藝術對話

Jeanne Siegel著

林淑琴譯

六、七０年代是美國藝壇豐碩的年代，由於社會、政治環境變動，刺激許多新的藝術形式誕生。觀念、普普、環境、偶發等領域最具代表性的人物，在這本爲電臺所作的訪談紀錄中，暢談創作理念、回顧不同階段的發展。而另一群積極參與社會改造的創作者，則把關注投向藝術與政治、種族等議題。雖然訪談距今已有一段時日，但這些今日依然熱門的話題，使本書不僅是過往時代的紀錄，也是今日反思的教材。

藝術館 R1036

藝聞錄：八０年代早期藝術對話

Artwords 2 : Discourse on the Early 80s

Jeanne Siegel 編
王元貞 譯

八０年代興起的後現代論述，如政治、兩性、媒體議題，如何具現在此時竄起的安德生、勃得沙瑞、克魯格、雪曼等藝術家身上？回歸具象、強調地域與歷史的畫風，又如何彰顯在許納伯、基佛、古奇等新表現作品中？這本由多位著名藝評家主持的訪談文集，不僅勾勒出紐約八０年代早期活潑的藝術發展面貌與時代氛圍，也帶領我們進入藝術家豐富的作品思維世界。它既提供了異於評論的作品描述，也拉近了我們與創作者的距離。